COLLECTION

DE LETTRES

DE NICOLAS POUSSIN.

COLLECTION

DE LETTRES

DE NICOLAS POUSSIN.

PARIS,

IMPRIMERIE DE FIRMIN DIDOT,
IMPRIMEUR DU ROI ET DE L'INSTITUT, RUE JACOB, N° 24.

1824.

AVERTISSEMENT.

Les lettres de Nicolas Poussin, dont on publie la collection entière, proviennent de deux sortes de recueils.

L'un qui est celui des *Lettere Pittoriche*, par Bottari, renferme au nombre de vingt-quatre, les lettres écrites en italien par Poussin, soit à Rome, soit pendant son séjour en France, depuis 1639 jusqu'en 1643, au Commandeur Cassiano del Pozzo ou à son frère.

L'autre recueil, beaucoup plus nombreux, comprend cent quarante-six lettres inédites, que Poussin écrivit en françois, soit de Rome avant son voyage en France, soit à Paris pendant le séjour qu'il y fit, soit encore de Rome depuis qu'il y fut retourné, à M. De Noyers, Secrétaire-d'État et Surintendant des Bâtiments du Roi; particulièrement à M. de Chantelou, d'abord Secrétaire de M. De Noyers, puis Conseiller Maître-d'Hôtel ordinaire du

Roi, à ses frères, et à un très-petit nombre d'autres personnes, sur divers sujets, mais ordinairement sur les ouvrages qu'il exécutoit, ou qu'il devoit exécuter.

Les lettres originales de ce dernier recueil avoient été soigneusement conservées dans la famille Chantelou, jusqu'en 1754 ou 1755, qu'elles furent communiquées pour en tirer copie, par M. Favri de Chantelou, petit-neveu de celui à qui elles avoient été pour la plupart écrites, c'est-à-dire celui qu'on vient de désigner, lequel avoit possédé plusieurs tableaux par lui commandés à Nicolas Poussin, et parmi lesquels se trouvoient le portrait de ce peintre, la Manne, la seconde suite des Sept-Sacrements, et le Ravissement de saint Paul.

On croit que les lettres autographes auront été ou vendues ou perdues en 1796, après la mort de M. Favri de Chantelou, et l'on ne sauroit dire ce qu'elles sont devenues.

Quelques lettres originales citées par Félibien, intimement lié avec les frères Chantelou, et dont on rapportera les fragments dans l'appendice de cet ouvrage, auront probablement été détachées très-anciennement de la

AVERTISSEMENT.

collection, et elles ne s'y trouvoient plus lorsque le reste fut fidèlement copié sous les yeux de M. Duchesne, Prévôt des Bâtiments du Roi et ami de M. Favri de Chantelou. Le petit-fils de M. Duchesne, aujourd'hui premier Employé à la Bibliothèque du Roi, se défit de cette copie, il y a plus de vingt ans, en faveur de M. Dufourny, Architecte de l'Académie royale des Beaux-Arts de l'Institut.

La copie dont il s'agit, et une nouvelle transcription faite sur la première, furent annoncées l'année dernière, comme devant être vendues, avec les livres, estampes, et autres objets d'art du cabinet de feu M. Dufourny.

L'Académie royale des Beaux-Arts en eut connaissance; elle fit part à Son Excellence M. le Comte de Corbière, Ministre et Secrétaire-d'État de l'Intérieur, du désir qu'elle auroit que le gouvernement acquît cette collection inédite et en ordonnât l'impression.

Son Excellence agréa cette proposition, et chargea l'Académie de faire l'acquisition du manuscrit, d'en soigner l'impression et d'en surveiller l'édition.

C'est de cette édition qu'il faut rendre compte au gouvernement et au public.

AVERTISSEMENT.

Pour parler d'abord des lettres écrites en italien, qui s'étoient conservées dans la bibliothèque de la maison Albani, à laquelle fut réunie celle du Commandeur Cassiano del Pozzo, on les a reprises dans le recueil de Bottari, déjà cité ; on n'a eu d'autre soin que de les traduire avec autant d'exactitude que de simplicité ; on les a intercalées avec celles de la collection nouvelle, dans l'ordre de leurs dates ; et l'on a indiqué, par une note en tête de chacune, qu'elles sont des traductions, et qu'elles font partie du recueil de Bottari.

La première de ces lettres, qui l'est aussi de cette édition, manque de date ; mais elle a paru être nécessairement très-antérieure à toutes les autres. Cette lettre nous montre Poussin encore dans la gêne, quoique sorti de l'état de détresse où il fut assez long-temps. Il avoit en effet déja trouvé dans le Commandeur del Pozzo un amateur éclairé, juste appréciateur de son talent. La lettre exprime d'ailleurs qu'il en avoit reçu, ainsi que de sa famille, plus d'un bienfait, c'est-à-dire très-probablement plus d'une commande d'ouvrages. Cependant il est à croire qu'il étoit alors encore assez loin de l'époque, où ses

tableaux, déja répandus hors de Rome, et multipliés en France, y avoient porté sa réputation, au point de l'y faire appeler par Louis XIII.

On sait que les commencements de Poussin et ses premiers pas, dans la carrière de l'art qu'il a illustré, furent très-pénibles. Après deux tentatives de voyage à Rome, il y arriva enfin vers l'âge de 30 ans, s'y aidant pour vivre de toutes les ressources que lui offroit un talent non encore déterminé dans son but. C'est-à-dire qu'avant d'avoir rencontré les circonstances qui devoient décider de sa vocation, il s'adonnoit à plus d'un genre de travaux. Peut-être est-ce à cela qu'il dut de joindre au génie de la peinture historique, celui du paysage analogue à ce genre, l'étude de l'architecture et de l'ornement, etc. Mais il ne s'agit point ici de faire l'histoire de Poussin.

Pour se borner à celle de ses lettres, il paroît donc que la première qu'on possède, et qui provient du recueil de Bottari, doit avoir été écrite de 1630 à 1638. Poussin auroit été déja à Rome depuis 8 à 10 ans. La lettre qui suit, et qui est de janvier 1639, nous

apprend qu'il y résidoit alors depuis 15 ans. Mais la même lettre nous le fait voir se disposant à partir pour la France, où il n'arriva que deux ans après. Or, à cette époque, il avoit déja fait sa première suite des Sept Sacrements pour le Commandeur del Pozzo; son nom étoit déja célèbre à Paris. Tout prouve que la première lettre du recueil de Bottari a précédé de plusieurs années celle qui la suit immédiatement dans cette édition.

Celle-ci est écrite à M. de Chantelou, auquel a continué de s'adresser presque toute la nouvelle correspondance de Poussin, soit avant son départ pour la France, soit lorsqu'il y fut arrivé, et pendant tout le temps qu'il y resta; soit lorsque, de retour à Rome à la fin de 1642, il y entretint, pendant 23 ans jusqu'à sa mort, avec lui ou avec ses frères, un commerce régulier de lettres.

Les sujets les plus ordinaires de cette correspondance, sont la composition et l'envoi des tableaux qu'il faisoit pour cet amateur, ou pour quelqu'un de ses amis; l'acquisition d'objets d'art et d'antiquité pour son cabinet; des détails sur les copies qu'il faisoit exécuter d'après des tableaux célèbres, et sur les artistes

AVERTISSEMENT.

chargés de leur exécution; des réflexions critiques sur la peinture; quelques nouvelles politiques, et les comptes d'argent que ces petites affaires exigeoient.

Cette correspondance fut suivie par Poussin, pendant plus de 20 ans, avec une exactitude et une régularité, d'où l'on infère qu'il écrivoit volontiers, et qu'il étoit un homme de beaucoup d'ordre. Il ne paroît pas douteux qu'il dût en user de même avec plusieurs autres amateurs qui employèrent aussi son pinceau, mais qui auront été moins soigneux de garder ses lettres.

M. de Chantelou conservoit religieusement toutes celles qu'il recevoit de Poussin, et que celui-ci écrivoit sans aucune prétention, ne se doutant point du cas qu'on en faisoit alors, encore moins du prix qu'on y mettroit dans la suite.

Poussin n'avoit pu recevoir qu'une éducation fort négligée; il ne fut redevable qu'à lui de l'instruction qu'il acquit; mais cette instruction, il se l'étoit procurée uniquement dans la vue de son art. Ses tableaux, en effet, font preuve d'une érudition pittoresque peu commune. Ils annoncent en lui un fonds de

lecture assez étendue des ouvrages anciens, mais surtout l'art d'y découvrir des sujets qui ne pouvoient y être aperçus, que par un homme fort instruit de tout ce qui regarde la religion et les mœurs des peuples anciens, et ces habitudes locales, d'où résulte la connoissance du costume moral des personnages qu'on met en scène.

Les lettres de Poussin le présentent comme doué d'un sens droit, d'un jugement sûr, d'un esprit sérieux. Ses raisonnements sur la peinture sont pleins de solidité. Mais Poussin étoit trop occupé de son objet dans les études littéraires qu'il rapportoit exclusivement à son art, pour avoir jamais songé à paroître un homme instruit et lettré en écrivant. On sait qu'il dissertoit à merveille, qu'il parloit avec aisance et très volontiers sur la théorie comme sur la pratique de la peinture; mais il est certain qu'il n'a jamais fait d'écrit sur ces objets. La manie d'écrire pour être imprimé n'étoit point celle de son siècle. Plusieurs alors furent d'habiles écrivains sans s'en douter. Un grand nombre de bons ouvrages de ce temps restèrent en portefeuille, et ne virent le jour qu'après la mort de leurs auteurs.

AVERTISSEMENT.

Ces considérations ne sont peut-être pas inutiles à placer en tête des lettres de Poussin, pour les faire juger comme elles doivent l'être, et pour désabuser ceux qui s'imagineroient, qu'un grand peintre doit écrire d'aussi belles choses avec la plume, qu'avec le pinceau.

Ceci conduit naturellement à dire deux mots sur le texte et sur le style des lettres qu'on publie, et sur les légères modifications que l'impression a dû leur faire subir.

Quant au texte, il est convenu que ce n'est point sur les autographes, mais sur une copie très-authentique faite d'après eux, qu'on a dû imprimer.

A supposer qu'on eût possédé le texte original, il n'y a encore aucun doute qu'on auroit été tenu d'y faire un assez grand nombre de petites corrections, tout au moins du genre de celles qu'exige la netteté typographique. Mais qui ne sait qu'à l'époque de Poussin, l'instruction élémentaire, celle qui dans le jeune âge s'applique soit au maniement de la plume, soit à l'enseignement de l'orthographe, étoit bien moins générale qu'elle l'est devenue depuis? On a des autographes et des manuscrits des

AVERTISSEMENT.

plus grands personnages du 17ᵉ siècle, et des écrivains renommés d'alors, qui se recommandent on ne peut pas moins par la correction grammaticale et orthographique. Or il en fut ainsi des lettres originales de Poussin.

Ce grand peintre séjourna 17 ans à Rome, avant d'avoir été appelé à Paris, où il passa un peu moins de deux années. Il vécut le reste du temps à Rome; en tout 40 ans. Il s'étoit familiarisé avec la langue italienne, au point d'éprouver cette espèce d'oubli de la langue natale, qui fait que, par un mélange involontaire des deux idiomes, on parle peu correctement l'un et l'autre. Les lettres de Poussin sont donc remplies d'idiotismes italiens, dont plusieurs ou ne sauroient être entendus hors de l'Italie, ou souvent font entendre le contraire de ce que signifie le mot françois auquel ils semblent correspondre.

On ne doit pas douter non plus que dans les lettres originales, l'orthographe d'un grand nombre de noms propres n'ait été dénaturée.

Mais la copie sur laquelle on a imprimé, n'a pu encore qu'augmenter le nombre de ces incorrections. C'est ce qui arrive dans toute copie, et c'est ce qu'a prouvé surabondam-

AVERTISSEMENT.

ment la seconde transcription qu'on a eue sous les yeux, qui, bien que d'un caractère mieux formé, fourmille de ces sortes de méprises.

Il y auroit donc eu une sorte de perfidie, dans une fidélité qui auroit fait un devoir d'imprimer, en manière de *fac simile,* les lettres de Poussin.

A l'égard du style, on l'a déja dit, il écrivoit bonnement, simplement, avec un fort bon fonds d'idées claires et justes, avec des formes très-naturelles. Mais on n'a pas cru manquer davantage à la fidélité, en dégageant quelquefois ses phrases de tournures embarrassées, en substituant le mot propre en françois, au mot qu'on n'auroit pas entendu, en usant d'une ponctuation qui rend le sens plus clair; en changeant parfois le temps des verbes pour rétablir leur accord avec les noms, toutes choses qui n'altèrent en rien la véracité, l'authenticité, la légitimité du texte, et qui ne sont, par le fait, que des corrections typographiques, dont tout manuscrit a plus ou moins besoin.

Ajoutons que ce sont des égards plus particulièrement dus à l'écrivain, qui laissoit cou-

rir sa plume avec toute la négligence de la familiarité épistolaire; à l'écrivain qui a dit lui-même, dans une de ses lettres : *J'ai vécu avec des personnes qui ont bien su m'entendre par mes ouvrages, n'étant pas mon métier de savoir bien écrire.*

Du reste, s'il restoit auprès de certains lecteurs le soupçon de quelque altération, qui pût attaquer le fond des choses, le manuscrit déposé à la bibliothèque de l'Institut, sera toujours communiqué à ceux qui voudront y éclaircir leurs doutes.

On ne s'est point proposé, et on se plaît à le redire, de donner ici une histoire de Poussin, ni même le moindre essai sur sa vie. Outre qu'il en a déja paru en françois, sous la forme d'éloge ou d'article biographique, on a cru que l'objet principal de la publication de ces lettres, devoit être de fournir à de nouveaux historiens, des matériaux et des moyens que leurs prédécesseurs n'ont pas pu mettre en œuvre. Ce qui manque le plus souvent à de semblables histoires, c'est d'avoir été inspirées par la connoissance personnelle de l'artiste, de son caractère, de ses mœurs, de sa manière d'opérer, de penser et de ju-

ger; enfin de ses opinions, de ses sentiments et de ses inclinations.

La lecture des lettres familières de Poussin, et l'étude qu'on y pourra faire de l'homme, considéré sous tous les rapports qui le font apprécier, et dans les différentes positions où il s'est trouvé; la connoissance qu'il donne lui-même de ses goûts, de ses qualités morales, de ses habitudes, enfin les détails de sa correspondance, qui nous font, si l'on peut dire, entrer dans l'intérieur de sa vie privée; tout cela mettra à même d'embrasser, avec plus d'étendue et de vérité qu'on ne l'a fait jusqu'à présent, les traits qui caractériseront et le peintre et ses ouvrages.

On voit d'après cela pourquoi, indépendamment de beaucoup d'autres raisons, une telle histoire n'est pas venue grossir ce volume. Très-probablement elle auroit été trop longue ou trop courte.

A la suite des lettres de Poussin on a placé quelques notes. Elles ont pour objet d'offrir, sur les événements dont il est question dans cette correspondance, et sur les personnes qui y sont nommées, des renseignements, sans lesquels l'intérêt qu'elle doit exciter s'affoibli-

roit peut-être beaucoup. Les événements sont aujourd'hui assez éloignés pour que l'indication rapide, ou la simple allusion qu'offrent les lettres d'un contemporain, ne suffise pas toujours, pour les rappeler à la mémoire même la plus riche et la plus sûre; quant aux personnes, il s'en faut que les noms de toutes celles dont parle Poussin aient joui jusqu'ici de l'espèce d'immortalité que sa correspondance leur assure désormais : pour les uns comme pour les autres, on a voulu épargner au lecteur des recherches qui sont toujours fatigantes, lors même qu'elles ne sont pas infructueuses.

ERRATA.

Page 2; au lieu de 15 *janvier* 1638, lisez, 15 janvier 1639.

Page 25; au lieu de *Mgr. Carlo Antonio*, lisez, M. Carlo Antonio; et, dans la note, supprimez *Archevêque de Pise*.

Pages 40 et 47; au lieu de *Errad*, lisez, Errard.

Pages 46, 210 et autres; au lieu de *Lamagne*, lisez, Lumagne.

Pages 41 et 50; au lieu de *Perlan*, lisez, Poissant.

Pages 51 et 76; au lieu de *Meslon*, lisez, Mellan.

Page 68; au lieu de *Monseigneur Mazarin*, lisez, Monsignor Mazzarini.

Page 69; au lieu de *Fontaine-Mareil*, lisez, Fontaine-Mareuil.

Page 70; au lieu de *Barberino*, lisez, Barberini.

Page 168; transposez la lettre du 18 mars, qui se trouve placée avant celle du 17.

Page 173, au lieu de *que'on croyoit*, lisez, que l'on croyoit.

Page 193; au lieu de 30 *avril* 1644, lisez, 7 août 1644.

Page 269; au lieu de *Sacarmpe*, lisez, Scarampe.

Page 288; au lieu de 16 *août* 1648, lisez, 2 août 1648.

Page 295; au lieu de 17 *janvier* 1648, lisez, 17 janvier 1649.

Page 301; au lieu de l'*Archevêque Filomarino*, lisez, l'Archevêque de Naples Filomarini.

Page 319; au lieu de 10 *novembre* 1651, lisez, 10 novembre 1652.

LETTRES

DE

NICOLAS POUSSIN.

A M. LE COMMANDEUR CASSIANO DEL POZZO (1).

Vous regarderez peut-être comme une indiscrétion et une importunité de ma part, qu'après avoir reçu de votre maison tant de témoignages d'intérêt, je ne vous écrive jamais sans vous en demander de nouveaux. Mais persuadé que tout ce que vous avez fait pour moi procède de la bonté, de la noblesse de votre cœur, naturellement compatissant, je m'enhardis à vous écrire la présente, ne pouvant point venir vous saluer à cause d'une incommodité qui m'est survenue, pour vous supplier instamment de m'aider en quelque chose. Je suis malade la plupart du

(1) Cette lettre est une traduction de la premiere de celles que Bottari a publiées dans son recueil. Elle n'y porte point date; mais la peinture que Poussin y fait de sa position, autorise à penser qu'elle est la plus ancienne de toutes celles que nous possédons.

temps, et je n'ai aucun autre revenu pour vivre que le travail de mes mains.

J'ai dessiné l'éléphant dont il m'a paru que V. S. avait envie, et je lui en fais présent. Il est monté par Annibal et armé à l'antique. Je pense tous les jours à vos dessins, et j'en aurai bientôt fini quelqu'un.

Le plus humble de vos serviteurs

POUSSIN.

A M. DE CHANTELOU.

De Rome, le 15 janvier 1638 (1).

Monsieur, plût à Dieu n'avoir point de si légitimes excuses à vous faire comme les miennes. Peu de temps après avoir fait résolution de finir votre tableau, même y ayant déja fait quelques figures, un mal de vessie, auquel je suis sujet, de quatre ans en çà, m'a travaillé de manière, que, dès lors jusqu'à présent, j'ai été entre les mains des médecins et chirurgiens, tourmenté comme un damné : grace à Dieu, je me porte mieux, et j'espère que la santé me reviendra

(1) Le manuscrit que nous publions porte 1638; mais nous croyons qu'il y a ici une erreur de copiste, et que la date était 1639.

comme devant. Mais il faut que je die, que la mélancolie que j'ai prise de ne pouvoir suivre la bonne volonté que j'avais d'achever votre tableau, m'a fait plus de mal que nulle autre chose : pensant toujours à la promesse que je vous avais faite, et m'en voyant empêché, j'ai voulu désespérer. Mais, maintenant, je me sens revenir le désir, plus grand que jamais, de vous servir; je m'en vas donc poursuivre, sans perdre une heure de temps.

Pour la résolution que Monseigneur de Noyers désire savoir de moi, il ne faut point s'imaginer que je n'aie été en grandissime doute de ce que je dois répondre : car après avoir demeuré l'espace de quinze ans entiers en ce pays-ci, assez heureusement, mêmement m'y étant marié, et étant dans l'espérance d'y mourir, j'avais conclu en moi-même de suivre le dire italien : *Chi sta bene non si muove*. Mais après avoir reçu une seconde lettre de M. Lemaire, à la fin de laquelle il y a une note de votre main, qui dit : *Je me suis trouvé à la clôture de cette lettre, de laquelle j'ai donné une partie de la matière, etc.;* j'ai été fortement ébranlé, mêmement je me suis résolu à prendre le parti que l'on m'offre, principalement pour ce que j'aurai par-delà meilleure commodité de vous servir, monsieur, vous à qui je serai toute ma vie étroitement obligé.

<div style="text-align:right">Nicolas POUSSIN.</div>

P. S. Monsieur, je vous supplie, s'il se présentait la moindre difficulté en l'accomplissement de notre affaire, de la laisser aller à qui la désire plus que moi; car, à la fin, tout autant peux-je servir ici le Roi, Monseigneur le Cardinal, Monseigneur de Noyers et vous, comme de là aussi bien. Ce qui me fait promettre, est en grande partie pour montrer que je suis obéissant. Mais, cependant, je mettrai ma vie et ma santé en compromis, pour la grande difficulté qu'il y a à voyager maintenant, outre que je suis malsain : mais enfin je remettrai tout entre les mains de Dieu et entre les vôtres. J'attends votre réponse.

LETTRE DE SA MAJESTÉ LOUIS XIII,

AU SIEUR POUSSIN (1).

Cher et bien-amé, nous ayant été fait un rapport par aucuns de nos plus spéciaux serviteurs, de l'estime que vous vous êtes acquise, et du rang que vous tenez parmi les plus fameux et les plus excellents peintres de toute l'Italie, et désirant,

(1) Cette lettre est tirée de l'ouvrage de Félibien, intitulé : *Entretiens sur les vies et les ouvrages*, etc., in-4°, tome II, pag. 332.

à l'imitation de nos prédécesseurs, contribuer autant qu'il nous sera possible à l'ornement et décoration de nos maisons royales, en appelant auprès de nous ceux qui excellent dans les arts, et dont la suffisance se fait remarquer dans les lieux où ils semblent les plus chéris, nous vous faisons cette lettre pour vous dire que nous vous avons choisi et retenu pour l'un de nos peintres ordinaires, et que nous voulons dorénavant vous employer en cette qualité. A cet effet, notre intention est que, la présente reçue, vous ayez à vous disposer à venir par deçà, où les services que vous nous rendrez seront aussi considérés que vos œuvres et votre mérite le sont dans les lieux où vous êtes; en donnant ordre au sieur de Noyers, Conseiller en notre Conseil d'état, Secrétaire de nos commandements, et Surintendant de nos bâtiments, de vous faire plus particulièrement entendre le cas que nous faisons de vous, et le bien et l'avantage que nous avons résolu de vous faire. Nous n'ajouterons rien à la présente, que pour prier Dieu qu'il vous ait en sa sainte garde.

Donné à Fontainebleau, le 18 janvier 1639.

LETTRE DE M. DE NOYERS,

A M. POUSSIN (1).

Ruel, 14 janvier 1639.

Monsieur, aussitôt que le roi m'eut fait l'honneur de me donner la charge de Surintendant de ses bâtiments, il me vint en pensée de me servir de l'autorité que sa majesté me donne, pour remettre en honneur les arts et les sciences; et, comme j'ai un amour tout particulier pour la peinture, je fis dessein de la caresser comme une maîtresse bien-aimée, et de lui donner les prémices de mes soins. Vous l'avez su par vos amis qui sont de deçà, et comme je les priai de vous écrire de ma part que je demandois justice à l'Italie, et que du moins elle nous fît restitution de ce qu'elle nous retenait depuis tant d'années, attendant que, pour une entière satisfaction, elle nous donnât encore quelques-uns de ses nourrissons. Vous entendez bien que par là je voulais demander *M. Poussin* et quelque autre excellent peintre italien. Et, afin de faire connoître aux uns et aux autres l'estime que le Roi fait de votre personne, et des autres hommes

(1) Cette lettre a été également donnée par Félibien, tome II, pag. 330.

rares et vertueux comme vous, je vous fais écrire, ce que je vous confirme par celle-ci, qui vous servira de première assurance de la promesse que l'on vous a faite, jusqu'à ce qu'à votre arrivée je vous mette en main les brevets et les expéditions du Roi : que je vous enverrai mille écus pour les frais de votre voyage; que je vous ferai donner mille écus de gages pour chacun an, un logement commode dans la maison du Roi, soit au Louvre, à Paris, soit à Fontainebleau, à votre choix; que je vous le ferai meubler honnêtement pour la première fois que vous y logerez, si vous voulez, cela étant à votre choix; que vous ne peindrez point en plafond, ni en voûtes, et que vous ne serez engagé que pour cinq années, ainsi que vous le désirez, bien que j'espère que, lorsque vous aurez respiré l'air de la patrie, difficilement la quitterez-vous.

Vous voyez maintenant clair dans les conditions que l'on vous propose, et que vous avez désirées. Il reste à vous en dire une seule, qui est, que vous ne peindrez pour personne que par ma permission; car je vous fais venir pour le roi et non pour les particuliers. Ce que je ne vous dis pas pour vous exclure de les servir; mais j'entends que ce ne soit que par mon ordre. Après cela, venez gaiement, et soyez assuré que vous trouverez ici plus de contentement que vous ne vous en pouvez imaginer.

<div style="text-align:right">De NOYERS.</div>

A M. DE CHANTELOU.

De Rome, le 19 de février 1639.

Monsieur, je ne saurais par où commencer à vous témoigner comme je me sens votre obligé; je ne pourrais jamais l'exprimer, quand même ce serait mon métier que de bien dire. Cela est cause que je désire extrêmement d'être plus proche de vous, afin d'avoir plus de commodité de vous faire voir mes sentiments. Mais je me consolerai cependant de ce que la nécessité me retient ici, en m'employant à un échantillon de ce que je voudrais faire pour vous, et ne dirai autre, sinon qu'après avoir eu la lettre du Roi et celle de Monseigneur de Noyers, je n'ai pensé à autre chose qu'à me partir et obéir promptement; mais à mon grand regret, je suis contraint d'attendre à l'automne prochain. Que si Dieu me le permet, je me mettrai en chemin, pour jouir du bonheur de voir et servir mon Roi et mes bienfaiteurs; et vous suppliant, monsieur, de me continuer votre bienveillance, je demeurerai éternellement votre très-humble serviteur.

POUSSIN.

P. S. Il vous plaira m'ordonner à qui je dois consigner votre tableau de la Manne, afin de vous le faire tenir sûrement. Il sera fini pour la mi-carême.

A M. LEMAIRE,

PEINTRE DE S. M., AUX TUILERIES, PRÈS DU GRAND PAVILLON.

De Rome, le 19 février 1639.

Monsieur, j'ai reçu la lettre du Roi, avec celle de Monseigneur de Noyers, celle de M. de Chantelou et la vôtre. L'une et l'autre m'ont fait connaître apertement le bon prédicament auquel vous m'avez mis avec tous; et véritablement l'honneur, les caresses et les offres que l'on me fait sont trop grands pour le peu de mérite que j'ai. Mais puisque le Dieu de la bonne fortune le veut ainsi, l'on ne saurait me tant faire de bien que je ne l'endure. Je me suis donc résolu de me partir d'ici, comme vous savez, pour aller servir mon prince. Ce que j'aurais fait incontinent le beau temps venu; mais après avoir considéré diligemment toutes mes affaires, j'ai trouvé qu'il m'est impossible de faire mon voyage plutôt qu'à l'automne prochain. Vu, outre mes autres affaires, que j'ai trois ou quatre tableaux commencés, sans parler de celui de M. de Chantelou, lesquels il faut que je finisse, étant tous pour des personnes de considération, avec qui je veux

en sortir honnêtement, comme avec tous mes amis de par deçà, désirant d'en conserver l'amitié et la bienveillance. J'en écrirai à M. de Noyers; mais je vous supplie de le prier encore, vous, d'avoir un peu de patience, et de considérer que la délibération mienne et ses commandements sont venus comme à l'imprévu, étant déja engagé dans les présentes affaires. Je vous supplie au reste de me dire comme il vous semble que je m'aie à gouverner envers M. de Chantelou, touchant son tableau. Il sera fini pour la mi-carême : il contient, sans le paysage, trente-six ou quarante figures, et est, entre vous et moi, un tableau de cinq cents écus comme de cinq cents testons. Me trouvant son obligé maintenant, je désirerais le reconnaître; mais de lui en faire un présent, vous jugerez bien que ce serait des libéralités qui me séraient malséantes. J'ai donc résolu de le traiter comme homme à qui je suis obligé : et puis quand je serai de par delà, je saurai fort bien le reconnaître mieux. Accommodez donc l'affaire avec lui comme il vous semblera à propos. J'en désirerais avoir deux cents écus d'ici, faisant compte de lui en donner cent et plus : toutefois qu'il fasse ce qu'il lui plaira. Car quand je lui écrirai, je ne lui parlerai d'autre chose, sinon que son tableau est fini, et qu'il ordonne ce que j'en aurai à faire, et à qui je le dois consigner, pour lui faire tenir. Vous me

feriez aussi un grand plaisir, si vous pouviez savoir à quoi l'on m'y veut employer, et quel dessein a M. de Noyers de faire rechercher dans ce pays ici tant de peintres, sculpteurs, et architectes : mais je ne voudrais pas qu'un autre que vous sût ma curiosité.

Les choses que vous me demandez, comme l'azur et les autres choses, je vous les porterai, Dieu aidant.

En la lettre que M. de Noyers m'a écrite, touchant mes conditions, il en a oublié une qui est principale; car outre le voyage et les gages, il ne parle point du paiement de mes œuvres. Je crois bien qu'il l'entend ainsi; mais étant resté en doute, je n'oserais en parler qu'à vous seul. C'est pourquoi je vous prie de tout mon cœur de m'écrire secrètement, comme vous croyez qu'il l'entend. Du reste toute mon affaire va bien; mais quand j'ai eu pensé au choix que me donne ledit M. de Noyers, d'habiter à Fontainebleau ou à Paris, j'ai choisi la demeure de la ville, et non pas celle des champs, où je vivrais déconsolé. C'est pourquoi vous prierez de ma part notre dit seigneur, qu'il lui plaise me faire ordonner quelque pauvre trou, pourvu que je sois auprès de vous.

Du reste, je m'en vais mettre la main à la plume pour remercier M. de Noyers et notre bon ami M. de Chantelou, pour qui je travaille avec

grand amour et soin, et crois, Dieu aidant, qu'il sera content de mon fait. Je vous suis au reste obligé pour toute ma vie.

<p style="text-align:center">POUSSIN.</p>

P. S. Deux ou trois mois devant que de partir, je vous écrirai de plusieurs choses, et qui je mènerai avec moi, car plusieurs s'offrent.

J'écrirai aussi à Monseigneur de Noyers, pour toucher un peu de *quibus* pour mon voyage. Du reste, commandez ici et vous serez servi.

Dieu vous maintienne en prospérité, jusqu'à ce que vous en soyez las.

Vous devez avertir Monseigneur de Noyers, pour son honneur, touchant les peintres italiens que l'on mande pour aller en France, qu'il n'y en fasse point aller de moins suffisants que les Français qui y sont; car j'ai bien peur que les bons n'y aillent pas, mais quelques ignorants à l'égard desquels les Français s'abusent assez grossièrement : et Dieu veille à ce qu'au lieu d'y faire connaître la vraie peinture, il n'arrive tout le contraire. Ce que je dis, c'est en homme de bien; car je connois fort bien ce qu'il y a en son sac.

A MONSEIGNEUR DE NOYERS,

CONSEILLER DU ROI EN SON CONSEIL D'ÉTAT ET PRIVÉ, SECRÉTAIRE DE SES COMMANDEMENTS ET SURINTENDANT DE SES MAISONS ROYALES; en Cour.

De Rome, le 20 février 1639.

Monseigneur, après avoir considéré l'excellence de vos vertus et votre grande qualité, j'étais pour implorer l'aide de quelque homme bien disant, n'osant de moi-même, pour le plus grand respect que je vous porte, vous écrire la présente, ainsi mal polie et rude comme elle est. Mais à la fin j'ai pensé que ce n'est pas ce que vous attendez de moi, qui fais profession de choses muettes; outre que j'ai pensé aussi qu'en l'appareil des magnifiques tables des grands seigneurs, quelquefois entre les délicates viandes, se peuvent bien entremêler quelques fruits rustiques et agrestes, non pour autre que pour leur forme extraordinaire. Les susdites choses et la confiance que j'ai eue en votre bénignité m'ont poussé à vous écrire ce peu de mots, non que par iceux je puisse faire entendre les extrêmes obligations que je dois à votre infinie bonté. Car elles sont telles, que je n'ai jamais osé désirer les biens que

je reçois de votre libérale main, ni même osé espérer tant d'honneur que de me voir fait digne par votre grace de servir le plus grand et plus juste roi de la terre. Mais puisqu'il a plu à votre bonté de me faire cet honneur, je tâcherai au moins de ne diminuer en rien la bonne opinion en laquelle vous m'avez, et quand et quand je tâcherai de me montrer aussi obéissant que mon devoir le requiert, en faisant toute sorte de diligence pour me mettre en chemin de vous aller servir. J'espère, s'il plaît à Dieu, que ce sera l'automne qui vient; et n'eusse manqué de partir incontinent, si ce n'eût été pour ne pas perdre la bienveillance de tant d'honnêtes gens qui, par mon absence même, vont être chargés de la protection de ce que j'ai de plus cher en ce monde. Vous me concéderez donc, Monseigneur, encore cette grace, s'il vous plaît, de demeurer ici ce peu de temps, pour pouvoir donner satisfaction à mes amis. Que s'il vous plaît d'ordonner autrement, pourvu que j'en aie le moindre signe du monde, je n'aurai égard à autre chose qu'à vous obéir comme à mon maître et bienfaiteur, devant qui je m'incline dévotieusement, et prie Dieu de tout mon cœur qu'il lui plaise vous combler de tous les biens désirables.

<p style="text-align:center">Le plus humble de tous vos humbles serviteurs,</p>

<p style="text-align:right">POUSSIN.</p>

A MONSEIGNEUR DE NOYERS.

De Rome, le

Monseigneur, la libéralité de S. M., et votre bénignité et bienveillance en mon endroit, ont de la proportion seulement entre vous, et non pas avec un si débile sujet comme je suis. Que puis-je faire pour répondre à l'attente que vous avez excitée en ma faveur, et ne pas rester indigne des bienfaits que vous avez fait répandre sur moi! Ma reconnoissance se partage également entre mon Roi et vous, Monseigneur, ou plutôt elle rend tout commun entre vous deux, et me fait attendre avec impatience le moment d'aller vous servir et honorer de toutes mes forces. Pour maintenant, je ne saurois sinon humblement vous remercier de ce qu'il vous a plu de me faire expédier une lettre de change de mille écus pour mon voyage. Je compte, s'il plaît à votre bénignité, recevoir à Paris la plus grande partie de cet argent, n'en voulant toucher ici qu'un peu, pour subvenir aux choses qui me seront le plus nécessaires. Je me hâterai le plus qu'il me sera possible de vous aller servir; car maintenant il ne reste ici que ce qui est le plus matériel, l'esprit étant déja transporté chez vous pour vous faire humble révérence.

Votre esclave,

POUSSIN.

A M. DE CHANTELOU,

SECRÉTAIRE DE MONSEIGNEUR DE NOYERS.

De Rome, le 19 mars 1639.

Monsieur, il ne faut point douter que je n'aie assez de sujets de me fier en vous, et de croire tout ensemble que vous êtes celui qui m'a obligé le plus. C'est pourquoi je remets toute mon affaire entre vos mains, et suis délibéré de prendre le moins que je pourrai de l'argent qu'il a plu à Sa Majesté et à Monseigneur de Noyers de me faire tenir ici pour mon voyage; et n'y eusse point touché du tout, si ce n'était que déja l'ordre m'en est venu par une lettre de change que j'ai reçue avec les vôtres. Devant donc que je parte d'ici, je vous ferai savoir au net ce que j'aurai reçu, et mon intention touchant le reste, vous assurant que ce que j'en fais n'est pour le respect d'aucun gain, mais pour vous témoigner la confiance que j'ai en vous.

Je vous ai déja fait savoir que votre tableau était fini, et que je n'attends plus que vos ordres, pour vous le faire tenir promptement et assurément.

Votre plus obligé serviteur,

POUSSIN.

AU MÊME.

De Rome, le 28 avril 1639.

Monsieur, j'attendrai que Dieu me fasse la grace d'être auprès de vous, pour reconnaître les obligations que je vous dois, non avec des paroles, mais avec effet, si vous m'en jugez digne. Pour maintenant, je ne vous importunerai point de longs discours; je vous aviserai seulement de l'envoi de votre tableau de la Manne, par Bertholin, courrier de Lyon. Je l'ai encaissé diligemment, et crois que vous le recevrez bien conditionné. Je l'ai accompagné d'un autre petit que j'envoie à M. Debonnaire, Portemanteau, n'ayant jusqu'à présent eu autre occasion pour lui faire tenir que la présente. Vous lui permettrez donc de le prendre, car il est sien.

Quand vous aurez reçu le vôtre, je vous supplie, si vous le trouvez bien, de l'orner d'un peu de bordure, car il en a besoin, afin qu'en le considérant en toutes ses parties, les rayons visuels soient retenus et non point épars au-dehors, et que l'œil ne reçoive pas les images des autres objets voisins qui, venant pêle-mêle avec les choses peintes, confondent le jour.

Il seroit fort à propos que ladite bordure fût dorée d'or mat tout simplement, car il s'unit très-doucement avec les couleurs, sans les offenser.

Au reste, si vous vous souvenez de la première lettre que je vous écrivis, touchant le mouvement des figures que je vous promettois d'y faire, et que tout ensemble vous considériez ce tableau, je crois que facilement vous reconnoîtrez quelles sont celles qui languissent, qui admirent, celles qui ont pitié, qui font action de charité, de grande nécessité, de désir, de se repaître de consolation, et autres : car les sept premières figures, à main gauche, vous diront tout ce qui est ici écrit, et tout le reste est de la même étoffe : lisez l'histoire avec le tableau, afin de connoître si chaque chose est appropriée au sujet.

Et si, après l'avoir considéré plus d'une fois, vous en avez quelque satisfaction, mandez-le-moi s'il vous plaît sans rien déguiser, afin que je me réjouisse de vous avoir contenté pour la première fois que j'ai eu l'honneur de vous servir : sinon, nous nous obligeons à toute sorte d'amendement, vous suppliant de considérer encore que l'esprit est prompt et la chair débile.

J'ai écrit à M. Lemaire de l'occasion principale qui me retient ici : pour ce, je vous supplie donc, monsieur, de faire avec lui mes excuses à Monseigneur de Noyers, afin que, mettant cette courtoisie avec les autres que je reçois journelle-

ment de vous, je sois toute ma vie le plus obligé à vous servir qui soit au monde.

<p style="text-align:center">POUSSIN.</p>

P. S. J'écrirai à M. Stella, qui est, je crois, à Lyon, qu'incontinent arrivé le tableau, il vous le fasse tenir. Devant que de le faire voir, il seroit fort à propos de l'orner d'une bordure. Il doit être colloqué fort peu au-dessus de l'œil, et plutôt au-dessous.

A M. LEMAIRE.

De Rome, le 17 août 1639.

Monsieur, comme toutes vos lettres ont accoutumé de m'apporter un extrême contentement, la dernière pareillement m'a réjoui autant que pas une autre; car par icelle, outre que j'entends la bonne santé où vous êtes, la nouvelle de l'arrivée du tableau de M. de Chantelou m'a ôté la grande peine où j'étois; d'autant que par le long chemin et dangereux comme il est maintenant, je craignois qu'il n'y fût arrivé quelque mauvais encombre. Mais puisqu'il est parvenu entre vos mains sain et sauf, j'estime que ce m'est un bonheur; d'autant que M. de Chantelou ne le verra

point qu'il ne soit en bonne posture, comme je crois que vous le mettrez; et s'il lui est agréable, ce me sera un des plus grands contentements qui me puissent arriver. Néanmoins, vous et lui, je vous prie de considérer que, dans de si petits espaces, il est impossible de faire et d'observer tout ce que l'on sait; et qu'enfin ce ne peut être autre que comme une idée d'une chose plus grande: qu'il l'accepte donc telle qu'elle est, en attendant mieux.

Vous me sollicitez de partir cet automne sans y manquer; je vous assure que le retarder ici davantage ne pourroit que me tourner à contre, comme l'on dit ici, parce que j'ai renoncé à toutes mes pratiques: et même, depuis que j'ai résolu de partir jusqu'à maintenant, j'ai eu l'esprit fort peu en repos, mais au contraire quasi perpétuellement agité, pensant tous les jours à mille choses, lesquelles, pour le nouveau changement, me pourroient intervenir. Ne vous ennuyez point de ce que je vous écris; car j'ai estime d'avoir fait une grande folie, en donnant ma parole et en m'imposant l'obligation, avec une indisposition telle que la mienne, et dans un temps où j'aurois plus besoin de repos que de nouvelles fatigues, de laisser et abandonner la paix et la douceur de ma petite maison, pour des choses imaginaires qui me succéderont peut-être tout au rebours. Toutes ces choses m'ont passé et me passent tous les jours par l'entendement, avec un million d'au-

tres plus peinantes; et néanmoins je conclurai toujours de la même manière, c'est à savoir que je partirai, et que j'irai à la première commodité, en même état que si on voulait me fendre par la moitié et me séparer en deux. Il est donc vrai que j'ai grande volonté de mettre à effet ma promesse; mais d'un autre côté, je me trouve retenu et empêché par certains malheurs qui semblent proprement me vouloir empêcher d'accomplir mon dessein. Mon misérable mal de carnosité n'est point guéri, et j'ai peur qu'il ne faille retomber entre les mains des bourreaux de chirurgiens devant que de partir; car de s'acheminer par un long voyage et fâcheux avec telle maladie, ce seroit aller chercher son malheur avec la chandelle. Je ferai donc ce qui sera en ma puissance pour guérir, et ensuite partir. Du reste, fasse Dieu, ce qui me doit arriver m'arrivera. Je ne vous écrirai autre chose pour maintenant; mais sûrement je vous ferai savoir ma disposition.

<p style="text-align:right">Votre très-obligé serviteur,</p>

<p style="text-align:right">POUSSIN.</p>

A M DE CHANTELOU.

De Rome, le 13 septembre 1639.

Monsieur, je ne sais de qui je dois me plaindre le plutôt, ou de moi-même, ou de la mauvaise fortune. Si j'ai duré de me mettre en devoir d'obéir promptement à mes supérieurs, c'est moi qui ai tort; mais si, m'efforçant d'accomplir ma promesse, j'en suis empêché par des extrèmes incommodités corporelles, dois-je dire que c'est la fortune, ou que c'est Dieu qui ne le veut pas permettre? Il y a déja un bon espace de temps que j'avais délibéré de vous avertir que mon incommodité ordinaire me revenoit plus que jamais; mais la crainte de vous fâcher, et l'espérance, qui toujours me trompe, que j'avois de quelques amendements, m'ont retenu jusqu'à maintenant. Je suis forcé, par nécessité, d'avertir qu'après avoir renoncé à toutes mes pratiques, avoir accommodé toutes mes affaires et délibéré de partir, il faut tomber de rechef, je n'ose dire entre les mains des médecins, mais entre celles des bourreaux, qui d'un petit mal m'ont conduit jusqu'à un terme qui me donne fort à craindre pour ma personne. Je vous supplie, monsieur à qui je suis tant obligé, de faire que Monsei-

gneur de Noyers sache l'état où je suis, afin que, comme je l'espère, il m'excuse, et aie quelque compassion de ma disgrace; car je n'oserois croire qu'il n'eût pas regret d'apprendre la mort de son humble serviteur, au lieu de son arrivée.

<p style="text-align:center">Votre très-obligé à vous servir,</p>

<p style="text-align:center">POUSSIN.</p>

A MONSEIGNEUR DE NOYERS.

<p style="text-align:center">De Rome, le 15 décembre 1639.</p>

Le devoir de la révérence que je professe envers vous, Monseigneur, m'oblige à vous notifier la cause de mon retardement. J'étois bien résolu de vous aller servir, et extrêmement honoré d'en avoir les occasions; mais la mauvaise fortune s'est opposée avec violence à l'exécution de mon devoir, et l'espérance que j'avois de prouver par les effets mes bonnes dispositions m'a abusé; car je suis réduit en tel état, que je me vois forcé de changer de dessein, et de supplier votre bonté de me dispenser de mon vœu, puisqu'en peu de temps je suis devenu inutile, ne m'ayant demeuré que le regret de vivre. J'aurois trop de présomption, en vous priant de m'accorder cette faveur insigne, de ne pas reconnoître que j'en serai redevable, non à mon mérite, mais à votre béné-

volence : en cette manière, je recevrai la grace et vous la gloire. Cependant, Monseigneur, je vous offre l'immuable promptitude de ma bonne volonté, puisque le ciel ne me concède autre faculté qui me permette de satisfaire à mes obligations.

Le plus humble de tous vos serviteurs,

POUSSIN.

A M. DE CHANTELOU.

De Rome, le 15 décembre 1639.

Monsieur, il y a déja quelque temps que me trouvant privé, par mes continuelles incommodités, du moyen de faire le voyage de France, auquel je me suis obligé par les belles occasions que votre courtoisie m'en avoit données, je ne manquai pas de vous en avertir, et de vous supplier très-affectueusement, ainsi que M. Le Maire, de le faire savoir à Monseigneur de Noyers, afin qu'il connût la cause de mon retardement. Mais soit le peu de compte que vous faites d'un serviteur qui vous est inutile, soit le peu de satisfaction que vous avez eu au service que mes débiles forces vous ont rendu; ou tout autre cause, jusques à maintenant je n'ai eu aucune réponse. Mais, monsieur, je vous supplie, sans regarder

au mérite, d'exercer envers moi votre courtoisie: ce sera un effet de votre naturelle inclination, et un office de votre bénévolence, de ne point me priver d'une correspondance qui a été accompagnée de tant d'obligations. Après l'avoir employée si souvent à vous demander des faveurs, le satisfaire à tout ce que je vous dois m'est impossible autrement que par mon profond attachement. Conservez-moi en vos bonnes graces, et consolez-moi avec la bonne fin de cette présente négociation.

<div style="text-align:right">Votre très-obligé
POUSSIN.</div>

A M^{gr.} CARLO ANTONIO DEL POZZO,
a rome (1).

<div style="text-align:right">Paris, 6 janvier 1641.</div>

Toujours confiant dans la bonté ordinaire de V. S. Il. envers moi, j'ai cru qu'il étoit de mon devoir de vous raconter le bon succès de mon voyage, l'état et le lieu où je me trouve, afin que vous sachiez comment m'adresser vos ordres.

(1) Cette lettre est une traduction de celle que Bottari a donnée dans son recueil. Elle est adressée à Carlo Antonio, archevêque de Pise, frère de Cassiano del Pozzo.

J'ai fait en bonne santé le voyage de Rome à Fontainebleau. J'y ai été reçu très-honorablement dans le palais d'un gentilhomme auquel M. De Noyers, Secrétaire d'État, avoit écrit à ce sujet. J'ai été traité pendant trois jours splendidement. Ensuite je suis venu dans la voiture du même seigneur à Paris. A peine y fus-je arrivé, que je vis M. de Noyers, qui m'embrassa cordialement, en me témoignant toute la joie qu'il avoit de mon arrivée.

Je fus conduit le soir, par son ordre, dans l'appartement qui m'avoit été destiné. C'est un petit palais, car il faut l'appeler ainsi. Il est situé au milieu du jardin des Tuileries. Il est composé de neuf pièces en trois étages, sans les appartements d'en-bas qui sont séparés. Ils consistent en une cuisine, la loge du portier, une écurie, une serre pour l'hiver, et plusieurs autres petits endroits où l'on peut placer mille choses nécessaires. Il y a en outre un beau et grand jardin rempli d'arbres à fruits, avec une grande quantité de fleurs, d'herbes et de légumes; trois petites fontaines, un puits, une belle cour, dans laquelle il y a d'autres arbres fruitiers. J'ai des points de vue de tous côtés, et je crois que c'est un paradis pendant l'été.

En entrant dans ce lieu je trouvai le premier étage rangé et meublé noblement avec toutes les provisions dont on a besoin, même jusqu'à du bois et un tonneau de bon vin vieux de deux ans.

J'ai été fort bien traité pendant trois jours, avec mes amis, aux dépens du roi. Le jour suivant, je fus conduit par M. de Noyers chez S. E. le Cardinal de Richelieu, lequel avec une bonté extraordinaire m'embrassa, et, me prenant par la main, me témoigna d'avoir un grand plaisir de me voir.

Trois jours après, je fus conduit à Saint-Germain, afin que M. De Noyers me présentât au roi, lequel étoit indisposé, ce qui fut cause que je n'y fus introduit que le lendemain matin, par M. Le Grand, son favori. S. M. remplie de bonté et de politesse, daigna me dire les choses les plus aimables, et m'entretint pendant une demi-heure, en me faisant beaucoup de questions. Ensuite se tournant vers les courtisans, elle dit : *voilà Vouet bien attrapé*. Ensuite S. M. m'ordonna elle-même de lui faire de grands tableaux, pour les chapelles de Saint-Germain et de Fontainebleau. Lorsque je fus retourné dans ma maison, on m'apporta, dans une belle bourse de velours, deux mille écus en or : mille écus pour mes gages et mille écus pour mon voyage, outre toutes mes dépenses. Il est vrai que l'argent est bien nécessaire dans ce pays-ci, parce que tout y est extraordinairement cher. Je m'occupe en ce moment de beaucoup d'ouvrages qu'il y a à faire, et je crois qu'on entreprendra quelques tentures de tapisseries.

Je prendrai la liberté de vous envoyer quelque

chose de mes premières productions, comme un foible tribut de ma reconnoissance. Aussitôt que mes caisses seront arrivées, j'espère bien distribuer mon temps de manière à en employer une partie au service de M. votre frère le Chevalier.

On a envoyé en Piémont une copie de la liste des ouvrages de *Pirro Ligorio*. Je vous recommande mes petits intérêts et ma maison, puisque vous avez bien voulu vous en occuper pendant mon absence, laquelle ne sera pas longue, si je le puis.

Je vous supplie, puisque vous êtes né pour m'être favorable, d'avoir la bonté de recevoir les ennuis que je vous cause, avec cette générosité qui vous est particulière, en voulant bien vous contenter que j'y réponde avec toute l'affection de mon entier dévouement. Que Dieu vous donne une heureuse et longue vie.

<div style="text-align:right">Je suis, etc.
POUSSIN.</div>

A M. LE COMMANDEUR CASSIANO DEL POZZO (1).

<div style="text-align:right">Paris, 7 janvier 1641.</div>

Le respect que je porte à V. S. me fait un devoir de vous instruire de mon heureuse arri-

(1) Cette lettre est tirée du Recueil de Bottari, et traduite.

vécu à Paris, et de quelle manière, après avoir été reçu par M. De Noyers avec toute sorte d'amitié, le lendemain je fus présenté par lui au Cardinal de Richelieu, de qui j'ai reçu des caresses extraordinaires. J'ai été conduit quelques jours après à la maison de campagne de M. De Noyers, qui devoit le jour suivant m'introduire chez le roi. Mais s'étant trouvé indisposé, il ordonna à M. de Chantelou de me conduire à Saint-Germain, où étant arrivé, je fus, peu de temps après, introduit chez le Roi par M. Le Grand, son favori. La modestie me défend de dire comment je fus reçu par S. M.

Finalement nous retournâmes à Ruel, où étant resté long-temps dans la chambre de M. De Noyers, il m'entretint de beaucoup de choses, et particulièrement de Rome et des personnes les plus considérables de cette ville. Il se rappela le nom de V. S., en fit les plus grands éloges, et témoigna ouvertement qu'il tiendroit à honneur de vous servir en toute occasion. Il seroit bon d'avoir connoissance de vos affaires de Piémont, pour prendre les mesures nécessaires à leur conservation.

M. de Chantelou lui ayant raconté l'accueil gracieux que vous lui aviez fait, ainsi qu'à son frère, a déjà disposé l'esprit de ce seigneur à ce que V. S. désire; mais je crois que vous recevrez de sa part d'autres marques de son affection.

On a envoyé à Turin une copie de la liste des

livres de *Pirro Ligorio*, et on en attend la réponse.

Nous attendons nos effets. Aussitôt qu'ils seront arrivés, je ne manquerai pas de mettre la main au petit tableau du Baptême, n'ayant rien plus à cœur dans le monde que de vous donner quelque preuve de mon dévouement. Je vous prie de prendre toujours sous votre protection mes petits intérêts, et de croire que tant que vous me conserverez votre affection je m'estimerai le plus heureux homme du monde, et éternellement obligé de prier Dieu pour l'accroissement de votre bonheur.

BREVET DE LOUIS XIII, ROI DE FRANCE,

AU SIEUR POUSSIN (1).

Aujourd'hui vingtième mars 1641, Le Roi étant à Saint-Germain en Laye, voulant témoigner l'estime particulière que sa majesté fait du sieur *Poussin*, qu'elle a fait venir d'Italie, sur la connoissance particulière qu'elle a du haut degré de l'excellence auquel il est parvenu dans l'art de

(1) Ce brevet est tiré de l'ouvrage de J. F. Bellori, intitulé : *Vies des peintres, sculpteurs et architectes modernes*, qui fut imprimé à Rome en 1672, et dédié au grand Colbert.

la peinture, non-seulement par les longues études qu'il a faites de toutes les sciences nécessaires à la perfection d'icelui, mais aussi à cause des dispositions naturelles et des talents que Dieu lui a donnés pour les arts; S. M. l'a choisi et retenu pour son Premier Peintre Ordinaire, et en cette qualité lui a donné la direction générale de tous les ouvrages de peinture et d'ornement qu'elle fera ci-après pour l'embellissement de ses maisons royales, voulant que tous ses autres peintres ne puissent faire aucuns ouvrages pour S. M. sans en avoir fait voir les dessins, et reçu sur iceux les avis et conseils dudit sieur *Poussin*: et pour lui donner moyen de s'entretenir à son service, S. M., lui a accordé la somme de trois mille livres de gages par chacun an, qui sera dorénavant payée par les Trésoriers de ses bâtiments, chacun en l'année de son exercice, ainsi que de coutume, et de la même manière que cette somme lui a été payée la présente année. Pour cet effet, sera ladite somme de trois mille livres dorénavant touchée et employée sous le nom dudit sieur *Poussin*, dans les états desdits offices de ses bâtiments; comme aussi Sadite Majesté a accordé au sieur *Poussin* la maison et le jardin qui est dans le milieu de son jardin des Tuileries, où a demeuré ci-devant le feu sieur *Menou*, pour y loger et en jouir sa vie durant, comme a fait ledit sieur Menou. En témoignage de quoi, S. M. m'a commandé d'expédier au sieur

Poussin le présent brevet, qu'elle a voulu signer de sa main, et fait contre-signer par moi son Conseiller Secrétaire-d'État de ses Commandements et finances, et Surintendant et Ordonnateur-général de ses bâtiments.

<div style="text-align:center">LOUIS.</div>
<div style="text-align:center">SUBLET (DE NOYERS).</div>

A MONSEIGNEUR DE NOYERS.

<div style="text-align:center">De Paris, le 10 avril 1641.</div>

Monseigneur, puisqu'il vous a plu me commander de faire le dessin du frontispice du livre de Virgile, et comme c'est le premier que j'ai fait pour être mis en lumière, je viens avec simple et dévotieux silence vous le dédier tel qu'il est. Étant assuré que, comme quelquefois les muettes images appendues à un temple par les hommes, ne sont pas moins agréables à Dieu que les psaumes éloquents chantés par les prêtres, ainsi, je l'espère, que votre bénignité trouvera aussi agréables mes tacites images, comme lui sont les faconde louanges de qui les sait faire.

M'inclinant, je vous fais très-profonde révérence, me confessant votre esclave.

<div style="text-align:right">POUSSIN.</div>

A M. DE CHANTELOU.

De Paris, le 10 avril 1641.

Monsieur, ces jours passés j'avois délibéré d'aller à Ruel pour remercier Monseigneur de la grace qu'il a faite à moi et à mon cher ami Salomon Girard. Mais ayant commencé à mettre au net le dessin pour le Virgile, j'ai mieux aimé le poursuivre, croyant, par ce moyen, me rendre plus agréable à mon dit Seigneur; et comme c'est le premier que j'ai fait pour mettre en lumière, j'ai osé le lui dédier : je vous supplie de le faire trouver bon. La bonne inclination que vous avez pour votre serviteur, me fait espérer cette grace, vous assurant, monsieur, que si journellement je reçois de vous de nouvelles faveurs, et si mon peu de pouvoir ne me permet pas d'y correspondre, au moins ma bonne affection est devenue si grande, qu'elle ne pourra jamais être surmontée d'aucune part.

Le plus humble de vos serviteurs,

POUSSIN.

AU MÊME.

De Paris, le 10 avril 1641.

Monsieur, comme j'étois prêt de porter les deux présentes lettres en la maison de Messieurs vos frères, pour vous les faire tenir avec le présent dessin, je reçois une de vos lettres avec un brevet du Roi, lequel m'a ravi; et, pour tout dire, je suis demeuré muet de me voir ainsi favorisé de Monseigneur et de vous.

Je vous en demeure éternellement obligé.

Si l'on ne trouve pas à propos que la tête du poète soit avec la barbe, j'en ferai un autre, selon la médaille antique, afin de contenter ceux qui trouvent à redire partout.

<div style="text-align:right">Votre très-humble serviteur,</div>

<div style="text-align:right">POUSSIN.</div>

A M. LE COMMANDEUR CASSIANO DEL POZZO (1).

Paris, 18 avril 1641.

Vos lettres affectueuses viennent souvent me

(1) Cette lettre est tirée du Recueil de Bottari, et traduite.

consoler. J'en ai reçu deux dans un seul jour, du 25 janvier et du 13 mars. L'une et l'autre me prouvent l'attachement de V. S. envers moi et les miens. Ma consolation seroit plus grande si je pouvois autrement que par des protestations vous exprimer mes sentiments. J'ai à la vérité l'occasion de vous montrer, par ma promptitude à vous servir, combien je désire le faire dans le petit ouvrage du Baptême de J.-C., que vous m'avez laissé à terminer. Mais ma bonne volonté est interrompue par l'importunité des supérieurs, qui ne me laissent pas un moment de libre. Toutefois j'espère le terminer cet été. J'achevai de l'ébaucher dès que je fus arrivé, et je commençai celui de M. Giov. Stefano. Je les ferai partir ensemble, s'il plaît à Dieu, par l'occasion la plus favorable. Il se pourroit que, par le moyen du nouveau Nonce, V. S. me fournît quelque occasion bien sûre pour lui envoyer ces deux ouvrages, et encore quelque autre chose qui pourra vous être agréable, si je peux y réussir.

Commandez-moi, je vous prie, dans tout ce où vous savez que je puis et dois vous servir. Je vous prie avec instance de vouloir bien continuer les soins que vous prenez de ma maison.

3.

A M. DE CHANTELOU.

De Paris, le 3o avril 1641.

Monsieur et patron, mardi dernier, après avoir eu l'honneur de vous accompagner à Meudon et y avoir été joyeusement, à mon retour je trouvai que l'on descendoit en ma cave un muid de vin que vous m'aviez envoyé. Comme c'est votre coutume de faire regorger ma maison de biens et de faveurs, mercredi j'eus une de vos gracieuses lettres, par laquelle je vis que particulièrement vous désiriez savoir ce qu'il me sembloit dudit vin. Je l'ai essayé avec mes amis aimant le piot : nous l'avons tous trouvé très-bon, et je m'assure, quand il sera rassis, qu'on le trouvera excellent. Du reste, nous vous servirons à souhait, car nous en boirons à votre santé, quand nous aurons soif, sans l'épargner; aussi-bien, je vois que le proverbe est véritable qui dit, que chapon mangé, chapon lui vient. Mêmement hier M. Costage m'envoya un pâté de cerf si grand, que l'on voit bien que le pâtissier n'en a rien retenu sinon les cornes. Je vous assure, monsieur, que désormais je ne manquerai pas, à commencer par le dimanche, de me réjouir comme je fis le dimanche passé, afin que la semaine suivante soit ce qu'on dit que toute l'année est au pays de

Cocagne. Je vous suis le plus obligé homme du monde, comme aussi je vous suis le plus dévoué serviteur de tous vos serviteurs.

POUSSIN.

AU MÊME.

De Paris, le 10 mai 1642.

Monsieur, le sieur Adam, étant fort désireux de s'employer au service de S. M. et de Monseigneur de Noyers, m'a prié de vous supplier de vous souvenir de lui et de son logement devant que vous partiez d'ici, puisque mon dit Seigneur vous en a chargé. Il s'est délibéré de vous aller saluer à Ruel, d'autant que hier il ne put avoir l'honneur d'en traiter avec vous. Il vous dira de bouche plusieurs choses touchant la menuiserie qu'il aura à faire. Je vous supplie très-humblement de l'entendre, et de donner ordre tel que l'on puisse commencer à continuer ladite menuiserie de la galerie. Ce que nous en faisons lui et moi, n'est que pour vous faire souvenir de ce que vous souhaitez, ainsi comme nous croyons.

Votre plus humble serviteur,

POUSSIN.

AU MÊME.

De Paris

Monsieur, après avoir mûrement pensé à la proposition que vous me fîtes hier d'aller à Dangu, et de là à Chantilli, j'ai trouvé qu'il étoit impossible d'employer en ce voyage moins de cinq ou six jours, si d'aventure l'on ne vouloit faire de très-longues journées; auquel travail, outre la saison qui est chaude, j'aurois peur de ne pouvoir pas résister sans mettre ma santé en compromis. Il y a tant de temps que je suis sédentaire, que je craindrois que ce travail immodéré ne m'incommodât beaucoup, le recevant sans m'y être accoutumé premièrement peu à peu. Vous savez bien ce qui m'arriva au venir d'Italie ici, pour avoir témérairement entrepris de vous suivre à cheval, vous qui êtes depuis long-temps endurci à ce genre d'exercice. J'ai aussi diligemment fait le calcul des choses que j'ai à faire en l'espace de trois semaines, et trouvé que je n'ai pas une seule heure de temps à perdre; bien au contraire, je ne m'assure pas d'avoir en ce temps-là accompli ce qu'il faut que je fasse. Je vous supplie, si c'est une chose qui soit si nécessaire, au moins de me permettre d'aller commodément et à petites journées; mêmement je peux

vous aller trouver, s'il vous plaît y aller devant. Si ce n'eût été la grande hâte que j'ai de finir aujourd'hui les dessins que vous vîtes hier commencés, je vous aurois été avertir des choses mêmes qui sont contenues en ces quatre lignes, auxquelles je vous prie de donner de bouche un mot de réponse. Je suis et serai toute ma vie,

Monsieur,

Votre très-humble et très-affectionné serviteur,

POUSSIN.

AU MÊME.

De Paris, le 30 mai 1641.

Monsieur, depuis que vous êtes parti de cette ville, j'ai reçu une lettre de M. le Chevalier del Pozzo, dans laquelle il témoigne assez combien vous l'avez obligé, par le présent que vous lui avez fait des portraits de notre Roi très-Chrétien et de Son Éminence. Il les reçut assez mal conditionnés, d'autant que sa caisse fut ouverte par ceux de la poste, et lesdits portraits remis si négligemment et si mal roulés, qu'avec grandissime peine on les a pu restaurer : les toiles s'é-

toient attachées avec la peinture en telle façon que particulièrement le champ et les cheveux ont été ruinés. La faute aura pu être commise premièrement à Paris, là où la caisse a demeuré huit jours; et ensuite ceux de Lyon et de Rome en auront fait de même. J'ai voulu vous le mander, afin qu'en envoyant quelque chose à vos amis, vous ne vous fiiez pas à des personnes qui ne portent respect au nom de Monseigneur De Noyers, non plus que si ladite chose avoit été envoyée par une personne des plus ordinaires.

M. Francesco Angeloni attend la résolution, touchant la dédicace de son Livre, d'autant plus ardemment que l'on sait à la cour de Rome l'occasion qui l'empêche de le publier, et que chacun attend ce qu'un si long retard pourra enfanter. Il désireroit fort que l'affaire se conclût au plus tôt, car autrement il lui faudra prendre un nouveau parti pour publier ladite œuvre. J'ai entendu qu'il prétendroit à environ mille écus, mais je crois que deux cents pistoles accommoderoient toute son affaire. Je vous supplie, Monsieur, d'en écrire un mot, afin que ce galant homme soit hors de peine. Je vous supplie aussi de me faire savoir si vous continuez à faire dessiner le sieur Errad, comme le sieur J. Angelo Comino, qui vous baise les mains. Quant à moi, je travaille continuellement au tableau de Saint-Germain. J'ai ordonné le compartiment de la galerie, et j'en ai donné les profils et mo-

dénatures. Nous ne trouvons, comme sculpteur, que M. Perlan pour modeler ce qui sera nécessaire ; mais on le guidera le mieux que l'on pourra, afin qu'il puisse seconder nos intentions. Cependant que l'on fera le second pont, je ferai les cartons de dessus les fenêtres, afin que, incontinent le stuc fini, l'on y dépeigne ce qui est nécessaire. J'ai espérance que l'œuvre se fera tôt et à peu de frais ; je crois aussi qu'elle ne sera pas ingrate : quand il y en aura une partie d'accomplie, je vous écrirai l'effet qu'elle fera. Bientôt je vous enverrai la pensée du frontispice de la grande Bible. Je vous écrirai désormais toutes mes actions, afin que vous voyiez si je m'applique diligemment à m'employer aux choses que Monseigneur attend de moi. J'ai été aujourd'hui avec M. de Chambrai et le sieur Le Clerc au noviciat des Jésuites, pour voir ce que l'on pourrait faire pour amender le bas-relief que l'on a fait des armes de Monseigneur. J'y apporterai ce qui sera de mon possible, et joindrai mes petites forces avec celles dudit LeClerc, s'il en est besoin, afin que Monseigneur reste servi : nous vous enverrons quelque pensée à ce sujet. Cependant je vous supplie de me continuer l'honneur de vos bonnes graces, afin que je vive content, priant Dieu qu'il vous rende, monsieur, le plus heureux de tous les hommes.

Votre plus humble et obligé serviteur,

POUSSIN.

AU MÊME.

De Paris, ce 11 juin 1641.

Monsieur, vous m'avez honoré de trois de vos lettres, dont les deux dernières sont datées des 2 et 5 juin. Par la première, j'ai admiré la vertu et grande hardiesse de M. de Gassion. Mais la souvenance que vous avez de l'affaire de M. le Chevalier del Pozzo, oblige tout le monde à croire que vous êtes le gentilhomme le plus porté à faire du bien, et à faire des graces à ceux qui en méritent. Véritablement il ne sauroit vous arriver un plus beau sujet, pour exercer votre vertu et montrer votre crédit, que celui-ci. Tout fraîchement j'ai reçu du Chevalier des lettres par lesquelles il me prie de vous faire souvenir de sa juste cause, et de vous engager à la favoriser. Vous aurez sans doute entendu ses raisons, et vous savez si Monseigneur les prend en considération. Je crois qu'il lui sembloit chose peu convenable qu'une pareille faveur du Pape, accordée de mouvement propre à un serviteur effectif du Cardinal son neveu, qui lui est attaché dès le commencement du pontificat, et qui n'a eu jusqu'à maintenant aucune récompense, sinon bien petite, ne reçût pas promptement son plein effet; et qu'il ne trouvoit d'ailleurs aucun empêchement

à la grace reçue, le Chevalier étant sujet originaire de Savoie, et ayant eu un frère qui servit personnellement le Duc de Savoie, mari de Madame, pendant qu'il vécut, en paix et en guerre, et qui y perdit la vie; outre que lui-même a secondé, à Rome, les Ambassadeurs de Savoie de 1611. Dès cette époque et depuis, il s'est toujours montré très-dévoué aux Ministres de la France et à notre Nation : jusques là qu'au commencement du pontificat, après avoir été appelé au service du palais, il se trouva quelqu'un qui demanda qu'il en fût exclus, disant qu'il étoit trop Français, et qu'il n'étoit pas convenable de mettre auprès d'un neveu de Pape une personne qui fût tant affectionnée à notre Nation et bien vue des Ministres d'icelle; d'où il manqua peu qu'il ne reçût quelque affront. Il semble que ce soit une chose bien dure et peu convenable, qu'une grace ainsi bien qualifiée ne puisse subsister, mais doive céder à un abbé, lequel, outre qu'il est assez pourvu par les graces qu'il a reçues en Piémont, peut encore en recevoir de Sa Majesté un si grand nombre d'autres, par le moyen de Son Éminence, puisqu'il est en un pays où les vacances sont opulentes et infinies. Mais si l'on ôte au Chevalier del Pozzo ce qui si justement lui revient, quand et où peut-il espérer une semblable récompense, étant les occasions rares en Piémont, surtout celles qui joignent l'utilité avec un titre honorable, comme est

l'abbaye de Cavore; et la durée du pontificat, qui surpasse déjà ce que de plusieurs centaines d'années on a vu de plus long, lui ôtant l'espérance d'un tel bien à venir? Si d'ailleurs il insiste sur son droit actuel, il est obligé d'ainsi faire; parce que s'il méprise une grace à lui faite, si pleine d'affection et de bonne volonté du Pape, lequel, après l'avoir honoré, joint des paroles telles qu'il en demeure obligé plus que par le don de l'abbaye, Sa Sainteté même pourroit avoir un juste prétexte de ne penser jamais plus à lui faire aucune grace. Je vous assure, Monsieur, que si le Chevalier del Pozzo, votre très-affectionné, estime ladite abbaye, il estime d'autant plus sa réputation, laquelle est en cela tellement engagée, qu'il ne peut en sortir honorablement que par le succès. Employez-vous donc, Monsieur, pour l'amour d'un si honnête homme, pour une si juste cause, et pour la protection d'un Chevalier qui, toute sa vie, a été si dévoué serviteur de Sa Majesté et de notre Nation. C'est bien une vérité, que le plus grand obstacle qui l'empêche d'être mis en jouissance de la provision de ladite abbaye, vient des recommandations faites d'ici contre lui.

S'il plaît à Monseigneur de lui donner quelque aide, il conviendra de faire que le Ministre que l'on chargera d'écrire à Turin, pour le service dudit Chevalier et pour la recommandation de ses intérêts, en fasse prévenir M. *Francesco-*

Maria Borgerello, duquel on aura toujours connaissance par le moyen des Pères Jésuites dudit lieu, et qui, selon le besoin, aura soin de tout ce qui sera nécessaire.

Par la vôtre du 5 juin, vous me faites savoir ce que Monseigneur a délibéré de faire pour Angeloni ; je lui écrirai promptement. Je vous remercie très-affectueusement des faveurs que journellement vous me faites, et de ce qu'il vous plaît me mettre en bonne opinion chez Son Éminence : de mon côté, je tâcherai, Monsieur, de seconder vos efforts. Je vous supplie aussi de me continuer dans les bonnes graces de M. De Noyers, afin que les obligations que je vous dois n'en aient pas de pareilles.

Il est arrivé en cette ville un jeune peintre, que vous avez désiré voir à Rome : c'est celui qui a peint une chapelle dans l'église del Popolo, là où sont peints ces ornements divins en grisailles, dont la manière vous a plu assez. Il travaille fort bien à................comme vous en avez vu la preuve ; il m'est venu voir, et s'est offert de servir en ce qu'il sera bon. S'il vous plaît, nous l'arrêterons pour travailler aux ornements de la galerie ; il compose, il est inventif et colore convenablement bien ; c'est bien notre cas. On dit que M. Herman est par le chemin.

Je suis votre obligé serviteur,

POUSSIN.

P. S. Mon beau-frère vous fait très-humble révérence, et toute la brigade.

AU MÊME.

De Paris, ce 16 juin 1641.

Monsieur, par la vôtre du 5 juin, vous me faites savoir que Monseigneur étoit demeuré d'accord de donner deux cents pistoles, à Paris, pour Angeloni, à quelqu'un qui eût la charge de les recevoir, et que si je voulois mander à qui il les faudroit délivrer, cela se feroit incontinent. J'ai parlé à M. Passard, Auditeur des comptes, et l'ai prié de m'aider en la conduite de la présente affaire. Nous avons eu recours à M. Lumagne pour la remise desdites pistoles; il dit qu'il les fera tenir à Rome, à huit du cent, pour l'amour dudit Passard. Vous en ordonnerez maintenant comme il vous plaira; mais il seroit nécessaire de savoir si le Livre se dédie au Roi ou à Monseigneur le Cardinal de Richelieu, parce que la lettre dédicatoire pour le Roi est assez belle, mais l'autre se pourroit amender, et il conviendroit que ledit Angeloni s'efforçât d'en composer une d'un style plus relevé.

Il seroit nécessaire d'écrire à M. le Chancelier, afin qu'il mît son sceau au privilège du Livre.

Il faudroit savoir combien d'exemplaires on veut, et si on les veut reliés ou non. On ne relie pas bien à Rome.

Le jeune homme flamand, dont trop tôt je vous avois fait fête, a été, j'en suis sûr, déconseillé par quelque homme de bien de s'arrêter ici; il s'est donc délibéré de partir, pour s'en aller dans son pays : nous aurons patience.

M. Errad, voyant que vous aviez écrit à M. Jean Ange et fait les offres que vous lui avez faites, et n'ayant pas, comme je crois, ni reçu les vôtres, ni encore rien su de l'ordre que lui aviez expédié, craignoit que vous ne fussiez pas assez satisfait des dessins qu'il vous avoit envoyés ; c'est pourquoi il désiroit en savoir quelque chose. Si vous aviez ces petits travaux agréables, il s'estimeroit être bien fortuné, tâcheroit de plus en plus de vous satisfaire, et auroit l'esprit en repos. Depuis, j'ai reçu une lettre de lui, datée du 8 mai, là où il confesse assez les grandes obligations qu'il vous doit, et la bonne volonté qu'il a de vous servir. Il ne faut pas que j'oublie de vous remercier très-humblement de ce qu'il vous a plû que l'on me donnât quinze cents francs, pour ce que je ferai durant mai, juin et juillet, à la grande galerie.

Vous me demandez mon avis touchant l'emploi du sieur Jean Ange : il me semble, puisqu'il ne peut dessiner pour vous qu'à son loisir et com-

modité, qu'il suffira bien de lui payer ses dessins comme vous avez fait étant à Rome.

M. Le Clerc et moi nous vous enverrons chacun une esquisse des armes que Monseigneur veut faire sculpter sur la voûte de l'église du noviciat des Pères Jésuites. Vous consulterez sur iceux, et vous nous manderez lequel vous plaîra le plus : si par hasard Monseigneur y trouvoit quelque difficulté, on tournera à la manière ordinaire, gothique et barbare, en les travaillant seulement mieux que celles qui déja y étoient faites; on n'attend autre que votre avis, le bossage est prêt. Je vous enverrai la pensée du frontispice de la grande Bible, à la première occasion.

Si Monseigneur trouvoit bon d'élire quelque sujet pour le tableau du Noviciat, là où l'on dût avoir occasion de montrer quelque bon trait de peinture, j'en serois bien aise. Voilà, Monsieur, tout ce que j'ai à vous faire savoir pour maintenant : je vous souhaite toutes sortes de contentements, et cependant je demeure le plus humble de vos serviteurs.

<div style="text-align: right;">POUSSIN.</div>

AU MÊME.

De Paris, 1641.

Monsieur, je suis extrêmement joyeux de ce que Monseigneur a choisi pour le tableau de Saint-Germain le sujet de la Sainte-Eucharistie, en la manière que vous me l'écrivez, d'autant qu'il y aura champ pour faire quelque chose de bien; je ne penserai désormais qu'à trouver quelque belle distribution qui convienne audit sujet.

Vous me mandez que je voie le dessin que le Sieur Dominique a fait pour la voûte de l'escalier de Son Éminence; je ne l'ai point trouvé dans le paquet que vous m'avez envoyé. J'ai reçu la lettre de faveur pour les habitants de Villères; vous me permettrez bien de vous en remercier de tout mon cœur. M. de La Planche, Trésorier des bâtiments du Roi, m'a apporté les mesures des tapisseries que Monseigneur a dessein de faire faire: j'aurai l'honneur d'en conférer avec vous à votre retour à Paris. Je suis et serai toute ma vie le plus humble de vos serviteurs,

POUSSIN.

AU MÊME.

De Paris, ce 29 juin 1641.

Monsieur, j'ai écrit à M. le Chevalier del Pozzo du soin que vous prenez de ses intérêts, et comme mêmement vous êtes résolu de l'honorer de vos lettres. J'aurois derechef, par cet ordinaire, écrit au sieur Angeloni de l'état où est son affaire; mais d'autant que nous n'avons pu l'accomplir, je ne lui écrirai pas pour le présent. Puisque le dessin des armes de Monseigneur lui a plu, j'en fais un peu de modénature pour donner au sieur Le Clerc, afin que l'exécution s'ensuive plus facilement et ait meilleure grace. Ignorant la mesure du tableau du Noviciat des Pères Jésuites, je n'ai pas même fait choix du sujet dudit tableau; mais je m'y appliquerai incontinent, d'autant qu'aujourd'hui je finis de mettre ensemble le tableau de la Cène, et pendant qu'il se séchera, je travaillerai aux cartons de la grande Galerie, qui va fort bien dieu merci. J'ai fait des modèles de cire que j'ai baillés à M. Parlan, afin de faire modeler les piédestaux dudit ornement de la Galerie. On y pourra commencer à dépeindre et dorer incontinent, et je crois infailliblement qu'elle se fera bientôt; les stucateurs même se vantent, avec l'aide de trois ou quatre autres, de la ren-

dre faite d'un bout à l'autre en cinq ou six ans au plus. Je me dois trouver ce soir, à six heures, chez M. Mauroy, pour consulter ce qu'il faudra faire pour l'accompagnement de la cheminée de la chambre de Monseigneur avec le plancher. Nous avons aussi reçu de M. De Mauroy deux cents pistoles, et nous avons parlé à M. Bertemer, qui dit qu'on les peut faire tenir à Rome en mêmes espèces; nous n'avons voulu faire autre chose que de vous en avertir, afin que vous preniez la peine d'en écrire à M. Dulieu, s'il en est besoin. Nous attendrons cependant votre ordre, et ferons du reste ce que vous nous commanderez. J'ai vu une lettre ès-mains de M. Lemaire, par laquelle je connois assez le soin que vous avez de moi; je ne peux attendre autre chose de vous, Monsieur, que du bien et de la consolation, puisqu'il vous plaît de m'aimer. J'oubliois de vous dire que l'on dit que le sieur Herman est arrivé à Fontainebleau. M. Meslon travaille au frontispice du Virgile, et si j'eusse pu vous envoyer l'esquisse de la pensée que j'ai trouvée pour le livre de la Bible, comme je vous avois promis, j'en eusse été content; mais ce sera pour la première commodité. Il me semble n'oublier rien de ce dont il faut que je vous rende compte, sinon que vous aurez toujours en moi un très-dévoué, très-obligé et humble serviteur.

POUSSIN.

AU MÊME.

De Paris, le 2 juillet 1641.

Monsieur, hier je reçus la vôtre du 30 juin, et ce matin le sieur Baron et moi avons été chez M. Dulieu, auquel mêmement j'ai donné la lettre que vous lui aviez écrite, touchant l'affaire du sieur François Angeloni. M. Dulieu a reçu les deux cents pistoles, et a dû les faire tenir le plus sûrement qu'il lui sera possible, ne pouvant toutefois répondre dudit argent, si par malheur celui qui en est porteur venoit à être détroussé; mais il espère bonne issue, d'autant que telles disgraces arrivent fort rarement; mêmement les courriers de Lyon, n'étant point arrêtés à Gênes comme par le passé, pour le soupçon de la contagion, pourront s'en charger jusqu'à Rome. On n'a tiré aucun reçu dudit sieur Dulieu, d'autant que vous ne nous l'avez pas ordonné.

J'ai aujourd'hui dessiné deux Termes pour la grande Galerie : vous pouvez assurer à Monseigneur que la peinture d'icelle se fera bien plus tôt que le stuc.

J'emploie quelques heures du soir à lire les vies de saint Ignace et de saint Xavier, pour y trouver quelques sujets pour le tableau du Noviciat; mais je crois qu'il faudra s'arrêter à celui qui nous fut donné par Monseigneur il y a déja

long-temps. J'ai eu la mesure dudit tableau, mais on ne le peut faire entrer dans ma salle, d'autant que le châssis a quatorze pieds et demi de hauteur; je ne laisserai pas cependant d'en faire la pensée, et de m'occuper entièrement de tout ce qui concerne le contentement de Monseigneur et le vôtre, vous suppliant, Monsieur, de me continuer votre bonne affection, et de m'honorer du nom de votre très-humble et très-obligé serviteur.

<div style="text-align:center">POUSSIN.</div>

P. S. J'écrirai vendredi au sieur Angéloni.

A M. LE COMMANDEUR DEL POZZO (1).

<div style="text-align:center">Paris, le 25 juillet 1641.</div>

J'écrirois plus souvent à V. S. si je n'avois la crainte de vous causer de l'ennui, surtout lorsque je n'ai aucune occasion d'employer mes foibles moyens à votre service. Quels qu'ils puissent être, je n'y négligerai rien, continuant de faire comme par le passé, en engageant M. de Chantelou et même M. De Noyers à embrasser vos intérêts. Je vous ai fait savoir tout de suite ce que j'ai pu découvrir, et j'en ferois de nouveau souvenir M. de Chantelou, s'il ne m'avoit marqué, dans sa der-

(1) Cette lettre est tirée du recueil de Bottari, et traduite.

nière lettre, que la chose étoit inutile, et qu'il alloit lui-même vous envoyer quelque bonne nouvelle. Je ne sais s'il aura exécuté sa promesse, parce qu'il y a depuis ce temps de grandes affaires. Maintenant que les choses sont en meilleur état, je lui en écrirai, et je saurai le tout.

Si je suis resté jusqu'à présent sans avoir terminé les objets qui vous concernent et que j'ai apportés avec moi, je vous en demande pardon. Je suis fermement résolu d'y employer tout le mois d'août prochain et de ne point faire autre chose. Soyez assuré que si mes forces sont petites, du moins mon attachement à votre personne est très-grand, n'ayant d'autre désir en ce monde que de pouvoir être compté parmi vos plus obligés serviteurs.

Continuez-moi, je vous prie, vos bonnes graces, afin que je puisse vivre content. Je vous salue très-humblement et vous baise les mains.

<div style="text-align:right">POUSSIN.</div>

A M. DE CHANTELOU.

<div style="text-align:center">De Paris, ce 3 août 1641.</div>

Monsieur, si je n'eusse bien su les grandes affaires qui, depuis quelque temps, vous ont toujours occupé, je n'eusse pas tardé jusqu'au-

jourd'hui à vous écrire. Maintenant que peut-être vous aurez le loisir de lire la présente, je vous assure de ma meilleure disposition, grace à Dieu, et du bon état où sont nos ouvrages.

La grande galerie s'avance fort, et néanmoins il y a fort peu d'ouvriers ; j'ai espérance qu'à votre retour vous vous étonnerez de ce que l'on aura fait. Je me suis occupé sans cesse à travailler aux cartons, lesquels je me suis obligé de varier sur chaque fenêtre et sur chaque trumeau, m'étant résolu d'y représenter une suite de la vie d'Hercule ; matière certes capable d'occuper un bon dessinateur tout entier, d'autant que lesdits cartons veulent être faits en grand et en petit, pour plus de commodité des ouvriers, et afin que l'œuvre en devienne meilleure. Il faut mêmement que j'invente tous les jours quelque chose de nouveau pour diversifier le relief de stuc, autrement il faudroit que les hommes demeurassent sans rien faire ; mais vous savez combien le beau temps en ce pays ici doit être tenu cher. Toutes ces choses ont été la cause qu'encore je n'ai pu finir le tableau de Saint-Germain, auquel il faut grandement retoucher, pour les effets extraordinaires que l'humidité de l'hiver passé y a produits. Mais d'après l'ordre que de nouveau Monseigneur m'a donné de faire le tableau du Noviciat des Jésuites pour la fin de novembre, je me suis quand et quand résolu d'y mettre la main et de le faire pour ce temps-là, si mes débiles forces me le permet-

tent : pendant que la toile se préparera, je pourrai retoucher la susdite Cène, au lieu d'aller prendre des divertissements à Dangu ou en d'autres lieux, ainsi que Monseigneur de sa courtoisie m'en a invité. Monsieur, je vous assure, pourvu que j'y puisse résister, que je n'ai point d'autre plaisir que de le servir; là sont mes promenades, mes jeux, mes ébattements et ma délectation; je me contenterai, pour un jour ou deux, de faire un tour aux environs de Paris, en quelques lieux, pour seulement respirer un peu. J'envoie à Monseigneur l'esquisse du frontispice de la Bible, mais sans corrections, car devant que de la terminer j'ai désiré que vous l'ayez vue, afin que si, dans la pensée et disposition totale ou particulière des figures, il était besoin d'y altérer quelque chose, vous m'en donnassiez votre avis. La figure *ailée* représente l'Histoire; elle écrit de la main gauche, afin que la planche la remette à droite : l'autre figure *voilée* représente la Prophétie ; sur le livre qu'elle tient sera écrit *Biblia Regia* : le sphinx qui est dessus ne représente autre que l'obscurité des choses énigmatiques : la figure qui est au milieu représente le Père-Éternel, auteur et moteur de toutes les choses bonnes : au surplus l'entière explication vous en sera faite par M. Dufrêne. Si vous avez le loisir de vous ressouvenir de votre bon ami, M. le Chevalier del Pozzo, je le pourrois assurer de la continuation de votre bonne amitié ; enfin, monsieur,

regardez en quoi je pourrois fidèlement vous servir, et croyez que je suis totalement,

<div style="text-align:center">Votre très-humble serviteur,

POUSSIN.</div>

P. S. Mon frère et toute la compagnie vous baisent très-affectueusement les mains. Vous me renverrez soigneusement le dessin que je vous envoie, d'autant qu'il me servira à finir celui qui doit être gravé. Je baise très-affectueusement les mains de toute la maison de Monseigneur.

AU MÊME.

<div style="text-align:center">De Paris, ce 19 août 1641.</div>

Monsieur, M. de Mauroy désirant que Monseigneur à son retour puisse commodément et avec plaisir habiter sa maison, non-seulement fait diligenter les dorures des cheminées, et achever les ornements des salles et chambres, mais aussi désireroit faire de même au cabinet; c'est pourquoi je vous envoie ces deux feuilles de papier, sur la plus petite desquelles sont dessinés la distribution et les compartiments qu'y a faits l'architecte que Dieu bénisse. Mais, pour ce que je ne peux savoir quelle intention il a eue, je me trouve embarrassé lorsque je veux décorer ce cabinet de quelque chose convenable à la personne pour laquelle il a été fabriqué ; car, à en dire la

vérité, il seroit fort propre pour en faire la boutique d'un petit mercier. Tant y a que je vous envoie la pensée telle que vous la voyez. L'espace A du petit dessin vous montre la forme de la menuiserie telle qu'elle est réellement; depuis A jusqu'à B du grand dessin, j'ai figuré ce que l'on y peut faire pour la rendre plus riche. L'ornement C, qui décore la plate-bande, est relevé hors œuvre, comme l'indique le petit dessin X. Pour les espaces marqués D, Monseigneur délibérera, s'il lui plaît, ce qui lui agréera davantage, parce que leur forme ronde les rend propres à recevoir des Prophètes, Sibylles, Apôtres, Empereurs, Rois, Docteurs et Hommes illustres, mêmement des devises et sentences. Les autres espaces voisins peuvent être couverts de camaïeux, représentant soit des vases à l'antique, ou nus ou remplis de fleurs, soit quelques petites figures faites à plaisir, soit enfin quelques personnages signalés. Dans les espaces F, on peut faire ce que l'on voudra, le lieu étant un peu plus libre que le reste.

Je voudrois aussi savoir ce que Monseigneur désire au plafond ; le sieur Dominique s'offre de le peindre. Il m'a semblé que la corniche manquant à la menuiserie, il seroit assez à propos d'y en feindre une, avec quelque autre chose qui diminuât le champ du plafond; d'autant que si l'on veut peindre au milieu quelque chose qui paroisse s'enfoncer, l'espace de soi-même est

trop grand pour le peu de distance qu'il y a pour le voir. J'ai aussi pensé que ledit ornement devoit correspondre au moins pour les couleurs avec la salle, qui se compose de blanc, d'or et de turquin. Si vous avez le temps commode pour nous donner réponse, nous chercherons incontinent quelqu'un qui puisse exécuter le tout aussi-bien qu'il sera possible. Le baron Fouquières est venu me trouver avec sa grandeur accoutumée ; il trouve fort étrange que l'on ait mis la main à l'ornement de la grande galerie sans lui en avoir communiqué aucune chose. Il dit avoir un ordre du Roi confirmé par Monseigneur de Noyers, touchant ladite direction, et prétend que les paysages sont l'ornement principal dudit lieu, étant le reste seulement des accessoires. J'ai bien voulu vous écrire ceci pour vous faire rire.

Le tableau de Saint-Germain n'est encore du tout fini, n'ayant pu en avoir le temps; tout le reste va bien, Dieu merci. Je prie Dieu, Monsieur, qu'il vous rende très-heureux. Je me recommande à vos graces et vous baise les mains, comme je suis,

Monsieur,

Votre très-humble serviteur,

POUSSIN.

P. S. Toute notre compagnie vous fait révérence.

AU MÊME.

De Paris, le 23 août 1641.

Monsieur, j'ai reçu la vôtre du 21 août avec les dessins de l'ornement du cabinet de Monseigneur. Sitôt que j'aurai fini de vous écrire la présente, je me rendrai au logis, pour prendre les mesures justement, et ordonner ce qui sera du reste, puisque vous vous en remettez à moi. Je vous remercie avec toute affection du désir que vous avez de mon bien et satisfaction touchant le payement de mes travaux; et puisqu'il plaît à Monseigneur de savoir ce que je désire pour le tableau de la chapelle de Saint-Germain, je vous supplie, après que je vous l'aurai dit, d'en retrancher ce qui semblera de trop : si l'on ne m'en veut donner huit cents écus, je me contenterai de six ou de cinq, car je serai toujours satisfait. Pour celui de Son Éminence, cent pistoles le payeront bien, mais je ne le peux pas finir aussitôt que je le voudrois; toutefois je ferai mon possible, et tâcherai qu'il soit en son lieu et place pour le retour de Monseigneur le Cardinal. Je communiquerai aussi à M. de Chambrai les choses susdites, afin que Monseigneur en ait encore connoissance de sa part. Vous assurerez aussi Monseigneur qu'avec

l'aide de Dieu le tableau du Noviciat sera fait pour le temps que l'on me donne : et avec tout cela les autres œuvres qui demandent ma conduite ne laissent pas de s'avancer, étant toujours bien résolu de travailler pour la satisfaction de Monseigneur, à qui je fais de très-profondes révérences, tandis qu'à vous, Monsieur, je demeure perpétuellement obligé.

<div style="text-align:center">Votre très-humble serviteur,
POUSSIN.</div>

P. S. M. le Chevalier del Pozzo vous baise les mains; M. Auvry vous salue dévotieusement et toute notre compagnie.

A M. LE COMMANDEUR DEL POZZO (1).

<div style="text-align:center">Paris, 6 septembre 1641.</div>

Je sais bien que V. S. a fait jusqu'ici quelque estime de ma sincérité, et peut-être est-ce à elle que je dois la bienveillance que vous m'avez toujours portée. C'est pourquoi je veux continuer de procéder de même, ne voulant point rechercher les choses que la nature m'a refusées, et au moyen desquelles d'autres peuvent acquérir les bonnes graces et l'amitié des personnes de votre mérite. Je viens donc, dans cette lettre, vous

(1) Cette lettre est tirée du Recueil de Bottari, et traduite

présenter mes humbles salutations, et vous renouveler les sentiments dont j'ai toujours fait profession à votre égard. Je vous rends compte de mes actions, de mes emplois et de tout ce que je fais; mais je crains qu'après vous avoir parlé des dessins, des tableaux et des projets de toute sorte dont je m'occupe, vous ne me reprochiez d'avoir été jusqu'à ce moment sans vous témoigner, par la moindre chose, mon affection et le désir que j'ai et que j'aurai toujours de vous servir.

. Ce n'est pas que ma bonne volonté se soit le moins du monde refroidie; au contraire: mais comme j'ai toujours eu beaucoup de confiance dans votre sage discrétion, je me suis un peu tranquillisé l'esprit, en supposant que vous jugeriez bien qu'à mon arrivée ici on m'avoit préparé beaucoup de travaux : et de fait, bien que résolu d'employer tout le mois d'août passé à travailler pour vous, et particulièrement à votre Baptême du Christ dans le Jourdain, il ne m'a pas été possible d'y donner un coup de pinceau.

Je suis encore obligé, outre mes autres travaux, de terminer pour le mois de novembre prochain un grand tableau de seize pieds de haut, dont M. De Noyers fait présent au noviciat des Jésuites, ouvrage riche en figures plus grandes que nature. Il est vrai que, ceci terminé, je pourrai un peu respirer et prendre quelques moments pour vous servir. Les nuits vont devenir longues. J'espère alors faire au moins quelques dessins des

sujets que je peindrai et dont je vous ferai part; autrement je croirois n'avoir rien fait.

Je vous prie donc d'user à mon égard de votre indulgence ordinaire et de me rassurer l'esprit. Je vous assure que M. De Noyers vous estime et vous honore infiniment. Ce que je vous dis, je le sais de bonne part. Je prie Dieu qu'il vous comble de bonheur, et qu'il me fasse la grace de vous revoir chez vous.

MM. de Chantelou et de Chambray vous présentent leurs plus humbles salutations.

AU MÊME (1).

Paris, 20 septembre 1641.

Je prie V. S. de croire que chaque fois que je mets la main à la plume pour vous écrire, je soupire en rougissant de me trouver ici sans pouvoir vous servir. A la vérité, le joug que je me suis imposé m'empêche de vous prouver mon affection comme je le devrois. Mais j'espère le secouer bientôt, pour être libre de me dévouer à votre service. Je travaille sans relâche tantôt à une chose et tantôt à une autre. Je supporterois volontiers ces fatigues, si ce n'est qu'il faut que des ouvrages, qui demanderoient beaucoup de

(1) Cette lettre est tirée du Recueil de Bottari, et traduite.

temps, soient expédiés tout d'un trait. Je vous jure que si je demeurois long-temps dans ce pays, il faudroit que je devinsse un véritable *Strapazzone*, comme ceux qui y sont. Les études et les bonnes observations sur l'antiquité et autres objets n'y sont connues d'aucune manière, et qui a de l'inclination à l'étude et à bien faire doit certainement s'en éloigner.

J'ai fait commencer d'après mes dessins les stucs et les peintures de la grande galerie (du Louvre), mais avec peu de satisfaction (quoique cela plaise à ces..........), parce que je ne trouve personne pour seconder un peu mes intentions, quoique je fasse les dessins et en grand et en petit. Un jour, si Dieu me prête vie, je vous enverrai l'ensemble de l'ouvrage, espérant le mettre au net dans les soirées d'hiver.

J'ai placé en son lieu le tableau de la Cène de J. C., c'est-à-dire à la chapelle de Saint-Germain (en Laye); il a très-bien réussi. Je travaille à celui du Noviciat des Jésuites. C'est un grand ouvrage : il contient quatorze figures plus grandes que nature; c'est celui qu'on veut que je finisse en deux mois. Je suis donc forcé de remettre la besogne de votre Baptême à la première commodité que j'aurai. J'espère en votre complaisance et bonté pour moi, bien sûr que vous m'excuserez. MM. de Chantelou et de Chambray vous saluent de tout leur cœur.

Nicolas POUSSIN.

A M. DE CHANTELOU.

De Paris, le 25 septembre 1641.

Monsieur, j'ai reçu celle du 21 septembre dont vous avez bien voulu m'honorer; je n'y ai trouvé autre que de nouvelles gratifications dont je vous suis extrèmement obligé. J'ai pensé qu'il ne seroit point mal à propos de remercier Monseigneur de sa libéralité envers moi, par ce peu de lettre ci-inclus dans la vôtre; mais s'il vous semble que cela ait peu de grace d'avoir tant attendu, je vous supplie de suppléer à ma faute et de faire mon excuse.

Je me suis, depuis deux ou trois jours, trouvé fort mal d'une cuisse; mais pour cela je ne laisse pas de travailler pour le Noviciat et pour la galerie; le mal, grace à Dieu, se commence à passer. Je vous remercie très-humblement des bonnes nouvelles que vous m'avez mandées; j'en suis extrèmement réjoui, et prie Dieu que bien souvent nous en ayons de semblables, et qu'il vous donne, Monsieur, toute sorte de contentements.

Votre très-humble serviteur,

POUSSIN.

A M. LE COMMANDEUR DEL POZZO (1).

Paris, 4 octobre 1641.

J'ai reçu votre obligeante lettre du 31 août, en même temps que celle de M. votre frère. Je dois à l'un et à l'autre une infinité de remercîments pour les marques continuelles que je reçois de leur attachement. La reconnoissance que j'en ai est sans bornes, et je m'étendrois plus longuement en remercîments, mais il m'arrive une lettre de la part de M. de Chantelou, avec deux copies de Raphaël qu'il me charge de vous envoyer en hâte, le courrier étant prêt à partir.

On m'a apporté ce matin ces deux copies, l'une de la belle Vierge de Raphaël qui est à Fontainebleau, l'autre de celle qui est dans le cabinet du Roi. Ces deux copies sont bonnes; mais une chose m'a fait beaucoup de peine : en les déroulant, j'ai trouvé que celle de Fontainebleau a été gâtée par la négligence de quelque ignorant. J'étais sur le point de ne pas vous l'envoyer; mais j'ai vu que le mal pouvoit facilement se réparer. Je ne veux point le faire savoir à M. de Chantelou, cela lui feroit trop de peine.

(1) Cette lettre est tirée du Recueil de Bottari, et traduite.

Que V. S. agrée donc ce présent comme il est, l'intention de celui qui l'offre étant excellente. Je crois que cette fois il aura pris de meilleures mesures qu'il ne le fit pour les portraits du Roi et du Cardinal.

Je me sens quitte d'un grand déplaisir en apprenant que vous voulez bien prendre patience et attendre, avec votre obligeance ordinaire, l'achèvement de votre Baptême.

POUSSIN.

AU MÊME (1).

Paris, le 21 novembre 1641.

Vos obligeantes lettres m'ont si bien informé des choses que j'ai à faire, que j'espère ne dire ni ne faire chose qui ne vous soit agréable, autant du moins que je le pourrai, laissant en arrière beaucoup d'autres choses. Je vous dirai seulement que j'ai joui jusqu'à présent d'une bonne santé, et que j'ai été très-bien traité, honoré et récompensé. Mes ouvrages ont été extrêmement accueillis. Le Roi et la Reine ont loué le tableau de la Cène que j'ai fait pour leur chapelle, jus-

(1) Cette lettre est tirée du Recueil de Bottari, et traduite.

qu'à dire que la vue leur en étoit aussi agréable que celle de leurs enfants. Le Cardinal de Richelieu a été satisfait des ouvrages que je lui ai faits; il m'en a fait des compliments, et m'a remercié en présence de Monseigneur Mazarin.

Je peins à présent un grand tableau pour le maître-autel du noviciat des Jésuites; mais je le fais trop à la hâte: sans cela sa composition pourroit le faire réussir. Il sera fini pour Noël. Nous travaillons assez lentement à la grande galerie, jusqu'à ce que M. De Noyers ait pris la résolution de faire entreprendre le tout à la fois et de suite. J'enverrai à V. S. quelques dessins de toutes ces choses, comme je vous l'ai promis; je les ferai cet hiver, car pendant la belle saison cela ne m'auroit pas été possible. Mais actuellement le temps ne me permettant pas de faire autre chose que dessiner ou peindre en petit, ce me sera le moment favorable de travailler pour vous; du moins, je l'espère ainsi. M. De Noyers me dit l'autre jour qu'il avoit écrit à Madame de Savoye pour en obtenir les originaux de Pirro Ligorio (1), et qu'il s'attendoit à les recevoir au plus tôt. Il y en a, à ce qu'il dit, quinze volumes, avec un autre traité fort rare de *l'Origine des armes et du blason*. Je vous fais part de ces détails afin que vous me donniez vos ordres, et que si j'y

(1) C'étaient des dessins et des descriptions d'antiquités.

trouve quelque chose qui soit de votre goût, je puisse, avec l'agrément de M. De Noyers, en tirer quelque copie pour vous.

Du reste, si dans ce pays je peux, en quoi que ce soit, vous être bon à quelque chose, je vous prie d'user librement de moi, et de mettre à même de vous servir celui qui sera éternellement votre obligé.

POUSSIN.

AU MÊME (1).

Paris, 17 janvier 1642.

On m'a apporté, il y a quelques jours, une lettre de V. S. qui m'a été remise par un ami de M. Bovart, Secrétaire du Marquis de Fontaine-Mareil, ambassadeur à Rome, et le 6 janvier j'ai reçu, par un facteur de la poste de Lyon, un paquet, dans lequel étoient le frontispice et le titre du livre des *Hesperides,* du P. Ferrari, et quatre feuilles de miniature, représentant un citron coupé de différentes manières, avec l'explication de la formation de ce fruit.

Après avoir baisé la lettre de V. S. et l'avoir ouverte, je la lus avec l'attention qu'elle mérite,

(1) Cette lettre est tirée du recueil de Bottari, et traduite

et lorsque j'eus vu ce qu'elle contenoit, je me regardai comme très-heureux de ce que vous vouliez bien me donner quelquefois l'occasion, sinon de vous servir, du moins d'employer pour vous mes foibles moyens.

Mais avant d'entrer plus avant dans l'affaire dont vous m'écrivez, je vous dirai que dernièrement en faisant vos compliments à M. de Chantelou, je lui donnai votre lettre qu'il reçut avec beaucoup de plaisir; et l'occasion se présentant de parler de votre abbaye, il me dit qu'il étoit vrai que M. De Noyers avoit essayé de parler plusieurs fois au Cardinal de cette affaire, mais qu'il n'avait pu rien obtenir de décisif, à cause des lettres écrites d'ici par le Roi et par ledit Cardinal en faveur de Moudino, lesquelles ne permettoient pas qu'on révoquât la première demande; qu'il n'y avoit pas d'autre moyen de faire obtenir à V. S. ce qu'elle désiroit, que de donner au dit Mondino le premier bénéfice vacant, et que celui-ci, en conséquence, vous cédât ses prétentions. Il ajouta que le Cardinal Barberino en avoit écrit au Cardinal Mazarin.

Ayant appris tout cela, je priai instamment M. de Chantelou de vous écrire. Il me promit de le faire, et je crois que sa lettre vous arrivera avant la mienne. Je reviens donc à dire qu'après avoir traité secrètement l'affaire du P. Ferrari avec le même M. de Chantelou, et lui avoir tout expliqué, je le priai d'aviser à quelque moyen

d'en faire obligeamment part à M. De Noyers, sans que quelqu'autre le sût. Cela eut lieu le 12 de ce mois, et le 15 M. de Chantelou me dit que les dispositions étoient favorables. Je lui remis donc tout ce que vous m'aviez envoyé, excepté la lettre de V. S. que j'ai fait copier sans signature, afin qu'on soit pleinement informé de tout. Sitôt que j'aurai quelque nouvelle de cette affaire, je ne manquerai pas de vous en écrire; mais Dieu veuille que les grandes affaires qu'ils ont à présent (car le Roi part le 25 de ce mois pour la Catalogne) ne les empêchent point de jeter les yeux sur les choses même les plus curieuses. J'ai fait tout ce que j'ai pu, depuis je ne sais combien de mois, pour faire expédier le privilége du livre d'Angeloni; mais tous mes soins ont été infructueux. Toutefois je crois pouvoir assurer que cela sera pour le premier courrier. Ce que je vous en dis est pour que vous sachiez combien il est difficile de faire expédier la moindre affaire.

M. de Chantelou a mis dans la tête de M. De Noyers de vous prier de permettre que vos sept sacrements soient copiés par un peintre que je dois, dit-il, désigner. Certainement ce n'est pas moi qui ai donné cette idée. V. S. fera ce qui lui plaira; mais pour moi je sais bien que je ne saurois avoir du plaisir à refaire ce que j'ai déja fait une fois. Les travaux qu'on me donne ne sont pas d'une telle importance, que je ne puisse les laisser pour me mettre à faire de nouveaux des-

sins pour des tapisseries, si toutefois on pouvoit s'élever à quelques nobles pensées. A dire vrai, il n'y a rien ici qui mérite qu'on y ait confiance. Je crains de vous ennuyer de mon bavardage. Continuez-moi, je vous prie, vos bonnes graces, et croyez que tant que je vivrai mon plus grand bonheur sera de vous être agréable. Je vous baise les mains.

<div style="text-align:center">POUSSIN.</div>

P. S. Je serois bien aise de connoître quelque moyen sûr de vous faire passer votre petit tableau, lorsqu'il sera fini, avec un petit nombre de dessins et la petite madone pour M. *Roccatagliata*. Je ne voudrois pas courir le risque de perdre ces objets. J'attends de V. S. quelque renseignement à cet égard.

AU MÊME (1).

<div style="text-align:right">Paris, 24 janvier 1642.</div>

Par l'ordinaire dernier j'ai écrit à V. S. que j'avois traité secrètement de l'affaire du père Ferrari avec M. de Chantelou, qui me dit, quelques jours après, avoir trouvé M. De Noyers en

(1) Cette lettre est tirée du Recueil de Bottari, et traduite

bonne disposition, mais qu'il étoit nécessaire de faire voir à ce seigneur ce que vous en marquiez, afin qu'il fût informé de tout. Je remis donc entre les mains de M. de Chantelou le commencement dudit livre, son frontispice, et les quatre miniatures avec leurs explications. Je le revis le 20 de ce mois : Il me dit qu'on feroit ce que vous et le bon Père désiriez, et que M. De Noyers ordonneroit bientôt la remise de la somme. Il ajouta que le Roi avec le Cardinal et toute la cour partant le 25 pour Lyon, il prendroit sur lui le soin total de cette affaire; qu'il n'étoit pas besoin que je m'en mêlasse davantage, excepté de vous faire savoir en quel état la chose se trouvoit, et de vous avertir que la dédicace de l'ouvrage devoit être faite au Roi. Voilà tout ce que je puis vous écrire pour le moment, bien que j'aie grand sujet de vous remercier des témoignages honorables de votre bienveillance, que je vous prie de continuer à celui qui vous baise respectueusement les mains.

<div style="text-align:right">POUSSIN.</div>

AU MÊME (1).

<div style="text-align:right">Paris, 14 mars 1642.</div>

Je ne saurois vous exprimer en aucune ma-

(1) Cette lettre est tirée du Recueil de Bottari, et traduite.

nière le plaisir que j'éprouve en recevant les lettres de V. S. Jugez combien j'en éprouve davantage de celles qui m'apprennent que vous me continuez votre affection. Je les regarde comme une vraie faveur du ciel; car je reconnois trop bien que je n'ai aucun titre à être ainsi aimé de vous, et j'avoue que je ne mérite pas ce bonheur. J'aurois bien plus de contentement si du moins la bonne volonté dont je suis rempli ne se trouvoit pas empêchée par des évènements imprévus. Ainsi votre petit tableau du Baptême n'a pu recevoir son dernier fini, ayant été arrêté au moment où j'y travaillois avec le plus d'ardeur, par un froid subit et si vif, qu'on a de la peine à le supporter, quoique bien vêtu et à côté d'un bon feu. Telles sont les variations de ce climat. Il y a quinze jours la température étoit devenue extrêmement douce : les petits oiseaux commençoient à se réjouir dans leurs chants de l'apparence du printemps; les arbrisseaux poussoient déjà leurs bourgeons; et la violette odorante avec la jeune herbe recouvroient la terre qu'un froid excessif avoit rendue, peu de temps auparavant, aride et pulvérulente. Voilà qu'en une nuit un vent de nord excité par l'influence de la lune rousse (ainsi qu'ils l'appellent dans ce pays), avec une grande quantité de neige, viennent repousser le beau temps, qui s'étoit trop hâté, et le chassent plus loin de nous certainement qu'il ne l'étoit en janvier.

Ne vous étonnez donc pas si j'ai abandonné les pinceaux, car je me sens glacé jusqu'au fond de l'ame; mais sitôt que le temps me le permettra, je me mettrai à terminer votre petit tableau. En attendant V. S. me fera savoir par quelle voie sûre je le lui ferai tenir. Honorez-moi, je vous prie, toujours de vos bonnes graces.

POUSSIN.

A M. DE CHANTELOU.

De Paris, le 20 mars 1642.

Monsieur, M. Salomon Girard, mon cher ami, partant d'ici pour aller en cour, s'est offert de vous présenter mes très-humbles baise-mains, et, tout ensemble, la présente par laquelle je vous remercie de l'honneur que vous m'avez fait de m'écrire et de m'avoir fait part des belles choses que vous avez vues dans votre voyage. Je m'assure bien de la vérité de ce que vous dites, qu'à cette fois vous aurez cueilli avec plus de plaisir la fleur des beaux ouvrages, qu'autrefois vous n'aviez vus qu'en passant, sans les bien lire. Les choses ès-quelles il y a de la perfection, ne se doivent pas voir à la hâte, mais avec temps, jugement et intelligence; il faut user des mêmes moyens à les bien juger comme à les bien faire.

Les belles filles que vous avez vues à Nîmes ne vous auront, je m'assure, pas moins délecté l'esprit par la vue que les belles colonnes de la Maison Carrée, vu que celles-ci ne sont que de vieilles copies de celles-là. C'est ce me semble un grand contentement, lorsque, parmi nos travaux, y a quelques intermèdes qui en adoucissent la peine: je ne me sens jamais tant excité à prendre de la peine et à travailler, comme quand j'ai vu quelque bel objet. Hélas, nous sommes ici trop loin du soleil pour y pouvoir rencontrer quelque chose de délectable; mais quoiqu'il ne me tombe rien sous la vue que de hideux, le peu du reste des impressions que jadis j'ai reçues des belles choses, m'a fourni je ne sais quelle idée pour le frontispice de l'Horace, qui peut passer entre les autres petites choses que j'ai dessinées. Je l'ai constitué en main de M. de Chambray votre frère, afin que M. Meslon ne dise pas que je suis la cause du retard de l'accomplissement de vos livres. Quand M. Dufresne m'aura donné le sujet du frontispice du livre des Conciles, j'y travaillerai, ne désirant rien au monde de plus que de vous servir. J'aurois aussi écrit à Monseigneur, et l'aurois remercié de l'amitié qu'il m'a faite de m'avoir écrit de La Charité, si ce n'étoit que je me trouve trop débile et de trop peu d'ornement de paroles pour un personnage si délicat; je suis obligé de faire donc envers lui comme font les oisons qui partent des Palus-Méotide pour pas-

ser le mont Taurus, craignant les aigles qui y habitent. Je vous supplie, Monsieur, de m'en excuser envers lui, et de l'assurer de ma révérence et de mon dévouement. Je vous envoie une lettre qui vient de Rome, et demeure à jamais votre très-obligé et très-dévoué serviteur.

<p align="center">POUSSIN.</p>

P. S. Mon frère vous baise humblement les mains, comme font tous ceux de notre brigade.

A M. LE COMMANDEUR DEL POZZO (1).

<p align="center">Paris, 27 mars 1642.</p>

J'apprends par votre réponse que vous devez chercher un moyen sûr de vous faire parvenir votre tableau. Dès que j'aurai reçu l'ordre de vous l'envoyer, et que je saurai à qui le remettre, je n'aurai autre chose à faire, après qu'il sera terminé et bien séché, que de prendre les soins que vous m'indiquez. En attendant, je m'attacherai à le conduire à sa perfection le plus qu'il me sera possible. L'inconvénient de la saison et du temps qu'il a fait, comme je vous l'ai écrit, a été cause que je n'ai pu jusqu'à présent l'achever entièrement. Il n'y a plus à finir que

(1) Cette lettre est tirée du Recueil de Bottari, et traduite.

le Christ et les deux petits Anges, ce qui, j'espère, aura lieu la semaine prochaine. Le tableau de M. Roccatagliata sera terminé, je l'espère, pour Pâques.

Je ne puis donner à V. S. aucune nouvelle de l'affaire du P. Ferrari, parce que je n'ai point eu de lettre de M. de Chantelou depuis son départ de Paris pour Narbonne, quoique, avant son départ, je lui eusse recommandé cet objet avec chaleur. Il me dit qu'il s'y intéressoit tellement, qu'il n'étoit plus nécessaire de lui en parler. Néanmoins j'en écrirai, et je tâcherai d'apprendre quelle est la résolution de M. De Noyers.

J'ai profité de l'occasion pour dire à M. de Chantelou la difficulté qu'éprouveroient les copies des sept Sacrements comme il l'entend, et je lui ai fait part de l'offre que vous avez l'honnêteté de lui faire des dessins coloriés. Je crois qu'il goûtera les raisons que vous donnez. Il se peut, au reste, que cette fantaisie lui soit passée avant que votre réponse lui parvienne. Je ne veux pas vous ennuyer davantage, et je termine celle-ci en vous priant de conserver vos bonnes graces à votre très-humble, etc.

POUSSIN.

AU MÊME (1).

Paris, le 4 avril 1642.

La dernière lettre dont V. S. m'a honoré me fait très-bien entendre par quelle voie je dois vous adresser le plus sûrement votre tableau. Mais entre tous ces moyens, il me semble que le plus expéditif, et peut-être le plus sûr, seroit de traiter avec quelque courrier de Lyon, en l'engageant à porter le tableau dans sa valise, car je crois que la caisse qui le renfermeroit y pourroit facilement entrer. Vous pourrez en prendre facilement la mesure (puisqu'il est de la même grandeur que les autres), et vous en entendre avec le courrier. Il faudra prendre cette mesure sur le côté de la toile le plus étroit. Quant à moi, je me fais fort de l'envoyer à Lyon avec toute sûreté, et de l'adresser à un très-galant homme, M. Vanscore, qui le remettra entre les mains du courrier avec lequel vous aurez traité. Par cette voie les choses iront un peu lentement, mais cela me semble le meilleur parti. Les courriers vont sans empêchement. La voie de la mer, quelquefois fort lente, est sujette à beaucoup de hasards et de périls de la part des corsaires;

(1) Cette lettre est tirée du Recueil de Bottari, et traduite.

de tels objets sont souvent guettés par eux. S'il s'offre donc quelque bonne occasion, je ne la manquerai point. Je vous ai écrit où en étoit le susdit petit tableau, et je puis vous assurer que demain je le finis de tout point. Je ne laisserai pourtant pas de le visiter quelquefois, pour voir si j'aurois encore quelque amélioration à y faire.

J'aurois grand plaisir à m'occuper du sujet des Noces de Thétis et Pélée que V. S. me propose. On ne sauroit en trouver un qui donne matière à invention plus ingénieuse. Mais la facilité que ces Messieurs ont trouvée en moi est cause que je ne puis me réserver aucun moment, ni pour moi, ni pour servir qui que ce soit, étant employé continuellement à des bagatelles, comme dessins de frontispices de livres, ou projets d'ornements pour des cabinets, des cheminées, des couvertures de livres et autres niaiseries. Quelquefois ils me proposent de grandes choses; mais à belles paroles et mauvaises actions se laissent prendre les sages et les fous. Ils me disent que ces petits travaux me servent de récréation, afin de me payer en paroles, car on ne me tient nul compte de tous ces emplois de mon temps, aussi fatigants que futiles.

A son départ, M. De Noyers me commanda l'exécution d'une Madone à mon goût, afin, ajouta-t-il, qu'on pût dire la Vierge du Poussin, comme on dit la Vierge de Raphaël. Il vouloit que je fisse un tableau pour la chapelle de la

Congrégation des Pères Jésuites; mais vu l'emplacement étroit et le manque de lumière, on n'y peut rien faire de bon : de manière qu'il paroît qu'on ne sait à quoi m'employer, et qu'on m'a fait venir sans projet arrêté. Je me doute que voyant que je ne fais point venir ma femme, ils imaginent qu'en me donnant l'occasion de gagner davantage, ils feroient naître en moi le désir de m'en retourner plus tôt. Qu'il en soit ce qu'il voudra, si le but que je me proposois en venant ici n'est pas complètement rempli, il le sera du moins en partie, et le voyage m'aura été bien payé.

Je reçus l'autre jour une lettre de M. De Noyers, qui me marque que le Roi consentoit (car avant le départ je m'étois plaint de toutes les corvées qui me faisoient perdre mon temps), qu'après avoir mis en ordre tout ce qui regarde la grande Galerie, je prisse pour second M. Lemaire, mon ami, dont V. S. a deux petits tableaux de ruines, afin que je pusse vaquer librement à l'exécution des dessins et des peintures des sept Sacrements, pour en faire les tapisseries : je ne sais si cela aura son effet. On voit bien en cela qu'ils sont comme ces animaux qui veulent passer tous par où un a passé.

Je suis enchanté de la réponse que vous avez faite à M. de Chantelou, touchant les copies de vos tableaux (des sept Sacrements). Je suis bon à faire du nouveau, et non à répéter les choses que j'ai déja faites. On peut juger par là de leur

furia en toutes choses : c'est qu'ils s'imaginent par ce moyen gagner beaucoup de temps. En définitive, il est bon que vous possédiez seul ces ouvrages.

A la première occasion j'écrirai à M. de Chantelou, pour qu'il fasse ressouvenir M. De Noyers de l'affaire du P. Ferrari. Je prie V. S. de m'excuser de mon importunité et de la liberté que je prends de lui écrire avec cette familiarité. Je sais tout le respect que je lui dois, mais n'ayant nul autre à qui m'ouvrir librement, je me laisse aller. Je prie le ciel de vous accorder l'accomplissement de tous vos désirs, et je vous baise très-respectueusement les mains.

POUSSIN.

A M. DE CHANTELOU.

De Paris, le 7 avril 1642.

Monsieur, j'eus dernièrement l'honneur de recevoir une lettre de Monseigneur, datée du 23 mars, laquelle, au commencement, contient ces mots exprès : « le génie du Poussin veut agir si librement que je ne veux pas seulement lui indiquer ce que celui du Roi désire du sien. » Mais Monsieur, je n'ai jamais su ce que le Roi désiroit

de moi, qui suis son très-humble serviteur, et je ne crois pas qu'on lui ait jamais dit à quoi je suis bon. De plus, Monseigneur me dit que S. M. sera fort aise que je donne les ordres généraux à M. Lemaire, pour conduire sous moi les ouvrages de la grande galerie. Je le ferai volontiers, comme désirant son bien; car s'il peut en ce travail s'amaigrir, du moins il en aura le gain. Mais néanmoins je ne saurois bien entendre ce que Monseigneur désire de moi sans grande confusion, d'autant qu'il m'est impossible de travailler en même temps à des frontispices de livres, à une Vierge, au tableau de la Congrégation de Saint-Louis, à tous les dessins de la galerie, enfin à des tableaux pour les tapisseries royales. Je n'ai qu'une main et une débile tête, et ne peux être secondé de personne ni soulagé. Il dit que je pourrai divertir mes belles idées à faire la susdite Vierge et la Purification de Notre-Dame; c'est la même chose comme quand on me dit: vous finirez un tel dessin à vos heures perdues. Mais revenons à M. Lemaire: s'il est bastant pour faire ce que je lui dirai, dès aussitôt qu'il le voudra entreprendre, je l'informerai de tout ce qu'il aura à faire; mais je ne veux plus après y mettre la main. Mais s'il faut attendre que j'aie établi un ordre général, ainsi que dit Monseigneur, il ne me faut donc point parler d'autres emplois; d'autant, comme j'ai dit plusieurs fois, que c'est tout ce que je peux faire: et quand je serois tota-

lement déchargé de cette besogne, les dessins des tapisseries sont bien suffisants pour me donner à penser, sans que j'aie besoin d'y entremêler d'autres occupations. Vous m'excuserez, Monsieur, si je parle si librement ; mon naturel me contraint de chercher et aimer les choses bien ordonnées, fuyant la confusion, qui m'est aussi contraire et ennemie, comme est la lumière des obscures ténèbres. Je vous dis ceci confidemment, m'assurant sur la bonté de votre naturel, et parce que vous entraînez l'esprit de Monseigneur, particulièrement en ces choses-ci. Le sieur Vincent Manciolla m'a prié de vous demander s'il devoit venir, comme il lui fut proposé dès l'année passée, pour peindre les tableaux du lambris de la galerie du Louvre ; il attend une réponse et l'argent pour son voyage.

Le sieur Angeloni vous supplie très-humblement de lui faire cette faveur, qu'il puisse recevoir quelque lettre touchant l'agrément de son livre, afin qu'étant honoré d'icelles, il fasse taire ceux dont la langue téméraire insulteroit jusqu'au ciel même, et qu'il puisse laisser à sa postérité une preuve éclatante de l'estime qu'il a méritée : c'est une grace que vous lui pouvez faire.

Le bon Ferrari est attendant le commandement de Monseigneur touchant la dédicace au Roi de son livre des *Hespérides*; vous en avez donné des espérances assez grandes pour qu'on vous en fasse souvenir. S'il vous plaît, monsieur, me don-

ner un mot de réponse, vous soulagerez extrêmement votre serviteur pour vous servir à jamais.

<p style="text-align:center">POUSSIN.</p>

P. S. J'ai entendu dire qu'il y a, à Narbonne, en quelque lieu de ses murailles, un bas-relief d'excellente manière; vous vous en pourrez informer.

A M. LE COMMANDEUR DEL POZZO (1).

<p style="text-align:center">Paris, 18 avril 1642.</p>

Monsieur, dès que votre lettre du 15 mars me fut parvenue, je sus à quoi m'en tenir sur l'envoi des deux petits tableaux, et je m'empressai d'aller voir M. Charles, Intendant du Cardinal Mazarin. Il ne demeuroit plus dans la même maison; mais on m'indiqua son nouveau logement, où l'on me dit qu'il avoit commencé de faire porter quelques meubles, quoiqu'il n'y fût pas encore établi et qu'on le crût hors de Paris. Lorsqu'il sera de retour, je verrai s'il peut faire ce qu'on demande. En attendant, Monsieur, vous aurez reçu la lettre dans laquelle je vous propose un moyen plus sûr et que je ne crois pas éloigné de vos intentions. Néanmoins, si M. Charles me

(1) Cette lettre est tirée du Recueil de Bottari, et traduite.

donne la facilité de faire parvenir ces tableaux, je vous en instruirai, et si l'occasion n'est pas prompte, peut-être aurai-je le temps de recevoir votre réponse sur la proposition que je vous ai faite. Outre cela, M. Stella, peintre et mon ami, partit avant-hier pour Lyon, sa patrie, où il doit résider tout l'été. Il m'a promis, selon l'occurrence, de traiter avec quelques courriers, car il les connoît tous, et il expédiera par ce moyen et en toute sûreté, pour Rome, ce dont je le chargerai, y mettant autant de soin que si cela lui appartenoit. Indiquez-moi, Monsieur, ce que vous pensez être le mieux. Quoi qu'il en soit, je ferai toute diligence pour conduire à fin cette affaire, et vous envoyer le tout à Rome franc de port. J'ai écrit à M. de Chantelou sur l'affaire du Père Ferrari, sur les livres de Ligorio, et sur plusieurs autres objets dont il m'a promis de s'occuper. De mon côté, je ne manquerai jamais de tenir mes engagements, autant toutefois que mes forces pourront le permettre, etc.

POUSSIN.

A M. DE CHANTELOU.

De Paris, le 24 avril 1642.

Monsieur, les lettres de Monseigneur et celles dont il vous a plu de m'honorer, celles même que

Monseigneur a écrites à M. de Chambray, votre frère, m'ont obligé à adresser tellement quellement une lettre à Monseigneur, peu artificieuse véritablement, mais pleine de franchise et de vérités. Je vous supplie, comme mon bon protecteur, si par aventure Monseigneur la trouvoit mal assaisonnée, de l'adoucir un peu de ce miel de persuasion que vous savez si bien employer. Vous verrez comme je crois ce qu'elle contient, et me ferez la grace de m'en faire donner un mot de réponse, si vous pensez qu'elle le mérite. J'ai parlé à M. Lemaire, mon bon ami, qui est disposé à exécuter les ordres du Roi et de Monseigneur pour ce qu'il sera nécessaire de faire dorénavant à la galerie. Pendant qu'il donnera ses soins à certaines siennes affaires particulières, je continuerai ledit ouvrage jusques à temps qu'il soit au point où l'on n'aura plus qu'à en répéter l'ordonnance et les détails. Je vous baise très-affectueusement les mains et je demeurerai éternellement votre très-obéissant serviteur.

<div style="text-align:right">POUSSIN.</div>

Félibien, dans ses *Entretiens sur les vies et les ouvrages des peintres*, après avoir raconté les désagréments que Poussin eut à essuyer de la part des censeurs ignorants, et les dégoûts qu'ils lui occasionnèrent, rapporte textuellement une grande partie de la lettre à M. De Noyers dont il

vient d'être question dans celle qui précède. On a cru devoir reproduire ici ces fragments aussi précieux qu'authentiques, et on les présente dans la forme sous laquelle Félibien nous les a conservés.

Cela (dit Félibien) donna occasion au Poussin de lui écrire (à M. De Noyers) une grande lettre, où il commença par lui dire « qu'il auroit sou-
« haité, de même que faisoit autrefois un philo-
« sophe, qu'on pût voir ce qui se pense dans
« l'homme, parce que non-seulement on y dé-
« couvriroit le vice et la vertu, mais aussi les
« sciences et les bonnes disciplines, ce qui seroit
« d'un grand avantage pour les personnes savan-
« tes, desquelles on pourroit mieux connoître le
« mérite. Mais comme la nature en a usé d'une
« autre sorte, il est aussi difficile de bien juger
« de la capacité des personnes dans les sciences
« et dans les arts, que de leurs bonnes ou de
« leurs mauvaises inclinations dans les mœurs.

« Que toute l'étude et l'industrie des gens
« savants ne peut obliger le reste des hommes
« à avoir une croyance entière en ce qu'ils di-
« sent. Ce qui de tout temps a été assez connu
« à l'égard des peintres, non-seulement les plus
« anciens, mais encore les modernes, comme d'un
« Annibal Carrache et d'un Dominiquin, qui ne
« manquèrent ni d'art ni de science pour faire ju-
« ger de leur mérite, lequel pourtant ne fut point
« connu, tant par un effet de leur mauvaise fortune

« que par les brigues de leurs envieux, qui joui-
« rent pendant leur vie d'une réputation et d'un
« honneur qu'ils ne méritoient point. Qu'il se
« peut mettre au rang des Carrache et des Domi-
« niquin dans leur malheur. »

S'adressant à M. De Noyers, il se plaint de ce qu'il prête l'oreille aux médisances de ses ennemis, « lui qui devroit être son protecteur, puis-
« que c'est lui qui leur donne occasion de le ca-
« lomnier, en faisant ôter leurs tableaux des lieux
« où ils étoient, pour y placer les siens.

« Que ceux qui avoient mis la main à ce qui
« avoit été commencé dans la grande galerie, et
« qui prétendoient y faire quelque gain, ceux en-
« core qui espéroient avoir quelques tableaux de
« sa main, et qui s'en voyoient privés, par la
« défense qu'il lui a faite de ne point travailler
« pour les particuliers, sont autant d'ennemis qui
« crient sans cesse contre lui. Qu'encore qu'il
« n'ait rien à craindre d'eux, puisque, par la
« grace de Dieu, il s'est acquis des biens qui ne
« sont point des biens de fortune qu'on lui puisse
« ôter, mais avec lesquels il peut aller partout;
« la douleur néanmoins de se sentir si maltraité
« lui fourniroit assez de matière pour faire voir
« les raisons qu'il a de soutenir ses opinions plus
« solides que celles des autres, et lui faire con-
« noître l'impertinence de ses calomniateurs. Mais
« que la crainte de lui être ennuyeux le réduit à
« lui dire, en peu de mots, que ceux qui le dé-

« goûtent des ouvrages qu'il a commencés dans
« la grande galerie, sont des ignorants ou des
« malicieux; que tout le monde en peut juger de
« la sorte, et que lui-même devroit bien s'aperce-
« voir que ce n'a point été par hasard, mais avec
« raison, qu'il a évité les défauts et les choses
« monstrueuses que Le Mercier avoit commen-
« cées, telles que sont : la lourde et désagréable
« pesanteur de l'ouvrage; l'abaissement de la
« voûte, qui sembloit tomber en bas; l'extrême
« froideur de la composition; l'aspect mélancoli-
« que, pauvre et sec de toutes les parties; et
« certaines choses contraires et opposées mises
« ensemble, que les sens et la raison ne peuvent
« souffrir, comme ce qui est trop gros et ce qui
« est trop délié, les parties trop grandes et celles
« qui sont trop petites, le trop fort et le trop
« foible, avec un accompagnement entier d'autres
« choses désagréables.

« Il n'y avoit, continue-t-il dans sa lettre, aucune
« variété; rien ne se pouvoit soutenir; l'on n'y
« trouvoit ni liaison ni suite. Les grandeurs des
« cadres n'avoient aucune proportion avec leurs
« distances, et ne se pouvoient voir commodé-
« ment, parce que ces cadres étoient placés au
« milieu de la voûte, et justement sur la tête des
« regardants, qui se seroient, s'il faut ainsi dire,
« aveuglés en pensant les considérer. Tout le
« compartiment étoit défectueux, l'architecte s'é-
« tant assujetti à certaines consoles qui règnent

« le long de la corniche, lesquelles ne sont pas
« en pareil nombre des deux côtés, puisqu'il s'en
« trouve quatre d'un côté et cinq à l'opposite,
« ce qui auroit obligé à défaire tout l'ouvrage,
« ou bien à y laisser des défauts insupportables.

« Il faut savoir (dit-il) qu'il y a deux manières
« de voir les objets, l'une en les voyant simple-
« ment, et l'autre en les considérant avec atten-
« tion. Voir simplement, n'est autre chose que
« recevoir naturellement dans l'œil la forme et la
« ressemblance de la chose vue. Mais voir un objet
« en le considérant, c'est qu'outre la simple et
« naturelle réception de la forme dans l'œil, l'on
« cherche, avec une application particulière, les
« moyens de bien connoître ce même objet. Ainsi
« on peut dire que le simple aspect est une opé-
« ration naturelle, et que ce que je nomme *pros-*
« *pect* est un office de raison qui dépend de trois
« choses, savoir : de l'œil, du rayon visuel, et de
« la distance de l'œil à l'objet; et c'est de cette
« connoissance qu'il seroit à souhaiter que ceux
« qui se mêlent de donner leur jugement fus-
« sent bien instruits.

« Il faut observer (continue Le Poussin) que
« le lambris de la galerie a vingt-un pieds de
« haut, et vingt-quatre pieds de long d'une fenêtre
« à l'autre. La largeur de la galerie qui sert de
« distance pour considérer l'étendue du lambris,
« a aussi vingt-quatre pieds. Le tableau du
« milieu du lambris a douze pieds de long sur

« neuf pieds de haut, y compris la bordure :
« de sorte que la largeur de la galerie est d'une
« distance proportionnée pour voir d'un coup
« d'œil le tableau qui doit être dans le lambris.
« Pourquoi donc dit-on que les tableaux des
« lambris sont trop petits, puisque toute la ga-
« lerie se doit considérer par parties et par cha-
« que trumeau en particulier? Du même endroit
« et de la même distance, on doit regarder d'un
« seul coup d'œil la moitié du cintre de la voûte
« au-dessus du lambris, et l'on doit connoître
« que tout ce que j'ai dit posé dans cette voûte
« doit être considéré comme y étant attaché et
« en plaque, sans prétendre qu'il y ait aucun
« corps qui rompe ou qui soit au-delà et plus
« enfoncé que la superficie de la voûte, mais que
« le tout fait également son cintre et sa figure.

« Que si j'eusse fait ces parties, qui sont atta-
« chées ou feintes d'être attachées à la voûte, et les
« autres que l'on dit être trop petites, plus gran-
« des qu'elles ne sont, je serois tombé dans les
« mêmes défauts que mes prédécesseurs, et j'aurois
« paru aussi ignorant que ceux qui ont travaillé et
« qui travaillent encore aujourd'hui à plusieurs
« ouvrages considérables; lesquels font bien voir
« qu'ils ne savent pas qu'il est contraire à l'ordre et
« aux exemples que la nature même nous fournit,
« de poser les choses plus grandes et plus massives
« aux endroits les plus élevés, et de faire porter
« aux corps les plus délicats et les plus foibles

« ce qui est le plus pesant et le plus fort. C'est
« cette ignorance grossière qui fait que tous les
« édifices conduits avec si peu de science et de
« jugement semblent pâtir, s'abaisser et tomber
« sous le faix, au lieu d'être égayés, *sveltes* et
« légers, et de paroître se porter facilement,
« comme la nature et la raison enseignent à les
« faire.

« Qui est celui qui ne comprendra pas quelle
« confusion auroit paru, si j'avois mis des orne-
« ments dans tous les endroits ou les critiques en
« demandent; et que, si ceux que j'ai placés
« avoient été plus grands qu'ils ne sont, ils se
« feroient voir sous un plus grand angle et avec
« trop de force, et ainsi viendroient à offenser
« l'œil, à cause principalement que la voûte reçoit
« une lumière égale et uniforme en toutes ses
« parties? N'auroit-il pas semblé que cette partie
« de la voûte auroit tiré en bas, et se seroit dé-
« tachée du reste de la galerie, rompant la douce
« suite des autres ornements? Si c'étoit des choses
« réelles, comme je prétends qu'elles ne font que
« le paroître, qui seroit si malavisé de placer les
« plus grandes et les plus pesantes dans un lieu
« où elles ne pourroient se maintenir? Mais tous
« ceux qui se mêlent d'entreprendre de grands
« ouvrages, ne savent pas que les diminutions à
« l'œil se font d'une autre manière, et se con-
« duisent par des raisons particulières, élevées
« perpendiculairement en hauteur, et dont les

« parallèles ont leur point de concours au centre
« de la terre. »

Pour répondre à ceux qui ne trouvoient pas la voûte de la galerie assez riche, Poussin ajoute :
« Qu'on ne lui a jamais proposé de faire le plus
« superbe ouvrage qu'il pût imaginer, et que si
« on eût voulu l'y engager, il auroit librement
« dit son avis, et n'auroit pas conseillé de faire
« une entreprise si grande et si difficile à bien
« exécuter : premièrement, à cause du peu d'ou-
« vriers qui se trouvent à Paris capables d'y tra-
« vailler ; secondement, à cause du long temps
« qu'il eût fallu y employer ; et en troisième lieu,
« à cause de l'excessive dépense qui ne lui semble
« pas bien employée dans une galerie d'une si
« grande étendue, qui ne peut servir que d'un pas-
« sage, et qui pourroit un jour tomber dans un
« aussi mauvais état qu'il l'avoit trouvée ; la négli-
« gence et le trop peu d'amour que ceux de notre
« nation ont pour les belles choses étant tels
« qu'à peine celles-ci sont-elles faites, qu'on n'en
« tient plus compte, et qu'au contraire on prend
« souvent plaisir à les détruire. Qu'ainsi il croyoit
« avoir très-bien servi le Roi en faisant un ou-
« vrage plus recherché, plus agréable, plus varié,
« en moins de temps et avec beaucoup moins de
« dépense que celui qui avoit été commencé. Mais
« que si l'on vouloit écouter les différents avis
« et les nouvelles propositions que ses ennemis
« pourroient faire tous les jours, et qu'elles agréas-

« sent davantage que ce qu'il tâchoit de faire,
« nonobstant les bonnes raisons qu'il en rendoit,
« il ne pouvoit s'y opposer; au contraire, qu'il
« céderoit volontiers sa place à d'autres qu'on
« jugeroit plus capables. Qu'au moins il auroit
« cette joie d'avoir été cause qu'on auroit décou-
« vert en France des gens habiles que l'on n'y
« connoissoit pas, lesquels pourroient embellir
« Paris d'excellents ouvrages qui feroient honneur
« à la nation. »

Il parle ensuite de son tableau du Noviciat des Jésuites, et dit: « que ceux qui prétendent que le
« Christ ressemble plutôt à un Jupiter tonnant
« qu'à un Dieu de miséricorde, doivent être per-
« suadés qu'il ne lui manquera jamais d'industrie
« pour donner à ses figures des expressions con-
« formes à ce qu'elles doivent représenter; mais
« qu'il ne peut (ce sont ses propres termes) et
« ne doit jamais s'imaginer un Christ, en quelque
« action que ce soit, avec un visage de *torticolis*
« ou de *père Douillet*, vu qu'étant sur la terre
« parmi les hommes, il étoit même difficile de le
« considérer en face. »

Il s'excuse sur sa manière de s'énoncer, et dit
« qu'on doit lui pardonner, parce qu'il a vécu
« avec des personnes qui l'ont su entendre par
« ses ouvrages, n'étant pas son métier de savoir
« bien écrire. »

Enfin il finit sa lettre en faisant voir « qu'il
« sentoit bien ce qu'il étoit capable de faire, sans

« s'en prévaloir ni rechercher la faveur, mais pour
« rendre toujours témoignage à la vérité, et ne
« tomber jamais dans la flatterie, lesquelles sont
« trop opposées pour se rencontrer ensemble. »

A M. LE COMMANDEUR DEL POZZO (1).

Paris, 9 mai 1642.

Il n'est certainement pas nécessaire, comme vous me le dites, Monsieur, dans votre lettre du 12 avril, que vous vous donniez la peine de me solliciter, pour que je finisse le petit ouvrage en question, quoique je puisse vous certifier que je n'ai de ma vie eu à faire chose qui m'ait donné plus d'inquiétudes; en effet, je suis entravé, tantôt par l'importunité ou l'impatience de ces Messieurs, tantôt par les empêchements de la saison, qui font durer des travaux commencés, et dont on attend la fin depuis si long-temps. Néanmoins, graces à Dieu, j'ai achevé votre tableau, et si ce n'étoit la difficulté de l'envoi qui me donne encore de l'ennui, je ne m'embarrasserois pas du reste, sachant bien que vous ne doutez pas du zèle ardent que je mets à ce qui peut vous être agréable. J'ai été plusieurs fois

(1) Cette lettre est tirée du Recueil de Bottari, et traduite.

chez M. Charles, et l'ayant enfin trouvé, je lui dis que vous vous étiez entendu avec le Père Mazzarini, qui vous avoit assuré qu'il suffisoit de s'adresser de votre part au dit Charles pour le trouver disposé à vous servir. Sur cela il m'a répondu avec un certain air de dissimulation : « Quoique je n'aie pas l'honneur de connoître particulièrement M. le Chevalier del Pozzo, sur sa réputation, je lui rendrois volontiers ce service ; mais le Cardinal n'étant pas à Rome, je n'ai pour le présent aucune occasion de rien envoyer : venez me revoir. » Telle est la réponse que j'en ai eue. Je ne laisserai pas néanmoins de m'informer s'il dirige quelque chose de ce côté ; et si cela arrive, je ferai les diligences nécessaires pour lui confier lesdits tableaux, encaissés de la manière que vous m'avez indiquée. Cependant s'il se présentoit quelque autre bonne occasion, je m'en servirois ; et soyez certain que je ferai tout ce que je pourrai pour que cela parvienne promptement et sûrement. Je ne pourrois que vous répéter, Monsieur, ce que je vous ai marqué dans ma dernière relativement au Père Ferrari, M. de Chantelou m'ayant répondu à cette occasion en ces termes: « Il faut remettre l'affaire de ces Messieurs, c'est-à-dire du Père Ferrari et d'Angeloni, à l'époque de mon départ pour Rome, qui sera vers la fin de mai ». Je ne sais s'il dit vrai, ne pouvant conjecturer ce que l'on peut en attendre, vu la quantité de choses qu'il a promises

jusqu'à présent et qu'il n'a pas faites. Quant aux Madones, aux livres de Pirro Ligorio, et aux autres choses qui m'importent également, je n'en peux rien tirer; car rien ne tourmente autant ces gens-ci que d'être obligés de penser plus d'une fois à la même affaire. Pour une chose que je dis, j'en tais beaucoup que je ne peux confier au papier.

Je vous supplie, M. le Commandeur, d'accorder votre protection auprès de Son Éminence le Cardinal Barberini, à M. François Bonnomes de Nantes, Sous-Diacre, et l'un de mes amis les plus chers; il sollicite un canonicat dans la cathédrale de Rennes, sur lequel il y a contestation. J'ajouterai cette faveur au grand nombre d'autres que j'ai reçues et que je reçois journellement de votre bonté, etc.

<div style="text-align:right">POUSSIN.</div>

AU MÊME (1).

<div style="text-align:right">Paris, 22 mai 1642.</div>

Monsieur,

Je prends la plume pour vous faire savoir qu'en conséquence de vos deux lettres, du 14 mars et

(1) Cette lettre est tirée du Recueil de Bottari, et traduite.

du 12 avril, j'ai consigné en main propre à M. Charles, Intendant de Son Éminence le Cardinal Mazarin, les deux tableaux en question. Celui qui est pour vous, Monsieur, représente le Baptême du Christ, et est composé de treize figures principales; l'autre ne comprend que trois figures, celle de la Madone, tenant dans ses bras son enfant nu, et celle de saint Joseph contre l'appui d'une fenêtre. Ces deux tableaux sont marqués de mon sceau sur le revers de la toile, et encaissés avec soin dans une boîte recouverte d'une toile cirée et ficelée; l'adresse est écrite sur une carte clouée sur le couvercle, les clous recouverts de cire d'Espagne; de plus, j'ai apposé mon cachet aux deux extrémités de la caisse, et sur la toile cirée j'ai mis la même adresse, qui porte seulement : A M. le Commandeur del Pozzo, à Rome. Tels sont les signes auxquels vous reconnoîtrez le tout.

M. Charles n'a rien voulu pour le port, m'ayant promis d'envoyer cela gratis et avec sûreté, en profitant de l'occasion d'un portrait et de certains jets de l'Inde que M. Gabriel Naudé envoie à Son Éminence le Cardinal Antonio Barberini. Le tout est dirigé sur Arles, et sera réuni aux effets du Cardinal Mazarin, quand il passera en Italie; Dieu veuille que ce soit bientôt, et que cela arrive à bon port.

J'ai pris le parti de ne vous pas envoyer, par la même occasion, les dessins qui se trouvent faits,

tant parce que je n'ai pu encore tirer les deux principaux des mains de M. Mellan, qui les grave, que pour ne pas risquer le tout dans un seul envoi. Je pense bien ne pas tarder à vous les adresser; cependant, plus j'attendrai, et plus ils seront nombreux. Mon ami M. Stella, qui est à cette heure à Lyon, me rendra facilement le service de vous les faire parvenir par la voie de quelque courrier, ces objets étant faciles à transporter. Je vous en écrirai plus amplement lors de l'envoi, et vous ferai connoître avec détail tout ce qu'il contiendra. Si le bonheur veut que mon petit tableau parvienne à sa destination, je vous prie, Monsieur, de me faire la grace de l'accepter avec le même sentiment qui me porte à vous l'offrir, et de n'y attacher d'autre importance que celle de la bonne volonté; car je n'estime pas que ce soit, ainsi que mes autres ouvrages, chose digne d'être offerte à une personne de votre mérite, et qui s'y connoît si bien. En attendant, j'ai l'honneur de vous saluer de tout mon cœur.

Je crains que les intrigues qui ont eu lieu depuis quelque temps dans cette cour n'aient retardé l'effet des promesses faites au Père Ferrari.

POUSSIN.

A M DE CHANTELOU.

De Paris, le 26 mai 1642.

Monsieur, je n'ai osé jusqu'à présent vous importuner de mes lettres, sachant la grandissime affaire que la maladie de Son Éminence vous a suscitée. Mais maintenant que nous avons bonne nouvelle de sa santé, j'ai cru que vous auriez d'aventure le loisir de recevoir et de lire ce mot, qui a pour objet principal un million de remercîments que je fais à Monseigneur De Noyers touchant sa lettre du 18 avril, de Narbonne, par laquelle il me décharge de ce qui à la vérité m'eût beaucoup embarrassé. J'ai reçu, avec la susdite lettre, un billet pour donner à M. de Mauroy, en vertu duquel je dois recevoir cinq cents écus pour ce que j'ai fait cette année à la galerie. Je les avois déjà reçus, et le billet ne m'a été d'aucun usage. Je continue toujours, comme de coutume, les dessins et cartons de la galerie, sans m'occuper à autre chose. J'espère qu'à la fin du mois prochain j'aurai mis à bon terme les susdits dessins, de sorte qu'il restera seulement à continuer les Fables d'Hercule; et lors le tout se pourra commettre à M. Lemaire, s'il veut en prendre la peine, et s'il plaît à Monseigneur de me donner occasion de laisser quelque chose en

France de moi, avant que je meure, digne du peu de nom que j'ai acquis auprès des connoisseurs. J'ai écrit, il y a quelque temps, une longue lettre à Monseigneur, où je crains d'avoir trop parlé à la bonne; toutefois j'espère qu'il m'excusera, s'il il y avoit quelque chose de mal digéré, d'autant qu'il sait bien combien il est insupportable d'endurer les sottes répréhensions des ignorants. Je m'assure que de votre côté vous n'avez pas manqué de me favoriser, en adoucissant ce qui existoit de trop rude. Je vous supplie de me tenir toujours en votre protection, et d'être persuadé que je ne désire au monde rien de plus que d'être toujours, Monsieur, le plus humble et le plus dévoué de vos serviteurs.

Votre très-obligé serviteur,

POUSSIN.

A M. LE COMMANDEUR DEL POZZO (1).

Paris, 30 mai 1642.

Quoique j'aie eu l'honneur de vous marquer par ma dernière, du 22 mai, que j'avois consigné entre les mains de M. Charles la caisse contenant

(1) Cette lettre est tirée du Recueil de Bottari, et traduite.

les deux tableaux, sur l'ordre que vous m'en aviez donné dans vos deux lettres consécutives; néanmoins ayant reçu à temps celle du 3 mai, par laquelle il me paroît que vous préférez le moyen que je vous avois proposé, c'est-à-dire d'envoyer cette caisse par un courrier, je l'ai retirée aussitôt de chez M. Charles, et je la tiendrai par-devers moi, jusqu'à ce que vous m'ayez indiqué le courrier auquel vous voulez que je la confie. Je ne puis vous dire combien je suis aise que la chose tourne ainsi, car je craignois fort que par la voie des effets du Cardinal Mazarin ces tableaux ne fussent égarés, ou tout au moins que leur arrivée à Rome ne fût bien éloignée, le voyage de ce Cardinal étant fort incertain. Quant aux dessins, ces objets étant d'un petit volume et non encaissés, auroient pu aisément se perdre, d'autant qu'il n'y avoit personne pour en prendre soin.

Par ce même ordinaire je mande à M. Stella, à Lyon, ce qu'il y a à-faire, afin qu'aussitôt que je saurai le nom du courrier avec lequel il doit traiter, je puisse lui expédier la caisse cachetée et arrangée comme je vous l'ai marqué dans ma précédente. Je ne vous enverrai pas cette fois les dessins, par les raisons déjà spécifiées, etc.

<div style="text-align:right">POUSSIN.</div>

A M. DE CHANTELOU.

De Paris, ce 6 juin 1642.

Monsieur, si l'or, paradis des avares et enfer des prodigues, avoit quelque peu de la sensibilité qu'il ôte à qui plus en a plus en voudroit avoir, il éprouveroit un plaisir démesuré, lorsqu'aux yeux de ceux qui le tenoient pour faux, il apparoît au contraire dans tout son éclat, grace à la vertu de la pierre de touche, qui sur le front de soi-même le découvre parfait en sa finesse. Tel est le sentiment que j'éprouve en apprenant que j'ai réussi à triompher de la mauvaise impression que la bonne ame de Monseigneur avoit reçue contre moi, par l'effet des menées d'hommes envieux de la prospérité d'autrui. Néanmoins, au lieu de répondre par la haine à la haine que me portent mes rivaux, je sens que je dois me venger d'eux en leur faisant du bien et du plaisir; d'autant que leur perversité sera cause que Son Excellence, qui me trouve si franc et loin de la fraude, non-seulement ne prêtera plus l'oreille aux persécuteurs de mon honneur, mais au contraire, se confiant en ma loyauté plus que jamais, voudra bien m'employer en de meilleures occasions que par le passé. Je suis, Monsieur,

Votre très-humble serviteur,
POUSSIN.

P. S. Je n'ai reçu que mardi la lettre de Monseigneur, écrite du 10 mai.

A M. LE COMMANDEUR DEL POZZO (1).

Paris, 13 juin 1642.

Monsieur,

J'attends de jour en jour que vous me donniez des renseignements sur le courrier avec lequel vous avez traité pour l'envoi de la caisse contenant les deux petits tableaux du Baptême et de la Madone, et cela conformément à ce que vous m'avez mandé par votre lettre du 3 mai. En attendant, j'ai envoyé cette caisse à Lyon à M. Stella, qui la gardera chez lui jusqu'à ce que je lui dise à quel courrier il doit la consigner; mais j'ai pensé que si, d'ici à douze ou quinze jours, je n'ai pas de vos nouvelles, je pourrois prier M. Stella de traiter lui-même avec quelque courrier, qui s'en chargeroit comme si c'étoit sa chose propre. En effet, le temps s'écoule à attendre continuellement des réponses aux réponses, ce qui ne laisse pas que d'être une contrariété. Au reste, je vous ferai savoir tout cela en son temps.

Je ne vous enverrai pas de sitôt les dessins, parce que je voudrois joindre au même envoi

(1) Cette lettre est tirée du Recueil de Bottari, et traduite.

l'ordonnance générale de la galerie, que je fais dessiner par un jeune architecte, et qui sera bientôt finie. M. Mellan aura aussi terminé la gravure des dessins qu'il a entre les mains. Lorsque je pourrai réunir toutes ces bagatelles, je m'empresserai de les expédier. J'ai l'honneur de vous saluer.

<div align="right">POUSSIN.</div>

AU MÊME (1).

<div align="right">Paris, 27 juin 1642.</div>

Monsieur,

J'ai reçu dans le cours de cette semaine trois de vos lettres : l'une par la voie de M. Gabriel Naudé, l'autre par M. Petit, négociant, et la troisième par le Père Niceron. Les deux dernières sont du 21 et du 31 mai. Je vous suis infiniment obligé, Monsieur, de la protection que vous voulez bien accorder à mon ami François Bonnomes. Quant à ce que vous me dites de M. Charles et de l'envoi de la caisse, je vous ai déja marqué plusieurs fois ce qui a eu lieu à cette occasion, et comment, jusqu'à ce jour, j'ai attendu les nom et surnom du courrier auquel vous

(1) Cette lettre est tirée du Recueil de Bottari, et traduite.

désirez que je confie ladite caisse. Je vous ai aussi écrit que si votre ordre tardoit trop à venir, j'avois résolu, pour ne plus perdre de temps, de prier M. Stella de traiter avec l'un des courriers de Lyon, et de s'accorder avec lui pour qu'il porte à Rome et remette en vos mains cette caisse saine et sauve; et puisque vous me marquez n'avoir traité avec personne jusqu'à présent, aussitôt que M. Stella m'aura accusé la réception de cet objet, je lui écrirai de l'expédier comme chose à lui, et crois qu'il le fera ponctuellement: au surplus, ne vous en mettez pas en peine et laissez-nous agir. Je vous ferai savoir ensuite le nom du courrier, quand il partira, quelles seront les conditions faites avec lui, et s'il sera payé ou non.

Je ne sais rien de nouveau sur l'affaire du Père Ferrari, vous ayant marqué que si M. de Chantelou va à Rome, il se chargera de la commission et servira ce Père, comme il nous en a donné l'espoir. Je ne parlerai pas davantage des autres choses, n'ayant pas eu l'occasion de l'en faire ressouvenir.

Je vous suis infiniment obligé, Monsieur, de m'avoir procuré l'occasion de faire, pour Son Éminence le Cardinal Barberini, le dessin du sujet de Scipion. Je suis fâché cependant d'être privé de la première esquisse que j'exécutai avant de partir de Rome: il ne m'en reste qu'un souvenir que je chercherai à mettre au net du mieux que ma

main tremblante pourra me le permettre, saisissant pour cela le temps qu'il me sera possible de dérober à mes autres occupations. Je joindrai à cela, comme vous me le recommandez, les expressions de mon respectueux dévouement; et après avoir remercié Son Éminence de l'honneur qu'elle me fait de se rappeler de moi, je la prierai de vouloir bien accepter ce dessin comme le gage de mon profond respect. Je rougis en connaissant la faiblesse de mes moyens, et l'impuissance où je suis de répondre autrement que par ma vive affection aux faveurs infinies que je reçois journellement de votre bonté.

Dernièrement M. Bordelot vint de votre part pour m'offrir ses services dans tout ce qui est en son pouvoir. Votre lettre, du 24 avril, me montre encore de la manière la plus évidente combien vous, Monsieur, et votre excellent frère, avez de bontés pour moi; je dois donc chercher avec empressement toutes les occasions de vous être agréable, en servant vos amis comme si c'étoit vous-même. J'ai l'honneur d'être, etc.

POUSSIN.

AU MÊME (1).

Paris, 25 juillet 1642.

Monsieur,

Vous avez su par mes précédentes lettres tout ce qui s'est passé relativement à l'envoi des deux tableaux, de sorte qu'il est inutile que j'en parle désormais, sinon pour vous dire que vous en pouvez attendre l'arrivée sous très-peu de temps. J'eus hier la nouvelle que la caisse étoit partie le 18 du courant, et qu'elle vous seroit fidèlement remise franche de port. Après vous avoir supplié d'accepter le peu qui y est contenu comme un pur don du plus affectionné de vos serviteurs, je vous prie encore de m'accorder la faveur de m'écrire quand et comment vous l'aurez reçu ; j'espère que ce sera en bon état.

Quant au dessin du Scipion et aux autres que je me proposois de vous adresser, il seroit bien possible que j'en fusse moi-même le porteur. Au reste, je vous écrirai plus au long sur tout cela, vous priant affectueusement de m'en dispenser pour le moment, parce que je n'en ai pas le loisir. Nous partons à cette heure pour Fontainebleau, d'où la cour arrive, etc.

POUSSIN.

(1) Cette lettre est tirée du Recueil de Bottari, et traduite.

AU MÊME (1).

Paris, 8 août 1642.

Je désirerois connoître quelque voie sûre pour vous faire tenir votre petit tableau quand il sera terminé, avec quelques dessins, en petit nombre, et la petite Madone du Signor Roccatagliata. Je ne voudrois rien risquer à cet égard, et j'attendrai les avis de V. S.

Je n'ai pu répondre à votre dernière, du 27 juin, qu'après mon retour de Fontainebleau, où j'étois allé, comme je vous l'ai écrit dans ma dernière, M. De Noyers m'ayant ordonné de m'y rendre, afin de voir si les peintures du Primaticcio, altérées par les injures du temps, pouvoient être restaurées, et s'il y auroit quelque moyen de conserver celles qui sont restées intactes.

J'ai profité de l'occasion pour lui parler du désir que j'avois de retourner en Italie, afin de pouvoir amener ma femme à Paris. Ayant senti les raisons qui me font désirer ce voyage, il m'a tout de suite accordé ce qui est l'objet de ma plus grande satisfaction, avec une grace incomparable, sous la condition cependant de donner un tel ordre aux choses commencées par moi,

(1) Cette lettre est tirée du Recueil de Bottari, et traduite.

qu'elles ne restassent point en arrière, et que je fusse de retour à Paris pour le printemps prochain; de sorte que je vais me disposer à ce voyage, qui, je l'espère, aura lieu au commencement de septembre prochain. Mais avant mon départ, j'espère vous en écrire plus au long. Je vous dirai pour le moment que les soins que V. S. m'engage à prendre pour l'envoi de la caisse des tableaux ne peuvent plus avoir lieu : elle a déja été confiée à un courrier bien sûr, lequel doit l'avoir remise entre vos mains avant que cette lettre vous soit parvenue.

Véritablement l'édit rendu à Rome, selon ce que vous m'en écrivez, au sujet de la contagion qu'on dit régner à Lyon, m'étonne beaucoup, car il n'en a point été question du tout ici. Si la chose étoit vraie, le Roi, à son retour de Perpignan, ne s'y seroit pas arrêté pendant tant de jours. Malgré tous ces contre-temps, je ne désespère pas du bon succès de l'affaire entamée. De mon côté, je ferai toute diligence pour que la chose aille bien; nous laisserons le reste entre les mains de Dieu.

Je remercie infiniment V. S. des attentions que vous voulez bien avoir pour moi et ma maison. J'ai été moins affligé de l'indisposition de ma chère femme, depuis qu'elle m'a écrit que son mal, loin de lui ôter les forces, devoit au contraire les augmenter, à cause des dents qui lui poussoient.

Je suis pour toujours votre très-obligé, et je vous baise humblement les mains.

POUSSIN.

AU MÊME (1).

Paris, 5 septembre 1642.

J'avois le plus grand désir que le petit tableau du baptême de J. C. vous parvînt sûrement et promptement, afin que vous connussiez par là combien je voudrois être à même de vous servir. Mais d'autre part je craignois sa comparution devant vous, dont les yeux ont tant de délicatesse pour connoître les belles choses. Quoique V. S. m'ait fait tant de fois l'honneur de se plaire aux œuvres de mon pinceau, je n'ai pu cette fois trouver la hardiesse de me promettre un pareil succès, malgré le soin que j'ai mis à faire ensorte que ce tableau puisse aller de pair avec quelques-uns de ceux que vous avez chez vous. Le ciel, sous lequel il a été fait, me fait douter qu'il soit aussi agréable à vos yeux que les précédents. Cependant si, dans la comparaison que vous allez en faire, vous trouvez qu'il se soutient en leur compagnie, je m'en réjouirai beaucoup, et ce sera pour moi un motif d'oser chercher à vous

(1) Cette lettre est tirée du recueil de Bottari, et traduite.

servir encore, comme c'est l'objet de mes plus ardents désirs. Je vous baise respectueusement les mains, et je fais profession d'être pour toujours votre très-humble serviteur.

<div style="text-align:right">POUSSIN.</div>

AU MÊME (1).

<div style="text-align:center">Paris, ce 18 septembre 1642.</div>

Je regarde comme une grande récompense la lettre du 10 août, par laquelle V. S. me marque que le petit tableau du Baptême de J. C. a répondu à son attente. J'aurois été encore plus satisfait si la petite caisse vous avoit été remise par le courrier de la manière que j'avois prescrite à M. Stella, lequel définitivement m'a mal servi, quoiqu'il m'ait bien positivement mandé que je devais être fort tranquille, que la caisse vous seroit fidèlement portée, et que le courrier n'avoit rien demandé pour le port, ayant dit lui-même qu'il vouloit la porter *gratis*, parce qu'il avoit à V. S. des obligations particulières : Voilà tout ce que j'en ai pu tirer.

Pour ce qui regarde les copies de Raphaël, quand M. de Chantelou vous les envoya, je le priai de faire en sorte qu'elles vous fussent pré-

(1) Cette lettre est tirée du Recueil de Bottari, et traduite.

sentées d'une manière plus gracieuse que ne le furent les portraits. Mais je vois qu'en toutes ces choses il est arrivé précisément ce que j'avois le moins imaginé; c'est pourquoi je vous prie très-humblement de m'excuser, moi le premier, et de croire que si j'avois pu trouver quelque chose de mieux pour les objets de votre goût, je l'aurois fait de tout mon cœur.

J'ai reçu hier votre lettre du 16 août, à laquelle celle-ci servira aussi de réponse, n'ayant pour le présent rien autre chose à vous dire, sinon que mardi prochain, si Dieu le veut, je me mettrai en voyage.

J'écrirai à V. S. de Lyon et des autres lieux où je me trouverai, afin que vous sachiez que partout où je serai vous aurez en moi un très-humble et très-dévoué serviteur. Je finis en vous baisant les mains.

<div style="text-align:center">POUSSIN.</div>

A M. DE CHANTELOU.

Paris, le 21 septembre 1642.

Monsieur, vendredi au soir je reçus votre lettre avec les dessins de la chapelle de Dangu. Voici comme je considère lesdits dessins, desquels je dirai librement mon opinion, sauf toutefois un meilleur avis. Ceux de M. Le Vau et ceux de

M. Adam diffèrent très-peu, ayant été peut-être astreints à la même chose par la situation de la porte de ladite chapelle. On les peut également estimer, pour ce qui touche la distribution des pilastres; mais il me semble que les colonnes rondes de l'autel de M. Le Vau, ont meilleure grace que les pilastres qui touchent l'autel et qui en portent le fronton, dans le dessin de M. Adam, marqué B. D'autre part, la proportion du tableau, dans le dessin de M. Adam, est plus belle et plus commode pour peindre quelque chose, que n'est celle de M. Le Vau. Pour ce qui est des flancs de la chapelle, il me semble difficile de pouvoir faire une meilleure distribution que celle qu'ils ont faite dans leur dessin marqué X. Si on voulait y mettre les pilastres deux à deux, comme au dessin O, il s'ensuivroit deux inconvénients : le premier viendroit de ce que d'un côté la porte se trouveroit proche d'un des pilastres, tandis que de l'autre il resteroit un grand espace vide ; ce qui ne seroit pas une moindre laideur que de voir, dans une face humaine, la bouche sur la joue, au lieu d'être au milieu du visage et au-dessous du nez. Le second inconvénient seroit que lesdits pilastres étant accouplés, l'espace A du dessin O n'auroit aucun rapport avec l'espace B, ni B avec C, qui sont les deux bouts du mur; et néanmoins que l'espace A soit égal à celui de C, le pilastre seul A, n'étant que la moitié des pilastres accouplés A, ne s'accorderoit pas avec eux

Pour ce qui touche les ornements des entrepilastres, il me semble qu'étant cannelés et riches d'eux-mêmes, il se faut bien garder de gâter leur beauté par la confusion des ornements; car tels incidents ou parties accessoires ne doivent être adaptés aux œuvres dont les parties principales sont déja belles, si ce n'est avec de la prudence et un bon jugement, afin que par iceux il leur soit apporté de la douceur et de la grace; les ornements n'ayant été inventés que pour modérer une certaine sévérité qui constitue l'architecture simple. C'est pourquoi il m'a semblé qu'il suffiroit d'orner les entrepilastres de la manière que je l'ai enseigné au dessin marqué Z. Ce seroient certaines petites tables relevées d'un pouce ou environ, avec des têtes de chérubins au-dessus, et au-dessous de petits cartels ployés en forme de S, avec une coquille qui les joigne. Entre les deux petites tables, il reste la place d'un cadre long avec sa bordure, que l'on pourroit diligemment entailler, et sur le fond duquel on feroit des figures, soit bas-reliefs, soit peintures, qui représenteroient les douze Apôtres, se trouvant justement douze intervalles ou entrepilastres. J'ai communiqué ma pensée au Sieur Adam, qui l'a approuvée. Pour ce qui est de la frise, un feuillage y conviendra fort bien, pourvu qu'il soit d'assez bas-relief, afin qu'il reçoive moins la poudre et l'ordure. Vous avez, Monsieur, fait apporter des exemples de Rome qui

pourront beaucoup servir. Si, puis après, Dieu me donne la grace de revenir sain du pays là où je vais, je me ferais un véritable plaisir de faire les dessins de l'ornement de la voûte, avec tout ce qui plaira à Monseigneur et à vous de me commander.

Je joindrai à la présente ces deux lignes, pour vous supplier de croire que je pars d'ici avec grand regret de n'avoir pas le bonheur de vous dire adieu personnellement, et de ce qu'il faut qu'une feuille de papier fasse cet office pour moi. Je vous dirai donc adieu : Adieu, mon cher protecteur ; adieu, l'unique amateur de la vertu ; adieu, cher Seigneur, vous qui méritez vraiment d'être honoré et admiré ; adieu, jusqu'à tant que Dieu me donne la grace de revoir votre bénigne face. Cependant je demeure, Monsieur, Votre très-humble et très-obéissant serviteur,

POUSSIN.

P. S. Je vous renvoie les dessins, afin que vous les considériez.

AU MÊME.

De Rome, le 1er jour de l'an 1643.

Monsieur, je ne sais quel jugement vous ferez de moi, lorsque je veux faire un métier contraire

à celui que je professe. Véritablement j'aurois usé de silence, si j'eusse cru avoir satisfait à mon devoir par quelques humbles recommandations que je vous ai faites dans les lettres que j'ai écrites à M. Remy Vuibert; mais sachant bien que ce n'étoit pas assez, j'ai quitté le pinceau pour mettre la main à la plume, et vous adresser ces deux lignes, vous saluant humblement par icelles, et vous souhaitant une bonne et heureuse année. Il est vrai que pour cela il ne faut être ni grammairien ni grand orateur. Que si j'étois tel, je ne ferois autre chose que vous écrire, pour vous persuader de me commander de vous servir en quoi que ce fût; car c'est tout ce que je désire, et aussi que vous croyiez, Monsieur, que toute ma vie je demeurerai votre humble et affectionné serviteur.

POUSSIN.

AU MÊME.

De Rome, le 9 juin 1643.

Monsieur, votre très-chère lettre de Turin m'a ôté d'une peine non commune; d'autant que, depuis votre départ de Rome, je n'avois point reçu de nouvelles certaines ni du progrès de votre voyage, ni de l'état de votre santé. Main-

tenant je me trouve l'ame moins inquiète, néanmoins qu'elle ne puisse pas retourner en sa tranquillité ordinaire jusqu'à ce que je sois certain de votre arrivée à Paris. Au surplus, ceux de qui vous êtes l'appui et la consolation, étant demeurés comme orphelins pendant un si long et si fâcheux voyage, seront en proie à la tristesse jusqu'à ce qu'ils vous revoient, car ils se peuvent imaginer les dangers que vous avez courus, et ils ne savent pas que par l'aide de Dieu vous avez évité les plus grands dont vous pouviez être menacé. Le bon M. De La Varenne et le cher M. Lemaire sont ceux qui auront été plus vivement touchés de telles appréhensions. Le danger même où ils se peuvent trouver en personne est assez capable de les affliger. Je remercie Dieu de m'avoir préservé de cette peine, puisque mêmement je l'eusse prise en vain. La mort du Roi et la retraite de la cour de Monseigneur, ont été deux choses qui m'eussent fait mourir de déplaisir, lorsque je me trouvois en même temps engagé dans un long voyage. Je vous assure, Monsieur, que, dans la commodité de ma petite maison et dans l'état de repos qu'il a plu à Dieu de m'octroyer, je n'ai pu éviter un certain regret qui m'a percé le cœur jusqu'au vif; en sorte que je me suis trouvé ne pouvoir reposer ni jour ni nuit: mais à la fin, quoi qu'il m'arrive, je me résous de prendre le bien et de supporter le mal. Ce

nous est une chose si commune que les misères et disgraces, que je m'émerveille que les hommes sensés s'en fâchent, et ne s'en rient plutôt que d'en soupirer. Nous n'avons rien à propre ; nous avons tout à louage.

Néanmoins que les disgraces susdites soient arrivées en peu de temps, et qu'elles soient capables de mettre le monde sans dessus dessous, le cher Remy m'a écrit qu'il y a apparence que les choses que nous avons commencées pourront continuer. Si cela est ainsi, vous savez ce que je vous ai promis à votre départ, et comme je serai toujours prêt à exécuter les ordres de Monseigneur et les vôtres. Je vous avois supplié, long-temps avant votre départ de Rome, de toucher un mot à Monseigneur sur ce que j'ai fait quelques ouvrages dont je n'ai rien reçu, et que j'eusse bien désiré d'en avoir quelque récompense, si on le trouvoit convenable; mais je crois qu'une infinité de choses auront été cause que ma requête n'aura pas eu d'effet.

Lorsque vous serez auprès de Monseigneur, je vous supplie très-affectueusement de vous souvenir de moi, qui suis ici en attendant vos commandements.

J'ai vu tous ceux qui copient à Farnèse, et leur ai fait part de votre lettre ; ils se montrent tous fort affectionnés à vous servir, et promettent de ne rien faire autre, jusqu'à ce qu'ils vous aient

satisfait; j'aurai soin que tout aille bien. J'ai présenté votre lettre à M. Errard, qui a été ravi d'avoir de vos nouvelles.

J'attends avec impatience celle que vous me promettez de Paris, à votre arrivée; je vous supplie de toutes mes forces de ne changer jamais la qualité dont il vous plaît de m'honorer au commencement de vos lettres, à cette fin que je m'en glorifie partout.

J'ai fait vos baise-mains à M. le Chevalier Del Pozzo, qui vous les rend au double et M. son frère aussi; il n'y a personne qu'ils chérissent autant que vous, et ils vous seront toujours obligés et affectionnés. Je suis, Monsieur, votre humble serviteur,

POUSSIN.

P. S. Je baise les mains à MM. vos frères.

AU MÊME.

De Rome, le 22 juin 1643.

Monsieur et maître, après m'avoir honoré de vos nouvelles, et m'avoir annoncé votre arrivée à Turin, par votre lettre du 21 du passé, maintenant vous me faites une double faveur par celle qu'il vous a plu m'écrire de Lyon. Je vous puis dire avec vérité que j'ai été transporté d'aise quand j'ai su que, par l'aide de Dieu, vous aviez échappé aux dangers que vous pouviez craindre:

je me flatte qu'à présent vous êtes arrivé à Paris, et que vous avez fini heureusement votre longue et fâcheuse course. Je fis une réponse à votre première lettre aussitôt que je l'eus reçue, et je vous y assurai du dévouement que j'aurai toute ma vie à vous servir; mais je crains que vous n'ayez pas agréé la prière que je vous faisois touchant mes intérêts, sans vous laisser trop le temps de prendre haleine : je vous en demande pardon. La promptitude que j'ai remarquée en vous, quand vos amis vous ont requis de quelque faveur, m'a fait croire que vous n'êtes jamais las de faire plaisir. Je n'entends pas pourtant que, pour satisfaire à la prière que je vous ai faite, vous vous portiez à une démarche qui vous seroit désagréable; mais si c'étoit chose qu'avec le temps et l'occasion vous pussiez faire, je vous en serois grandement obligé : néanmoins mon mal est de la qualité de la brûlure, à qui il faut incontinent appliquer le médicament pour en être bientôt guéri.

Pour ce qui est de la régence de la Reine mère, et ce qui s'est passé depuis la mort du Roi, nous en avons eu avis : l'on dit aussi publiquement que l'on priera Monseigneur de retourner en cour. Si cela est ainsi, je prie Dieu de tout mon cœur que ce soit à son grand honneur et contentement. Au reste, je ne doute point que vous n'éprouviez beaucoup plus de crainte que de joie à retourner dans les embarras de la cour

le repos et la tranquillité de l'esprit que vous avez possédés sont des biens qui n'ont pas d'égal. Finalement vous ne devez pas mettre la perte de ma conversation au nombre des choses qui méritent vos regrets; c'est bien moi qui me dois plaindre de ne jouir plus de votre douce présence; mais puisqu'il est ainsi, à mon très-grand déplaisir, je me consolerai si j'ai du moins le bonheur de vous servir. Si donc, Monsieur, vous connoissez en moi quelque talent qui vous puisse apporter quelque sorte de plaisir, me voici attendant vos commandements, et vous assurant bien que je les exécuterai de tout mon cœur: pour cet effet, je ne m'engagerai avec personne, afin de demeurer tout entier votre très-humble et très-affectionné serviteur,

POUSSIN.

P. S. MM. vos frères trouveront ici mes très-humbles baise-mains.

Hier au matin je fus à Farnèse pour voir en quel état étoient vos copies. Celle que M. Mignard a entreprise est finie. M. Le Rieux en a fini une, la Vierge à mi-corps découvrant un petit Christ qui est couché sur un oreiller. M. Lemaire a fini son Dieu de Pitié de Carracci; M. Errard aura bientôt fini ses portraits. Le Napolitain n'a pas beaucoup avancé la Vierge au Chat, mais il promet de continuer à y travailler. Nocret a été malade, de sorte qu'il n'a pu rien faire; Le Rieux a ébauché encore la Vierge au Chat. Le tout va

assez raisonnablement bien, et chacun s'efforcera de faire le mieux qu'il lui sera possible. Vous me manderez, s'il vous plaît, ce que vous désirez que l'on fasse.

<p style="text-align:center">POUSSIN.</p>

AU MÊME.

<p style="text-align:center">De Rome, le 4 août 1643.</p>

Monsieur, j'ai reçu la vôtre, du 9 juillet, à laquelle je n'ai pas voulu manquer de répondre, comme j'ai fait pour toutes celles généralement qu'il vous a plu de m'écrire, depuis votre départ de Rome jusqu'à présent. J'ai reçu, comme je vous ai écrit par ma dernière, la vôtre du 11 juin, avec une lettre de change en vertu de laquelle, ainsi que vous me l'avez ordonné, j'ai reçu huit cent trente-trois écus de dix Jules, en cette monnoie de Rome. Sur cette somme, j'ai déposé six cents écus à la banque du Saint-Esprit; je garde le reste chez moi, pour avoir plus de commodité de faire les paiements à ceux qui ont fini quelques-unes des choses que vous me recommandez particulièrement.

J'ai payé le sieur Pietro Paulo, sculpteur en bois, de six chandeliers que vous lui avez ordonnés, pour la somme de septante-deux écus et demi, y compris la bordure de votre sainte; nous avons rabattu douze écus qu'il avoit eus pour arrhes.

J'ai fait prix et donné des avances au doreur, pour les dorer, pour la somme de septante écus les six. Il m'a semblé qu'il convenoit bien mieux de les faire dorer entièrement, que de les laisser en partie de couleur de chair; cela a trop de son pauvre homme et du Saint de village. J'aurai l'œil ouvert afin que le tout se fasse diligemment et comme il appartient. Du reste, je suis ravi que vous m'ayez honoré de cette commission, et ne la céderai point à d'autre, tant que j'y pourrai vaquer, et je sais bien pourquoi.

M. Errard vous a écrit que tout alloit bien à Farnèse; bien, oui, mais non pas très-bien; car, premièrement, Mignard a fait sa copie différente pour le coloris de l'original, autant comme il y a du jour à la nuit; et sans l'avoir fait voir ni à moi ni à M. Errard, il l'a apportée chez lui, là où il la fait copier. Du reste, quand je lui ai demandé le prix, il m'a dit ne le pouvoir pas fixer à moins de quatre-vingts écus; le temps où la copie seroit finie, il m'a répondu: dans deux mois d'ici. Voilà, pour celui-là, en quel état est la chose.

Le Rieux a fini une de ses copies, savoir la Vierge à mi-corps qui lève un voile de dessus son petit Christ. Elle est copiée moyennement bien; mais celui-là du moins s'accommode à la raison et se contente de vingt-cinq écus.

Le Napolitain Chieco est celui de tous, comme je crois, qui imitera mieux la Vierge surnommée della Gatta; mais il est si long, que c'est la

mort : la copie n'est pas finie à moitié. Nous sommes convenus du prix, et, compris les arrhes qu'il a reçues, il se contente de septante écus ; il me semble que ce n'est pas trop pour le travail qu'il y a. Le Rieux a ébauché sa copie du même tableau ; mais il ne peut y travailler que quand l'autre aura fini. Je donnerai demain un peu d'argent à Chieco, afin de l'obliger à promptement finir l'ouvrage commencé.

Le sieur Nocret fait le diable, je ne sais pourquoi : Il a fini tellement quellement la Vierge à la détrempe d'après le Parmesan, et parce que je la lui ai fait corriger en plusieurs endroits, il n'en veut rien moins de trente-cinq écus. Ce qui est étrangement fâcheux, c'est qu'il s'est mis en tête de ne pas finir les portraits qu'il a commencés, n'alléguant point d'autre excuse, sinon qu'il a trouvé à gagner davantage qu'en les faisant à moins de soixante ou septante écus. Quant à moi, je demeure muet, quand je vois que des gens de ce calibre prétendent à de si grandes récompenses pour ce qu'ils font. Il me déplaît extrêmement qu'avant votre départ vous ne soyez pas convenu de prix avec tous ceux que vous employez ; maintenant que vous êtes absent, et qu'ils voient qu'il n'y a que moi qui m'intéresse à ce que vos affaires aillent à votre satisfaction, ils se sont secrètement accordés, ayant entre les mains et l'ouvrage et les avances, à tenir bon et à se faire courtiser et payer à leur mode. En tout cela néanmoins il y

auroit une médiocre difficulté, si ce n'étoit que je ne sais pas votre volonté, ni ne comprends suffisamment en quelle manière vous avez fait votre compte; ce qui fait que je vais avec une grande réserve. Vous m'écrivez ainsi : l'argent que je vous envoie servira pour payer les copies que j'ai fait faire à Farnèse, les chandeliers, le tableau de S. Pietro in Montorio, le tableau de Foligno, et les quatre copies de chez M. le Chevalier Del Pozzo; outre ce qu'il faudra dépenser pour le transporter, en caisses et autres choses. Cette manière d'écrire m'a fait penser que vous désiriez peu dépenser pour chaque chose; et partant j'irai ménageant votre argent le mieux qu'il me sera possible, sans attendre la réponse à celle-ci, car il n'y a personne qui veuille tant attendre.

Entre toutes les choses qui se passent ici touchant vos affaires, merveilleuse est l'extravagance du seigneur Chapron, lequel après nous avoir remis de jour en jour, et n'ayant jamais voulu travailler pour vous, depuis votre départ jusqu'à ce moment, dit enfin qu'il a une lettre de M. Renard, comprise dans celle que ledit Renard a écrite à M. Passard, laquelle porte que vous avez dit tant de mal de lui audit Renard, que vous le lui avez rendu ennemi déclaré, d'ami et protecteur qu'il lui étoit: il ajoute, que ce n'étoit pas ce qu'il attendoit de vous, et sous ce faux et ridicule prétexte, il a totalement renoncé à la con-

tinuation de l'œuvre si bien commencée. Mais parce que les moines du lieu, moi, et M. Errard, l'avons prié comme à mains jointes de ne laisser point, pour de fausses impressions, un ouvrage si avancé, celui surtout pour lequel vous aviez dépensé de l'argent et employé tous vos amis d'ici; enfin, vaincu, il a dit qu'il en avoit perdu le goût, et qu'il ne savoit pour qui il travailloit ni à quelle condition. Nous l'avons prié de s'accommoder du prix, et de se mettre à quelque raison; mais nous n'en avons pu tirer qu'une demande qui nous a fermé la bouche : Il nous a dit qu'il ne travailleroit jamais à moins de six cents écus de paiement, et qu'il vouloit toucher maintenant deux cents écus. Je n'ai osé lui offrir plus de cent pistoles, dont il s'est moqué, et il a dit aux moines qu'ils remissent leur tableau à sa place s'ils vouloient, et que quant à lui il n'y travailleroit jamais. Vous pouvez ordonner ce que vous voulez que l'on fasse de l'ébauche, que nous laisserons chez les moines jusqu'à ce que nous ayons reçu votre réponse. Nous avions pensé à chercher quelqu'un qui remplaçât Chapron; mais nous ne trouvons personne qui veuille finir les choses commencées par un autre, si ce n'est des copistes à la douzaine, qui ne feroient rien qui vaille; outre que les moines sont extrêmement las d'attendre, et que de toute manière ils veulent remettre ledit tableau en son lieu, pour les quarante heures que l'on y va faire, et jurent fort

et ferme que jamais plus ils ne souffriront qu'on l'ôte de sa place : voilà ce qui se passe à l'égard de cette affaire.

Nous ne trouvons personne qui veuille aller copier le tableau de Foligno. M. Lemaire aura fini un de ces jours le Dieu de Pitié de Farnèse, que je retirerai quand il sera fait, si nous nous accommodons du prix. Pour M. Errard, il a quasi fini les portraits, qui seront beaux et bien imités.

Finalement, je tâcherai d'accorder tout à votre avantage sans attendre d'autre réponse; car il n'est pas raisonnable que vous perdiez et la peine que vous avez prise, et l'argent que vous avez avancé.

Nous chercherons qui vous copiera bien les tableaux de M. le Chevalier Del Pozzo, avec M. Errard, si celui-ci veut en prendre la peine, comme je crois qu'il le fera, plus pour l'amour de vous que pour l'ouvrage.

Quand vous m'aurez envoyé la mesure de votre petit tableau de Raphaël, je tâcherai de vous servir le mieux qu'il me sera possible. Pour ce qui est de mon intérêt, je n'en parlerai jamais; je vous demande pardon de ce que j'en ai dit. Je suis,

Monsieur,

Votre très-humble et très-affectionné serviteur,

POUSSIN.

AU MÊME.

De Rome, le 25 août 1643.

Monsieur, il m'a semblé nécessaire de vous avertir, sans attendre davantage, de ce qui se passe ici touchant les choses dont vous m'avez donné le soin, afin que vous puissiez penser à donner ordre à ce qui ne dépend point de ma diligence. Premièrement, vous êtes frustré de l'attente que vous aviez, non-seulement de la copie en petit du tableau de Saint-Pierre in Montorio, mais aussi de la grande, le sieur Chapron ayant, de propos délibéré et sans aucun sujet, abandonné l'œuvre. Son procédé et ses menteries ne sont point racontables; il suffit de vous dire qu'il est si impudent, qu'il chante des vers diffamatoires sur le compte de Monseigneur : vous pouvez bien vous imaginer d'où cela vient. Vous me ferez savoir ce que vous voulez que l'on fasse de l'ébauche; je la ferai rester en dépôt entre les mains des moines de Saint-Pierre, lesquels sans un grandissime déplaisir ne peuvent supporter qu'un maraud de cette étoffe vous traite si mal. Je vous assure qu'ils ont eu toute la patience qu'humainement il se peut avoir, et s'ils avoient l'espérance de voir finir l'œuvre commencée, ils

souffriroient pour un long temps encore l'incommodité qu'ils ont reçue jusqu'à présent; mais d'autant qu'ils voient que ce ne seroit faire autre chose que perdre le temps, ils ont décidé de parler au Cardinal Barberini, et de le prier de permettre qu'ils remettent le tableau en son lieu.

Ceux qui copient à Farnèse ne se montrent pas plus affectionnés à faire leur devoir que Chapron; principalement Nocret, Lemaire, Le Rieux et Mignard, qui tous, de commun accord, se veulent faire payer à leur mode, et ne veulent point faire les secondes copies qu'ils avoient commencées. Je ne sais pas quelles espérances vous leur avez données; mais quand ils ont vu les choses retournées, ils ont tous montré les dents comme des chiens enragés, et ont pris plaisir à vous maltraiter de leur mieux, ce qui m'a contraint de m'accorder avec eux aussi bien que j'ai pu. Enfin j'ai retiré de leurs griffes : de Le Maire, la copie du Dieu de Pitié d'Annibal Carracci; de Nocret, la Vierge d'après le Parmesan; de Le Rieux, la copie de la Vierge à mi-corps; les portraits de M. Errard; enfin la copie de votre portrait faite par Nocret. Il ne reste que la Vierge au Chat, que le Napolitain finit, et celle de Mignard, qu'il retient chez lui pour la faire copier. Vous aurez donc une copie de chaque sorte, de quoi vous vous pourrez contenter, car ce n'est pas chose que vous deviez beaucoup souhaiter que d'avoir de doubles co-

pies. Je n'estime pas que votre argent y fût bien employé; vous le verrez bien par celles que je vous enverrai, et s'il n'eût pas autant valu l'employer à d'autres choses.

Je vous ai prié, par ma dernière, de me mander ce que vous voulez que je fasse de l'argent qui vous restera, puisque personne ne veut aller copier à Foligno.

J'ai prié Fra Giovanni de vous écrire ce mot, pour confirmation des extravagances de Chapron, et Errard vous en auroit fait de même, si ce n'eût été son indisposition: il a eu la fièvre quelques jours, et commence à se porter mieux; mais cet automne il vous en dira plus de bouche que je n'en saurois écrire en huit jours.

J'ai trouvé la pensée du ravissement de saint Paul, et la semaine prochaine je l'ébaucherai. Quand aussi j'aurai fait quelque chose de bon goût je vous le destinerai, n'ayant point d'autre gloire ni de plus grand plaisir que de vous servir.

Nous nous consolons, dans l'espérance du rappel de Monseigneur, et nous prions Dieu que ce soit bientôt, à son contentement et au vôtre. Quand j'aurai retiré chez moi toutes les choses que vous désirez, je chercherai l'occasion de vous les envoyer; mais si vous aviez quelque correspondance à Marseille et à Lyon, vous feriez bien de nous en avertir.

Pour ce qui est de mon côté, je me consulterai

bien sur ce sujet, et ferai le tout avec diligence et soin plus que si c'étoit pour moi-même ; cependant je demeure à jamais,

Monsieur,

Votre très-affectionné et très-humble serviteur,

POUSSIN.

AU MÊME.

De Rome, le 23 septembre 1643.

Monsieur, j'ai reçu la vôtre du 27 août, qui me confirme ce que vous m'aviez déjà écrit par vos précédentes ; de là je conjecture que vous n'avez point reçu mes réponses, et je n'ai pourtant jamais manqué de vous écrire toutes les fois que j'ai reçu de vos nouvelles. Je vous ai, par plusieurs fois, écrit ce qui se passoit à l'égard de vos copies, tant de Farnèse, que de Saint-Pierre in Montorio ; de sorte qu'il seroit superflu de vous en dire davantage. Je n'attends autre chose pour vous les envoyer, que la copie du Napolitain et les chandeliers, qui ne sont pas finis de dorer. J'aurois été très-aise qu'il eût été possible de vous envoyer le tout devant que l'incommodité de l'hiver fût venue ; mais nous avons affaire à des gens qui ne finissent jamais, et je vous jure que la

sollicitation n'est de rien auprès d'eux. J'espère, vers la fin de ce mois, avoir la susdite copie et les chandeliers; aussitôt que je les aurai, je les ferai emballer avec toutes les autres choses, et vous les ferai tenir par la voie la plus sûre.

Je vous ai fait savoir comme le sieur Chapron avoit laissé et abandonné la copie de la Transfiguration. Je vous jure, devant Dieu, que je n'ai jamais connu un homme d'un si déshonnête procédé, moins raisonnable et plus menteur. Je crois qu'il vous aura fait écrire tous les mensonges dont il est le père; mais M. Errard, qui sait une bonne partie de la chose, et qui est témoin comme l'on a tâché par tout moyen de le bien traiter, vous dira de bouche tout le fait. Je pense qu'il arrivera à Paris plus tôt que la présente; il vous dira également comment Antoine, sculpteur, s'est comporté envers vous, mêmement ce qu'il a fait des modèles de cire que vous prétendiez vous appartenir.

Pour ce qui est du bon M. Thibaut, il est honnête homme et fort affectionné à vous servir. Vous faites une œuvre de charité de l'aider des vingt écus que vous m'ordonnez de lui donner; il ne restera pas ingrat, je vous assure bien. Je lui ferai savoir la bonne volonté que vous avez pour lui, et les espérances que vous lui donnez, si les choses des bâtiments se remettent.

Je ne manquerai pas de voir M. Vitelleschi, et je chercherai tous les moyens qu'il faudra prendre

pour faire sortir les objets en question et vous les envoyer.

Si M. Remy vous a dit quelque chose touchant mon retour, il ne s'est pas trompé, car j'irois au bout du monde pour servir Monseigneur et pour vous obéir; mais je ne pourrois pas sitôt me résoudre à partir, ma femme étant assez mal disposée, et mon beau-frère Jean ayant été sur le point de perdre la vue, accident dont il n'est pas encore bien guéri. Si je vis jusqu'au printemps qui vient, je me disposerai plus volontiers au voyage; cependant je ne saurois suffisamment remercier Monseigneur des offres qu'il me va faisant, et de ce qu'il lui plaît de me conserver le logement qui m'a été donné à son instance et par sa bonté. Je lui rends une infinité de graces de ces témoignages de bonne volonté; c'est à vous, Monsieur, que je suis redevable de tant de faveurs.

Les copies de chez M. le Chevalier del Pozzo ne sont pas commencées. Je n'ai trouvé que Francesco, le Napolitain, qui m'ait promis d'en faire deux, la confirmation et l'extrême-onction; mais j'appréhende sa longueur.

Bientôt je ferai votre petit ravissement de saint Paul, et incontinent fini je vous l'enverrai. Si les cartons de la galerie ne m'occupent point, j'aurai moyen de vous servir avec commodité; je me sens bien d'humeur à faire quelque chose de bon. Si l'on continue la galerie, ainsi que me le mande M. Remy, et que l'on veuille que j'en-

vóie les cartons, selon la coutume, je le ferai volontiers, si Monseigneur en est content; car autrement, je préfère de beaucoup de m'employer à faire des tableaux, où j'ai du contentement et du plaisir, joint à l'utilité que j'en reçois.

L'opinion que vous avez de répéter les Termes qui sont faits, est conforme à ce que j'avois proposé dès le commencement; cela étant, nous pourrons poursuivre et faire promptement et facilement le reste.

J'attends que vous m'ordonniez ce que vous voulez que je fasse de l'argent qui vous restera.

Je ne me souviens pour le présent d'autre chose qu'il soit besoin de vous faire savoir, sinon que toute ma vie je demeurerai,

Monsieur,

Votre très-humble et très-obligé
serviteur,

POUSSIN.

AU MÊME.

De Rome, le 5 octobre 1643.

Monsieur, pardonnez-moi, je vous supplie, si j'ai laissé passer un ordinaire sans faire réponse à la vôtre dernière du 3 septembre. Il est vrai que si vous m'eussiez mandé par icelle quelque chose sur quoi il eût fallu incontinent vous faire

réponse, je n'eusse pas remis la partie à cette fois. Le bon M. Remy m'avoit prié de lui envoyer les dessins de deux des médaillons qui seront peints sur les fenêtres de la galerie, entre les Termes, afin que par ce moyen il pût terminer la dixième travée. Cela m'occupe en telle manière, que je n'ai pas pu vous écrire au long ce qu'il faut que je vous fasse savoir; et quoique maintenant vous ayez reçu toutes les lettres que je vous ai écrites, et que vous sachiez comment les choses que vous aviez ordonnées ont été exécutées, pour plus de certitude je vous en redirai deux mots.

Je n'ai pu avoir, de ceux qui copient au palais Farnèse, autre chose qu'une seule copie de chaque original, quoique j'aie traité avec eux de la manière la plus convenable. Enfin il a fallu en passer par où ils ont voulu; mais, je vous prie, ne désirez point davantage que ce que j'ai obtenu, pour n'avoir plus de dessous en toute cette affaire-là.

Pour ce qui est de Chapron, il vous a fait écrire; ainsi vous verrez ce qu'il désire de vous, et vous me direz ce que vous voulez que je fasse. Les bons moines ont eu patience jusqu'à cette heure, et n'ont pas encore remis leur tableau; mais il en faut remercier la fortune, d'autant qu'au milieu des affaires qui courent, ils n'oseroient en parler au Cardinal Barberini, qui difficilement leur donne audience, ayant maintenant

assez de quoi s'occuper. Ils disent qu'ils attendent votre résolution; ils ont en dépôt la copie que ledit Chapron a tâché de retirer telle qu'elle est; mais il s'est trompé. Il semble que maintenant il lui fâche d'avoir conduit l'œuvre si avant et d'en demeurer là; mais c'est le mauvais conseil qu'il a pris qui en est cause. Quant à moi, je n'ai jamais connu un cerveau comme celui-là; il n'a aucune raison et ne connoît aucune bienséance; ce qu'il affirme aujourd'hui, demain il le niera effrontément, quand il y auroit eu cent témoins.

Pour le sieur Chieco, tant de promesses que l'on veut, il en donne, mais les effets sont bien rares; on ne sauroit en voir la fin; c'est son procédé avec tout le monde, particulièrement avec ceux qui le traitent bien. Il n'a point fini encore sa copie, et il n'y a que lui qui empêche que je vous envoie ce que j'ai de terminé. Aujourd'hui j'ai fait encaisser vos six beaux chandeliers avec la bordure de la tête; j'ai fait faire le tout avec diligence. Incontinent que ledit Chieco aura fini, je ferai encaisser vos tableaux et votre portrait en cire, et vous enverrai le tout par la meilleure et la plus commode occasion qui se présentera. Je vous ai écrit que M. Antoine est parti d'ici sans faire bruit, et ne m'a rien laissé de ses modèles; M. Errard vous racontera comme va l'affaire. Pour M. Thibaut, il mérite qu'on lui fasse du bien: vous l'avez ressuscité, tant par les vingt écus que vous voulez que je lui paie, que

par les témoignages que vous lui donnez de l'affection que vous avez pour lui; il vous remerciera par lettre, et vous servira en tout ce que vous lui commanderez. Il fera bien de demeurer encore ici une année; je vous assure qu'il a fait grand progrès en peu de temps. M. Vitelles chi est hors de Rome pour jusqu'au 20 de ce mois; sitôt qu'il sera de retour, je l'irai voir pour ce que vous savez. Les copies de M. le Chevalier del Pozzo ne sont point commencées, faute de trouver quelqu'un qui sache les faire. Ayez patience, je chercherai tant que je trouverai quelqu'un.

Je vous ai fait savoir qu'il vous restera de l'argent: j'attends votre réponse et vos ordres; néanmoins quand les copies de M. le Chevalier del Pozzo seront payées, ce qui restera ne sera pas considérable. Quand j'aurai fait encaisser toutes les choses que j'ai présentement à vous, et que je les aurai consignées, je vous en donnerai avis et vous enverrai vos comptes, afin que vous sachiez au juste ce qui vous restera. Incontinent que j'aurai mis en ordre un petit tableau que j'ai commencé, je mettrai la main au petit ravissement de saint Paul, et quand il sera fait je vous le ferai tenir par la voie du courrier, d'autant qu'il sera assez portatif.

Si M. Remy vous a dit quelque chose de mon retour, ce que je lui en ai pu dire n'a été que pour amuser ceux qui convoitent ma maison du jardin des Tuileries; car, mon cher maître, à

vous dire la vérité, Monseigneur étant absent de la cour, je ne saurois, pour quoi que ce fût, penser à retourner en France; et quoique ce pays-ci soit assez menacé de quelque détourbier, je ne saurois penser à en sortir : ne savez-vous pas bien que quand les maux nous doivent arriver, ils nous trouvent partout?

Le pauvre M. Snelles croyant s'en retourner jouir de la douceur de sa patrie, car il n'en avoit qu'une seule, dont il avoit été long-temps privé, n'a pas eu le bonheur de la toucher de ses pieds seulement; à peine l'a-t-il vue de loin, et il a rendu l'esprit à Nice en Provence, n'ayant été malade que trois jours. Et puis qu'ai-je affaire de tant tenir compte de ma vie, qui désormais me sera plutôt fâcheuse que plaisante? La vieillesse est désirée comme le mariage; et puis quand on y est arrivé, il en déplaît. Je ne laisse pas pourtant de vivre alègre le plus que je peux, me réjouissant surtout qu'il vous plaise de me donner occasion de vous servir.

Les nouvelles que vous me mandez touchant ce qui se passe en Cour, ne m'étonnent en aucune manière; si nous vivons nous en entendrons bien d'autres.

J'attends que l'on me mande quelque résolution touchant la galerie. Écrivez-moi ce que vous êtes d'opinion que je fasse, et vous m'obligerez beaucoup; et quand il vous semblera à propos, permettez que l'on fasse un peu d'argent des meubles que Monseigneur me fit donner.

Je ne vous saurois mander de grandes nouvelles de ce pays-ci, sinon que la guerre se va tous les jours enflammant de plus en plus. Jusqu'à maintenant le Toscan a eu de l'avantage : pour faire une diversion du côté de Pistoia, les gens du Pape qui étoient, au moins en partie, près de Bologne, y ont donné quelques assauts de nuit, sans qu'il en résultât aucun profit : voilà tout ce qu'il y a de nouveau. Si j'oublie à vous dire quelque chose, ce sera pour la première fois que je vous écrirai; cependant je vous baise les mains très-affectueusement, demeurant à jamais,

Monsieur,

Votre très-humble serviteur,

POUSSIN.

AU MÊME.

De Rome, le 27 octobre 1643.

Monsieur, néanmoins que depuis quelques jours je me sois trouvé en mauvaise disposition de santé, par un mal d'oreille et une pesanteur de tête qui ne m'ont pas encore quitté, je n'ai pas voulu manquer de vous faire savoir en quel état sont les choses que vous désirez d'ici; et encore que, par ma dernière, je vous en aie assez

informé, je ne laisserai pas, par celle-ci, de vous en dire quelque chose. Je n'ai point encore donné d'argent pour l'inscription que vous voulez que l'on attache au vœu de Lorette, parce que le Père Recteur a trouvé à propos d'en écrire à ceux du lieu, pour demander si vous n'avez rien ordonné là touchant cette affaire, et pour savoir le lieu où l'inscription doit être attachée, et comment elle doit être conçue. Vendredi prochain nous aurons la réponse, et selon ce qu'elle sera, nous nous gouvernerons. J'ai été, en compagnie de M. Thibaut, voir le Saint-Hippolyte.

J'ai traité avec Vitelleschi des huit têtes de marbre que vous désirez; mais après une infinité de paroles, la conclusion a été, qu'il a dit que vous lui aviez fait offrir par le Catalan soixante écus de la pièce, et que maintenant vous en voulez donner moins, comme si elles étoient moins bonnes qu'alors. A la fin, nous sommes demeurés d'accord de cette manière : il s'oblige de faire restaurer à ses dépens les deux bustes qui sont dans l'endroit où étoit le monceau d'orge, et vous lui donnerez de toutes les huit pièces quatre cent cinquante écus; c'est tout ce qu'il peut faire: et il prétend qu'à ce prix, auquel je l'ai fait condescendre, il perd plus de cinquante écus. Voilà l'état où cette affaire est maintenant; lorsque vous nous en donnerez réponse, vous penserez aussi aux frais qu'il faudra faire pour les emballer et les transporter. Les occasions se rencontrent rare-

ment, et toutes ces choses-là vont bien à la longue; à présent il touche à vous d'en délibérer. Quant au tableau de Saint-Pierre in Montorio, je vous ai écrit qu'il étoit remis en son lieu, et que les moines gardoient la copie.

Je croyois savoir quelque chose de nouveau du sieur Chapron; mais il a fait une nouvelle escapade, s'en étant allé à Malte sans rien dire à personne; de sorte que je ne saurois traiter avec un autre peintre pour finir ladite copie, sans que premièrement on se soit accordé avec lui en quelque manière, et que l'on sache quelles sont ses prétentions. Sans cela, au retour qu'il pourra faire, il auroit prétexte de plaider contre moi, comme déja il m'en a follement menacé. Mais nous aurons du temps pour penser à cela, car quand j'aurois trouvé qui voulût finir la copie, il seroit impossible d'y travailler pendant cet hiver, vu l'obscurité du lieu où est maintenant le tableau.

Je n'ai pas encore parlé à M. Le Maire, et à Le Rieux, pour savoir s'ils voudroient finir les deux copies de Vierges qui ont été commencées à Farnèse, c'est-à-dire la seconde copie de la Vierge au Chat, et celle que le sieur Mignard a faite; je verrai s'il y a moyen de les contenter, ou de s'adresser à d'autres, puisque ainsi vous le désirez. Le menteur de Napolitain nous fera perdre quelques bonnes occasions de vous envoyer vos affaires; il n'a pas encore fini son tableau de Farnèse.

Votre petit ravissement de saint Paul est mis ensemble; je le laisse sécher pour y retoucher.

Vous pourrez voir par ce mémoire-ci l'argent qui vous reste à Rome. N'ayant rien autre chose à vous mander, je finirai en vous baisant très-humblement les mains.

POUSSIN.

AU MÊME.

De Rome, le 5 novembre 1643.

Monsieur et très-cher maître, j'ai sujet maintenant de vous dire beaucoup de choses; mais ce que j'ai en la pensée ne sauroit contenir en un petit espace. La joie qui m'a saisi est si grande qu'elle déborde de tous côtés, comme un torrent qui, lorsqu'après une longue sécheresse des pluies abondantes surviennent à l'improviste, sort impétueusement de ses rives. L'heureuse nouvelle du retour en Cour de Monseigneur, s'étant répandue en un instant par toute l'Europe, m'a été annoncée par tous mes bons amis, et elle me revient de tant de côtés, qu'il n'y a plus moyen d'en douter. Dieu soit loué mille et mille fois d'un si rare bonheur qui nous est arrivé. Ce n'est pas en vain que la France se devra maintenant appeler heureuse, puisqu'elle revoit dans ses conseils ceux qui seuls peuvent augmenter son

renom et sa gloire. J'attends de votre courtoisie, aux premiers jours, quelques bonnes nouvelles plus amples que celles-ci, qui nous ont été données comme pour nous tenir en arrêt. Il me vient une envie très-effrontée de témoigner à Monseigneur la joie que j'ai de son retour; mais la raison ne me le permet pas encore, et elle me commande même de continuer mon silence jusqu'à un temps plus opportun. Le reste de cette feuille servira pour vous faire savoir qu'aujourd'hui j'ai été voir le père Charles, pour convenir avec lui du parti qu'il faut prendre pour l'inscription que vous voulez que l'on ajoute au vœu de l'Ange de Lorette. On a trouvé nécessaire d'écrire de rechef à Lorette pour avoir la mesure de la plinthe sur laquelle pose l'ange, et sitôt que nous l'aurons, on travaillera à la plaque d'argent que nous ferons attacher avec grace, autant que faire se pourra; et quand le tout sera fait, je vous en enverrai la forme et la figure.

Pour ce qui est de vos autres affaires, il n'y a rien de nouveau depuis que je vous en ai écrit. Laissez-moi faire du reste, et ne vous mettez nullement en peine d'aucune chose, car tant que j'aurai la vie et la santé, j'aurai un soin particulier de tout ce que vous désirez de moi. Je vous ai fait savoir ce que j'ai arrêté avec le Vitelleschi; si vous en êtes content, mandez-le moi. Pour ce qui est du port, maintenant je crois que toutes choses vous seront faciles, et que même il vous

viendra quelque nouvelle envie des choses de ce pays-ci; c'est pourquoi j'attendrai vos ordres, et vous laissant vaquer à vos nouvelles occupations, je finirai la présente en vous souhaitant toutes sortes de félicités.

Je suis, Monsieur, votre très-humble et très-dévoué serviteur,

<div style="text-align:center">POUSSIN.</div>

Je me porte un peu mieux et de mon oreille et de mon front. Le petit saint Paul veut encore deux jours de caresses; il seroit fini si ce n'étoit un peu de draperie d'azur qui n'est pas sèche.

A M. DE CHANTELOU L'AÎNÉ.

De Rome, le 5 novembre 1643.

Monsieur, j'envie grandement les nations qui, ne pouvant exprimer de vive voix les plus hautes conceptions de leurs esprits, ont inventé certaines figures, par la force desquelles elles peuvent faire concevoir à autrui ce qu'elles ont en la pensée. Si j'avais ce pouvoir, dans ce petit espace de papier vous pourriez facilement mesurer la grandeur de la joie que j'ai éprouvée, lorsque tout le monde m'a assuré du rappel de Monseigneur en cour. Mais il faut que je me contente de dire qu'elle ne se peut accroître, et, en même

temps, je m'imagine que la vôtre arrive au-delà de l'infini. Vous aurez, s'il vous plaît, pour agréable que, en ce transport, je vous tienne compagnie ; les bienheureux ne peuvent connoître la jalousie. Je prie Dieu cependant qu'il vous remplisse de ses faveurs, et pour fin je vous baise humblement les mains.

Je suis, Monsieur, votre très-humble et très-affectionné serviteur,

POUSSIN.

P. S. Je baise dévotieusement les mains à Messieurs vos cousins.

A M. DE CHANTELOU,

SECRÉTAIRE DE MONSEIGNEUR DE NOYERS.

De Rome, le 11 décembre 1643.

Monsieur, je viens, par ces premières lignes, vous supplier de m'excuser de deux erreurs que je fis en vous écrivant dernièrement : l'une est d'avoir fermé le mot de lettre que j'écrivois à Monseigneur, vous ayant écrit auparavant que je vous le voulois mander ouvert ; l'autre est de ne vous avoir pas envoyé par le même ordinaire une lettre de M. le chevalier del Pozzo. L'une et l'autre de ces fautes vous sembleront moins lourdes, quand vous saurez que tout le monde fut surpris

du départ inopiné du courrier, M. l'Ambassadeur le faisant expédier deux jours plus tôt qu'il ne devoit ; de manière que si le courrier même ne m'en eût averti, j'eusse perdu l'occasion de vous envoyer votre petit Saint-Paul.

Je fus donc tellement pressé d'écrire et d'encaisser le tableau, qu'il ne me souvint pas de laisser la lettre ouverte ; et M. le chevalier Del Pozzo ne me donna la sienne qu'après le départ du courrier, ayant été aussi déçu par la même cause. Je vous l'envoie avec celle-ci, que je vous écris pour répondre à la vôtre du 5 novembre, par laquelle vous me mandez avoir vu les dessins que j'avais envoyés à M. Remy pour finir la dixième travée de la galerie. Par icelle même vous me témoignez d'avoir en gré cette mienne ponctualité, puisque vous me faites l'honneur de me promettre de vous souvenir de moi et d'accueillir mes demandes, dussent-elles aller jusqu'à l'importunité : je vous supplie de me conserver cette bonne volonté.

Vos affaires d'ici sont à peu près dans l'état où elles étoient ces jours passés. Celle de San-Pietro in Montorio est demeurée là, comme vous savez : le bon Chapron n'est plus en cette ville ; dernièrement il est parti, faisant semblant de s'en aller à Malte sur les galères ; mais l'on dit qu'il est allé à Paris où vous le verrez. Il est vrai qu'il ne vous a pas écrit, et le soupçon qui me l'avoit fait croire était mal fondé.

Pour le Chieco, il dit qu'il aura fini sa copie de Farnèse dans six jours; mais je n'en crois rien. Sitôt qu'il aura fait, je le ferai travailler aux copies de chez M. le chevalier Del Pozzo. La lame d'argent que vous désirez que l'on applique au vœu de Lorette n'est pas encore faite; d'autant qu'il y a eu mille mal-entendus avant que d'avoir pu savoir le lieu où elle doit être attachée, de quelle grandeur elle doit être, et la place de l'inscription que l'on doit y graver. A la fin, nous en sommes venus jusqu'au point de la faire faire; lundi on y travaillera, et sitôt qu'elle sera finie, le Père Charles la fera parvenir à Lorette.

Pour les deux autres copies que vous désirez avoir, celle que Le Maire avait commencée et celle de Le Rieux, elles n'accompagneront pas celles que je vous enverrai; d'autant que Le Rieux part de Rome, et que Le Maire a peint la sienne d'après celle que Mignard vous a faite assez mal, de sorte que je ne suis nullement d'avis d'y employer votre argent.

Je ne suis pas marri que nous ayons attendu jusqu'à cette heure à vous envoyer ce que nous avons de prêt, d'autant que la saison a été et est très-extraordinaire, pour les continuelles pluies et tempêtes qui vont encore tous les jours continuant. Vous savez ce qui arriva aux moules que vous fîtes emporter il y a trois ans; la même chose eût pu arriver à ces choses-ci, qui sont bien plus sujettes à se gâter. Puisque l'on a at-

tendu jusqu'à maintenant, on pourra attendre que le mauvais temps soit passé.

Nous attendons votre réponse à l'égard des bustes du sieur Vitelleschi. Du reste, s'il vous venait fantaisie de quelques choses qui se font mieux et de meilleur dessin ici qu'à Paris, faites-le-moi savoir. Pour les autres, il me semble qu'il conviendroit mieux de les faire sculpter chez vous que non pas ici, pourvu qu'on eût des dessins ou des modèles; au moins vous seriez assuré de les avoir sains et entiers, et à aussi bon marché. Quant à l'exécution, à tout prendre, où va l'un va l'autre, et à Paris on trouve mieux le bois qui convient. Je vous dis ceci, parce que si nous achetons des bustes ou têtes de marbre, il y faut dessous des Termes pour les poser. Vous pouvez penser à d'autres objets de curiosité et nous en aviser; M. Thibault et moi nous ne manquerons pas de vous bien servir.

Si vous envoyez à M. le chevalier Del Pozzo les nouvelles médailles que M. Varin a faites du Roi et de la Reine, il vous en demeurera grandement obligé.

Pour ce qui touche ce que j'ai commencé là-bas, j'attendrai avec bonne patience que toutes choses s'accommodent; car, quant à moi, je suis fort bien ici, et je me peux entretenir joyeusement, particulièrement s'il vous plaît que quelquefois je m'emploie à vous servir. Si je voulois embrasser toutes les choses qui me viennent,

cent bras ne me suffiraient pas; mais je n'ai pas envie de m'incommoder pour des biens dont je ne jouirai que le peu de temps qu'il me reste à vivre.

Je vous ai écrit par l'autre ordinaire que j'avois consigné le Saint-Paul bien encaissé et bien couvert ès-mains de M. Vanscore, lequel j'ai prié de l'envoyer sûrement à Paris, où M. Pointel, mon bon ami et votre serviteur, doit le recevoir et vous le remettre. Vous lui ferez, s'il vous plaît, rendre l'argent qu'il aura déboursé pour le port de Lyon à Paris; le port de Rome à Lyon est payé. Quand vous aurez vu le tableau, il vous plaira de m'en dire votre sentiment, sans me flatter, afin que si je ne vous ai pas bien servi, je m'efforce de mieux faire à l'avenir. Je demeure à jamais, Monsieur, votre très-humble et très-obéissant serviteur,

POUSSIN.

P. S. Messieurs de Chantelou, vos frères, trouveront ici mes très-humbles baise-mains. Ma femme vous fait une profonde révérence.

AU MÊME.

Rome, le 21 décembre 1643.

Monsieur, j'ai reçu deux de vos lettres par le même ordinaire; l'une du 10 novembre, et l'autre du 19 du même mois. Ce n'est pas sans raison que vous vous êtes fâché en apprenant que le tableau de Saint-Pierre in Montorio a été remis en son lieu, avant que de l'avoir pu copier; mais vous savez assez à qui vous en avez l'obligation. Il faut néanmoins que vous preniez la peine de m'écrire, soit qu'on la finisse ou non, ce que vous désirez que l'on fasse de l'ébauche, qui est demeurée en garde chez les moines.

Du reste vous vous consolez avec peu de choses, quand vous m'assurez que mes bagatelles vous sont assez agréables pour vous tenir lieu de ces ouvrages qui n'ont pas leurs pareils au monde. Vous vous êtes peut-être repenti d'avoir eu trop bonne opinion de moi, quand vous avez vu le petit Saint-Paul que je vous ai envoyé le 4 du courant, et que maintenant vous avez reçu de M. Pointel. Ce n'est pas pourtant que je me puisse excuser sur le peu de temps que j'ai eu à le faire; car vous avez eu tant de patience en l'attente de si peu de chose, que je crains d'en avoir abusé.

M. le Chevalier Del Pozzo vous a écrit, et je vous ai envoyé sa lettre par l'ordinaire dernier. L'un et l'autre vous confessez d'avoir fait une heureuse rencontre; car pour M. le Chevalier, je vous assure qu'il met le bonheur de votre connaissance au nombre de ses meilleures fortunes, tandis que vous montrez journellement l'estime que vous faites de sa personne; aussi ne manqué-je pas de lui faire voir en quelle façon vous l'honorez de votre amitié.

Il n'est pas besoin de me dire que vous êtes devenu plus prudent que par le passé, car vous l'avez toujours été grandement. Mais c'est que vous vous êtes donné le temps de considérer vous-même les choses. Il est bien vrai que vous êtes à une école où l'on voit, comme sur un théâtre, jouer d'étranges personnages; mais ce n'est pas peu de plaisir que de sortir quelquefois de l'orchestre, pour, d'un petit coin et comme inconnu, pouvoir goûter le jeu des acteurs.

Sachant le désir que vous avez des secondes copies des Vierges de Farnèse, M. Le Maire, à qui j'ai parlé de nouveau, m'a promis de finir la sienne d'après l'original : il l'avait, comme je vous ai écrit, par paresse et négligence, finie d'après celle de Mignard. Mais pour celle que Le Rieux avait commencée, je ne sais comment nous ferons; au pis aller, vous pouvez faire copier à Paris celle que vous aurez de Chieco; mais pre-

mièrement je tenterai toutes choses pour la lui faire finir.

Votre lettre du 19 novembre me comble de joie, pour ce qu'il vous plaît de me confier touchant l'accommodement de Monseigneur. Je doutois bien fort de ses satisfactions, d'autant plus que j'allois considérant sa vertu qui, néanmoins qu'elle soit confessée de tout le monde, est exposée aux attaques d'une grande quantité de méchants, qui tomberont à la fin dans un horrible précipice, car le chemin qu'ils tiennent les y mène tout droit.

La même lettre me ravit et me console doublement quand, par les termes dont vous vous servez en m'écrivant, je connois assez qu'il vous plaît de me conserver en l'honneur de vos bonnes graces, et de vouloir bien que je vous honore de tout mon cœur.

Je vous remercie infiniment de la promesse que vous me faites de vous souvenir de mes intérêts, si les affaires s'accommodent. Quant à ce que vous désirez de moi, assurez-vous, Monsieur, que j'ai renoncé à moi-même pour être tout vôtre.

Chacun est réjoui que deux personnages aussi vertueux que M. le Vicomte de Turenne et M. de Gassion, aient reçu des marques signalées d'estime et d'affection. M. de Gassion particulièrement est trop généreux pour ne pas honorer ses

amis en tout temps; aussi est-il loué généralement de tout le monde : Dieu le conserve. Je suis en attendant de vos nouvelles touchant ce que je vous ai écrit des bustes de Vitelleschi.

Je vous ai envoyé un compte, par lequel vous verrez à peu près ce qu'il vous reste d'argent et ce qui a été dépensé; de sorte que vous pourrez pourvoir aux autres dépenses que vous voudrez faire. Assurez-vous d'être toujours servi plus soigneusement par moi que s'il s'agissait de mon propre intérêt.

Je finirai la présente en vous souhaitant les bonnes fêtes et une meilleure nouvelle année que la dernière.

La visée qui m'était venue de prier le secrétaire du cardinal de s'employer pour l'envoi de vos effets, s'est aussitôt passée et je n'y pense plus. Je suis, Monsieur, votre très-humble et très-dévoué serviteur,

POUSSIN.

Messieurs vos frères trouveront ici mes très-humbles salutations; ma femme vous baise les mains, en vous faisant très-profonde révérence.

A M. DE CHANTELOU L'AINÉ.

De Rome, le 17 janvier 1644.

Monsieur, si le plus grand de vos souhaits et le plus raisonnable ne trouvoit point d'autres obstacles que la neige et les Alpes, comme fait le moindre de ceux que vous formez, vous pourriez vous assurer d'être, en l'espace de six semaines, hors de toute inquiétude. Si le premier, comme chacun le croit, ne sauroit manquer de vous arriver, à plus forte raison le dernier, qui n'est rien, ne vous manquera jamais; car tant que j'aurai la vie, je ne cesserai de désirer d'être entièrement votre. Cependant je vous supplie de me continuer l'honneur de l'affection qu'il vous a plu jusques à présent de me témoigner. Je vous baise très-affectueusement les mains, et suis, Monsieur, votre très-humble et très-obéissant serviteur,

POUSSIN.

A M. DE CHANTELOU,

SECRÉTAIRE DE MONSEIGNEUR DE NOYERS.

De Rome, le 7 janvier 1644.

Monsieur, ayant tardé à faire réponse à la vôtre du 1ᵉʳ décembre jusqu'à aujourd'hui que j'ai reçu la dernière du 11 du même mois, celle-ci servira de réponse à toutes les deux: et, devant que d'entrer en raisonnement sur d'autres points, je prie Dieu que toutes choses se passent au contentement de Monseigneur; car étant ainsi, les autres affaires qui vous touchent ici sont à point et attendent vos ordres.

Le Vitelleschi est fort inquiet, et, depuis que j'ai traité avec lui, il a compté les jours et les nuits qui se sont passés, lui semblant qu'une heure dure mille ans, pour la grande envie qu'il a d'engloutir vos quatre cent cinquante écus, comme un loup affamé dont l'estomac ne se peut jamais remplir. Mais il ne les a pas encore; et ne doutez pas que je ne fasse toutes sortes de diligences afin que vous restiez bien servi.

Je vous remercie au surplus de votre libéralité touchant le prix du petit Saint-Paul que je vous ai envoyé. Quand vous l'aurez vu, vous pourrez dire peut-être qu'il vous coûte beaucoup:

j'attends ces reproches de vous, mais avec le temps j'espère vous en donner un dédommagement.

Je ne me réjouis pas autant de ce qui s'est passé jusques ici relativement à Monseigneur, que je me laisse flatter par l'espérance de le revoir bientôt plus florissant que jamais. Les difficultés qu'il a surmontées ont été plus périlleuses pour lui que le passage de Scylla et Carybde ne l'est pour les navigateurs; maintenant, voguant par un océan plus calme, il doit arriver bientôt au port de ses justes désirs.

Hier je fus voir la copie que le sieur Chieco a finie, et aujourd'hui je l'aurois retirée, si ce n'eût été quelque difficulté qu'une autre fois je vous raconterai. J'espère la retirer bientôt, et, avec les autres choses qui sont prêtes, vous l'envoyer à la première commodité.

Quant aux bustes, lorsqu'ils seront à vous, et à votre portrait en cire, je chercherai le moyen le plus sûr et le plus facile de vous les envoyer.

Chieco et Claude Le Rieux m'ont promis tous deux de copier les tableaux de chez M. le chevalier Del Pozzo, et je crois qu'ils vont les commencer incontinent.

J'ai montré votre lettre au bon M. Thibaut qui en a été fort touché; si votre volonté est de lui aider, il serait bon de lui donner quelque peu de chose par mois, afin que ce lui fût un recours dans la nécessité où il se trouve.

La distance des lieux est cause que souvent les choses que l'on écrit à temps et à propos paroissent, à leur arrivée, tout le contraire, tant les circonstances amènent de variétés en peu de jours ; mais enfin, la joie que nous avons eue du retour de Monseigneur à la cour n'a pas été trop vive, puisqu'il a foulé aux pieds la difficulté qui lui était opposée. Je m'en réjouis doublement, parce qu'il est vu de bon œil de S. M., et parce que maintenant l'occasion est née pour faire voir qu'il est nécessaire d'employer celui qui est homme de bien et qui mérite de commander aux autres.

Nous ne savons pas quelle mine faire de la perte de M. de... et de son armée. Mais qui sait ce qui en doit succéder? Quelquefois, si nous n'étions perdus, nous serions perdus ; des plus grands maux il vient souvent de grands biens ; et ce sont les secrets chemins que tient la nature pour le changement des choses. J'ai reçu, avec votre dernière, une lettre de change de quatre cents écus que le sieur Arigoni m'a promis de me payer à ma volonté : si par aventure il ne se faisait rien avec le Vitelleschi, il ne sera pas besoin de la recevoir. J'attendrai toujours avec impatience les bonnes nouvelles que vous me promettez de me donner, et cependant je demeure selon ma coutume, Monsieur, votre très-humble et très-obéissant serviteur,

POUSSIN.

CONNOISSEMENT ADRESSÉ AU MÊME.

De Rome, le 11 janvier 1644.

Ont chargé, au nom de Dieu et de bon sauvement, en une seule fois sur cette *Ripa Grande*, Guillaume Després et Pierre Ravel, d'ordre de M. Poussin et pour compte de qui il appartient, sur la barque nommée Saint-François, Patron Jean Bronde de Marseille ou autre pour lui :

Sept caisses, marquées comme ci-contre, qu'ils disent contenir, savoir : six, des chandeliers et une bordure de bois doré, et la septième un rouleau de copies de tableaux, toutes enveloppées de toile cirée et de canevas, cordées, cachetées, et bien conditionnées ; pour le même consigner ce présent voyage à M. Louis Napolon de Marseille, ou autre pour lui, au dit lieu, et recevoir, suivant la note, soixante-trois livres tournois. Dieu le conduise à sauvement.

AU MÊME.

De Rome, le 12 janvier 1644.

Monsieur, aussitôt qu'il a été possible de roul la copie de Chieco, je l'ai encaissée avec les

autres, de manière que je crois qu'elles vous seront rendues bien conditionnées. Néanmoins, quand vous les aurez reçues, vous les ferez tendre chacune sur son châssis, puis laver avec une éponge et de l'eau claire, que vous ferez essuyer incontinent avec un linge à demi usé, blanc et net : quand elles seront bien sèches, vous y ferez donner le vernis par quelqu'un qui s'y entende. Si par hasard le papier s'étoit attaché en quelque lieu, prenez un peu de sucre d'orge, frottez doucement cet endroit, et le papier se détachera. Les six chandeliers sont encaissés dans six autres caisses le plus diligemment que nous avons pu ; la bordure dorée y est aussi. Les sept caisses susdites sont couvertes de bonne toile cirée et de grosse toile par-dessus, et fortement liées de cordes. Ayant trouvé l'occasion d'une bonne barque Marseilloise qui étoit prête à partir, j'ai prié MM. Guillaume d'Espior et Pierre Ravel, marchands françois demeurant à Rome, de vous faire tenir vos sept caisses par le moyen de leurs correspondants de Marseille et de Lyon.

Je vous envoie une des polices que j'ai reçues des susdits; je garderai l'autre pour moi, comme on a coutume de faire.

Les caisses sont toutes marquées en tête du présent caractère. Les toiles ou copies de la plus petite caisse sont au nombre de neuf, savoir : la Vierge au Chat ; la Vierge qui est assise et

qui tient sur son genou le petit Christ, laquelle est de Mignard; celle d'après le Parmesan, de Nocret; celle de le Rieux; les portraits de M. Errard; le petit Dieu de Pitié de le Maire; votre portrait et sa copie; enfin une petite copie d'une Vierge en pied, faite par Le Rieux. Je prie Dieu que le tout arrive à bon port.

Tous les jours passés, j'ai trotté chez l'un et chez l'autre, pour avoir la patente qui permet de tirer hors de Rome les huit bustes de Vitelleschi; mais je n'ai encore pu rien faire. Il est vrai que, un chacun croyant que *Notre Curé* dût mourir, cela a été cause du retardement de cette affaire, que je ne cesserai de poursuivre jusqu'à ce que j'en sois dedans ou dehors. Votre argent demeurera ès-mains du sieur Arrigoni jusqu'à ce que je sache ce que je dois en faire.

Votre plaque d'argent pour Lorette est finie; il n'y manque que l'écriture qu'il faut graver dessus. Sitôt qu'elle sera prête, je la remettrai au Père Charles qui l'enverra audit lieu de Lorette.

J'ai pensé mille fois au peu d'amour, au peu de soins et de netteté que nos copistes de profession apportent à ce qu'ils exécutent, et au prix qu'ils demandent de leurs barbouilleries, et je me suis émerveillé en même temps de ce que tant de personnes s'en délectent. Il est vrai que, voyant les beaux ouvrages et ne pouvant les avoir, on est contraint de se contenter de copies tant bien que

mal faites; chose qui, à la vérité, pourroit diminuer le renom de beaucoup de bons peintres, si ce n'étoit que leurs originaux sont connus d'un grand nombre de personnes qui savent bien l'extrême différence qu'il y a entre eux et les copies; mais ceux qui ne voient rien autre qu'une mauvaise imitation, croient facilement que l'original n'est pas grand'chose, tandis que les malins se servent avec avantage de ces copies mal faites pour décréditer ceux qui en savent plus qu'eux. Pensant en moi-même à toutes ces choses, j'ai cru faire bien, et pour mon honneur et pour votre contentement, de vous prévenir que, demeurant ici, je souhaiterois être moi-même le copiste des tableaux qui sont chez M. le Cher. Del Pozzo, soit de tous les sept, soit d'une partie, ou bien encore d'en faire de nouveaux d'une autre disposition. Je vous assure, Monsieur, qu'ils vaudront mieux que des copies, ne coûteront guère plus, et ne tarderont pas plus à être faits. Si ce n'eût été que depuis votre départ j'ai été dans une perpétuelle irrésolution, j'aurois déjà commencé : je sais bien que vous ne m'auriez pas désavoué, et arrive ce qui pourra, je suis pour y mettre la main en attendant votre réponse. Quand même il seroit nécessaire de travailler pour les dessins de la Galerie, je pourrai donner mes soins aux uns et aux autres. Cependant portez-vous bien; de mon côté, je tâcherai de me conserver pour vous servir. Je

suis, Monsieur, votre très-humble et très-obéissant serviteur,

POUSSIN.

AU MÊME.

De Rome, le 20 février 1644.

Monsieur, à l'heure même que j'eus reçu votre dernière du 22 janvier, je fus saluer M. le Chevalier Del Pozzo, et lui présenter votre lettre qui fut lue en ma présence. Elle fut reçue avec applaudissement par ledit Chevalier, et louée pour le doux style que vous savez employer, et la grace particulière avec laquelle vous exprimez la tendresse de cœur que vous avez pour vos amis : de manière que je me trouve encore ravi de joie d'en avoir ouï la lecture; car comme celle à laquelle vous répondiez fut écrite en ma faveur, la vôtre abondoit en expressions bienveillantes pour moi. Votre belle médaille d'or avoit été présentée huit jours auparavant, comme déja je vous l'ai écrit. Les lettres de MM. de Valancé ont été envoyées à Bologne par voie bien assurée.

Or, maintenant, il faut que je vous rende compte du reste de vos affaires. Je vous ai écrit, il y a déja quelque temps, que je vous avois envoyé vos copies de tableaux avec vos chandeliers de bois doré, et ensemble la police du marchand

par le moyen duquel le tout vous sera remis. Je vous en envoie une autre ci-incluse de l'embarquement des huit bustes de Vitelleschi, c'est-à-dire de ceux que vous-même avez choisis, pendant que vous étiez à Rome; une autre caisse contient votre portrait en cire, et enfin une autre petite des couleurs à fresque pour M. Le Maire, de sorte qu'elles sont dix en tout. Chacune d'elles porte, outre son numéro particulier, comme 1, 2, 3, 4, 5, 6, 7, 8, 9, 10, l'adresse suivante : Chez Monseigneur De Noyers à Paris. Elles sont toutes contre-signées de vos armes, et portent en même temps la figure d'un flacon, pour montrer et faire entendre que ce sont choses sujettes à rompre. Le tout est diligemment encaissé, lié et garrotté de bonnes cordes. Pour vous arriver, ces caisses passeront par le détroit; ainsi l'on a résolu, après avoir bien pensé aux autres moyens. Le marchand qui les doit recevoir à Rouen pour vous les faire tenir à Paris, se nomme Jean Turgues.

Pour ce qui est de la lame d'argent pour Lorette, elle est terminée; et si ce n'eût été un peu de mal que j'ai eu au genou, je l'aurois remise au Père Charles : ce sera, Dieu aidant, pour un de ces jours. Il ne faut point que vous croyiez qu'il y en ait une autre de faite; car, avant que d'avoir ordonné celle-ci, on s'étoit informé diligemment si, à Lorette, chez quelque argentier, il y avoit eu quelque chose de commandé, ce que les Pères Jésuites n'ont point trouvé; de manière que

ceux qui vous ont donné à entendre le contraire vous ont trompé. Que vous m'ayez écrit une autre lettre que celle que j'ai reçue de votre part touchant cette affaire, je n'en sais rien; mais à cette fin que vous ne croyiez pas que je vous aie servi à l'étourdi, je vous renverrai votre propre lettre, et vous y verrez ce que vous m'aviez ordonné de faire.

Il ne reste maintenant qu'à finir la copie que M. Le Maire a promis de faire; car pour celle du tableau de S. Pietro in Montorio, il ne faut point penser à la faire finir : personne ne veut s'en charger, et même il est impossible de l'exécuter là où est maintenant l'original. Je n'ai point de lieu chez moi où je la puisse mettre, et si on la roule, elle se gâtera en fort peu de temps; c'est pourquoi je vous y laisserai aviser. Du reste, quand Chapron reviendroit ici, je ne veux avoir affaire à lui non plus qu'au diable qui l'accompagne. Je vous envoie votre compte ci-inclus, là où par le menu vous pourrez connoître à quoi j'ai employé votre argent, et ensemble ce qui vous restera. Plusieurs fois je vous ai écrit que j'avois reçu et fait accepter la lettre de change des quatre cents écus, qui ont servi, avec cinquante autres, à payer les huit bustes susdits.

Je ne tarderai guère à commencer le tableau que vous me commandez que je fasse, et ce sera des meilleurs pinceaux que j'aie, vous assurant bien que toutes les forces me manqueront s'il

n'est supérieur à tous ceux qui sont sortis de mes mains.

J'attends votre réponse sur ce que je vous ai mandé au sujet des copies de M. le Chevalier Del Pozzo, et puis nous nous gouvernerons selon votre désir.

Je prie Dieu que Monseigneur donne une bonne mortification à ce larron et cet ignorant de Jacquelin; il mériteroit qu'on le pendît par les génitoires.

Je prie Dieu encore de tout mon cœur que les belles délibérations de notre Princesse ne soient jamais détournées de leurs effets par aucuns malheureux obstacles, afin que la postérité puisse voir quelques signes de grandeur en notre nation: mais, mon cher maître, nous sommes dans un étrange siècle. Dieu omnipotent vous tienne toujours en sa protection, et vous fasse abonder en toutes sortes de biens. Je suis, Monsieur, votre très-humble et très-obéissant serviteur,

POUSSIN.

P. S. Le bon M. Thibaut se recommande fort à vos bonnes graces; j'ai oublié de vous dire que l'on vous enverra plus d'un modèle de Termes pour poser vos bustes, quand vous les aurez.

Je vous envoie une lettre que ce charlatan de Vitelleschi vous écrit; il dit qu'il désireroit fort avoir des nouvelles de M. De La Varenne.

AU MÊME.

De Rome, le 18 mars 1644.

Monsieur, ne pouvant faire autrement, j'ai tardé jusqu'à présent de faire réponse à votre dernière du 5 février, à tous les chefs de laquelle je répondrai maintenant sans rien omettre. Vous n'êtes plus en peine de la lettre de change que vous m'envoyâtes pour payer les bustes de Vitelleschi ; je vous ai écrit par plusieurs fois que je l'avois reçue.

Les lettres que vous avez écrites au gouverneur de Lorette lui ont été envoyées sûrement par le moyen du bon Père Charles.

Les bustes que vous-même vous choisîtes chez H. Vitelleschi ont été payés avec les quatre cents écus envoyés dernièrement, en y ajoutant cinquante autres pris sur vos huit cent trente-trois écus. Je vous ai écrit que je les avois fait embarquer par le moyen de MM. Guillaume d'Espior et Pierre Ravel, marchands français, pour vous les faire tenir. Je vous ai mêmement envoyé leur police, et fait encore savoir le nom de leur correspondant à Rouen, les caisses devant être expédiées par le détroit, à cette fin que, si elles tardent trop, vous vous puissiez informer dudit correspondant, et savoir s'il en a des nouvelles

ou non. Avec les mêmes lettre et police, je vous ai envoyé le compte de l'argent que j'ai employé pour vos affaires, et ce qui vous reste.

Je me trouve extrêmement consolé de l'état où vous espérez que seront bientôt, Dieu aidant, les affaires de Monseigneur, et de ce que vous travaillez, comme d'autres vertueux Hercules, à réprimer tous les brigandages dont notre pauvre France est si misérablement infectée : Dieu vous donne la grace d'en venir à bout.

J'attends avec impatience votre résolution touchant ce que je vous ai écrit des copies de chez M. le Chevalier Del Pozzo, car j'ai empêché qu'on les ait commencées, et cela à bonne intention; mais quand finalement vous les voudrez, il n'y aura empêchement aucun.

M. Thibaut s'est évanoui de joie, en lisant ce que vous m'ordonnez de faire pour lui, et de l'espérance que vous lui donnez pour l'avenir : le pauvre garçon avoit bien besoin de votre aide. A tout hasard, je lui avois donné plus que les vingt écus de votre argent, ainsi que vous verrez sur votre compte; et s'il fût arrivé que vous n'en eussiez pas été content, je vous les aurois remboursés du mien. Mais voyant la bonne volonté que vous avez pour lui par vos dernières lettres, j'ai été hors de doute sur vos intentions, et de nouveau je lui ai donné dix écus pour son mois de mars. Ainsi j'irai continuant de mois en mois, comme vous l'ordonnez. Il dit que tout ce qu'il

modèle est pour vous : s'il me remet quelque chose, je vous le conserverai jusqu'à ce que vous en ordonniez.

Je voudrois bien avoir l'occasion de vous mander quelques nouvelles de ce pays-ci, ainsi que vous me faites la faveur de m'écrire sur ce qui se passe par-delà. Mais l'on ne fait autre que de parler de la paix : Dieu veuille nous la donner ; un chacun la désire fort.

J'ai remis votre lame d'argent, pour Lorette, au Père Charles, qui la fera tenir sûrement et placer en son lieu. Nous avons accommodé la chose de manière qu'elle ne peut manquer. Ne croyez point M. Le Chat, car c'est, ne lui déplaise, un menteur ; ni lui ni personne n'ont rien fait commencer pour vous à Lorette, touchant l'inscription que vous voulez faire ajouter au vœu que vous y portâtes.

Je ne fais maintenant autre chose les soirs que de chercher quelque beau sujet pour vous faire un tableau de réputation si je peux ; quand je l'aurai trouvé et arrêté, je vous en enverrai une idée. Cependant je demeure éternellement, Monsieur, votre très-humble et très-obéissant serviteur,

<div style="text-align:center">POUSSIN.</div>

P. S. Je baise très-humblement les mains à MM. vos frères.

AU MÊME.

De Rome, le 17 mars 1644.

Monsieur, j'ai reçu en même temps deux de vos très-chères lettres. Par l'une et l'autre, vous me montrez que la proposition que je vous ai faite touchant les Sept Sacrements vous a été agréable; aussi vais-je me préparer à vous servir; et, laissant à part les autres choses que j'avois pensé de vous faire, je m'occuperai uniquement de celles-ci, et avec d'autant plus de soin et de plaisir, que vous voulez bien vous en remettre entièrement à moi pour ce qui concerne la disposition des sujets, la grandeur des figures, et toutes les autres particularités. Si je suis si heureux que d'avoir la santé à l'avenir, telle seulement que je l'ai maintenant, quoique la besogne soit de longue haleine, j'espère l'avoir bientôt terminée, d'autant que j'ai résolu de laisser une infinité de pratiques qui s'offrent tous les jours. Pour deux choses seulement, je me trouve engagé envers des personnes à qui je ne peux dire non; mais cela s'accommodera avec le temps; et, sans m'étendre davantage sur cette matière, je vous supplie une fois pour toutes de ne point traiter d'une façon cérémonieuse avec votre serviteur, mais de croire seulement que je n'ai

rien en si grande recommandation que votre service. Tout ce que vous avez confié à mes soins ici est fait. Vos chandeliers et vos tableaux sont arrivés à Marseille, M. Despior en a eu nouvelle; votre lame d'argent a été envoyée à Lorette; vos bustes de marbre sont arrivés à Livourne. Mais il se présente une difficulté : il n'y a point de vaisseaux, et n'y en aura point d'ici à un an, qui aillent à Saint-Malo ou à Rouen. Il n'y a maintenant que ceux de Hollande qui soient sur le point de partir; et quant à ceux d'Angleterre, il n'y faut point penser à cause de la guerre. Je vous ai voulu avertir de ce qui se passe; mais, avant que j'aie votre réponse, si, contre toute espérance, il se présentoit quelque occasion, nous nous en servirions. Plutôt que de vous les expédier par le détroit, il m'étoit venu à la pensée de les envoyer à Lyon, et de les y faire garder dans quelque magasin, jusqu'à ce que le sculpteur qui conduit les statues du Cardinal Mazarin, les eût pris en passant par ledit lieu, pour les transporter jusqu'à Paris avec les objets qui sont confiés à ses soins. Je lui en avois déja parlé, et il m'avoit promis de le faire, car il est bien de mes amis; mais, ne sachant pas que ce fût chose bien assurée, je les envoyai à Livourne, sans attendre davantage, de crainte de laisser échapper de bonnes occasions. Or, maintenant qu'il est bientôt prêt à partir, je lui veux rappeler ma proposition, et voir s'il aura la même bonne volonté qu'il avoit

alors. En cas qu'il ait changé, je ne laisserai pas de vous les envoyer à Lyon, là où il seroit si facile à quelques-uns de vos amis de vous les faire porter jusqu'à Paris. Il part bien souvent d'ici des personnes de connoissance, qui, en passant par Lyon, pourroient vous les conduire; mais, pour bien faire cette affaire-là, parlez-en à nos bons amis de Lyon, dont l'entremise nous sera nécessaire, si par hasard notre dit sculpteur s'oblige à faire cette besogne. En tout cas, vous pouvez par avance ordonner, par le moyen de MM. Serisier et Pointel, la dépense qu'il faudra faire à Lyon pour recevoir et garder les caisses. Je vous écrirai du succès de cette affaire quand il en sera besoin; ayez seulement un peu de patience, et tout ira bien. Ce que je vous dis maintenant ne vous doit pas mettre en peine, car nous aurons du temps pour penser à tout, avant que les caisses soient arrivées à Lyon.

Pour finir de répondre à quelques autres chefs de vos lettres, je vous prie d'abord de croire que notre Saint Père se porte fort bien. Il est entièrement rétabli de la maladie que'on croyoit devoir l'emporter en peu de temps.

C'est une folie de craindre les nouveautés et les brouilleries en France, puisqu'on ne peut les y éviter, et que jamais on n'y a été sans cela.

Si je n'espérois vous mieux satisfaire avec le pinceau qu'avec la plume, je fuirois les occasions de vous peindre quelque chose. Aussi-bien est-ce

conscience de vous importuner de mes lettres mal polies comme elles sont; mais, puisque vous avez pour agréable de recevoir souvent de mes nouvelles, je mettrai la main à la plume comme au pinceau.

Je suis ravi de joie de ce que vous me faites savoir du gros homme Jacquelin; mais bien davantage de ce que le mérite et ceux chez lesquels il se rencontre, auront un bon protecteur à l'avenir.

Je finirai la présente pour cette heure, en vous baisant très-humblement les mains, moi qui serai à jamais, Monsieur, votre très-humble et très-obéissant serviteur,

POUSSIN.

AU MÊME.

De Rome, le 8 avril 1644.

Monsieur, je devois répondre à la vôtre du 5 mars par l'ordinaire passé; mais l'incommodité d'un grandissime rhume qui m'étoit survenue m'en empêcha. Maintenant que le mal s'est amoindri, je m'empresse de remplir ce devoir, et, en premier lieu, de vous remercier de l'honneur que vous m'avez fait de me raconter confidemment les raisons pour lesquelles vous n'avez pas voulu accepter la charge d'Intendant des Bâtiments, que

tout le monde qui vous connoît et qui vous aime souhaiteroit que vous eussiez. Mais toutes vos actions étant conduites par le moyen de la raison, vous ne pouvez rien faire qui n'ait une fin vraiment vertueuse. Tous ceux qui se trouvent dans votre dépendance, comme moi et tant d'autres, se doivent réjouir de ce que Monseigneur, à qui Dieu donne une longue vie, vous fait demeurer auprès de lui, afin que vous soyez toujours notre bon avocat et protecteur: c'est ce que nous pouvons souhaiter de mieux, et rien davantage.

Ce n'est pas merveille, si M. de Charmois, qui est extrèmement modeste, a loué le petit Saint-Paul que je vous ai fait : étant particulièrement entre vos mains, il sera encore préservé de la morsure des plus venimeuses langues.

Ce seroit me faire tort, si vous ne croyiez pas que j'aie en singulière recommandation les Sacrements que vous m'avez demandés. J'en ai fait mon objet capital, et ce sera là que je mettrai toute mon étude et toutes les forces de mon talent, tel qu'il est.

Je vous ai promis, par ma dernière lettre, de vous faire savoir en quel état étoit l'affaire de vos huit bustes de Vitelleschi. J'ai donc su de M. Despior que son correspondant de Livourne les avoit fait embarquer, sur un gros vaisseau hollandois, pour Amsterdam, où, étant arrivés Dieu aidant, on les renverra à Rouen au sieur Jean Turgues, marchand, qui vous les fera tenir à Paris. M. Despior

dit que le port ne coûtera guère davantage que si c'étoit par Rouen en droiture, et que le voyage se fait en deux mois: enfin, arrive ce qu'il plaira à Dieu, il faut patienter, car il n'est plus temps de penser à un autre moyen.

Le Père Charles m'a envoyé une lettre du Père Provincial Jésuite, qui a porté la lame d'argent à Lorette, là où il dit avoir consigné ladite lame ès mains de Monseigneur Gaetano, qui a dû commander aussitôt qu'elle fût appliquée en son lieu. Pour ce qui est de vos chandeliers et de vos copies, je n'en ai pas eu d'autres nouvelles, si ce n'est qu'il y a long-temps qu'ils sont arrivés à Marseille : je crois que si vous ne les avez pas encore reçus, ils vous arriveront bientôt.

J'ai retiré la copie de vierge que le sieur Le Maire vous a faite; j'attends que vous m'indiquiez la manière de vous l'envoyer.

On nous assure que la paix est faite entre le Pape et Messieurs de la Ligue; nous en attendons la publication. On dit ici que Sa Sainteté ne se porte pas bien; s'il nous manque, Dieu nous donne mieux. Il n'y a autre chose de nouveau dans ces quartiers-ci.

M. le Chevalier Del Pozzo et M. son frère vous saluent très- affectueusement. Je suis, Monsieur, votre très-humble serviteur,

POUSSIN.

AU MÊME.

De Rome, le 15 avril 1644.

Monsieur, quand ainsi serait que vous eussiez laissé passer encore cet ordinaire sans m'écrire, quoique vos nouvelles me charment infiniment l'esprit, je ne me plaindrois pas du grandissime contentement dont je suis privé, pourvu que j'eusse enfin reçu nouvelle de l'arrivée de vos caisses, et que je susse que ce qui est dedans vous a été remis sain et entier; car tant que je n'aurai pas reçu de bonnes nouvelles, je craindrai fort qu'il n'y ait quelque accident.

Vos dix autres caisses sont en route. Je crois fermement qu'elles arriveront à bon port, vu la bonté de la saison. Tant que l'hiver a duré, il y a eu, par mer, des tempêtes et des tourmentes extraordinaires, de sorte que quantité de barques et de vaisseaux ont été engloutis dans les ondes; et je crois que ç'a été un bonheur d'avoir tardé à vous faire cet envoi.

Je suis bien aise que vous ayez reçu la dernière police que je vous ai envoyée, avec le compte de la dépense que j'ai faite pour vous. J'ai depuis donné septante écus à M. Thibaut; vous me manderez, s'il vous plaît, ce que vous désirez que je

fasse du reste de votre argent. Je vous prie affectueusement de ne considérer point le temps que j'emploie à vous servir, car je l'estime à bonheur, et le fais avec joie. Si vous vous souvenez de moi lorsque les affaires de delà s'accommoderont, je recevrai avec reconnaissance ce que l'on fera pour moi, et vous en demeurerai toujours étroitement obligé.

Je vous rends mille graces de ce que vous avez permis à M. Remy de faire la vente des meubles qui étoient restés dans la maison des Tuileries; aussi-bien se gâtoient-ils. On en a tiré cent écus, que je recevrai demain.

Je ne vous parlerai plus de la plaque d'argent de Lorette, car je vous en ai si souvent écrit que cela doit suffire. Elle est enfin colloquée à sa place.

Hier je commençai à travailler à l'un des Sacrements. Je prie Dieu qu'il me donne la vie assez longue pour les finir tous sept, ainsi que je le souhaite. Je sais bien que l'attente est une fâcheuse chose, et que vous ne la supporterez pas sans quelque ennui; mais, Monsieur mon cher patron, je n'ai qu'une main, et elle s'emploiera pour vous servir le plus promptement qu'elle pourra.

Quand vous aurez écrit au Vitelleschi, je ne manquerai pas de lui présenter votre lettre. J'ai donné à M. Thibaut les vingt écus en deux fois; dix écus pour le mois de mars, et dix autres pour

le mois d'avril. Il a été ravi quand il a vu votre lettre, et qu'il a su que vous lui donneriez ici dix écus chaque mois; il vous en remercie très-humblement; et parce qu'il ne se présente maintenant autre chose à vous faire savoir, je finirai la présente en me disant pour toute ma vie, Monsieur, votre très-humble serviteur,

POUSSIN.

AU MÊME.

De Rome, le 25 avril 1644.

Monsieur, j'aurais été extrêmement satisfait, si, avec la nouvelle de l'arrivée de vos caisses, que vous me donnez par votre lettre du 31 mars, j'eusse appris en quel état les six chandeliers ont été trouvés; s'ils sont arrivés aussi bien conditionnés que vos copies, tout va bien.

Je vous prie de croire que j'ai fait mon possible pour vous faire bien servir à l'égard des copies que l'on vous a faites; mais les peintres qui y ont travaillé ne savent pas faire davantage, comme je crois, ou le désir qu'ils devraient avoir d'employer toutes leurs forces à ces ouvrages, aura été diminué par quelque cause qui ne m'est pas assez connue. Ils ne laissent pas de croire

qu'ils ont fait des merveilles, et c'est ce dont, au paiement, je me suis bien aperçu.

La dernière copie que M. Le Maire a faite, quoiqu'il y ait bien pris de la peine, est inférieure à celle de Mignard, que vous avez; et si Le Rieux avait fini la sienne, ç'aurait été la moindre. Enfin, Monsieur, il faut confesser qu'il ne se rencontre guère personne capable de contenter en de pareils ouvrages, l'intelligence manquant aux uns, et aux autres l'assiduité au travail et le désir du succès qu'il faut avoir pour bien faire. Ce n'est pas le défaut de ces dernières qualités qui empêchera jamais que je vous fasse quelque chose de bien; et si la première ne chemine pas d'un pied égal, vous devrez m'excuser, puisque je n'aurai rien épargné de ce qui dépend de ma volonté. Je travaille gaillardement à l'Extrême-Onction, qui est en vérité un sujet digne d'un Apelles, car il se plaisoit fort à représenter des mourants. Je ne quitterai point ce tableau, pendant que je me trouve bien disposé, que je ne l'aie mis en bon terme pour une ébauche. Il contiendra dix-sept figures d'hommes, de femmes et d'enfants, jeunes et vieux, dont une partie se consument en pleurs, tandis que les autres prient pour le moribond.

Je ne veux pas vous le décrire avec plus de détail, car ce seroit l'office, non d'une plume mal taillée comme la mienne, mais d'un pinceau doré et bien emmanché.

Les premières figures ont deux pieds de hauteur, et le tableau sera environ de la grandeur de votre Manne, mais de plus belle proportion.

Nous ne savons point de nouvelles dont je puisse vous entretenir; c'est pourquoi je finirai la présente, en attendant l'honneur de vos commandements, par me dire, Monsieur, votre très-humble, etc.

POUSSIN.

P. S. Je vous envoie ci-incluse une lettre de M. le Chevalier Del Pozzo.

Ma femme vous salue en toute humilité.

AU MÊME.

De Rome, le 14 mai 1644.

Monsieur, j'ai différé jusqu'à ce moment de répondre à votre lettre du 15 avril, ce que certainement je n'aurois pas fait s'il y eût eu, dans cette lettre, quelque chose qui demandât une prompte réponse.

Il n'est plus besoin de vous mettre en peine de vos bustes, car il y a long-temps qu'on les a envoyés par le détroit, ainsi que je vous l'ai écrit plusieurs fois. Nous sommes en attendant les nouvelles de l'arrivée; car si le vaisseau dans lequel ils furent embarqués a eu bon temps, il doit être

proche d'Amsterdam. Si vous en aviez nouvelle plutôt que nous, vous nous ferez la faveur de nous tirer de peine; nous ferons de même à votre égard, en vous mandant promptement ce que nous en apprendrons.

Je sais bien que l'attente de ce l'on désire posséder est une peine des plus grandes que l'on puisse souffrir; mais comme vous êtes modéré en toute chose, je crois que vous le serez aussi en l'attente de vos tableaux. J'ai ébauché le premier fort nettement, de sorte que l'on peut juger ce qu'il pourra être étant fini. M. le Chevalier Del Pozzo est venu le voir, et, quoiqu'il fasse bonne mine, on s'aperçoit bien qu'il lui déplairoit que les susdits tableaux demeurassent à Rome; mais comme ils vont entre vos mains, et bien loin d'ici, il boit le calice avec moins de répugnance. Il a été étonné de trouver, sur un même sujet, une disposition si diverse et des actions de figures toutes contraires aux siennes : enfin je m'aperçois, et je n'y puis porter remède, qu'il souffre, et lui et les autres, de voir un de vos tableaux qui seul promet de valoir mieux que tous les siens ensemble. Je vais commencer le second, en attendant que celui-ci se sèche bien, ce qui est une chose assez importante dans la peinture. Pour vous donner à connoître combien je suis désireux de vous satisfaire, j'ai fait attendre jusqu'ici M. l'évêque de Constance, sans rien faire pour lui, néanmoins que depuis très-long-temps

il soit passionné d'avoir quelque chose de moi. M. De Thou, qu'il y a fort long-temps que je connois familièrement, désireroit que je lui fisse un Trépassement du Christ, et me le paieroit très-bien; mais j'ai délibéré de laisser cette pratique, pour m'occuper uniquement de remplir la promesse que je vous ai faite. Quant aux autres ouvrages qui me sont demandés de bon lieu et de bien bonne grace, je n'en parle pas, car il sembleroit que ce seroit pour me faire valoir. Qu'il vous suffise de savoir que je dresse toute ma pensée à vous servir, et à faire pour vous quelque chose de meilleur que je n'ai fait par le passé, sans vouloir m'occuper d'autre chose : je vous prie d'en être bien assuré. Sitôt que j'aurai fini un de vos tableaux, je vous le ferai parvenir incontinent, comme vous le désirez.

Je ne manquerai pas d'aller, pendant les fêtes, voir les Pères de Saint-Pierre in Montorio, pour retirer de leurs mains la copie du tableau de Raphaël; je la garderai chez moi roulée ou autrement, et quand je trouverai une occasion de vous l'envoyer, je la ferai encaisser avec la copie de la vierge que M. Le Maire vous a faite, si auparavant je ne reçois quelque nouvel ordre de vous.

Le bon M. Thibaut attend avec bien de l'impatience la lettre que vous lui avez promise; il m'a prié de vous présenter ses baise-mains et de vous faire souvenir de lui en sa nécessité.

Il n'y a rien de nouveau dans cette ville qui

mérite de vous être écrit; on attend seulement de jour à autre M. le Cardinal de Lyon. Notre Saint Père se porte bien. Je suis, Monsieur, votre très-humble, etc.

POUSSIN.

P. S. Ma femme et mon frère vous baisent humblement les mains.

AU MÊME.

De Rome, le 30 mai 1644.

Monsieur, d'autant que vous ne m'ordonnez rien de nouveau par votre lettre du 5 mai, laquelle sert seulement de réponse à mes précédentes, et comme d'ailleurs, dans la dernière que je vous ai écrite, je vous ai mis suffisamment au courant de tout ce qui se passe, je crois qu'il n'est pas nécessaire d'user de longs discours dans celle-ci. Il suffira seulement que vous sachiez que j'ai retiré chez moi la copie du tableau de saint Pierre in Montorio, laquelle je tiendrai roulée, jusqu'à ce que je trouve l'occasion de vous l'envoyer accompagnée de la copie de M. Le Maire.

Du reste, tout va bien, puisque vous approuvez ce que j'ai fait touchant l'envoi de vos bustes par le détroit; je crois certainement qu'ils vous seront rendus sains et entiers.

J'ai craint jusqu'à présent que vos chandeliers ne vous aient pas été portés en aussi bon état que je l'eusse désiré, et j'en suis d'autant plus en peine, que vous vous abstenez de m'en écrire un mot. Je vous supplie de me dire en quelle condition ils vous ont été rendus; au moins cela me servira pour quelque autre occasion qui se pourroit présenter d'envoyer de semblables choses, et je saurai si le dommage est venu ou de l'emballage, ou de la peinture même et de la dorure, ou pour les avoir tenus trop long-temps enfermés dans les caisses, ou bien enfin par le défaut de soin de ceux qui les ont transportés.

Il n'est plus besoin de vous parler de la plaque d'argent de Lorette, puisque vous savez qu'elle est en sa place.

Je vous rends grace infinie de la réception que vous avez faite à M. La Fleur, pour l'amour de celui qui vous est très-dévoué serviteur; mais bien encore davantage de ce que vous me promettez. Vous allez multipliant d'autant plus mes obligations envers vous, quand vous savez si bien tailler les cheveux à Samson, qu'il n'aura jamais la force de nous faire sortir de notre maison. Je ne sais quel jugement vous avez porté de lui, d'après la lecture que je vous ai recommandée; quant à moi, je crois que c'est Samson le foible, lequel mériteroit de recevoir de Monseigneur une bonne mortification.

Il n'étoit pas besoin d'épandre si largement les

fleurs de votre rhétorique pour me persuader de croire ce que, en riant, vous dites de vous-même; mais je vous supplie de tenir pour assuré que je vous estime, sans comparaison, plus que ceux qui sont montés sur les plus hauts piédestaux de notre France. Je resterai dans cette opinion, qui me servira d'un stimulant perpétuel pour rechercher les moyens de vous bien servir. Je suis sur le point de commencer pour vous un second tableau de la Pénitence, où il y aura quelque chose de nouveau; particulièrement le Triclinium lunaire qu'ils appeloient *Sigma*, y sera observé exactement. Je suis, Monsieur, votre très-humble, etc.,

POUSSIN.

AU MÊME.

De Rome, le 20 juin 1644.

Monsieur, il ne seroit pas de besoin que vous prissiez la peine de répondre à toutes les lettres que je vous écris; seulement je me contenterois d'avoir de vos nouvelles, lorsque vous voudriez bien m'employer à votre service; d'autant que la plupart des miennes ne sont d'aucun adoucissement aux ennuis que le malheur du siècle vous peut apporter. Je voudrois bien pourtant être capable de vous consoler par quelque moyen;

mais mon talent est de trop petite étendue, et je ne puis faire autre que de jeter quelques soupirs avec vous.

Il ne faut point douter que, ne m'ayant jamais parlé des chandeliers, dans toutes les lettres que j'ai reçues de vous, je n'aie pensé que vous n'en aviez pas eu tout le contentement que vous en espériez; mais maintenant que vous me spécifiez le dommage qui est arrivé, lequel est peut-être remédiable, je ne suis plus autant en peine que j'étois. J'avois bien imaginé, dès le commencement, que des choses si fragiles ne pouvoient pas, par un si long et si fâcheux voyage, être arrivées en bonne condition, quelque diligence que l'on eût apportée dans l'emballage. Mais des choses faites, le conseil n'en est permis : nous serons plus avisés à l'égard des choses que nous avons à faire à l'avenir.

Il n'est nullement besoin de me stimuler à finir avec amour et soin les ouvrages que je vous ai commencés; l'atttachement que j'ai pour vous, et l'envie de bien faire, ne peuvent être augmentés par nul moyen. Toutefois, si l'artifice n'arrive à un degré de perfection tel que vous vous le dépeignez en l'imagination, n'en accusez que l'excellence de vos belles idées, qui ne se peuvent seconder. Je vais l'un de ces jours finir l'Extrême-Onction, que j'espère vous envoyer cet automne, Dieu aidant, l'incommodité des grandes chaleurs ne me permettant pas de travailler autant

que dans une autre saison; et, si cela est possible, comme je crois, vous aurez encore un autre tableau pour Pâques: ainsi, chaque année, je pourrois vous en envoyer deux. S'il me reste quelque peu de temps, vous me permettrez de l'employer à quelque autre ouvrage, destiné aussi à m'entretenir dans l'affection de quelques miens amis de ce pays.

Le bon M. Thibaut est ressuscité de plaisir d'avoir vu ce que vous m'écrivez. Je lui ai donné dix écus pour le mois de mai, ainsi que vous le désirez; de sorte que maintenant il ne reste de votre argent que cent cinquante-quatre écus; ayant employé, depuis le dernier compte que je vous ai envoyé, septante écus pour la vierge du Maire, trente audit Thibaut pour trois mois, et un écu environ pour le tableau de Saint Pierre in Montorio. M. Thibaut m'a promis de vous écrire par cet ordinaire, touchant les modèles que vous désirez qu'il me remette.

Si les curieux que vous me nommez ont approuvé ou réprouvé ce que je fais, peu de ressentiment en ai-je d'une façon ou d'une autre. Il me suffiroit bien de me pouvoir contenter moi-même, sans prétendre à la louange de ceux qui ne furent jamais loués.

Or maintenant, il est temps que je vous fasse savoir ce qui se passe à l'égard de la copie de Saint Pierre in Montorio, que j'ai par votre ordre retirée chez moi, afin que vous puissiez conjec-

turer plus facilement l'issue des présentes brouilleries : je commencerai de loin. M. Mathieu, secrétaire de M. le comte de Saint-Chaumont, notre ambassadeur, dès qu'il fut arrivé à Rome, vint avec une *furie française* me faire une proposition : il me dit qu'il avoit à Lyon une sœur religieuse qui l'avoit prié de lui faire faire un tableau de dévotion, pour mettre sûr l'autel principal de leur église, dont le tabernacle n'étoit pas encore fait. Je lui répondis qu'il trouveroit à Rome quantité de gens qui le pourroient servir; il me demanda si je voulois me charger de cet ouvrage, mais je m'en excusai d'une manière dont il se pouvoit contenter : depuis, je ne l'ai pas revu.

Ensuite de cela, huit jours avant que je retirasse le tableau, M. l'Ambassadeur se rendit à Saint Pierre in Montorio, et, après avoir vu ladite copie, qui lui sembloit abandonnée, il dit aux moines qu'il falloit la finir, puisqu'elle avoit été commencée pour le Roi. Peu de jours après, je fis porter cette copie chez moi. Lundi dernier, ledit seigneur Ambassadeur envoya quérir le sieur Chapron, qui étoit revenu de Malte la veille du jour où le tableau fut retiré, et lui demanda brusquement qui il étoit, et pourquoi il avoit laissé imparfait un ouvrage commencé pour le Roi; que, comme ambassadeur, il en vouloit avoir connoissance. Chapron fit ses excuses à son avantage; disant que l'argent lui avoit manqué,

et que moi qui avois la commission de faire finir le tableau, je ne l'avois pas voulu payer.

D'après cela, je fus appelé chez M. l'Ambassadeur, qui, du commencement, me reprit de ce que je ne l'avois pas été saluer, et me dit que j'avois besoin de la protection du Roi; qu'il falloit que je retournasse en France, et qu'en cela il me vouloit favoriser; qu'il avoit ouï parler de moi. Je le remerciai bien humblement : alors il me demanda comment il se faisoit que le tableau de Saint Pierre in Montorio n'avoit pu être fini; je lui racontai brièvement toute l'histoire. Or-çà, me dit-il, puisque vous l'avez chez vous, je vous défends de l'envoyer; mais écrivez-en à Monseigneur de Noyers, et montrez-moi la réponse qu'il vous fera, car je veux la voir. Voilà brièvement ce qui s'est passé entre M. l'Ambassadeur et moi.

Chapron, d'un autre côté, veut encore avoir raison. Il dit qu'il a travaillé long-temps au susdit tableau, et qu'il n'est pas satisfait, à beaucoup près, de l'argent qu'il a reçu; qu'il prétend que son ébauche lui soit rendue, et qu'il restituera les arrhes qu'on lui a payées. Pour mon particulier, je ne veux point disputer contre une bête comme il est : je lui ai promis de vous faire savoir ses prétentions, et de lui montrer votre réponse. Il vous plaira, Monsieur, de m'adresser une lettre à ce sujet, que je puisse montrer, et à M. l'Ambassadeur, et au gros Chapron.

Si j'avois pu faire moins que de vous ennuyer par ce long discours, je l'eusse fait; mais il étoit nécessaire de vous en importuner. Cependant je vous supplie de me conserver le trésor de votre amitié, et je demeurerai toute ma vie, Monsieur, votre très-humble, etc.

POUSSIN.

AU MÊME.

Rome, le 26 juin 1644.

Monsieur, j'ai reçu, avec votre lettre du 29 mai, l'ordre que vous envoyez à M. Thibaut. Je ne l'ai pu rencontrer jusqu'à ce moment; mais aujourd'hui j'espère le trouver sur la place, et là je lui remettrai votre ordre, à cette fin qu'il puisse toucher les dix écus pour le présent mois. Il vous a écrit par le dernier ordinaire au sujet des modèles qu'il a faits ici. Je lui procurerai la permission de modeler un faune endormi, lequel est, en vérité, de la plus belle manière qui se trouve parmi ce qui nous reste des œuvres grecques antiques. Comme cette figure se trouve dans un lieu particulier, chez les Barberini, il se pourroit qu'on éprouvât quelques difficultés à en faire une copie; mais quand le Cardinal saura que c'est pour vous, je crois qu'il ne refusera pas ce qu'on

désire. Par le même ordinaire, je vous ai fait savoir ce qui se passoit à l'égard de la copie du tableau de Saint Pierre in Montorio; je vous supplie de ne pas manquer d'en écrire de manière que je puisse me débrouiller de cette affaire poliment : j'ai ici des amis à qui mon respect déplaît, et qui seroient bien aises que j'y misse des bornes. Pour ce qui est des affaires de par-delà, je ne sais que vous en dire, sinon qu'il faut se conformer à la volonté de Dieu qui ordonne ainsi les choses, et à la nécessité qui veut qu'elles se passent ainsi.

Nous avons eu, il y a déja quelque temps, la nouvelle des revers du Maréchal de La Mothe-Houdancour en Catalogne, car vous pouvez bien vous imaginer que MM. les Castillans font grande diligence pour savoir ce qui se passe. Nous savions encore, par Venise, que Gravelines étoit assiégée par notre armée, surnommée la Dorée; et, plût à Dieu qu'elle fût de fer seulement, et qu'elle emportât promptement la place. Nous avons su aussi qu'il y avoit eu du bruit entre le maréchal de Gassion et M. de la Meilleraie, ce qui n'est nullement à notre avantage; aussi dit-on que les affaires de l'empereur vont bien mieux que par le passé : si l'on pipe dans le maniement des nôtres, comme l'on fait au jeu de dez, certes elles n'iront pas même bien.

Si je rencontre le Vitelleschi, je lui dirai un mot sur ce que vous m'avez écrit.

Je ferai voir à M. le Chevalier Del Pozzo ce que vous m'écrivez pour servir de réponse à sa lettre, car je sais qu'il en sera fort touché. Je me réjouis de ce que le petit saint Paul vous contente de plus en plus; du reste, ce que l'on en dira de bon ne viendra que de vous, qui savez bien défendre sa cause. Je vous baise les mains de tout mon cœur, et demeure à l'accoutumée, Monsieur, votre très-humble et très-affectionné serviteur,

POUSSIN.

AU MÊME.

De Rome, le 30 avril 1644.

Monsieur, l'incommodité que j'ai eue m'a empêché de vous écrire plutôt, et de faire réponse à vos lettres. Les deux dernières me font mettre la main à la plume, bien que je ne sois du tout guéri; et, laissant les deux précédentes, qui ne contiennent rien qui touche votre service, je veux seulement vous adresser deux lignes de réponse à celles-ci.

Je suis allé chez M. l'Ambassadeur pour lui montrer la lettre que vous m'avez écrite touchant le tableau de Saint Pierre in Montorio. Après y

avoir vu que vous prétendiez être remboursé des dépenses que vous aviez payées, tandis qu'il étoit persuadé que les frais avoient été faits aux dépends du Roi, il est demeuré court. Quant à moi, je crois que le coût lui en fera perdre le goût, quoiqu'il ait pensé à faire finir le tableau par un peintre à bon marché qu'il tient chez lui. Il n'a néanmoins rien conclu ; car, premièrement il veut le voir tendu chez lui, afin de le considérer à son aise. Lundi prochain, je le lui ferai porter, et l'ordinaire suivant, je vous écrirai ce qu'il aura résolu de faire. J'ai montré à Chapron ce que vous m'avez mandé pour ce qui touche à son ébauche ; mais je ne vous écrirai pas sa réponse, parce que c'est un bœuf qui n'a ni entendement ni raison.

Je ne vous écrirai rien sur ce que peut dire Antoine de la Corne de moi et de mes ouvrages ; je fais aussi peu de compte de lui que de celui qui le fait parler. Votre tableau de l'Extrême-onction a été délaissé pendant près d'un mois, à cause de l'incommodité que j'ai eue, mais j'espère continuer bientôt à y travailler. Ce qui m'inquiète le plus maintenant, c'est que ma femme est depuis huit jours fort incommodée ; j'espère cependant que son mal ne sera pas de longue durée.

Mardi prochain les Cardinaux entreront au conclave pour l'élection du Pape futur ; Dieu veuille que nous soyons mieux gouvernés à l'avenir que par le passé.

Il n'y a ici rien de nouveau qui soit digne de vous être écrit; c'est pourquoi je finirai en vous baisant très-humblement les mains.

POUSSIN.

AU MÊME.

De Rome, le 11 septembre 1644.

Monsieur, la longueur du temps que M. l'Ambassadeur de France a pris pour résoudre ce qu'il devoit faire de la copie du tableau de Saint Pierre in Montorio, a été cause que j'ai tardé jusqu'à présent à vous faire savoir ce qui en est. Enfin, il n'a pas trouvé ce qu'il cherchoit, car il s'étoit imaginé que la copie étoit plus qu'à demi payée de l'argent du Roi, et croyoit la faire finir avec peu de chose; mais quand il a vu qu'il falloit d'abord restituer cent et octante écus, et que pour finir l'ouvrage on lui faisoit de grosses demandes, à la fin il a quitté prise. Le Père Chapron cependant n'a pas manqué de dire quantité de menteries, espérant toujours de faire demeurer sa copie dans la maison de M. l'Ambassadeur; mais, à la fin, on s'est moqué de lui comme d'un fripon qu'il est, et on m'a rendu le tableau sans aucune contradiction. Il ne laisse pas toutefois de dire qu'il veut être payé de son travail, et de ne pas con-

sentir à reprendre le tableau, en rendant les avances; de manière qu'en le prenant de quel biais l'on voudra, on le trouve bête de tous côtés comme un *Caprone* qu'il est, *id est*, *Becco*.

Vous m'avez écrit, par le passé, que vous désiriez que je vous envoyasse la susdite copie telle qu'elle est; si je le puis faire sans qu'il y ait inconvénient pour moi, je vous l'enverrai, avec la copie de la Vierge du petit Le Maire, par la première bonne occasion qui se rencontrera. J'ai reçu, par le dernier ordinaire, une de vos lettres en date du 18 août, par laquelle je vois assez le soin qu'il vous plaît de prendre des intérêts de votre serviteur. Je vous supplie de faire que cette bonne affection vous dure autant que durera le désir que j'ai de vous servir.

Je veux que vous sachiez l'état où est votre tableau de la Confirmation. Si les chaleurs de l'été ne m'eussent pas incommodé autant qu'elles ont fait, il seroit fini, et peut-être dans votre cabinet; mais il a fallu bien souvent mettre les pinceaux de côté; et c'est beaucoup pour moi d'en être sorti sans grande maladie, quoique je ne sois pas encore bien libre de ma personne. J'ai repris ce tableau, il y a quelque temps, et tous les jours j'y travaille un peu, de sorte que je crois l'avoir fini à la fin de ce mois. Quand il sera en état de pouvoir vous être envoyé, je ne manquerai pas de le remettre à un courrier fidèle.

Je vous ai, par le passé, envoyé vos comptes,

et montré, par le menu, à quoi j'ai employé l'argent que vous m'avez fait tenir pour payer les choses que vous aviez ordonné ici avant votre départ; mais vous ne m'en avez point parlé. Je vous supplie de revoir mes comptes et de regarder s'ils sont justes; car autrement je me remettrai de nouveau à en faire le calcul. Il vous reste cent cinquante-quatre écus : voyez, s'il vous plaît, ce que vous voulez que j'en fasse. Vous me ferez la faveur de me donner un mot de réponse sur ce sujet, et vous m'obligerez de me croire disposé à demeurer comme je suis, Monsieur, votre très-humble et très-obéissant serviteur,

POUSSIN.

AU MÊME.

De Rome, le 2 octobre 1644.

Monsieur, aussitôt que j'ai reçu, avec votre lettre du premier septembre, celle que vous avez écrite à M. Du Noiset, je me suis hâté de la lui présenter en main propre.

Le vif intérêt que vous me montrez au sujet de mon indisposition, témoigne assez la part que j'ai en vos bonnes graces, et combien il vous plaît de chérir votre serviteur. Je vous assure, Monsieur, que mon mal d'estomac étoit le moindre

que j'eusse alors, et que l'impossibilité où je me trouvois de continuer un ouvrage commencé pour vous étoit ce qui m'affligeoit le plus; d'autant qu'il y avoit déja long-temps que j'aurois dû vous l'avoir envoyé. Vous ne deviez pas craindre que, dans une aussi mauvaise disposition de santé, je misse la main à une chose à laquelle je n'emploie que le temps où je me trouve en bonne veine. J'ai mieux aimé interrompre tout-à-fait le travail commencé, et vous faire attendre davantage, que d'y employer par intervalle les forces épuisées d'un esprit languide ; mais aussitôt que ma santé a été rétablie, je n'ai pas voulu perdre un seul instant à d'autres ouvrages, et j'ai si bien employé mon temps, que me voici à la fin : demain je vernirai mon tableau pour le retoucher en quelques endroits. Je vous le pourrois envoyer par le prochain ordinaire; mais je ne me fie pas à tous nos courriers de Lyon. J'attendrai donc l'arrivée de Regard, qui est personne assez digne de confiance, et qui a déja porté votre Saint Paul; il vaut mieux patienter quelque temps encore, et faire notre affaire plus sûrement. Pendant que votre tableau restera entre mes mains, il se pourroit que madame Des Hameaux, femme de M. l'Ambassadeur de Venise, arrivât dans cette ville assez à temps pour le voir ; j'en serois très-aise, n'ayant chez moi autre chose de fini que je lui pusse montrer. Je dois m'attendre à sa visite, puisque elle et M. l'Am-

bassadeur m'en ont écrit : c'est M. Du Fresne qui m'a donné cette connoissance là.

La lettre dont vous paraissiez craindre la perte est arrivée à bon port. Je vous ai remercié très-affectueusement du soin que vous prenez de mes intérêts, comme maintenant je vous rends une infinité de graces pour le même sujet, puisqu'il vous plaît de me confirmer par votre dernière lettre ce que vous me promettiez par la précédente. Si cette affaire réussit heureusement, je ne pourrai dire autre chose, si ce n'est que c'est un don que je reçois de votre main.

J'ai pensé qu'il n'étoit pas hors de propos de vous avertir que la copie de la Transfiguration de Saint Pierre in Montorio est dans un tel état, qu'elle ne vous peut servir à chose au monde, et que vous allez faire inutilement une nouvelle dépense. Le tableau, avec la caisse, la toile cirée, la corde et le canevas, pèsera environ 100 livres; et les marchands veulent 1.ʰ par livre, poids de Paris, pour le port. Je n'ai osé rien décider avant de vous en avoir prévenu; j'attendrai votre réponse. Pour votre copie de Vierge, je vous l'enverrai avec l'Extrême-Onction. Je demeure à jamais Monsieur, votre très-humble et très-obéissant serviteur,

POUSSIN.

P. S. Ma femme vous baise très-humblement les mains. Nous avons un Pape de qui l'on espère beaucoup de bien; Dieu le veuille.

AU MÊME.

De Rome, le 30 octobre 1644.

Monsieur, je vous envoie la copie de la Vierge de Farnèse, de la main de M. Le Maire, et le tableau de l'Extrême-Onction, que j'ai fait pour vous. Demain à midi, je les consignerai ès-mains d'un courrier de Lyon, nommé Bertolin, qui est celui qui porta votre tableau de la Manne, et je n'attendrai pas le départ de Regard, dont je vous avois parlé par ma dernière. J'ai l'espérance que ces deux objets arriveront à bon port et bien conditionnés, d'autant que j'userai de diligence à les faire bien encaisser et bien couvrir. La caisse sera scellée de mon cachet de la Confiance, et portera cette adresse : A Monsieur de Chantelou, rue Saint-Thomas du Louvre. J'ai payé le port jusqu'à Lyon avec votre argent. Le courrier vous enverra la caisse à Paris par le messager : comme elle n'est pas encore faite, je ne saurois vous dire ce qu'elle pèsera; mais par le premier ordinaire vous serez averti de tout. Je vous enverrai votre compte fait plus exactement que par le passé, à cette fin que vous sachiez à quoi votre argent a été dépensé, et ce qui vous en reste maintenant; j'ai les reçus des sommes payées. Le paiement du tableau est entièrement remis à votre volonté,

car je sais bien que vous considérerez le temps et le travail que j'y ai mis, quoique ce soit au fond ce qui importe le moins. Je vous supplie, avant que l'on le voie, de le faire orner d'une bordure d'or mat, d'un travail délicat. Quand vous aurez considéré cet ouvrage avec attention, vous me ferez l'honneur de m'en écrire votre sentiment *alla Reale*. Je ne vous dirai autre chose sur ce point, et je finirai la présente plein de l'espérance que vous me donnerez sujet de continuer les autres pièces avec encore plus de soin et d'amour que je n'ai fait celle que vous allez recevoir; d'autant qu'en vieillissant, je me sens, au contraire des autres, enflammer d'un grand désir de bien faire, particulièrement pour vous, qui êtes mon idole. Je suis, Monsieur, votre très-humble et très-obéissant serviteur,

POUSSIN.

AU MÊME.

De Rome, le 6 novembre 1644.

Monsieur, lundi passé, dernier jour d'octobre, j'ai remis une caisse au courrier de Lyon, nommé Bertolin, dans laquelle étoit roulé le tableau de l'Extrême-Onction que je vous ai fait, et de plus la copie d'une Vierge de Farnèse, faite par M. Le

Maire; le tout bien encaissé, couvert et lié de bonnes cordes, cacheté aux trois endroits ordinaires, avec une adresse en parchemin clouée dessus et portant : A Monsieur de Chantelou, rue Saint-Thomas du Louvre, à Paris. Je vous en ai envoyé la lettre d'avis par l'ordinaire du même jour, sous le pli de M. Rémy. Vous ferez faire diligence pour retirer la caisse dès qu'elle sera arrivée; et quand vous aurez le tableau entre vos mains, vous savez bien les caresses qu'il lui faudra faire avant que de le laisser voir à personne. Je n'attends point que vous m'en parliez avant d'avoir eu le temps de le bien considérer; alors vous m'obligerez beaucoup de me dire sans flatterie ce que vous en pensez. S'il y a quelque subtil qui reprenne une chose que j'ai oubliée de corriger, vous lui pourrez dire que le péché ne vient pas d'ignorance, mais de ce que les Italiens appellent *trascurataggine* (négligence); je ne m'en suis apperçu que quand je l'ai détaché de son chassis pour vous l'envoyer : un jour, je vous dirai ce que c'est, et vous le ferez raccommoder, car cela est très-facile. Je vous envoie le compte général de ce que j'ai dépensé pour votre service; vous verrez ce qui vous reste; à mon compte, c'est cent cinquante-sept écus. Quant au paiement du tableau, vous en agirez de la façon qu'il vous plaira; je ne doute point que vous ne me donniez courage de faire la suite avec amour et plaisir. Celui que j'ai la pensée de faire maintenant,

contient vingt-quatre figures, sans le fond, où il doit y avoir de l'architecture; mais je n'y toucherai point jusqu'à ce que j'aie eu réponse de celui que je vous ai envoyé. Je garde toujours votre copie de Saint Pierre in Montorio, en attendant de vos nouvelles. Si ce n'est point chose qui vous soit incommode, dites-moi quelque chose de vos bustes de marbre : vous êtes trop retenu avec votre serviteur.

M. Thibaut vous baise très-affectueusement les mains ; il vous appelle son bienfaiteur, et je vous assure qu'il fera honneur à votre protection. Je vous prie de ne point perdre la bonne affection que vous avez pour lui, et de vous en souvenir.

Je n'ai pour le présent autre chose à vous mander, sinon que je demeure à jamais, Monsieur, votre très-huble et très-obéissant serviteur,

POUSSIN.

P. S. Je baise très-humblement les mains à M. De Chantelou, votre frère.

AU MÊME.

De Rome, le 19 novembre 1644.

Monsieur, si ce n'eût été l'impertinence de celui qui me rend ordinairement les lettres qui me

viennent de Paris, j'eusse fait, il y a long-temps, réponse à vos deux dernières, l'une du 30 septembre, et l'autre du 4 octobre. Mais m'ayant été rendues trop tard, j'ai différé jusqu'à ce moment de vous écrire.

Je suis tout joyeux de savoir que vos bustes sont arrivés bien conditionnés. J'ai déjà parlé à M. Thibaut des chevaux que vous voudriez qu'il modelât, et lui et moi nous aurions arrêté quelque chose à ce sujet, si ce n'eût été qu'il est employé à faire deux figures en stuc pour la Cavalcade du Pape, chose grandement pressée, mais de peu de profit. Aussitôt qu'il aura fini, nous travaillerons pour vous.

Je vous remercie très-affectueusement du soin que vous prenez de mes intérêts, et de ce que vous avez la bonté de vous en occuper comme s'il s'agissoit des vôtres propres.

Ne trouvez point étrange que l'on vous ait tant fait payer pour le port de vos caisses, puisqu'il a fallu passer par les mains de vrais larrons et non de marchands. Avec tout cela, il les faut remercier très-humblement de la peine qu'ils ont prise, et du service qu'ils vous ont rendu : c'est l'usage par le temps qui court. Si j'eusse eu le bonheur de vous revoir encore une fois dans cette ville, je n'aurois plus eu de regret de mourir. O Dieu! quelle joie c'eût été pour moi, de jouir encore de la présence d'une personne que j'aime et honore sur tous les hommes du monde.

M. de la Boissière me fait beaucoup de tort, et il faut qu'il se veuille du mal à lui-même, pour avoir refusé la compagnie d'un personnage qui auroit été sa consolation et son bonheur. Je crois que son voyage n'auroit pas été si long ni si fâcheux qu'il sera probablement, car il devroit être maintenant ici, à moins qu'il ne séjourne à Marseille, pour avoir l'occasion de passer sur les galères qui viennent ici chercher M. le Cardinal de Lyon. Si son retardement est pour cela, j'en serai tout joyeux, car, outre qu'il passera sûrement et sans craindre les corsaires de Final, il aura bonne compagnie, pendant le voyage même, de M. Gueffier, qui se sert du même passage : Dieu le veuille amener en bonne santé. Lorsque je saurai qu'il sera arrivé, je ne manquerai pas de lui aller offrir humblement mes services.

Sans mentir, je me plais beaucoup à penser que vous allez recevoir l'Extrême-Onction sans être malade, et avant que j'aie entendu les plaintes que vous commenciez à faire de ne pas voir arriver ce sacrement au moment où je vous l'avois promis : vous le recevrez non pas d'un prêtre, mais du messager de Lyon, comme par deux fois consécutives je vous l'ai écrit. Par la même voie et tout ensemble, vous aurez aussi la copie de la Vierge, que vous désiriez que je vous envoyasse; de manière qu'il vous semblera que j'aie eu révélation de votre désir, car tout a été fait avant d'avoir reçu votre dernière lettre.

Puisque vous désirez une autre demi-douzaine de bustes, ou au moins quatre, je veux, avant que de passer par les mains du maquignon de Vitelleschi, faire une recherche partout Rome, sans qu'il le sache. Au pis aller, si je ne trouve rien, nous irons voir, à son magasin, s'il y a moyen de tirer quelque chose de ses mains de harpie.

Je tiens toujours roulée la copie de la Transfiguration dont je vous ai écrit plusieurs fois; je ne sais quelle occasion prendre, autre que celle des marchands, pour vous l'envoyer : j'attends votre réponse sur ce sujet.

Je vous ai envoyé un nouveau compte de la dépense faite sur votre argent, un peu plus exact et plus à votre avantage que n'étoit le dernier. Vous prendrez la peine de le repasser et de le vérifier, parce que je désire vous rendre compte d'un obole, comme il est de mon devoir. Commandez-moi cependant sans m'épargner, pendant que je suis de ce monde; car après moi, il n'y aura personne qui vous servira d'aussi bon cœur. Je suis, Monsieur, votre très-humble et très-obéissant serviteur,

<p style="text-align:center">POUSSIN.</p>

P. S. Ma femme vous baise très-affectueusement les mains. Mes très-humbles compliments à MM. de Chantelou.

AU MÊME.

De Rome, ce 26 novembre 1644.

Monsieur, moyennant l'aide de Dieu, je crois qu'à cette heure vous avez reçu le tableau de l'Extrême-Onction avec la copie de M. Le Maire, que je vous ai envoyés le dernier jour d'octobre, comme je vous en ai donné avis par plusieurs fois; de sorte qu'il n'est plus besoin de faire des vœux pour les préserver de mauvaises rencontres. S'il vous sont rendus bien conditionnés, et que mon ouvrage vous satisfasse en quelque manière, ce sera pour moi un des plus grands contentements que je puisse recevoir. Je vous ai supplié de m'en écrire votre sentiment *alla Reale*, sans flatterie, car ce seroit faire tort à vous et à moi; je n'en attends pourtant point de nouvelles jusqu'à ce que vous l'ayez vu avec son ornement et son atour. J'ai porté la lettre que vous écriviez à M. du Noiset, aussitôt que je l'ai reçue.

Je n'ai pas entendu parler de M. De la Boissière : j'attends la venue de M. Gueffier pour savoir de lui s'il ne l'a point rencontré par le chemin.

Nous travaillerons l'un de ces jours prochains, M. Thibaut et moi, aux dessins de quelques gen-

tils Scabellons pour poser vos bustes. Il s'est mieux montré, sans aucune comparaison, que tous les autres sculpteurs, dans les figures qu'il a faites pour l'arc triomphal de la Cavalcade du Pape : je vous assure qu'il deviendra très-habile homme.

Je garderai l'ébauche de San-Pietro in Montorio jusqu'à ce qu'il se présente quelque occasion facile de vous l'envoyer, car du reste il ne faut point penser à la faire terminer. Que le sieur Samson fasse, comme je le crois, tout ce qu'il pourra, et que M. l'Ambassadeur écrive tout ce qu'il voudra à M. le comte de Brionne, il est certain que loin de dire à celui-ci que je ne voulois plus retourner en France, c'est le contraire que je lui ai dit. Pour ce qui est de la maison, je lui ai dit que je l'avois remise, à mon départ, ès-mains de Monseigneur De Noyers, qui, de sa grace, me l'avoit conservée jusqu'à ce moment : voilà sur quoi il a fondé ce qu'il a écrit. Quant au peu de discours qu'il me tint, il n'est aucunement convenable de vous le redire; mais il montre assez la malignité de son cœur. Du reste, je n'ai point d'armes assez fortes pour repousser les coups de la méchanceté, de l'envie et de la rage de nos Français; je me résigne donc à les souffrir et à en prendre patience. Il est vrai que mon bonheur ne dépend nullement de cela; il est mieux fondé : je vous supplie pourtant d'avoir un peu de soin de cette affaire, car elle touche Monseigneur.

M. le Chevalier Del Pozzo vous baise les mains. Excusez-moi, si je vous écris sur ce papier peu convenable; j'avais commencé et même déja presque fini ma lettre quand je m'en suis aperçu. Je suis, Monsieur, votre très-humble et très-obéissant serviteur.

<div style="text-align:center">POUSSIN.</div>

P. S. J'espère bien, avec un peu de temps, trouver quelques bustes, sans passer par les mains de Vitelleschi; mais il faudroit de l'argent tout prêt. Je ne laisse pas de chercher, sans faire de bruit, en attendant de vos nouvelles.

AU MÊME.

De Rome, le 30 avril 1645.

Monsieur, votre dernière m'a ôté de la peine très-grande où je me trouvois; car n'ayant point reçu de vos nouvelles pendant un long espace de temps, je craignois que vous ne fussiez retombé malade. Or, maintenant que je suis certain de votre entière guérison, je m'en réjouis pour vous, comme ayant recouvré le plus grand trésor que l'on ait en ce monde. Je suis aussi très-joyeux de savoir que Monseigneur est en bonne santé. Mais d'autre part, vous me causez une véritable mortification quand vous me dites qu'il veut me re-

mercier de l'assistance que j'ai donnée à M. de La Boissière à son arrivée à Rome, vu que je ne l'ai servi en quoi que ce soit, et que je crains plutôt de l'avoir importuné. Plût à Dieu que j'eusse pu lui être bon à quelque chose; mais il a voulu réserver cet honneur-là à quelqu'un de plus méritant que moi, qui suis inutile, et qui n'ai que de la bonne volonté : celle-là du moins ne sera jamais diminuée à l'égard de ceux qui appartiennent à Monseigneur.

Aujourd'hui j'ai été présenter à M. Du Noiset la lettre que vous lui écrivez. Il l'a reçue courtoisement, et, après l'avoir lue, il m'a assuré qu'il s'occuperoit en son particulier de l'affaire que vous lui recommandez; de mon côté, j'en suis aussi le diligent solliciteur.

J'ai été chez le sieur Arrigoni, banquier à Rome, correspondant de M. Lamagne à Paris, pour revoir la lettre de change que vous m'envoyâtes dernièrement. Là, nous avons trouvé que le paiement qu'il m'a fait est bon et juste, et que la quittance que j'ai donnée n'est que de quatre cent seize écus de dix jules et soixante..... Voici une décharge que ledit Arrigoni m'a donnée de sa propre main, en présence de M. Géricaut, banquier français, et de M. Thibaut; je vous l'envoie incluse dans la présente, afin que vous puissiez connoître d'où vient que l'on veut vous faire rembourser cinq cents écus; mais vous traiterez de cela avec M. Lamagne. Sur l'argent

qui vous reste, et qui se monte à trois cent vingt-trois écus, je continuerai à payer dix écus par mois au bon M. Thibaut, ainsi que ce qu'il sera besoin de débourser pour la négociation de l'aumônier de Monseigneur; le reste demeurera en lieu assuré, en attendant que vous me disiez ce que vous voulez que j'en fasse. J'ai déja obtenu, par mes soins et ma diligence, trois belles têtes antiques de marbre, sur les quatre ou six que vous m'avez demandé de vous trouver, pour achever la douzaine avec celles que vous avez déja. Mais s'il arrivoit, par quelque cause à moi inconnue, que vous vous repentissiez de la pensée que vous eûtes, ne vous en mettez point en peine, car je garderai ces têtes pour moi : toutefois je continuerai la recherche des autres, en attendant de vos nouvelles.

Je vous prie de m'excuser, mais pour cette année, je ne pourrai vous envoyer qu'un de vos tableaux des Sacrements; car il m'a été impossible de mettre la main à tous les deux, ainsi que je vous avois promis.

Aujourd'hui M. Pointel est arrivé à Rome en bonne santé, Dieu merci. Je ne sais pas s'il fera la banque ou non; mais si vous voulez quelquefois faire passer de l'argent dans cette ville, vous pourriez vous servir de M. Géricaud, qui est galant homme et bien raisonnable; M. Remi a ici, par son moyen, de l'argent à quatre et demi pour cent.

Nous ne vous avons pas encore envoyé les modèles des piédestaux ou escabelles pour poser vos têtes de marbre, mais nous vous les enverrons bientôt; M. Thibaut les pourra modeler, ou au moins nous vous en ferons passer des dessins avec leurs mesures. J'ai beaucoup de lettres à écrire par cet ordinaire, c'est pourquoi je vous supplie de vous contenter pour le présent de ce qui précède. Je suis, Monsieur, votre très-humble et très-obéissant serviteur,

POUSSIN.

A M. DE CHANTELOU L'AINÉ.

De Rome, le 17 mai 1645.

Monsieur, la venue en cette ville de notre loyal ami M. Pointel ne m'a pas apporté le seul contentement de sa présence; j'ai eu en même temps celui de recevoir des nouvelles de votre santé, et d'être informé de l'honneur que vous me faites en voulant bien vous souvenir de moi. Le dévouement dont je fais profession envers vous, étoit demeuré infructueux jusqu'à cette heure qu'il vous plaît de m'honorer de vos commandements. En me témoignant le désir que je vous fasse un petit tableau sur bois de la grandeur du Saint Paul de M. votre frère, vous m'en indiquez le sujet par votre lettre du 18 mars, à laquelle celle-

ci servira de réponse. Je vous assure qu'il n'y a personne au monde pour qui je me sente porté avec une égale affection à l'exécution de ce petit ouvrage, lequel j'espère faire servir de témoignage du vif désir que j'ai d'être à jamais, Monsieur, votre très-humble et très-affectionné serviteur,

<div style="text-align:center">POUSSIN.</div>

P. S. Je baise très-humblement les mains à MM. de Chantelou et de Chambray.

<div style="text-align:center">A M. DE CHANTELOU,

SECRÉTAIRE DE MONSEIGNEUR DE NOYERS.

De Rome, le 28 mai 1645.</div>

Monsieur, je supporte patiemment la mortification que vous me donnez par votre dernière du 27 avril; je trouve même que les reproches que vous me faites d'avoir manqué à finir pour Pâques le tableau que je vous avois promis, sont trop doux : je méritois plus âpres répréhensions. Ma promesse de vous faire deux de vos Sacrements par an, n'exprimoit encore que la volonté particulière que j'aurai toujours de vous servir; et si j'eusse été assuré, comme je le suis maintenant, de la volonté très-positive que vous aviez vous-même

de continuer cette dépense, c'est la vérité que je ne me fusse pas engagé avec d'autres personnes, ainsi que j'ai fait. Mais, Monsieur, assurez-vous que vous ne perdrez rien pour attendre. Permettez-moi seulement de finir ce que j'ai commencé pour autrui, et je vous promets, pour la seconde fois, que je ne m'emploierai plus que pour vous, à qui je désire sur toutes choses de complaire. Je vous enverrai, Dieu aidant, une Confirmation avant que l'année soit expirée. Elle est en bon ordre et ébauchée avec beaucoup de soin; elle sera plus riche en figures que l'Extrême-Onction, et je crois qu'elle la pourra bien accompagner.

Je suis très-aise que vous approuviez la recherche des bustes que j'ai faite, d'autant que j'en ai déjà acheté trois : j'espère que bientôt j'en trouverai un quatrième, ce qui fera votre compte. Si vous voulez aller jusqu'à la demi-douzaine, vous m'en écrirez un mot par le premier courrier, et je continuerai de chercher.

J'ai pensé que ce seroit une bonne occasion de vous faire tenir ces têtes, que celle que nous fournira le retour de M. Thibaut en France; car pouvant très-bien être chargées sur des mulets, il sera très-facile de les transporter de Lyon à Rouanne, sans courir le danger de les gâter. Un mulet en portera deux au moins, de sorte que les frais ne seront pas grands, ayant la commodité de l'eau pour tout le reste du chemin.

J'ai continué à donner à M. Thibaut dix écus

par mois sur l'argent que vous aviez ici, ainsi que vous m'en avez chargé. J'ai parlé à M. Pointel touchant la remise de l'argent que quelquefois vous nous envoyez; il m'a prié de vous faire ses humbles baise-mains, et m'a dit qu'il ne faisoit ici aucun négoce, mais que vous pourriez vous servir de M. Géricaut le fils, lequel demeure en cette ville : il est honnête, et se contente de peu de profit.

Nous ne nous sommes point hâtés de vous envoyer les dessins des piédestaux ou escabelles que nous vous avions promis; nous voulons auparavant voir les plus beaux qui soient à Rome; ce sera quand nous irons visiter les *Ville*.

Le sieur Thibaut n'ayant pu, sans avoir une licence, modeler commodément l'Hercule Farnèse, s'est résolu de se servir du moule que vous fîtes faire, et d'en tirer une copie que l'on conservera : lui et moi nous nous sommes d'autant plus volontiers déterminés à cela, que nous craignions qu'il n'arrivât à ce moule ce qui est arrivé aux autres, qui ont été tous rompus et jetés avec les vidanges de la cour du palais Mazarin. M. du Noiset vous écrit la lettre ci-incluse; il m'a dit que c'étoit ce que vous désiriez de lui; il n'a rien voulu pour l'expédition, et se montre fort votre affectionné.

Je n'ai pas encore vu M. le Chevalier Del Pozzo; mais au premier ordinaire, je vous donnerai nouvelle des miroirs avec lesquels il regarde les

petits objets. Je suis, Monsieur, votre très-humble et très-obéissant serviteur,

<p style="text-align:right">POUSSIN.</p>

AU MÊME.

<p style="text-align:center">De Rome, le 18 juin 1645.</p>

Monsieur, j'aurois matière à vous écrire beaucoup, si je voulois répondre aux cérémonies que vous faites avec moi dans la dernière lettre dont il vous a plu de m'honorer. Je dirai seulement que la lecture de vos lettres ne me peut jamais apporter que de la consolation, du bien et de la joie; ce m'est un plaisir toujours nouveau, et qui me va augmentant l'affection que j'ai de vous servir. Ne vous imaginez donc point que je perde le temps que j'emploie à les lire, ni même à y répondre. Ce seroit plutôt moi qui devrois être le premier à vous faire mes excuses de ce que, vous employant à des choses importantes, j'ai pu vous détourner de vos occupations par mes importunités qui sont si fréquentes. La confiance que j'ai en votre bonté est cause que, mêmement par cette présente, je vais vous importuner de nouveau, et vous prier de me prêter votre aide dans une négociation qui m'importe beaucoup. Vous savez, Monsieur, que mon absence a donné lieu à quel-

ques téméraires de s'imaginer que, puisque jusqu'à cette heure je n'étois point retourné en France, j'avois perdu l'envie d'y jamais revenir. Cette fausse croyance les a poussés, sans aucune autre raison, à chercher mille inventions pour tâcher de me ravir injustement la maison qu'il plut au feu Roi, de très-heureuse mémoire, de me donner ma vie durant. Vous savez aussi qu'ils ont porté l'affaire si avant, qu'ils ont obtenu de la Reine la permission de s'y établir et de m'en mettre dehors; vous savez enfin qu'ils ont composé de fausses lettres, portant que j'avois dit que je ne retournerois jamais en France, afin que ce mensonge décidât la Reine à leur accorder plus facilement leur demande. Je suis au désespoir de voir qu'une injustice semblable ne trouve point d'obstacle. Maintenant que j'avois envie de revenir cet automne même jouir encore des douceurs de ma patrie, là où finalement chacun désire mourir, je me vois enlever ce qui m'invitoit le plus à y retourner. Est-il possible qu'il n'y ait personne qui défende mon droit, et qui se veuille dresser contre l'insolence d'un vil laquais? Les Français ont-ils si peu d'affection pour des concitoyens dont le mérite honore la patrie! Veut-on souffrir qu'un homme comme Samson mette dehors de sa maison un homme dont le nom est connu de toute l'Europe! L'intérêt du public ne permet pas qu'il en soit ainsi : c'est pourquoi, Monsieur, je vous supplie, s'il n'y a pas d'autre

remède, de faire du moins entendre aux honnêtes gens le tort que l'on me fait, et d'être mon protecteur en ce que vous pourrez. Connoissant une partie de mes affaires, vous savez de plus que je n'ai point été payé de mes travaux. Si, dans cette circonstance, vous pouvez venir à mon secours, j'espère être en France pour la Toussaint; que si l'injustice l'emporte sur le bon droit et la raison, ce sera alors que j'aurai lieu de me plaindre de l'ingratitude de mon pays, et que je serai forcé de mourir loin de ma patrie, comme un exilé ou un banni. Je ne vous importunerai pas davantage sur ce sujet, et je n'en dirai rien jusqu'à ce que vous m'en ayez donné quelques mots de réponse.

Je suis toujours occupé de la recherche de quelques belles têtes de marbre antiques; mais finalement, je crois qu'il faudra que vous vous contentiez de ce que j'ai rencontré, parce qu'il est impossible d'avoir tout ce que l'on désireroit.

Votre tableau de la Confirmation demeurera dans l'état où il est, jusqu'à ce que la saison soit plus commode pour travailler; le commencement de cet été nous épouvante, la chaleur étant devenue tout-à-coup excessive.

Nous avons dans cette ville le bon M. Dufresne, de l'imprimerie, qui se porte bien. Hier au soir, en s'entretenant avec moi, il me dit quelque chose de l'envie que vous aviez de revoir Rome une autre fois. Je prie Dieu que cela soit avant que je meure, à cette fin que je puisse de nouveau jouir de votre présence.

Du reste, Monsieur, je vous supplie, s'il arrivoit le cas que l'on pût tirer quelque argent pour la. que vous savez, de la part de ceux qui désirent la posséder, de ne pas empêcher que la chose ait lieu : vous obligerez à jamais votre très-humble et très-obéissant serviteur,

POUSSIN.

P. S. Je baise très-humblement les mains à M. de Chantelou, votre frère, de qui je suis le serviteur très-affectionné.

AU MÊME.

De Rome, le 23 juillet 1645.

Monsieur, il y a huit jours que j'aurais dû répondre à votre dernière du 24 mai; mais, ne l'ayant pas reçue à temps, j'ai remis la partie à cet ordinaire. Il n'y a point de doute qu'il ne vous sauroit rien arriver de bien que je n'y prenne part, non-seulement parce que j'ai avec vous des relations de dépendance, mais de plus et surtout parce que je vous aime et honore au dernier degré. C'est pourquoi je me suis réjoui, à la nouvelle qu'il vous a plu de me donner de l'accès que vous avez auprès de la personne d'un prince du mérite de Monseigneur le duc d'Enghien. La fragilité des fortunes humaines est telle, à la Cour

surtout, qu'il est toujours besoin de se faire un appui des puissants; aussi, quoique l'on dise qu'il n'y a pas plus de salut à se fier aux princes qu'aux autres fils des hommes, nous voyons bien souvent l'homme disposé à se faire un Dieu de l'homme. Je me réjouirai davantage de cette rencontre, quand je saurai qu'elle est entièrement à votre contentement.

Aujourd'hui je me suis informé à des personnes fort entendues en matière de gants, d'odeurs, de savonnettes, et de tout ce que vous désirez que je vous envoie. Elles m'ont dit que si l'on attendait jusqu'à l'automne, ces objets seroient bien meilleurs que ceux que l'on trouve maintenant, et qui sont faits de l'année passée. Les autres choses que vous désirez se fabriquent dans la même saison; c'est pourquoi, si vous pouvez remettre votre commande, vous serez mieux servi: j'attendrai donc votre réponse sur ce sujet.

Pour ce qui est de l'argent dont vous avez fait faire la remise en cette ville, pour subvenir à la dépense de vos tableaux, de vos têtes de marbre, et de la pension que vous continuez à M. Thibaut, il est déja bien diminué; c'est pourquoi il sera nécessaire d'en envoyer de nouveau, si vous voulez continuer vos acquisitions. Je vous enverrai, à la première commodité, le compte de la dépense que j'ai faite jusqu'à présent. Je vous supplie de m'écrire si vous voulez que je vous trouve une demi-douzaine de bustes antiques,

ou si vous vous contenterez de quatre : s'il en est ainsi, vous êtes déja servi.

Autre chose je ne puis vous mander pour cette heure que le courrier est prêt à partir. La chaleur de l'été m'incommode d'une telle manière, qu'il m'a fallu abandonner les pinceaux ; si je puis seulement conserver la santé, je l'estimerai à bonne fortune. Je suis, Monsieur, votre très-humble et très-obéissant serviteur,

POUSSIN.

A M. DE CHANTELOU,

SECRÉTAIRE DE MONSEIGNEUR LE DUC D'ENGHIEN.

De Rome, le 29 juillet 1645.

Monsieur, j'ai reçu en même-temps deux de vos lettres : l'une datée du 2 juillet, et c'est, je crois la dernière ; l'autre sans date. N'ayant pas pu remettre à M. du Noiset la lettre que vous m'avez adressée pour lui, je l'ai laissée à un de ses valets de chambre, qui la lui a donnée à son retour de la *Villa* où il étoit allé.

Je suis tout déterminé à faire encaisser un de ces jours les quatre têtes de marbre que je vous ai trouvées. Quoiqu'il puisse y avoir de la difficulté à les faire sortir de Rome, à ce que m'a dit un mien ami, j'espère réussir à vous les en-

voyer. L'une est le portrait du dernier Ptolémée, frère de Cléopâtre, ainsi qu'on le peut reconnaître par les médailles. C'est la tête la plus noble qui se voie : je l'avois fait restaurer pour la placer dans ma petite salle, et jouir souvent du plaisir de la voir; mais, ayant trouvé trop de difficultés à en rencontrer d'autres à un prix honnête, je me suis résolu à vous en faire le sacrifice, préférant votre contentement au mien propre. La seconde est une belle tête de femme, de bonne et grande manière, qui regarde vers le ciel : je l'ai acquise par bonne fortune dans un lieu où elle n'étoit pas connue. Elle a appartenu premièrement à Chérubin Alberti, peintre fameux, puis à ses héritiers, parmi lesquels se trouve un médecin que je connois familièrement depuis long-temps. Vous y verrez quatre petits trous, deux au-dessus de chaque oreille, qui ont autrefois servi à attacher quelque ornement. Je ne saurois absolument juger si c'est un portrait ou une tête faite à plaisir; tant il y a qu'on l'appeloit chez les Alberti la *Lucrezia* : elle a sa draperie jusqu'au sein. La troisième tête est sans doute un portrait de Julia Augusta, de grandeur naturelle, avec son buste jusqu'aux mamelles. La quatrième semble un Drusus; c'est un jeune homme sans barbe, d'un aspect assez fier, qui tiendra bien sa place avec les autres. Les quatre bustes vous reviendront à cent soixante écus : savoir, le Roi, cinquante écus; la Lucrèce, cinquante écus;

et les deux autres trente écus chaque : ainsi, en rabattant septante écus pour les sept mois de M. Thibaut, de trois cent vingt-trois qui vous restaient après avoir achevé de me payer l'Extrême-Onction, vous n'avez plus maintenant que nonante-trois écus, sur lesquels il faut prendre la dépense de l'encaissement de vos bustes. Autre dépense encore : il faut vous acheter les gants, les essences, savonnettes et pommades que vous désirez. Ces objets ne vous seront point envoyés plutôt que d'ici à trois semaines ou un mois; car, m'étant adressé à ce sujet à ceux qui s'y entendent, chacun m'a assuré que je ne trouverois rien de bon, si je n'attendois encore un peu, parce que maintenant toutes ces marchandises sont vieilles et rances. Mais comme il y a déja quelques temps que l'on travaille aux nouvelles, je pourrai vous en envoyer à l'époque indiquée. Quant à l'argent qui manquera, je l'avancerai du mien jusqu'à ce que vous ayez fait la remise nouvelle que vous m'avez annoncée.

Pour ce qui est de votre tableau, j'ai réservé l'automne prochain pour le finir et vous l'envoyer : si je me conserve d'ici à un an en bonne santé, je vous en finirai deux. J'espérois que pendant le cours de cette année, je pourrois me débarrasser d'une partie des travaux pour lesquels j'ai pris des engagements; mais la chaleur nous accable si fort, qu'on ne sauroit rien faire; chacun est tombé dans un tel état de langueur, que

c'est une chose étrange : tout Rome est rempli de malades, et il meurt quantité de personnes. Dieu me veuille maintenir la santé, afin que je sois toujours en état de vous servir.

M. Thibaut a encore besoin de votre aide; il vous baise bien humblement les mains. J'ai fait réponse à la lettre dont Monseigneur a bien voulu me favoriser. Je suis, Monsieur, votre très-humble et très-obéissant serviteur,

POUSSIN.

P. S. Je vous supplie, monsieur, d'achever la suscription de la lettre que j'écris à Monseigneur; vous m'obligerez extrêmement.

AU MÊME.

De Rome, le 20 août 1645.

Monsieur, votre dernière, en date du 23 juillet, est arrivée fort à propos pour ce qui concerne la dépense que vous m'aviez chargé de faire en gants et autres articles; car j'étois sur le point de les acheter et de vous les envoyer, ce que je différerai d'après l'ordre que vous m'en donnez. A l'égard des bustes de marbre, je vous en ai acheté quatre, et je crois y avoir bien employé votre argent : ils coûtent cent soixante écus. Il faut maintenant aviser aux moyens de les tirer hors de Rome, et de vous les envoyer. Les

choses ont bien changé sous le gouvernement actuel, et vous savez que nous n'avons point de faveur en Cour. J'appréhende par cette raison d'avoir de la peine à impétrer la licence de faire sortir du territoire papal les têtes susdites; car aucuns m'ont assuré que le Cardinal Pamphile a ordonné depuis un mois qu'aucune chose antique ne fût transportée hors de Rome. La raison en est qu'il voudroit que ce qui est à vendre servît d'ornement à la Villa qu'il fait bâtir, et cela sans le payer, ou en le payant au moindre prix possible. Nonobstant, je tâcherai par tous les moyens du monde d'obtenir cette difficile licence; je vous en manderai des nouvelles quand j'aurai fait mes tentatives.

La grande et fâcheuse chaleur de l'été a mis mes affaires assez en arrière, n'ayant presque rien pu faire depuis le commencement de juin jusqu'à maintenant que nous sommes étouffés. La grande quantité de maladies et la mortalité qui en résultent, ont fait que je n'ai pensé jusqu'ici à autre chose qu'à me conserver en santé; c'est pourquoi, si je peux finir votre tableau de la Confirmation et vous l'envoyer pour la fin de l'année, je croirai avoir fait beaucoup. Il contient vingt-quatre figures presque toutes entières, sans l'architecture du fond; de manière qu'il ne faut pas moins de cinq ou six mois pour le terminer. Considérez bien, Monsieur, que ce ne sont pas des choses que l'on peut faire en sifflant, comme vos peintres

de Paris qui, en se jouant, font des tableaux en vingt-quatre heures. Il me semble que j'ai fait beaucoup quand j'ai terminé une tête en un jour, pourvu qu'elle fasse son effet. Je vous supplie donc de mettre l'impatience française à part; car si j'avois autant de hâte que ceux qui me pressent, je ne ferois rien de bien. Ne me proposez point pour d'autres que vous de nouveaux ouvrages; car ce seroit aux dépens du temps que je réserve pour vous servir. M. de Chantelou, votre frère, m'a écrit par deux fois qu'il désireroit bien que je lui fisse un petit Baptême de Saint Jean, de la grandeur de votre Saint Paul. Je confesse que je ne peux lui rien refuser; mais, comme j'ai juré de ne jamais rien faire de si petit, cet ouvrage m'ayant notablement offensé la vue, et comme d'ailleurs il me seroit impossible de le servir aussi promptement qu'il voudroit, je vous supplie d'être notre médiateur dans cette affaire, et de l'arranger à notre commune satisfaction. Si ce n'étoit que je me trouve engagé en des choses qu'il y a long-temps que j'ai entreprises, je m'occuperois uniquement de vos Sacrements; ce que j'ai bien envie de faire aussitôt que je me serai tiré de tous mes embarras. J'espère vous faire deux tableaux l'année qui vient, car je suis très-résolu de ne m'engager avec personne autre que vous, de qui je serai toute ma vie, Monsieur, le très-humble et très-obéissant serviteur,

POUSSIN.

P S. Il n'y a rien ici pour M. Delisle, soyez-en bien certain. M. Thibaut vous baise très-humblement les mains. Il ne reste de votre argent que nonante-trois écus.

A M. DE CHANTELOU L'AINÉ.

De Rome, le 17 octobre 1645.

Monsieur, deux obstacles m'empêchoient en même temps de satisfaire à la demande que vous m'avez adressée d'un petit tableau du Baptême de Saint Jean : la petitesse et le temps. Vous avez trouvé le moyen d'en lever un, en remettant la grandeur à ma commodité; mais je dois vous prévenir encore que désormais le temps ne sera plus à ma disposition, car l'ayant totalement consacré au service de M. votre frère, je ne le puis employer pour autrui sans lui faire tort. Je vous supplie donc de traiter de cette difficulté-là avec lui; s'il veut vous accorder votre demande, rien ne sera épargné de mon côté pour vous satisfaire dans cette occasion, comme dans toutes celles où j'aurai le bonheur de pouvoir vous témoigner que je serai toute ma vie, Monsieur, votre très-humble et très-affectionné serviteur,

POUSSIN.

A M. DE CHANTELOU,

SECRÉTAIRE DE MONSEIGNEUR LE DUC D'ENGHIEN.

De Rome, le 15 octobre 1645.

Monsieur, il n'est pas besoin de remplir cette feuille de papier de frivoles paroles ou de conceptions inutiles, puisque à peine elle suffira pour contenir les choses qu'il est nécessaire que vous sachiez. Premièrement je dois vous avertir que, ces jours passés, j'avois quelque espérance d'obtenir la licence de faire sortir de Rome vos quatre têtes de marbre, et de vous les envoyer à Lyon à la première commodité. Mais, sur ces entrefaites, le Cardinal Antoine, Camerlingue, ayant été contraint de s'absenter secrètement de l'État ecclésiastique, aussitôt que l'affaire a été découverte, le Pape a pourvu de nouveau à tous les offices de la Chambre, les enlevant à ceux qui les occupoient sous ledit Cardinal, pour les donner à qui il lui a plu; particulièrement le Cardinal Floze a été fait Vice-Camerlingue. Il résulte de tout cela que désormais je crains fort de trouver de nouvelles difficultés pour obtenir notre licence; et quand on voudroit bien n'en pas susciter, comme je n'ai plus de connoissances parmi ceux qui sont nouvellement pourvus desdits offices, il me faudra

du temps pour découvrir les moyens d'impétrer ce que j'ai demandé. Vous ne croiriez jamais par quelle sorte de gens nous sommes gouvernés; mais enfin je tenterai toutes les voies possibles, jusqu'aux illicites même, et quand ce devroit être à mon propre dommage; car de parler au Pape de semblables choses, ce seroit chercher sa disgrace.

M. Thibaut avoit eu quelque pensée de partir cet automne, ainsi que je vous l'avois écrit; mais il est mieux pour lui de passer encore ici l'hiver, et de ne partir que le printemps qui suivra. L'argent que vous lui donniez pour son voyage lui servira pour passer l'hiver, en faisant encore quelques études nouvelles. Il vous écrira touchant certaines choses que je ne peux écrire en si petit espace.

Je m'occupe journellement de votre tableau de la Confirmation, lequel ne pourra vous être envoyé qu'à la fin de décembre : le travail en est très-grand, et la manière dont je le finis ne permet pas que cela aille vite. L'année prochaine, si j'ai de la santé, j'en ferai davantage, car je ne veux m'engager désormais à nulle autre chose qu'à vous servir. Si j'eusse pu remettre à un autre temps l'ouvrage que M. votre frère désire que je fasse pour lui, j'aurois été d'autant moins détourné de m'occuper des vôtres; mais comme je ne peux refuser une personne que j'honore extrêmement, vous permettrez que je vous dérobe le

temps qu'il me faudra employer à le servir. Il faut que vous vous résigniez à supporter le mal de la patience, si vous voulez que je puisse satisfaire en quelque manière à l'un et à l'autre.

Je suis, Monsieur, votre très-humble et très-dévoué serviteur,

POUSSIN.

AU MÊME.

De Rome, le 12 novembre 1645.

Monsieur, je n'ai encore pu obtenir la permission de faire sortir de Rome les quatre têtes de marbre que je vous ai achetées. L'absence du Cardinal Antoine a amené un changement dans tous les offices de la Chambre; mais on n'a encore pourvu personne de celui de Commissaire, et sans la patente de celui-ci nous ne pouvons rien faire : il faut donc patienter, car il n'y a aucun autre remède. M. Thibaut passera encore ici l'hiver, puisque vous lui en donnez la commodité; et comme j'espère, d'ici au moment de son départ, pouvoir par quelque moyen obtenir notre licence, je ferai en sorte que, passant à Lyon, il puisse vous conduire les susdites têtes à Paris. Mais si le malheur vouloit qu'il fallût attendre plus que jusqu'au départ de M. Thibaut, je

vous les enverrois par le détroit, si j'en trouvois la commodité. Votre tableau de la Confirmation est en bon train; je ne m'occupe d'autre chose que de le bien finir, ce qui sera, s'il plaît à Dieu, vers la mi-décembre. Ne vous étonnez point, Monsieur, du long temps que je mets à terminer un tableau seul, car celui-ci contient vingt-deux figures, sans les choses accessoires qui sont au fond. Toutefois, j'espère à l'avenir avoir commodité de vous servir plus promptement que par le passé; et si ce n'étoit que j'ai commencé une mort du Christ pour M. de Thou, je vous assure qu'il n'y a personne qui me pût faire donner un coup de pinceau pour un autre que pour vous. Sur cette promesse que je renouvelle avec plaisir, vous me ferez la grace, en attendant le reste, de vous contenter de ce tableau pour cette année.

Dès qu'il sera en état de vous être envoyé, je vous le ferai tenir par le courrier de Lyon, et je l'encaisserai si bien qu'il ne courra aucun danger de se gâter pendant la route. J'attends votre réponse, et suis, Monsieur, votre très-humble serviteur,

POUSSIN.

AU MÊME.

De Rome, le 10 décembre 1645.

Monsieur, j'ai différé de vous écrire pendant que vous aviez encore la larme à l'œil; mais l'espace de deux mois vous ayant donné le loisir de penser qu'il ne faut point pleurer les bienheureux, je m'imagine que vous serez rentré en vous-même, et que votre esprit affligé du trépas de notre bon seigneur aura repris sa solidité ordinaire. Sur cette croyance, je vous écris ces deux lignes tant pour vous faire souvenir de vos affaires d'ici, que pour vous informer de l'état où elles sont. En premier lieu, votre tableau de la Confirmation est fini de tout point. Il est fort riche en figures, et pour les autres parties, il ne le cède en rien à l'Extrême-Onction. Je ne m'efforcerai point davantage à vous le décrire, car c'est une chose qu'il faut voir. Si j'eusse reçu la réponse à ma dernière, je vous l'aurois envoyé avant la fin de l'année. Je suppose que votre absence de Paris et le malheur qui vous est survenu vous auront empêché de m'écrire; mais aussitôt que je saurai que vous êtes en volonté de recevoir votre tableau, je vous l'enverrai, et je commencerai les autres si vous le trouvez agréable.

Vos bustes sont chez moi, n'ayant pu trouver

encore le moyen d'obtenir la licence de les transporter hors de Rome. Il est vrai qu'un grand rhume, dont je suis encore incommodé, m'a empêché de solliciter cette affaire; mais assurez-vous que je vais maintenant faire mon possible, car j'y veux employer le peu d'amis que j'ai ici. Vous ne sauriez croire le regret que j'ai de ne pouvoir vous satisfaire plus promptement. Tout le mal vient de ce que nous avons affaire à des tyrans, qui sont de plus nos ennemis : cela ne m'ôte pourtant pas l'espérance de vous envoyer tôt ou tard vos bustes.

J'ai continué à donner à M. Thibaut les dix écus par mois que vous lui avez accordés, de manière qu'il ne reste de tout votre argent que cinquante-trois écus, qu'il faut que je réserve pour le reste des dépenses qu'il faudra faire : à la fin je vous rendrai fidèlement compte de tout. Je suis, Monsieur, votre très-humble et très-obéissant serviteur,

<div style="text-align:center">POUSSIN.</div>

P. S. M. Pointel vous baise très-humblement les mains et à Messieurs vos frères, comme je fais de tout mon cœur.

A M. DE CHANTELOU L'AINÉ.

De Rome, le 20 janvier 1646.

Monsieur, quoique M. de Chantelou, votre puîné, ne m'ait encore rien répondu touchant le temps qu'il falloit que je prisse, pour vous satisfaire, sur celui que je m'étois proposé d'employer à ses Sept Sacrements, il suffit que vous m'assuriez qu'il approuve cet arrangement : car enfin, s'il eût refusé à vous et à moi ce qui étoit juste, nous l'eussions pris de puissance absolue. Pour mon particulier, je vous assure, Monsieur, que je suis très-désireux de vous servir, et que si j'en avois aussi-bien le pouvoir, vous vous pourriez assurer d'avoir, avant qu'il soit un an, le plus bel ouvrage qui se soit jamais fait : j'y employerai toute mon industrie, et tel qu'il sera, je pense bien que vous le recevrez de très-bon œil. Je sais assez jusqu'où s'étend la bénignité de votre naturel, et l'estime que vous faites des hommes de bonne volonté. Je ne manquerai pas de vous faire savoir quand j'aurai commencé votre tableau. Celui de la Confirmation, que j'ai fait pour Monsieur votre frère, seroit il y a long-temps chez lui, si j'avois reçu de ses nouvelles. Mais ne sachant ce qu'il faisoit ni où il étoit, j'ai gardé mon tableau jusqu'à ce moment, et je ne le lui en-

verrai point, que je n'apprenne son retour à Paris. Je vous souhaite toute sorte de félicités, et demeure à jamais, Monsieur, votre très-humble et très-obéissant serviteur,

<div style="text-align:center">POUSSIN.</div>

P. S. Je salue de tout mon cœur M. de Chambrai; M. Pointel vous baise très-humblement les mains.

A M. DE CHANTELOU,

SECRÉTAIRE DE MONSEIGNEUR LE DUC D'ENGHIEN.

<div style="text-align:center">De Rome, le 21 janvier 1646.</div>

Monsieur, le long espace de temps qui s'est passé sans que j'aie reçu de vos nouvelles, m'a mis plusieurs fois en peine, et m'a fait craindre que votre santé ne fût dérangée, ou qu'il ne vous fût arrivé quelque accident. Enfin le doute où j'étois s'est trouvé changé en une fâcheuse certitude, par la nouvelle du trépas de notre unique et cher maître. Triste sujet, sur lequel je ne veux pas vous entretenir, car ce seroit renouveler vos douleurs. Il ne faut point que vous croyiez que ce soit un bien grand malheur, si j'ai de la peine à avoir la licence de tirer hors de Rome vos quatre têtes de marbre; avec de la patience on vient à

bout de toutes choses : vous les aurez tôt ou tard; l'affaire n'est point encore désespérée. Aujourd'hui j'ai été chez le nouveau commissaire, lequel a fait ces jours passés la visite desdites têtes, pour voir en quel état étoit notre affaire ; il m'a répondu qu'il en avoit parlé à l'auditeur de la chambre, que celui-ci lui avoit promis d'en parler au Cardinal Pamphile, et qu'il espéroit pouvoir m'envoyer chez moi la licence : je ne manquerai pas de la faire solliciter de mon côté. Les nouveautés qui arrivent tous les jours en cette ville, touchant le fait de MM. les Barberini, sont cause des difficultés que l'on éprouve; car il ne sort rien d'ici, que premièrement on n'en fasse mille informations et recherches. Il y a de plus un ordre particulier du Cardinal Pamphile, qui défend de laisser sortir de Rome aucun objet d'antiquité; mais tout cela n'empêchera pas qu'un jour nous ne venions à bout de notre entreprise.

Pour ce qui est du dernier tableau que je vous ai fini, je vous l'aurois envoyé pour le temps que je vous l'avois promis; mais n'ayant pas reçu la lettre que vous deviez m'écrire à ce sujet, j'ai pensé qu'il étoit à propos de l'attendre : dans tout cela il n'y a aucune mésaventure; au contraire, je l'estime un bonheur. Le temps a été très-fâcheux depuis novembre jusqu'à ce moment, et il paroît ne pas vouloir cesser de l'être; il tombe tant de pluie et fait une si grande humidité, qu'il y a long-temps que l'on n'a rien vu de pareil;

de sorte que le tableau eût peut-être couru risque de se perdre ou de se gâter. Je vous l'enverrai par un temps plus commode, et aussitôt que la lettre que vous me promettez m'aura été remise. Vous ne devez pas croire que je prétende être plus payé dudit tableau, pour y avoir mis plus de figures que dans celui que vous avez; je ne prends pas garde à si peu de chose : il se pourroit qu'il y en eût moins dans ceux qui sont à faire; mais tous seront ainsi que le comporte le sujet de chacun. S'il vous plaît donc, Monsieur, de me traiter comme par le passé, je serai content et très-satisfait.

Il ne me reste de votre argent que quarante-trois écus que je réserverai pour servir aux frais qu'il faudra faire à l'occasion de vos marbres et du port de vos tableaux; s'il reste quelque chose, j'en tiendrai compte, comme de raison.

Il faudra, un jour, que je vous envoie votre copie de San-Pietro in Montorio; car que voulez-vous que j'en fasse? En faisant glacer certaines draperies qui ont été réservées pour cela, elle peut être placée sur quelque autel, et elle y feroit un beaucoup meilleur effet que tel original de nos peintres de France : vous me ferez savoir votre volonté.

Si je peux faire partir vos marbres, je les enverrai à Lyon, et là on vous les conservera en lieu sûr, jusqu'à temps que M. Thibaut les prenne en passant, et vous les conduise à Paris. Le pauvre

garçon est fort triste de la perte que nous avons faite; il vous baise les mains et se confesse votre très-obligé, comme je demeure à jamais, Monsieur, votre très-humble et très-obéissant serviteur.

<p style="text-align:center">POUSSIN.</p>

A M. DE CHANTELOU l'aîné.

<p style="text-align:center">De Rome, le 2 février 1646.</p>

Monsieur, j'ai reçu la vôtre du 5 de janvier, avec une lettre de change de nonante-quatre pistoles d'Espagne, que M. votre frère m'a fait expédier : j'en serai payé au temps convenable. Je vous remercie en particulier de la peine que vous avez bien voulu prendre de me l'envoyer en l'absence de M. de Chantelou; c'est accroître le nombre des grandes obligations que je vous ai.

Par la dernière lettre dont je vous ai importuné, vous aurez vu en quelle disposition j'étois de vous servir; par celle-ci, je puis vous assurer que je n'ai pas attendu que vous me commandassiez derechef; car, avant que d'avoir reçu votre dernière, j'avois arrêté la disposition du Baptême de Saint Jean que vous désirez que je vous fasse. C'est grande faveur que vous me faites, de vouloir bien donner introduction dans votre cabinet à si peu que je sais faire; vu que vous

n'y tenez rien qui ne soit digne de l'excellence de votre goût, auquel je confesse par avance de ne pouvoir atteindre que de bien loin. Quoi qu'il en soit, je ferai mon possible pour vous bien servir, et votre bénignité suppléera au reste.

J'envoie, par l'ordinaire prochain, le tableau de la Confirmation à M. votre frère. Je lui en annonce un autre d'un Triclinium à l'antique, qui sera chose nouvelle à voir : cependant, je demeure inviolablement, Monsieur, votre très-humble, etc.

POUSSIN.

P. S. Je baise les mains à M. de Chambrai.

A M. DE CHANTELOU,

SECRÉTAIRE DE MONSEIGNEUR LE DUC D'ENGHIEN.

De Rome, le 4 février 1646.

Monsieur, j'ai reçu la vôtre du dernier jour de l'année, avec une lettre de change de nonante-quatre pistoles d'Espagne, sur lesquelles je prendrai deux cent cinquante écus, pour le payement du tableau de la Confirmation que j'ai fait pour vous : de ce qu'il restera des nonante-quatre pistoles je vous tiendrai compte. Demain 5 du mois, je consignerai le tableau ès-mains du cour-

rier de Lyon. Quand vous l'aurez reçu, vous verrez les soins dont j'ai usé afin qu'il ne puisse être offensé pendant le voyage. Si, d'aventure, vous y trouviez quelques moisissures, ne vous en étonnez pas, car il n'est verni que de blanc d'œufs, lequel vous ferez ôter avec de l'eau et une éponge, puis vous le ferez vernir avec un vernis fin et léger. Vous savez le reste de la toilette qu'il lui faudra faire avant de le laisser paroître. J'attends que vous m'en écriviez ingénuement votre sentiment. Je travaille maintenant à un Triclinium qui, je crois, vous donnera du plaisir; après celui-là je ferai le Baptême de J. C.

J'ai obtenu, à la fin, la licence pour tirer hors de Rome vos quatre têtes de marbre. J'aurois pu vous les envoyer présentement, avec les bagages du cardinal Mazarin, mais pour quantité de raisons je ne l'ai pas voulu faire; j'aime mieux prendre une autre occasion. Je vous écrirai de cela plus au long dans peu de temps.

J'écris à M. Scarron un mot de réponse à sa lettre, et je le prie de m'excuser si je ne peux le servir pour le présent; je vous jure, Monsieur, que cela m'est impossible.

Puisqu'il vous plaît de vous souvenir de mes intérêts, je serois bien aise, lorsqu'on vous remboursera de ce qui vous est dû, que le roi me payât aussi ce qu'il me doit. Si vous pouvez faire cela pour moi, j'en serai fort reconnoissant. Quant à ce que vous me proposez d'ailleurs, cela ne

vaut pas que vous vous en mettiez en peine ; il me suffit de savoir la bonne volonté que vous avez pour moi, pour vous en être obligé toute ma vie. Je vous supplie de me faire un mot de réponse sur ce que je vous ai écrit touchant votre copie de San-Pietro in Montorio, car je ne saurois qu'en faire. Je vous souhaite félicité perpétuelle, et suis à jamais, Monsieur, votre très-humble, etc.

POUSSIN.

AU MÊME.

De Rome, le 11 février 1646.

Monsieur, il y a huit jours que j'étois demeuré d'accord avec le courrier nommé Regard, de vous envoyer votre tableau de la Confirmation ; mais sa valise se trouvant trop courte, il m'a dit qu'il ne vouloit pas s'en charger, de manière que j'ai été contraint d'attendre cet ordinaire. Demain matin, 12 Février, je consignerai le tableau ès-mains du courrier de Lyon, nommé l'Épine, lequel m'a promis de le porter. MM. Van Score de Lyon vous l'enverront à Paris en diligence.

La semaine prochaine je chercherai les moyens de vous faire embarquer vos marbres ; j'ai fait bien de n'avoir pas profité de l'occasion qui s'est présentée il y a quelques jours, car ce qui étoit parti a été arrêté à Civita Vecchia, sous de faux

prétextes; toutes les caisses ont été portées au château, et là elles ont été déclouées et ouvertes secrètement, chose qui m'auroit grandement déplu, si elle fût arrivée aux vôtres. Quand j'aurai fait la dépense qui est nécessaire pour les faire embarquer, et que j'aurai payé le port de votre tableau jusqu'à Lyon, je vous enverrai le compte de votre argent. J'ai été payé de la lettre de change de nonante-quatre pistoles d'Espagne.

POUSSIN.

AU MÊME.

De Rome, le 25 février 1646.

Monsieur, il y a quinze jours que je vous ai écrit que j'avois reçu la lettre de change de nonante-quatre pistoles que le S. Arrigoni m'a payées à temps. Sur cette somme j'ai pris deux cent cinquante écus pour le paiement du tableau de la Confirmation, que je vous ai envoyé le douze de ce mois par le courrier de Lyon nommé l'Épine. Il vous sera envoyé de Lyon à Paris par MM. Van Score. Je vous ai prié par ma précédente, et je vous supplie encore par celle-ci, de m'en dire votre avis ingénuement, à cette fin, qu'étant averti de certaines choses que vous y pourrez noter, je m'efforce à l'avenir de faire mieux. Le premier que je ferai sera la Magdeleine chez Simon; j'en ai arrêté la pensée, qui réussira fort bien étant mise en œuvre.

J'ai finalement fait embarquer vos quatre têtes de marbre sur la barque du Patron Louis Vésian d'Arles : le reste, vous le lirez sur la lettre d'embarquement ci-incluse. D'Arles elles sont portées par le Rhône à Lyon, et consignées à M. Hugues de La Belle, rue de Flandres, chez qui elles seront soigneusement gardées, jusqu'à ce qu'il se présente quelque bonne occasion de vous les porter à Paris : je vous ferai savoir le reste en temps et lieu. Je vous envoie votre compte, par lequel vous verrez à quoi l'argent que j'ai reçu depuis un an a été employé, et ce qui vous en reste.

Nous conserverons soigneusement le moule de l'Hercule ; et quand M. Thibaut partira, je le ferai porter chez moi pour y rester jusqu'à ce que vous me marquiez ce qu'il en faudra faire. Autre chose ne vous puis écrire maintenant, sinon que je demeure à jamais, Monsieur, votre très-humble, etc.

<p style="text-align:right">POUSSIN.</p>

P. S. Si vous trouvez le compte juste, veuillez bien m'envoyer un mot à ce sujet.

AU MÊME.

De Rome, le 8 avril 1646.

Monsieur, votre dernière lettre m'a ravi le cœur de contentement et de joie, en apprenant par

icelle que vous avez reçu bien conditionné votre tableau de la Confirmation. Je vois tous les jours arriver tant de disgraces à nos courriers, que, quand je leur consigne quelque chose pour vous le faire tenir, je n'ai pas de repos jusqu'à ce que j'aie reçu la nouvelle que cela est arrivé à Paris. Me voilà, grace à Dieu, hors de cette peine. J'espère que nous apprendrons bientôt aussi l'arrivée de vos bustes à Arles ou à Lyon : je m'assure bien que vous en avez reçu la lettre d'embarquement. Par la même occasion, je vous aurois envoyé votre copie de San-Pietro in Montorio, mais je ne savois pas encore si vous vouliez que je l'envoyasse; je ne manquerai pas de le faire à la première commodité. Vous aurez reçu en même temps le compte de la dépense que j'ai faite pour vous; si vous le trouvez bon, j'en attends un mot de décharge. J'ai envoyé votre lettre à M. le gouverneur de Lorette, et je suis sûr qu'il la recevra.

Je n'ai point encore commencé le petit tableau de M. de Chantelou, votre frère, parce que j'ai, dans ce moment, les mains à une chose que je ne veux pas quitter qu'elle ne soit faite; alors j'aurai l'esprit libre, et je ne m'appliquerai à autre chose qu'à vous servir. Je ne m'arrêterai pas davantage à répondre aux louanges que vous me faites du dernier tableau que vous avez reçu de moi; mais je m'efforcerai de mieux faire en-

core celui que maintenant je vais commencer. Je suis, Monsieur, votre très-humble, etc.

POUSSIN.

AU MÊME.

Rome, le 3 juin 1646.

Monsieur, c'est trop tarder de vous écrire; et j'aurois dû le faire d'autant plus tôt, que j'avois à répondre à deux de vos lettres. Les turbulences qui sont arrivées dans cette ville, et l'appréhension que nous avons eue de quelques grands malheurs, ont fait oublier à plusieurs de remplir leurs plus chers devoirs. J'ai été l'un de ceux qui, pour pourvoir à leurs affaires plus particulières, ont totalement négligé toutes les autres. Mais maintenant que j'ai eu le temps de reprendre haleine, je m'empresse de répondre à celle de vos lettres qui est remplie d'une infinité de louanges sur le tableau de la Confirmation, en confessant avec humilité qu'il est vrai que vous me faites une bonne leçon, et en vous renouvelant la promesse d'essayer à faire mieux à l'avenir que je n'ai fait par le passé.

Dans votre seconde lettre, vous voulez me disposer à faire un tableau pour M. Scarron, votre bon ami et compatriote, à condition toute-

fois que ce nouvel ouvrage ne retarde point vos sacremens. Je vous jure, Monsieur, que cela ne se peut pas, et qu'il faut que votre ami se résolve à une longue patience ; parce que maintenant que je me trouve avoir fini le crucifix de M. de Thou, qui m'a grandement embarrassé, j'ai fermement résolu de n'entreprendre rien, quelque profit qu'il pût y avoir pour moi, avant d'avoir terminé vos sept sacrements : j'excepte cependant le Saint-Jean que j'ai promis à M. votre frère.

Je croyois pouvoir vous écrire quelque chose touchant l'arrivée de vos têtes de marbre, mais je n'en ai eu jusques à maintenant aucune nouvelle. Il est vrai qu'il faut un long temps pour les faire remonter par le Rhône jusqu'à Lyon, et qu'on n'en trouve la commodité qu'en certain temps de l'année : au surplus, il suffira qu'elles soient à Lyon, lorsque M. Pointel ou M. Thibaut y passeront à leur retour en France.

Il ne seroit pas convenable d'ôter au gazetier l'avantage de vous informer de ce qui s'est passé en cette ville, entre le parti espagnol et les autres ; il vous en régalera à plein et en bon style. Je vous dirai seulement que nous attendons la reddition d'Orbitello, assiégée par notre armée navale, chose qui, en vérité, donne à penser à tous les peuples de deçà. Je suis, Monsieur, votre très-humble, etc.

POUSSIN.

AU MÊME.

De Rome, le 29 juillet 1646.

Monsieur, il est vrai qu'il y a bien long-temps que je ne vous ai donné de mes nouvelles. Ce n'a été aucun dérangement de ma santé qui m'en a empêché, mais plutôt le défaut de choses intéressantes à vous mander, joint à un peu de paresse. J'aurois pu vous écrire que vos caisses étoient arrivées à Lyon, et qu'elles étoient chez M. de la Belle, marchand; mais comme j'avois appris de lui qu'il vous avoit fait savoir qu'il les avoit reçues, et que même il s'offroit de vous les envoyer à Paris, si cela vous convenoit, la croyance que j'ai eue que vous m'en écririez un mot, m'a fait attendre jusques à présent à vous en parler. Si j'étois de vous, j'attendrois que M. Thibaut ou M. Pointel, en retournant à Paris, se chargeassent de vous les faire porter fidèlement. J'ai payé pour le port d'Arles à Lyon, quarante-cinq livres douze sous, prix qui me semble exorbitant; et je m'émerveille que vous ne perdiez pas l'envie d'avoir de ces bustes qui coûtent tant à transporter : il est vrai que l'argent ne doit servir qu'à nous contenter. Si vous n'avez pas eu à temps les modèles

des piédestaux que M. Thibaut vous avoit promis, cela n'a pas été faute de le solliciter; mais je l'ai trouvé tellement attaché à ses modèles, que je ne suis pas surpris qu'ils lui fassent oublier toute autre chose : de plus le pauvre homme a été malade l'espace de deux mois, sans argent et sans en pouvoir gagner, chose qui lui avoit engendré une si grande mélancolie, que nous craignions qu'il ne devînt phthisique; mais maintenant il se porte mieux. Il m'a prié de vous offrir ses excuses et ses baise-mains; l'automne prochain, la nécessité le chassera d'ici.

J'écrirai à M. Scarron que vous m'avez sollicité de lui faire quelque chose, et l'impossibilité que j'y trouve pour le moment.

Néanmoins que la grande chaleur de l'été m'incommode extrêmement, je ne laisse pas de travailler quelque peu à vos sacrements, qui, désormais avanceront puissamment, parce que je me trouve plus dégagé que je n'ai été par le passé.

Pour ce qui est des six autres têtes de marbre que vous desirez, je suis d'opinion qu'il faut que vous attendiez un temps plus opportun. Toutefois, je m'informerai des moyens qu'il faudroit employer pour se procurer lesdites têtes, et pour les tirer hors de Rome.

Vous savez de votre côté comment a réussi le siége d'Orbitello, aussi bien et mieux que nous qui sommes ici.

Je finirai en vous baisant très-humblement les

mains, moi qui suis à jamais, Monsieur, votre très-humble, etc.

<p style="text-align:center">POUSSIN.</p>

P. S. Je n'ai encore rien commencé pour M. votre frère, mais je le servirai à la première *rinfrescata*.

AU MÊME.

<p style="text-align:center">De Rome, le 23 septembre 1646.</p>

Monsieur, lorsque vous apprendrez que j'ai été malade l'espace de trente-cinq jours, et que je n'ai pas encore entièrement recouvré la santé, vous ne trouverez pas étrange, s'il vous plaît, la brièveté de la présente.

Il y a un mois environ que ne pouvant vous écrire, et sachant que le sieur Thibaut étoit en délibération de repasser les monts, je le priai de vous écrire un mot touchant le port de vos quatre caisses qui sont chez M. de la Belle, à Lyon; si, d'aventure, il ne vous a pas écrit, il me semble qu'il a eu grandement tort, et je ne peux comprendre la cause qui l'en a empêché, si ce n'est sa trop grande timidité naturelle.

Il étoit nécessaire de vous faire savoir qu'il falloit que vous fissiez quelque remise d'argent à Lyon, pour subvenir aux frais qu'il faudra faire pour transporter ces caisses de Lyon à Paris; car

le pauvre garçon ne vous peut avancer chose au monde, vu qu'il a été contraint lui-même d'emprunter pour faire son voyage.

Pour mon particulier, je souhaite la santé afin de pouvoir continuer vos sacrements, et je vous promets qu'incontinent que je pourrai manier le pinceau, je l'emploierai uniquement à vous servir. Excusez ma débilité, je ne peux plus écrire. Je suis, Monsieur, votre très-humble, etc.

<div style="text-align:center">POUSSIN.</div>

AU MÊME.

De Rome, le 7 octobre 1646.

Monsieur, je vous aurois envoyé par l'ordinaire passé les gants de frangipane que vous désirez; mais ma santé n'étant encore bien assurée, et le temps étant fort incommode, j'ai été contraint de remettre la partie à cet ordinaire. J'ai employé un mien ami, connaisseur en matière de gants, à cette fin que je ne fusse pas trompé, et que vous fussiez bien servi : il y en a une douzaine, la moitié pour homme, et la moitié pour femme; ils ont coûté une demi-pistole la paire, ce qui fait dix-huit écus pour le tout, plus un jules pour la toile cirée. Je vous les envoie avec le paquet de M. Géricaut, banquier, et vous les

recevrez à Paris, de son père qui demeure tout devant la grande porte des Saints-Innocents, à l'enseigne du bras d'or. Vous en paierez le port de Rome à Paris; je l'eusse payé ici, car il me reste encore de votre argent onze écus et quelques jules, mais M. Géricaut m'a dit qu'il était mieux de le payer à Paris.

Quand vous aurez reçu lesdits gants, écrivez-moi franchement s'ils sont tels que vous désirez. Je vous assure que, quelque diligence que l'on puisse faire, il y a toujours danger d'être trompé par ce peuple-ci.

Maintenant que je me porte bien, je me dispose à reprendre les pinceaux pour la suite de vos Sacrements.

M. De la Meilleraie bat la forteresse de Porto-Longone, dans l'île d'Elbe. On a opinion qu'il la prendra bientôt, ce qui fait ouvrir les yeux aux Italiens, et aux Espagnols fermer la bouche, car ils ne disent mot. Je suis, Monsieur, votre très-humble, etc.

POUSSIN.

AU MÊME.

De Rome, le 21 octobre 1646.

Monsieur, je vous supplie de ne pas croire que ce soit ma santé qui soit cause que vous n'avez

pas reçu vos douze paires de gants au temps que je vous avois indiqué dans ma dernière lettre. J'avois mis toute la diligence dont je suis capable, pour vous les envoyer promptement; mais hier j'ai appris comme chose assurée, qu'attendu que leur envoi avoit été remis à un autre ordinaire, vous les recevriez quinze jours plus tard que vous ne croyiez, et huit jours plus tard que je ne pensois. La faute est venue du sieur Géricaut qui demeure ici, lequel n'a pu faire son paquet pour le départ du courrier.

Je suis journellement appliqué à l'avancement de vos Sacrements. Si ce n'eût été ma maladie, je vous aurois envoyé par cet ordinaire le tableau que je finis maintenant : j'espère vous le faire tenir à la fin de novembre, et incontinent je me propose de mettre la main à l'autre. Je m'étois bien promis de vous en envoyer deux cette année, ce qui fût arrivé sans mon indisposition, qui m'a fait perdre le plus beau temps de toute l'année.

Je vous ai écrit il y a long-temps que M. Thibaut repassoit en France, cet automne, et qu'il seroit à propos de lui faire remettre à Lyon de l'argent, pour le port de vos bustes : M. Cerisier que vous connoissez bien, est maintenant dans cette ville, et vous pourriez vous servir de lui pour cela. D'ailleurs, je crois que M. Thibaut séjournera quelque temps à Lyon, ainsi vous pourrez facilement vous entendre avec lui sur ce qu'il convient de faire.

Je n'ai autre chose à vous écrire maintenant, sinon que toujours je demeurerai, Monsieur, votre très-humble, etc.

<div style="text-align:center">POUSSIN.</div>

AU MÊME.

<div style="text-align:center">De Rome, le 18 décembre 1646.</div>

Monsieur, enfin le sieur Thibaut, après avoir reconnu que le séjour de Rome n'est bon qu'à ceux qui ont de l'argent à y dépenser, s'est résolu d'en partir, en soupirant toute fois, et avec le regret qu'ont accoutumé de sentir ceux qui l'ont habitée, lorsqu'ils sont contraints de la quitter. Il prendra tous les soins imaginables pour vous conduire sûrement les quatre têtes de marbre qui sont à Lyon, chez M. De la Belle; et cela d'autant plus facilement, qu'avant de partir d'ici il a reçu de vous une lettre qui l'assure de trouver, chez ledit sieur De la Belle, ce qui est nécessaire pour le transport.

Je l'aurois chargé du tableau que je vous ai fini, si ce n'eût été que le courrier de Lyon ira plus vite, et me semble une voie plus assurée. J'ai pensé, de plus, qu'il convenoit d'attendre votre ordre, comme j'ai accoutumé de le faire: aussitôt que je l'aurai reçu, je vous enverrai votre

tableau. Cependant, je ne perdrai point de temps, car je vais incontinent mettre la main à l'autre. Quoique ma maladie m'ait fait perdre le plus beau temps de toute l'année, si maintenant Dieu m'accorde la santé, j'espère que d'ici à peu vous les aurez tous sept, car j'ai mis à part toute autre besogne. J'attends de vos nouvelles, en demeurant, comme à l'accoutumée, Monsieur, votre très-humble et très-affectionné serviteur,

POUSSIN.

AU MÊME.

De Rome, le 4 février 1647.

Monsieur, quoique le sept du mois passé je vous aie importuné d'une de mes lettres, laquelle vous aura donné avis de l'envoi de votre troisième tableau des sept Sacrements, que j'ai consigné au courrier de Lyon nommé Tome, et de plus annoncé que j'ai été payé de vos cent pistoles par M. Géricaut, j'ai délibéré de vous répéter par cet ordinaire les choses déja dites, avant de vous parler tant de celles que j'avois oubliées, que de celles qui sont arrivées depuis.

M. Thibaut, depuis son départ, m'a écrit de Lyon, que quelque dérangement qui étoit survenu dans sa santé, l'ayant contraint de séjourner

dans cette ville plus qu'il ne pensoit, il avoit éprouvé un des tours de souplesse que la fortune sait faire quand il lui plaît, et quand elle veut se moquer des pauvres hommes, mêlant toujours le mal avec le bien, ou le bien avec le mal, assaisonnant ainsi les choses pour nous les faire mieux sentir. En effet, ce peu de retardement qu'il estimoit un malheur, lui fit faire rencontre de cinquante-deux morceaux de sculpture, tant bustes antiques que figures de marbre, qu'il a eus, il faut le dire, pour rien. Voilà un heureux voyage, pourvu que le reste y réponde! Ce succès inopiné m'a incontinent fait penser qu'il n'étoit plus nécessaire de vous chercher des têtes de marbre en cette ville, puisque bientôt vous en auriez à choisir; car je crois que vous serez le premier à qui M. Thibaut fera voir son acquisition, quand le tout sera arrivé à Paris. De deux autres choses maintenant il est nécessaire de vous avertir, afin que vous délibériez sur icelles. La première est le moule de l'Hercule Farnèse, qui est demeuré à l'abandon dans la maison où demeuroit M. Thibaut, de manière que l'on m'a avisé que quelques insolents, même ceux à qui il avoit été commis en garde, en ont tiré des plâtres la nuit et en secret. Comme il seroit dommage que le moule d'une si belle chose s'en allât en ruine, et que je n'ai point de lieu pour le mettre à couvert chez moi, je voudrois savoir ce que vous voulez que l'on en fasse.

La seconde est votre copie de la Transfiguration de San-Pietro in Montorio, que je voudrois vous envoyer, car elle se pourrira roulée chez moi, si elle y demeure davantage. Voyez si de l'argent qui me reste à vous, vous voulez ou non que j'emploie quelque chose à cette dépense, et sortons, je vous supplie, de l'une et de l'autre affaire.

Je crois qu'avec l'aide de Dieu, vous avez maintenant reçu, ou du moins que vous êtes sur le point de recevoir le tableau que je vous ai dernièrement envoyé. Dès que vous l'aurez, vous me ferez la faveur de m'en donner avis : cependant j'ai la main au quatrième, qui sera superbe, Dieu aidant. Je me propose bien de continuer sans interruption les trois autres.

J'ai reçu du maître de la poste de France un livre ridicule des facéties de M. Scarron, sans lettre et sans savoir qui me l'envoie. J'ai parcouru ce livre une seule fois, et c'est pour toujours : vous trouverez bon que je ne vous exprime pas tout le dégoût que j'ai pour de pareils ouvrages. Je suis, Monsieur, votre très-humble, etc.

POUSSIN.

A M. DE CHANTELOU,

CONSEILLER ET MAITRE D'HÔTEL ORDINAIRE DU ROI,
À PARIS.

De Rome, le 24 mars 1647.

Monsieur, si vous avez eu l'alarme lorsque vous avez appris que le courrier auquel j'avois consigné votre tableau du Baptême avoit été tué entre Turin et Suze, au retour qu'il faisoit de Rome à Lyon, j'ai eu de mon côté ma part de la peur, lorsque cette nouvelle nous fut apportée par l'ordinaire qui venoit de Lyon à Rome. Mais lorsque je parlai au même courrier, et qu'en m'assurant que la valise du défunt n'avoit point été touchée, il me dit et m'affirma que ma petite caisse étoit enfermée dedans, cette bonne nouvelle rassura un peu mon âme troublée et me rendit quelque repos. Enfin lorsque M. De la Belle, auquel la susdite caisse étoit recommandée, m'eut écrit qu'il l'avoit reçue, et que le lendemain il vous la devoit envoyer à Paris, je me sentis grandement soulagé : maintenant que le tableau est arrivé, et qu'il a été remis sain et entier entre vos mains, je suis ravi de joie. Il me resteroit encore plusieurs choses à vous dire sur ce que vous m'en écrivez, lesquelles seroient de longue déduction, et suffiroient

pour remplir plusieurs pages de papier; mais le temps qu'il faudroit employer en un long discours de peu d'utilité, servira bien plus convenablement à avancer le tableau de la Pénitence auquel je travaille maintenant. Si cependant le Baptême que vous avez reçu semble à quelques-uns trop doux, qu'ils lisent la réponse que Trajan Boccalini fait faire par Apollon à ceux qui disoient que la tarte du Guarini, c'est-à-dire *il Pastor fido*, leur sembloit trop sucrée. S'ils ne sont contents de la repartie, je les prie de croire que je ne suis point de ceux qui, en chantant, prennent toujours le même ton, et que je sais varier le mien quand je veux. Vous-même, Monsieur, vous en pourrez être le juge, si vous continuez à favoriser une personne qui voudroit, en vous servant, faire des merveilles. Je vous ai écrit touchant la découverte que M. Thibaut a faite à Lyon, de manière que je ne chercherai point de bustes sans un nouvel ordre. Je suis, Monsieur, votre très-humble, etc.

<div style="text-align:center">POUSSIN.</div>

AU MÊME.

<div style="text-align:center">De Rome, le 7 avril 1647.</div>

Monsieur, j'avoue, ce qui est très-véritable, que toutes les lettres dont il vous plaît de me

favoriser, m'apportent tout à la fois du contentement et du profit. Votre dernière du 15 mars a fait en moi le même effet que celles du passé, et quelque chose de plus encore, parce que par icelle vous me faites savoir, sans déguisement ni couleur mensongère, l'opinion que l'on a du dernier tableau que je vous ai envoyé. Je ne suis point marri que l'on me reprenne et que l'on me critique; j'y suis accoutumé depuis longtemps, car jamais personne ne m'a épargné. Souvent, au contraire, j'ai été le but où la médisance a tiré, et non pas seulement la répréhension; ce qui, à la vérité, ne m'a pas apporté peu de profit : car en empêchant que la présomption ne m'aveuglât, cela m'a fait cheminer cautement en mes œuvres, chose que je veux observer toute ma vie. Aussi, bien que ceux qui me reprennent ne me puissent pas enseigner à mieux faire, ils seront cause néanmoins que j'en trouverai les moyens de moi-même. Une seule chose cependant je desirerai toujours, et non-seulement je ne l'aurai jamais, mais je n'oserai pas même la faire connoître, de peur d'être blâmé de prétention trop grande. Je passerai donc à vous dire que, lorsque je me mis en la pensée de peindre votre tableau du Baptême de la manière qu'il est, au même moment je devinai le jugement que l'on en feroit; et il y a ici de bons témoins qui vous l'assureroient de vive voix. Je ne doute pas que le vulgaire des peintres ne dise que l'on change de

manière, si tant soit peu l'on sort du ton ordinaire, car la pauvre peinture est réduite à l'estampe; et quant à la sculpture, est-ce que hors de la main des Grecs quelqu'un l'a jamais vue vivante? Je vous pourrois dire sur ce sujet des choses qui sont très-véritables, mais que ne comprendroit aucune des personnes qui, de de-là, jugent mes ouvrages : il vaut donc mieux les passer sous silence. Je vous prie seulement de recevoir de bon œil, comme c'est votre coutume, les tableaux que je vous enverrai, bien que tous soient différemment dépeints et coloriés, vous assurant que je ferai tous mes efforts pour satisfaire à l'Art, à vous, et à moi.

Comme j'espère vous envoyer, pour la mi-mai ou environ, le tableau de la Pénitence, j'en recevrai le paiement de M. Géricaut, ainsi que vous l'avez ordonné, sans perdre de temps à attendre vos lettres de change. Demain matin je ferai porter en lieu sûr le moule de l'Hercule Farnèse, et la copie de la Transfiguration, pour vous les envoyer ensuite par le Détroit, à la première occasion qui se présentera.

Pour ce qui est du procédé de M. Thibaut envers vous et du peu de satisfaction qu'il vous donne, j'en demeure étonné, et je vous assure que j'y ai été trompé. J'avois vu, il est vrai, qu'il estimoit trop ce qu'il faisoit, qu'il en étoit trop jaloux, et que je ne pouvois obtenir qu'il me mît en main ses modèles, lorsque vous me dîtes de

les retirer; mais assuré qu'ils étoient tous vôtres, et que lui-même vous les porteroit, j'étois loin de penser qu'il y eût de la duplicité de sa part. L'on ne voit pas dans le cœur des hommes : je me suis encore fié à celui-là, et je commence à craindre qu'il ne me paie comme vous.

Il n'y a maintenant personne à Rome qui fasse bien un portrait; ce qui sera cause que je ne vous enverrai pas sitôt celui que vous désirez. Je suis, Monsieur, votre très-humble, etc.

POUSSIN.

AU MÊME.

De Rome, le 3 juin 1647.

Monsieur, s'il étoit nécessaire de vous raconter pourquoi j'ai tardé jusqu'à maintenant à faire réponse à votre dernière du 27 mars, cette feuille de papier ne suffiroit pas; et partant j'userai de réserve, et vous dirai seulement que par icelle, comme aussi par les deux précédentes, je me suis aperçu que le tableau du Baptême que vous avez reçu le dernier, ne vous a pas autant satisfait que les deux autres; quoique avec belle manière vous essayiez de me consoler, et tâchiez de vous montrer content. Vous devez vous assurer que j'y ai procédé avec le même amour et la même dili-

gence, que j'y ai employé le même temps qu'aux précédents, et qu'enfin le désir de faire bien est chez moi toujours le même. Mais le succès de toutes nos entreprises est rarement égal, et l'on ne réussit pas toujours avec le même bonheur : tous les hommes du monde ont été sujets à cette maladie; je n'en citerai aucun exemple, car il y en a trop.

Je vous envoie maintenant la Pénitence que j'ai terminée; je ne sais si elle suffira pour effacer la coulpe des fautes passées. Je ne vous ferai sur mon tableau aucun prologue, car le sujet y est représenté de manière qu'il me semble qu'il n'a pas besoin d'interprète, pourvu seulement que l'on ait lu l'Évangile. Je l'ai consigné au courrier nommé Moslart; il est franc de port jusqu'à Paris; j'ai payé pour cela quatre pistoles, et jamais on n'a voulu s'en charger à moins. Quoique ce prix me semble extraordinaire, comme j'avois déja perdu huit jours de temps, faute de pouvoir m'accommoder avec le courrier précédent; pour ne pas attendre un autre ordinaire, qui peut-être m'eût traité encore plus mal, parce qu'ils s'entendent comme larrons en foire, j'ai donné à celui-ci ce qu'il a voulu. Il s'est obligé de vous envoyer la caisse à Paris, par le messager : néanmoins je l'ai recommandée à M. De la Belle de Lyon, et à M. Cérisiers. Quand vous aurez reçu et considéré le tableau, vous m'en écrirez, s'il vous plaît, votre sentiment sans adulation.

J'ai reçu de M. Géricaut, pour le paiement du tableau de la Pénitence, la somme de deux cent cinquante écus, monnoie de Rome. Je lui ai fait croire que j'avois reçu d'ailleurs cinquante écus, afin qu'il me soit payé cent pistoles, ainsi qu'il vous plaira de m'en donner avis. J'ai commencé le cinquième tableau qui représentera l'Ordre, et je continuerai d'y travailler, si la trop grande chaleur de l'été ne m'en empêche; et si Dieu me concède la santé, dans un an je me promets d'avoir fini vos sept tableaux.

J'ai fait porter chez moi le moule de l'Hercule qui occupe la moitié de ma maison; je l'y garderai tant qu'il vous plaira.

Je ne vous enverrai la copie de San-Pietro in Montorio, que quand les vaisseaux de Saint-Malo partiront de ces quartiers. Je vous aurois envoyé présentement le nouveau compte de la dépense que j'ai faite pour vous, mais je suis trop pressé; ce sera pour la première occasion. Je serois bien aise de savoir si le petit Thibaut vous a contenté, et si vous avez acheté quelques-uns de ses marbres; nous n'entendons aucunement parler de lui, et nous ne savons s'il est vif ou mort.

Vous verrez bientôt à Paris un de vos affectionnés, qui va quitter cette ville. Il est de ces hérétiques qui croient que votre serviteur Poussin a, dans la peinture, quelque talent qui n'est pas commun; aussi j'ai peur qu'on ne le lapide, s'il

ne se tait, car il n'est plus temps d'illuminer les aveugles : le Christ en fut mal voulu. Je suis, Monsieur, votre très-humble, etc.

<p style="text-align:center">POUSSIN.</p>

AU MÊME.

<p style="text-align:center">De Rome, le 10 juin 1647.</p>

Monsieur, au défaut de celle que je vous écrivis il y a huit jours, je vous avertis de nouveau que je vous ai envoyé le quatrième de vos tableaux où est représentée la Pénitence. Je l'ai consigné au courrier de Lyon nommé Moslart, à condition qu'il vous le feroit tenir à Paris, franc de port, ayant reçu ici, pour cela, quatre pistoles dont il m'a donné quittance : vous ferez diligence pour le tirer de chez le messager, quand il sera arrivé à Paris. J'ai été payé par les mains de M. Géricaut, que vous rembourserez, s'il vous plaît, quand vous aurez reçu les lettres de change première et seconde, à huit jours de vue, que je lui ai faites.

Je vous envoie, avec la présente, le compte de l'argent que j'ai dépensé pour vous, depuis le dernier jusqu'à ce moment. Si vous le trouvez bon, il vous plaira de m'envoyer une décharge, afin qu'il n'y ait à redire en nos affaires. J'attendrai

que les vaisseaux de Saint-Malo partent d'ici, pour vous envoyer votre copie de la Transfiguration.

Je serois bien aise de savoir si vous avez changé d'intention, touchant les six autres têtes de marbre que vous vouliez que je vous achetasse; ou si vous avez trouvé à votre goût celles que le petit Thibaut a emportées de Lyon à Paris, et si vous en avez pris ce qui vous manquoit.

J'ai fini d'ébaucher le cinquième de vos Sacrements, et j'espère qu'il réussira de bonne manière. Si la chaleur de l'été est trop incommode, je ne ferai que ourdir; mais si elle est modérée, je procéderai sans relâche à finir ce tableau, de sorte que je pourrai vous l'envoyer au commencement de l'automne.

Je ne saurois, pour cette heure, que vous écrire de plus, sinon que je vous prie de croire que vous n'avez point de serviteur qui vous soit plus dévoué que moi.

POUSSIN.

P. S. M. le chevalier Del Pozzo vous baise les mains, ainsi que M. son frère.

AU MÊME.

De Rome, le 8 juillet 1647.

Monsieur, j'attends de jour à autre que vous m'écriviez si vous avez reçu le quatrième de vos tableaux, lequel je vous ai envoyé franc pour Paris, par le courrier de Lyon nommé Moslart. Je vous en ai écrit consécutivement par deux ordinaires, et vous ai annoncé que j'avois été payé dudit tableau par le sieur Géricaut, banquier, au profit duquel j'ai tiré sur vous deux lettres de change, première et seconde, qui doivent servir à le rembourser. Je vous ai envoyé en même temps un compte de l'argent que j'ai dépensé pour vous, depuis le compte dernier jusqu'à présent, en vous priant, si vous le trouviez bon, de m'envoyer un mot de quittance.

Aujourd'hui, il me semble assez à propos de vous écrire par anticipation ces deux lignes, par lesquelles je vous donne avis que j'espère vous envoyer, le 15 du mois prochain, le cinquième de vos Sacrements; à cette fin que, si vous êtes encore hors de Paris, vous puissiez ordonner à quelqu'un des vôtres de le retirer ou du coche ou du messager: car je ne sais pas quelle voie on prend pour vous les faire tenir de Lyon à Paris,

et je recommande toujours qu'on vous les envoie par celle qui est la plus sûre et la plus courte.

Le gros Chapron est de retour dans cette ville; et y vit une seconde fois aux dépens du bon M. Renard. Il se vante de ravoir son tableau, et dit qu'il a ordre de le finir pour le Roi, aux dépens duquel il a été commencé : je ne sais si son dessein réussira. Je suis, Monsieur, votre très-humble, etc.

<div style="text-align:right">POUSSIN.</div>

A M. DE CHANTELOU L'AINÉ.

De Rome, le 17 août 1647.

Monsieur, bien qu'il y ait long-temps que j'observe le silence envers vous, ne croyez pas pour cela que j'aie mis en oubli la promesse que je vous ai faite. Si elle eût pu s'accomplir en vous écrivant souvent, il y a long-temps que vous seriez satisfait. Je m'étois persuadé que ce qui s'étoit dit une fois étoit arrêté pour toujours. J'ai encore à faire deux des tableaux de M. De Chantelou : aussitôt que je les aurai finis, si votre patience peut attendre jusque-là, nous aurons alors vous et moi à acquitter notre promesse réciproque; c'est-à-dire que vous serez le premier servi, comme étant celui que j'honore par-dessus les autres. Je suis, Monsieur, votre très-humble, etc.

<div style="text-align:right">POUSSIN.</div>

A M. DE CHANTELOU,

CONSEILLER ET MAÎTRE D'HÔTEL ORDINAIRE DU ROI,

A PARIS.

De Rome, le 19 août 1647.

Monsieur, bien que votre dernière lettre du 10 juillet ne me dise rien de l'arrivée, à Paris, de votre tableau de la Pénitence, j'ai été informé par des lettres de mes amis qu'il est arrivé à bon port, et que la caisse est en votre maison, où on la garde jusqu'à votre retour du Mans. Cette nouvelle m'a ôté de la peine où j'étois, car je n'ai point de repos jusqu'à temps que je sache que ce que je vous envoie est arrivé heureusement. Il y a quelque temps que je vous fis savoir que le 15 du mois d'août je vous enverrois le cinquième de vos Sacrements; c'est ce que j'ai fait aujourd'hui, ayant consigné ce tableau au courrier de Lyon nommé Claude Marie Scarampe, qui dit être fort votre serviteur. Le port est payé jusqu'à Lyon, où je l'ai recommandé à M. Cerisiers, et à son défaut à M. De la Belle. Je prie en même temps celui-ci de vouloir bien prendre aussi le soin de vous envoyer les deux autres, qui sont à faire, lorsque je les lui adresserai : car, alors M. Cerisiers sera absent de Lyon, puisqu'il

a résolu de venir voir l'Italie cet automne prochain.

J'ai reçu de M. Géricaut le paiément de ce dernier tableau et quelque chose de plus, c'est à savoir cent pistoles d'Italie. Il vous restera sur cette somme cinquante écus, dont je vous tiendrai compte, ainsi que ce que j'ai à vous d'autre part.

Il vous plaira rembourser ledit Géricaut en acquittant deux lettres de change, première et seconde, qui vous seront présentées.

J'attends, comme de coutume, le jugement que vous porterez de mes deux tableaux, et en l'attendant, je vais m'occuper de faire les deux autres. Je demeure, comme de coutume, Monsieur, votre très-humble, etc.

POUSSIN.

AU MÊME.

De Rome, le 1er septembre 1647.

Monsieur, j'ai reçu votre lettre du 23 juillet, et avec elle la décharge de l'argent que j'ai employé à votre service; je vous tiendrai un compte très-fidèle de ce qui me reste.

L'ordinaire passé, je vous fis savoir que j'avois consigné au courrier de Lyon, nommé Sacarmpe, le cinquième de vos tableaux, et que M. Cerisiers

ou M. De la Belle auroit le soin de vous le faire tenir à Paris; ce que j'espère qu'ils feront par voie sûre. Par le même ordinaire, je vous donnai avis que j'avois reçu de M. Géricaut une somme de cent pistoles, sur laquelle il vous revient cinquante écus, que j'ai joints aux trente-quatre écus et demi qui vous restent d'après notre dernier compte. Sur le second chef de votre lettre, je trouverois matière à vous écrire de belles choses, si j'avois, comme vous, le talent de bien dire; mais il est plus convenable pour moi de m'appliquer aux choses plus apparentes que les paroles, et de tâcher, en faisant mieux dorénavant, de m'ôter à moi-même la crainte que l'on puisse porter de mauvais jugements de mes œuvres : en ce faisant, je vous satisferai et moi aussi.

J'ai présentement la main au sixième des Sacrements, qui réussira bien, à ce que je pense; c'est celui où est représentée la Cène de Jésus-Christ avec ses apôtres. J'espère qu'il sera fini pour la fin d'octobre, et incontinent je mettrai, comme l'on dit, le Mariage sur le chantier. Cependant je demeure à l'accoutumée, Monsieur, votre très-humble, etc.

<p style="text-align:center">POUSSIN.</p>

P. S. J'ai fait vos baise-mains à M. le chevalier Del Pozzo, qui vous les rend à usure.

AU MÊME.

De Rome, le 3 novembre 1647.

Monsieur, si ce n'étoit que votre propre vertu vous sert de bouclier pour parer les coups de la fortune, certainement vous seriez en danger d'en recevoir de profondes blessures, lorsqu'elle décoche sur vous, comme autant de flèches acérées, la perte de vos meilleurs amis. Je vous dis ceci, sans vouloir entreprendre de faire le consolateur auprès d'un homme à qui, comme dit l'italien, *non duole in capo*. Vous avez généreusement souffert d'autres atteintes que celles-ci; et le temps, seul médecin de telles maladies, vous les a rendues supportables, comme il affoiblira celle que vous venez de recevoir.

Cependant, je vous ai apprêté un Souper où est représenté celui qui nous a montré comment il faut souffrir toutes choses : si, au milieu des amertumes que vous éprouvez, vous y pouvez trouver quelque peu de ragoût, ce me sera une grande satisfaction. M. Cerisiers qui est nouvellement arrivé dans cette ville, prie avec moi M. De la Belle de vous faire tenir ce tableau; le port est payé jusqu'à Lyon, à l'accoutumée.

J'ai été payé par M. Géricaut, et pour cet effet

il vous plaira de le rembourser, en acquittant les lettres de change qui vous seront présentées.

Pour ce que vous m'écrivez touchant le petit Thibaut, je suis d'accord avec vous que c'est un ingrat, et de plus un trompeur. Ce n'est pas seulement vous et moi qui en sommes mal satisfaits, c'est encore tous ceux qui l'ont connu et pratiqué ici; car, aux uns il doit de l'argent et ne leur écrit pas, aux autres il a manqué de foi. Il est difficile de connoître les personnes dissimulées, si ce n'est après un long temps; quant à moi, je vous jure que j'y ai été complètement trompé. Je n'aurois surtout jamais cru qu'il se fût comporté si mal en votre endroit, car il m'a juré cent fois que tout ce qu'il faisoit étoit ici à votre service; et que quand il seroit de retour, il vous donneroit à choisir ou de ses modèles propres, ou de ceux qu'il jetteroit en moule après les avoir diligemment réparés. Quand il dit qu'il n'a pas fait grand'chose pendant que vous l'avez entretenu, il dit vrai; et peut-être l'a-t-il fait exprès, car il a été quelquefois trois et quatre mois sans rien faire, comme M. Pointel en a été témoin. Il s'amusoit à faire l'amour avec une Lorraine, qui dit qu'il lui a promis de l'épouser, ou à faire des modèles pour vendre : pendant qu'il a reçu votre argent, je crois qu'il n'a modelé aucun des chevaux de Monte Cavallo. Je voyois bien le tout, et il m'en déplaisoit un peu; mais j'étois loin de pénétrer assez avant dans sa pensée, pour prévoir

les mauvaises résolutions que vous avez maintenant découvertes.

Il est vrai qu'il a modelé le Faune qui dort, par la faveur que lui fit Nicolas Mingini, sculpteur du Cardinal Barberini, et sans que j'en demandasse la licence au Cardinal, à qui je lui avois promis de m'adresser si ledit Mingin la lui cût refusée; mais demandez-lui ce qu'il a modelé depuis avril jusqu'en novembre 1645, enfin ce qu'il a fait pendant qu'il a reçu vos appointements. Le papier me manqueroit si je voulois vous dire tout ce que j'ai découvert depuis qu'il est parti d'ici; vous pouvez bien sans scrupule le traiter comme un homme fallacieux. J'ai fait pour lui ce que je ne ferais pas pour un mien parent, jusqu'à lui prêter de l'argent pendant sa maladie et pour faire son voyage; et il en est si peu reconnoissant, qu'il ne m'a pas écrit un seul mot depuis qu'il est en France.

Il y a long-temps que j'ai fait emballer votre copie de San-Pietro in Montorio, pour ne point perdre l'occasion de vous l'envoyer quand elle se présenteroit : c'est pourquoi si vous vous accordez avec M. Renard, il est raisonnable que vous mettiez en compte ce qu'il en a coûté pour l'emballage, qui monte à vingt-six jules.

Ce sont là des tours de ce gros bouffle de Chapron, qui à la fin trompera le pauvre Renard, lequel est aussi simple qu'un oison. Je crains qu'en attendant la résolution de Renard, l'occasion ne

se perde de vous envoyer votre copie, si vous n'êtes pas d'accord : toutefois j'attendrai vos ordres.

Nous sommes à cinquante lieues seulement d'un théâtre où journellement il se représente d'étranges tragédies; c'est la pauvre Naples. Dieu nous préserve de semblables misères! Vous savez sûrement en France ce qui se passe là, autant et mieux que nous qui en sommes voisins. Je suis, Monsieur, votre très-humble, etc.

POUSSIN.

P. S. J'ai oublié de vous dire que je connois bien Stella. Je baise très-humblement les mains à M. De Chantelou votre frère.

M. Gueffier m'a donné un second livre de M. Scarron, avec une lettre à laquelle je m'étois disposé à répondre; mais on m'a dit qu'il étoit mort, ce qui m'a empêché de mettre la main à la plume. Je vous prie, Monsieur, la première fois que vous me ferez l'honneur de m'écrire, de me faire savoir s'il est mort ou vivant; vous m'obligerez infiniment.

AU MÊME.

De Rome, le 24 novembre 1647.

Monsieur, celle-ci servira de réponse à vos deux dernières lettres, l'une du 23 octobre, et

l'autre du premier du courant. J'observe la promesse que je vous ai faite, c'est-à-dire que je n'emploie mes pinceaux pour personne autre que vous, avant d'avoir fini vos sept Sacrements. Partant, après vous avoir envoyé la Cène qui est le sixième, j'ai mis la main au dernier, qui est celui que vous devez affectionner le moins; et cependant je me promets qu'il ne sera pas inférieur à celui des six qui vous plaît le plus.

J'ai été payé de mon dernier tableau par un commis de M. Géricaut, ainsi que vous l'avez vu par la lettre de change tirée sur vous, et par la lettre dans laquelle je vous ai annoncé l'envoi dudit tableau, que vous aurez sans doute reçu avant la présente.

Je me suis résolu à satisfaire M. Delisle, puisque vous me le recommandez, et quoique je me fusse proposé de faire désormais quelque chose pour moi, sans m'assujettir davantage aux caprices d'autrui, et principalement de ceux qui ne voient que par les yeux d'autrui : mais il faut que ledit seigneur se résigne à une chose difficile pour un François, à la patience.

J'ai fait vos baise-mains à M. le Chevalier Del Pozzo, qui les a reçus avec sa courtoisie ordinaire. Quant à ce que vous m'écrivez par votre dernière, il est aisé pour moi de repousser le soupçon que vous avez, que je vous honore moins que quelques autres personnes, et que j'aie moins d'attachement pour vous que pour elles. S'il étoit ainsi,

pourquoi vous aurois-je préféré, pendant l'espace de cinq ans, à tant de gens de mérite et de qualité, qui ont desiré très-ardemment que je leur fisse quelque chose, et qui m'ont offert leur bourse pour y puiser, tandis que je me contentois d'un prix si modique de votre part, que je n'ai pas même voulu prendre ce que vous m'avez offert? Pourquoi, après vous avoir envoyé le premier de vos tableaux, composé de seize ou dix-huit figures seulement, et lorsque je pouvois n'en pas mettre davantage dans les autres, et même en diminuer encore le nombre, pour venir plutôt à fin d'un si long travail, ai-je, au contraire, enrichi de plus en plus mes sujets, sans penser à aucun intérêt autre que celui de gagner votre bienveillance? Pourquoi ai-je employé tant de temps et fait tant de courses de-çà et de-là, par le chaud et par le froid, pour vos autres services particuliers, si ce n'a été pour vous témoigner combien je vous aime et vous honore? Je n'en veux pas dire davantage; il faudroit sortir des termes de l'attachement que je vous ai voué. Croyez certainement que j'ai fait pour vous ce que je ne ferois pour aucune personne vivante, et que je persévère toujours dans la volonté de vous servir de tout mon cœur. Je ne suis point homme léger ni changeant d'affections; quand je les ai mises en un sujet, c'est pour toujours. Si le tableau de Moïse trouvé dans les eaux du Nil, que possède M. Pointel, vous a charmé lorsque vous l'avez vu, est-ce un

témoignage pour cela que je l'aie fait avec plus d'amour que les vôtres? Ne voyez-vous pas bien que c'est la nature du sujet et votre propre disposition qui sont cause de cet effet, et que les sujets que je traite pour vous doivent être représentés d'une autre manière? C'est en cela que consiste tout l'artifice de la peinture. Pardonnez ma liberté si je dis que vous vous êtes montré précipité dans le jugement que vous avez fait de mes ouvrages. Le bien juger est très-difficile, si l'on n'a, en cet art, grande théorie et pratique jointes ensemble : nos appétits n'en doivent point juger seulement, mais aussi la raison. C'est pourquoi je vous soumettrai une considération importante, laquelle vous fera connoître ce qu'il faut observer dans la représentation des sujets que l'on traite.

Nos braves anciens Grecs, inventeurs de toutes les belles choses, ont trouvé plusieurs modes par le moyen desquels ils ont produit de merveilleux effets. Ici, cette parole, *Mode*, signifie proprement la raison, ou la mesure et la forme dont nous nous servons pour faire quelque chose; laquelle raison nous astreint à ne pas passer outre certaines bornes, et à observer avec intelligence et modération, dans chacun de nos ouvrages, l'ordre déterminé par lequel chaque chose se conserve en son essence.

Les *Modes* des anciens étant une composition de plusieurs choses mises ensemble, de la variété et différence qui se rencontrent dans l'assemblage

de ces choses, naissoit la variété et différence des modes; tandis que de la constance dans la proportion et l'arrangement des choses propres à chaque mode, procédoit son caractère particulier, c'est-à-dire sa puissance d'induire l'ame à certaines passions. De là vient que les sages anciens attribuèrent à chaque mode une propriété spéciale, analogue aux effets qu'ils l'avoient vu produire. Ils appliquèrent le mode Dorien aux matières graves, sévères et pleines de sagesse; le mode Phrygien, au contraire, aux passions véhémentes, et par conséquent aux sujets de guerre : j'espère, avant qu'il soit un an, peindre un sujet dans ce mode Phrygien. Ils voulurent encore que le mode Lydien se rapportât aux sentiments tristes et douloureux; le mode Hypolydien aux sentiments doux et agréables : enfin ils inventèrent l'Ionien pour peindre les émotions vives, les scènes joyeuses, telles que les danses, les fêtes, les bacchanales.

Les bons poètes ont également usé d'une grande diligence et d'un merveilleux artifice, non-seulement pour accommoder leur style aux sujets à traiter, mais encore pour régler le choix des mots et le rhythme des vers d'après la convenance des objets à peindre. Virgile surtout s'est montré, dans tous ses poëmes, grand observateur de cette partie, et il y est tellement éminent, que souvent il semble, par le son seul des mots, mettre devant les yeux les choses qu'il décrit. S'il parle de l'amour, c'est avec des paroles si artificieuse-

ment choisies qu'il en résulte une harmonie douce, plaisante et gracieuse ; tandis que lorsqu'il chante un fait d'armes ou décrit une tempête, le rhythme précipité, les sons retentissants de ses vers, peignent admirablement une scène de fureur, de tumulte et d'épouvante. Mais, d'après ce que vous me marquez, si je vous avois fait un tableau de ce caractère, et où une telle manière fût observée, vous vous seriez donc imaginé que je ne vous aimois pas !

Si ce n'étoit que ce seroit plutôt composer un livre qu'écrire une lettre, j'ajouterois encore ici plusieurs choses importantes qu'il faut considérer dans la peinture, afin que vous connussiez plus amplement combien je m'étudie à faire de mon mieux pour vous contenter : car bien que vous soyez très-intelligent en toutes choses, je crains que la contagion de tant d'ignorants et d'insensés qui vous environnent ne parvienne à vous corrompre le jugement. Je demeure à l'accoutumée, Monsieur, votre très-humble, etc.

<div style="text-align:right">POUSSIN.</div>

AU MÊME.

De Rome, le 22 décembre 1647.

Monsieur, vous réitérez par votre lettre du 8 novembre ce que vous m'avez écrit dans une précédente, à laquelle j'ai répondu peut-être trop

au long et assez inutilement; car je vois que vous demeurez ferme dans l'opinion que vous aviez que j'ai servi M. Pointel avec plus d'amour et de diligence que vous. Si je n'eusse cru que vous étiez plus intelligent que lui en peinture, je n'aurois pas manqué de chercher à vous satisfaire avec ce que les Italiens appellent *seccatura*; mais au contraire, tenant pour certain que vous étiez attaché aux véritables et bonnes pratiques de l'art, je me suis imaginé que je pourrois vous plaire avec les ouvrages que je vous ai envoyés, lesquels j'ai tous faits avec le plus de soin et d'amour qu'il m'a été possible. J'ai maintenant le dernier entre les mains: j'y observerai diligemment ce que vous aimez tant dans ceux que possèdent les autres, puisque je ne trouve point d'autre moyen de vous entretenir dans l'opinion que je suis toujours pour vous le plus affectionné de tous les hommes.

Je vous ai écrit qu'à votre considération je travaillerois pour M. Delisle. J'ai trouvé la pensée de son tableau; je veux dire que l'idée en est conçue, et que le travail de l'eprit est achevé. Le sujet est un Passage de la mer Rouge par les Israélites fugitifs; il sera composé de vingt-sept figures principales.

Je m'efforcerai de vous donner satisfaction pour ce qui regarde mon portrait, et aussi quant à la Vierge que vous désirez que je vous fasse dès demain.

Je me veux mettre la cervelle sens dessus dessous pour trouver quelque nouvelle idée, quelque invention curieuse, que j'exécuterai à son temps; le tout pour vous guérir de cette cruelle jalousie qui vous fait paroître une mouche comme éléphant.

Les pluies, les inondations, l'extraordinaire humidité qui nous environnent, m'ont tellement enrhumé, que je ne saurois écrire davantage. Je suis, Monsieur, votre très-humble et très-affectionné serviteur.

POUSSIN.

P. S. Il faudra premièrement laver d'eau claire, avec une éponge, le tableau de la Cène que vous avez reçu le dernier; puis l'essuyer avec un linge blanc sans poils, et le laisser sécher; enfin le vernir d'un vernis léger pour en faire revenir la fraîcheur.

AU MÊME.

De Rome, le 12 janvier 1648.

Monsieur, j'aurois peut-être encore différé davantage à vous écrire, si je n'avois reçu aujourd'hui de vos lettres. Mon retard a procédé d'une indisposition qui m'est venue il y a quelque temps, et de laquelle je me trouve encore tra-

vaillé. J'ai une douleur de tête, qui du front me répond à la nuque; je ne peux tousser ni faire aucun effort sans souffrir beaucoup. Tant que ce mal durera, votre dernier tableau demeurera en l'état où il est; mais aussitôt que je me porterai bien, je continuerai à y travailler.

La satisfaction que vous me témoignez avoir éprouvée, en voyant le tableau de la Cène que je vous ai envoyé le dernier, me touche infiniment: car le plus grand plaisir que j'aie au monde est de pouvoir faire pour vous quelque chose qui vous plaise; et il n'y a rien qui me puisse fâcher, tant que vous ne croirez autrement.

J'avois déja écrit à M. Scarron, en réponse à la lettre que j'avois reçue de lui avec son Typhon Burlesque; mais celle que je viens de recevoir avec la vôtre me met en une nouvelle peine. Je voudrois bien que l'envie qui lui est venue lui fût passée, et qu'il ne goûtât pas plus ma peinture que je ne goûte son burlesque. Je suis marri de la peine qu'il a prise de m'envoyer son ouvrage; mais ce qui me fâche davantage, c'est qu'il me menace d'un sien Virgile Travesti, et d'une Épître qu'il m'a destinée dans le premier livre qu'il imprimera. Il prétend me faire rire d'aussi bon cœur qu'il rit lui-même; tout estropié qu'il est; mais au contraire, je suis prêt à pleurer quand je pense qu'un nouvel Érostrate se trouve dans notre pays. Je vous dis cela en confidence, ne désirant pas qu'il le sache. Je lui écrirai tout au-

trement, et j'essaierai de le contenter au moins de paroles. Ma tête ne me permet pas d'en écrire davantage : je demeure à jamais, Monsieur, votre très-humble, etc.

POUSSIN.

P. S. Désormais je vous ferai tenir mes lettres par M. Géricaut.

AU MÊME.

De Rome, le 23 mars 1648.

Monsieur, il y a huit jours que j'avois délibéré de vous envoyer le tableau du Mariage, ainsi que je vous l'avois promis par ma précédente; mais n'ayant pas trouvé que le courrier qui partoit fût homme de confiance, j'ai remis mon envoi au présent ordinaire. En conséquence, je viens de consigner mon tableau, encaissé à l'ordinaire avec son canon et bien conditionné, au courrier nommé Barthélemy Sibour. Le port est payé jusqu'à Lyon; la caisse est adressée à M. De la Belle, que j'ai prié de vous la faire tenir de la manière la plus sûre.

Si elle arrive à bon port comme les autres que vous avez reçues, je pourrai dire avoir mis à fin l'œuvre de vos sept Sacrements. Il sera néces-

saire de laver et de revernir ce dernier tableau, car je n'y ai rien mis qu'un peu de blanc d'œuf, de crainte qu'il ne s'attachât au papier qui est dedans. Je vous supplie de le recevoir avec une disposition favorable, comme vous avez reçu les autres. J'y ai fait mon possible, et l'ai enrichi de beaucoup de figures, comme vous le verrez; aussi ai-je été plus de quatre mois à les faire, n'ayant toujours rien de plus en recommandation que de chercher les moyens de vous satisfaire : que si j'ai réussi selon mes intentions, je serai le plus content homme du monde. J'espère que vous me ferez la faveur de m'en écrire votre sentiment avec liberté et sans déguisement, comme vous avez accoutumé de faire.

Pour ce qui regarde mon portrait, je tâcherai de vous l'envoyer, avec la Vierge en grand que vous désirez que je vous fasse quand j'aurai un peu de temps.

Je joins à cette lettre le compte de la dépense que j'ai faite pour vous, depuis le mois d'août de l'année passée jusques à présent; vous y verrez ce qui vous reste.

Je n'ai pas encore été payé par M. Géricaut; quand je l'aurai été, je vous en écrirai, afin qu'à l'ordinaire il vous plaise de le rembourser.

Je m'en vais mettre la main au petit tableau du Baptême de Saint Jean pour M. De Chantelou, votre frère, lequel je prie de croire qu'il me sou-

vient bien de ce que je promets à mes bons patrons. Je suis, Monsieur, votre très-humble, etc.,

POUSSIN.

AU MÊME.

De Rome, le 24 mai 1648.

Monsieur, je ne reçois jamais de vos lettres, que je n'éprouve quand et quand une très-grande joie et un extrême contentement; mais cette dernière m'a ravi par plusieurs raisons. La première, c'est qu'elle m'a tiré de la grande inquiétude où j'étois de n'avoir eu aucune nouvelle du dernier tableau que je vous ai envoyé; car je sais maintenant que vous l'avez reçu bien conditionné. La seconde, c'est que vous me témoignez être satisfait de mon ouvrage, et que vous agréez la peine que j'ai prise pour vous servir : c'est tout ce que je peux désirer. Il seroit inutile de remplir cette feuille de papier de vaines paroles pour conclure, comme à l'accoutumée, que je suis, Monsieur, et serai tant que je vivrai, le plus humble comme le plus affectionné de vos serviteurs.

POUSSIN.

AU MÊME.

De Rome, le 22 juin 1648.

Monsieur, ma joie a redoublé en lisant votre seconde lettre par laquelle vous m'assurez que vous prenez quelque plaisir à considérer l'ouvrage que je vous ai fait. Je me plais à croire que l'amitié que vous avez pour moi entre pour quelque chose dans ce jugement favorable, et j'éloigne de moi toute autre opinion.

Je souhaiterois, s'il étoit possible, que ces sept Sacrements fussent convertis en sept autres histoires, où fussent vivement représentés les plus étranges tours que la Fortune a jamais joués aux hommes, et particulièrement à ceux qui se sont moqués de ses efforts. Ces exemples qui ne seroient pas choisis à l'aventure ou de pure imagination, pourraient servir à rappeler l'homme à la considération de la vertu et de la sagesse qu'il doit acquérir pour demeurer ferme et immobile contre les efforts de cette folle aveugle. Il n'y a que l'extrême sagesse ou l'extrême stupidité qui puissent se trouver à l'abri de ses atteintes, l'une étant au-delà et l'autre au-deçà; tandis que ceux qui sont de la trempe moyenne y sont sans cesse exposés. Je suis assuré que les rigueurs dont elle use envers vous vous toucheroient plus vivement, si vous n'étiez désormais hors d'appren-

tissage, et si une triste expérience ne vous avoit préparé à voir sans beaucoup d'étonnement la perte de vos amis. Ceux qui n'ont fait que méditer sur les malheurs de la vie, lorsqu'ils sont assaillis de quelques disgraces, qu'ils en sont touchés au vif, trouvent bien que l'expérience est autre que l'imagination : mais vous, Monsieur, qui avez supporté avec constance la perte de la chose la plus chère que vous eussiez, votre fermeté pourroit-elle être renversée par le coup qui vous frappe maintenant, et qui est bien moins violent que le précédent? Vous devez soutenir ce choc et tout autre quel qu'il soit, et faire rejaillir au dehors les atteintes du malheur. Quoique je voie, dans votre lettre, je ne sais quoi de mol, j'espère que vous saurez bientôt vous remettre en votre ferme et constante assiette.

L'invention de couvrir vos tableaux et de les faire voir un à un est excellente; on s'en lassera moins : car, de les voir tous ensemble, cela distrait et fatigue l'attention.

M. Delisle La Sourdière aura, je m'assure, été échaudé dans l'achat qu'il a fait trop précipitamment de quelques-uns de ses tableaux; j'en ai subodoré quelque chose. Il tombe, à la manière françoise, d'une extrémité dans une autre, sans s'arrêter au milieu. Comme je le sens extrêmement froid, l'envie que j'avois de le servir deviendra aussi de glace, s'il ne la réchauffe bientôt par quelque bonne résolution.

J'ai ébauché le tableau de M. votre frère, et je tâcherai de le finir cet été; il est sur une petite planche de cyprès : écrivez-moi, s'il vous plaît, à qui vous voulez que je le remette et que je l'adresse, quand il sera fini. Je suis à jamais, Monsieur, votre très-humble, etc.

POUSSIN.

AU MÊME.

De Rome, le 16 août 1648.

Monsieur, celle-ci devroit servir de réponse à deux des vôtres; mais ayant, je ne sais comment, égaré la première, et ne me ressouvenant pas bien de ce qu'elle contenoit, je répondrai seulement à la seconde. Sans doute les affaires de delà ne me sont pas si indifférentes, que je ne désire, comme bon François, qu'elles soient mieux conduites qu'elles ne l'ont été depuis quelques années. Si ce grand désordre pouvoit, comme il arrive souvent, être cause de quelques bonnes réformes, pour mon particulier j'en serois extrêmement joyeux, et je m'imagine que tout homme de bien sera du même sentiment. Mais je crains bien la malignité du siècle : vertu, conscience, religion, sont bannies d'entre les hommes; il n'y a que le vice, la fourberie et l'intérêt qui règnent;

tout est perdu; tout est rempli de malheurs; je désespère de tout. Les remèdes que l'on applique n'ont point assez de puissance pour enlever le mal : que sert-il de tailler le doigt si le bras est pourri? La chute de ce vilain que vous savez ne me réjouit point, et j'attends avec impatience ce qui en devra suivre.

Avec le temps je pourrai servir M. Scarron, mais pour le présent je suis trop engagé.

J'attends la dernière résolution de M. Delisle, mais il m'importe fort peu de quel côté elle penche.

J'aurois déja fait faire mon portrait pour vous l'envoyer, comme vous desirez, mais il me fâche de dépenser une dizaine de pistoles pour une tête de la façon de M. Mignard, qui est celui qui les fait le mieux, quoiqu'elles soient froides, fardées, sans force, ni vigueur. Pour ce qui est de la Madone, je la commencerai cet hiver, Dieu aidant, et n'y mettrai point la main que premièrement je n'y aie bien pensé, car j'y veux employer tout mon talent. Il m'est souvenu que vous me demandiez par la première lettre, quelques esquisses d'habits à l'antique pour l'ornement de vos têtes de marbre, le Drusus et le Ptolémée : je vous en envoie quatre, trois Loriques pour le Ptolémée, et une Trabée pour le Drusus. Je vous les envoie seulement pour vous témoigner combien je veux être prompt à vous obéir, et tout en ne croyant pas qu'elles puissent servir; car il

faudroit les modeler et en voir le relief, pour en mieux connoître la vraie forme sous divers aspects : il ne seroit peut-être pas mal à propos de chercher, dans les Galeries de Paris, quelque chose qui pût vous servir. Écrivez-moi à ce sujet, et s'il est nécessaire, je vous enverrai deux petits modèles faits d'après les meilleurs bustes qui soient en cette ville. J'attends la réponse à ce que je vous ai écrit touchant le tableau de M. de Chantelou, votre frère.

Votre copie de San-Pietro in Montorio attend le retour des vaisseaux de Saint-Malo. Dès qu'ils seront arrivés je ne manquerai pas de vous l'envoyer, comme vous savez que j'aurois fait il y a long-temps, si ce n'eût été le retard causé par M. Renard.

Notre armée navale passa hier à Fiumicino pour aller à Naples. Dieu veuille que tout réussisse à notre avantage; ce sera un miracle. Je suis, Monsieur, votre très-humble, etc.

<div style="text-align:center">POUSSIN.</div>

A M. DE CHANTELOU L'AINÉ.

De Rome, le 19 septembre 1648.

Monsieur, j'ai envoyé à M. de Chantelou, votre frère, le petit tableau du Baptême de Saint-

Jean que vous avez desiré que je vous fisse. Quand vous m'en envoyâtes la mesure, ayant considéré le petit espace que j'avois pour représenter un si grand sujet, et en même temps la débilité de mes yeux et le peu de fermeté de ma main, lesquels déclarent aujourd'hui ne pouvoir suivre que de bien loin ma foible intelligence; certes, je me fusse excusé envers vous d'exécuter un pareil ouvrage, si je n'eusse craint que vous n'expliquassiez mon refus d'une manière défavorable pour moi. Je me résolus donc à faire mon possible pour vous satisfaire; ce que j'ai fait en vérité. Vous accepterez, s'il vous plaît, ce tableau d'aussi bon cœur que s'il étoit mieux : j'ai proportionné le prix à l'ouvrage, et je puis encore le diminuer, si cela vous paroît convenable. Cependant je vous baise les mains en toute humilité, et suis, à jamais, Monsieur, votre très-humble, etc.

<div style="text-align:right">POUSSIN.</div>

A M. DE CHANTELOU,

CONSEILLER ET MAITRE-D'HÔTEL ORDINAIRE DU ROI,

A PARIS.

De Rome, le 22 novembre 1648.

Monsieur, il y a long-temps que je devrois avoir répondu à la lettre que vous me fîtes l'honneur de m'écrire, pour m'apprendre ce qui se

passoit à Paris, ce que, par parenthèse, nous savions déjà, car nos ennemis, qui ne dorment jamais, en faisoient des feux de joie. Depuis ce temps-là j'ai été fortement incommodé d'un rhume dangereux que m'a causé une mutation de temps du chaud au froid, si subite et si forte, que les montagnes voisines se virent blanches de neige au 15 d'octobre. Le vent et la pluie ont constamment duré depuis ce moment : cependant mon mal est passé, et il ne me reste plus qu'une légère douleur de tête après le repas, laquelle ne m'empêche pas de m'appliquer quelque peu. Voilà ce qui m'a empêché d'écrire à personne. Vous me faites savoir, par votre dernière lettre du 17 octobre, que vous avez reçu celle que je vous ai écrite, pour vous avertir que M. Pointel vous remettroit la petite caisse où étoit le Baptême de Saint-Jean que j'ai fait pour M. De Chantelou; et vous m'annoncez en même temps que vous avez satisfait le sieur Géricaut, par le remboursement de la somme que j'ai reçue de lui pour ledit tableau. Le reste de la lettre est employé, comme la précédente, à me rappeler mon portrait et le tableau de la Vierge, que j'ai promis de vous faire. Vous pouvez bien vous assurer que tant que je vivrai je ferai mon possible pour vous satisfaire; plût à Dieu que le pouvoir fût proportionné à la bonne volonté !

Pour ce qui est de vos bustes, je ne saurois vous rien envoyer qui puisse bien servir; mais

vous pourriez faire modeler quelques-uns de ceux qui sont dans vos Galeries, car il y en a d'aussi bons que ceux d'ici.

Je ne manquerai pas à vous envoyer, si je le peux, votre Transfiguration, par la voie que vous m'avez indiquée.

Je vous suis redevable de trois écus et trois jules sur l'ancien compte; ils seront employés à votre service, ou décomptés sur ce que je vous ferai à l'avenir.

Quand j'aurai trouvé la pensée de la Vierge, je vous en enverrai une esquisse, avant de mettre la main à l'œuvre.

J'attends que vous disiez ce qui vous aura semblé du petit Baptême, par un mot de lettre dont j'espère que vous m'honorerez. Je suis, Monsieur, votre très-humble, etc.

POUSSIN.

P. S. Je baise les mains à M. De Chantelou, votre frère, de qui j'attends la même faveur que de vous.

AU MÊME.

De Rome, le 17 décembre 1648.

Monsieur, je n'oserois douter de vos jugements, et cependant je ne me puis assez rassurer sur la

sincérité des louanges que vous me donnez. L'honneur que vous me faites de m'aimer, peut produire le même effet que les lunettes, qui font voir les choses plus grandes qu'elles ne sont. Vos applaudissements sont trop grands pour le peu de mérite que peut avoir un ouvrage, que je n'eusse osé offrir aux yeux de M. votre frère, ni aux vôtres, si ce n'eût été l'assurance que j'ai depuis long-temps de votre bienveillance. J'ai espéré qu'en considération de ma bonne volonté, vous excuseriez l'imperfection de mon œuvre.

Si la vie et la santé me durent, j'espère vous donner une occasion plus légitime d'*Encomio*, dans le tableau de la Vierge que vous desirez que je vous fasse : mon portrait pourra l'accompagner. J'ai consigné à M. Oton, marchand françois, la copie de la Transfiguration, pour vous l'envoyer par le Détroit; je vous dirai le reste une autre fois. Je suis, Monsieur, votre très-humble, etc.

<div style="text-align:right">POUSSIN.</div>

A M. DE CHANTELOU L'AINÉ,
AU MANS.

<div style="text-align:right">De Rome, le 19 décembre 1648.</div>

Monsieur, l'estime que je vois que vous faites du petit ouvrage que je vous ai envoyé, ne procède point de sa valeur ni de sa beauté, mais

seulement de la courtoisie qui vous est naturelle. La lettre que vous m'avez fait l'amitié de m'écrire le 22 octobre dernier, est une copie de mon petit tableau, bien mieux peinte que l'original. Vous avez parfaitement remarqué ce qui y est et ce qui y manque; mais vous devez aussi vous rappeler ce que je vous en ai écrit. Je ne vous l'ai dédié qu'à la mode de Michel de Montaigne, *non comme bon, mais comme mien*, et tel que je l'ai pu faire. S'il est vrai qu'il vous ait semblé tel que vous me l'écrivez, je peux dire assurément que sa bonne fortune aura suppléé à son peu de mérite. Je vous en demeure obligé pour toute ma vie, et suis, monsieur, votre très-humble serviteur.

POUSSIN.

A M. DE CHANTELOU,

CONSEILLER ET MAITRE-D'HÔTEL ORDINAIRE DU ROI,

A PARIS.

De Rome, le 17 janvier 1648.

Monsieur, il seroit nécessaire de reprendre plusieurs choses dites par le passé, si je devois répondre maintenant à tous les points de votre dernière du 19 décembre. Je vous dirai seulement

que j'espère bientôt vous envoyer mon portrait, et que j'ai trouvé une composition pour le tableau de la Vierge, que vous m'avez plusieurs fois montré le desir d'avoir. Je le commencerai quand vous me l'ordonnerez, et non point plus tôt.

M. Scarron m'a écrit un mot pour me faire souvenir de la promesse que je lui ai faite. Je lui ai répondu et promis derechef de m'efforcer de le satisfaire; et cela à votre sollicitation plus qu'à la sienne, car il n'y a rien à quoi je ne m'engageasse pour vous être agréable.

Je vous ai déja prévenu que je vous avois envoyé, par les marchands de Saint-Malo, votre copie de la Transfiguration.

Nous avons ici de bien étranges nouvelles d'Angleterre. Il y a aussi quelques nouveautés à Naples; la Pologne est sens dessus dessous. Dieu veuille par sa grace préserver notre France de ce qui la menace ! nous sommes ici Dieu sait comment. Cependant c'est un grand plaisir de vivre en un siècle où il se passe de si grandes choses, pourvu que l'on puisse se mettre à couvert dans quelque petit coin, pour voir la comédie à son aise. Je suis à jamais, Monsieur, votre très-humble, etc.

POUSSIN.

AU MÊME.

De Rome, le 7 fevrier 1649.

Monsieur, puisque vous continuez dans la volonté que je mette à exécution la pensée que j'ai pour un tableau de la Vierge en grand, j'en commencerai l'exécution à la première commodité, et si je peux, je le finirai cette année. J'aurai soin de lui faire faire une riche bordure sculptée et dorée superbement. Je vous enverrai en même temps le portrait que je vous ai promis, et plus tôt si je puis.

J'ai trouvé la disposition d'un sujet bachique plaisant pour M. Scarron; si les turbulences de Paris ne lui font point changer d'opinion, je commencerai cette année à le mettre en bon état.

Ce que vous m'écrivez des affaires de delà est entièrement conforme à ce qu'on en dit ici. Dieu veuille que tout se termine à sa plus grande gloire, et en même temps au bien et au repos de notre pauvre patrie! Quand il sera ainsi, nous en ferons les feux de joie; mais jusque-là nous ne pouvons pas rire de bon cœur. Il n'y a rien en cette ville, pour le présent, qui soit digne de vous être mandé. Je vous souhaite une bonne santé et de la tranquillité d'esprit, cependant que

je demeure à jamais, Monsieur, votre très-humble serviteur.

POUSSIN.

AU MÊME.

De Rome, le 2 mai 1649.

Monsieur, depuis la guerre de Paris jusqu'à ce moment, je n'ai point eu l'honneur de recevoir de vos nouvelles. Je ne sais point si vous avez été enfermé, comme les autres, dans cette malheureuse ville, ou si par bonheur vous vous en êtes retiré. M. Pointel m'a écrit, depuis le Traité d'accord, et m'a raconté plusieurs choses merveilleuses qui se sont passées pendant que le blocus a duré, mais il ne me fait aucune mention de vous; cela m'a mis en peine, et je serois infiniment réjoui d'apprendre que vous n'avez point souffert pendant tous ces troubles. Il y a déja long-temps que j'ai consigné à M. Oton, marchand, la caisse où est la copie de San-Pietro in Montorio, pour vous l'envoyer par le Détroit sur un vaisseau de Saint-Malo; mais dernièrement, lorsque je lui en ai demandé des nouvelles, il m'a dit que la caisse étoit arrivée à Marseille, et qu'il la faisoit transporter de là à Paris avec ses marchandises : cela m'étonne d'autant plus que c'est le contraire de ce qu'il m'avoit promis. J'ai voulu

vous en avertir, à cette fin que vous sachiez que, dans ce qui a été fait, il n'y a nullement de ma faute.

J'ai le temps de commencer votre grande Vierge, pour laquelle j'ai trouvé une assez belle pensée ; car je m'imagine bien que vous avez eu à penser à autre chose qu'à vos tableaux, dans les désordres où vous vous êtes trouvé depuis trois mois : cependant j'attends vos commandements, et demeure à jamais, Monsieur, votre très-humble serviteur.

POUSSIN.

AU MÊME.

De Rome, le 24 mai 1649.

Monsieur, j'ai reçu la lettre dont il vous a plu de m'honorer en date du premier avril, et par laquelle vous me mandez à peu près le triste état où ont été et où sont encore les affaires de notre pauvre France. Je vous assure que tout ce que vous voyez a été prévu depuis quelques années, et même par de simples particuliers. Mais ce qui a surpris tout le monde, et ce qui fait augurer notre totale ruine, c'est l'accord que l'on a fait quand il falloit plutôt mourir. On étoit les plus forts, chacun étoit disposé à bien faire, et l'on s'est laissé piper : aussi sommes-nous la moquerie

de tout le monde, et nous met-on en parallèle avec les Napolitains, dont nous éprouvons le sort. L'avenir, auquel nous pensons le moins, est sans doute plus à craindre que le présent : mais laissons-y penser ceux à qui il importe davantage, et si nous pouvons nous cacher sous la peau de la brebis, tâchons d'échapper aux sanglantes mains du Cyclope furieux. J'aurois commencé votre Vierge en grand, si ce n'eût été les fâcheuses nouvelles que nous recevions journellement de Paris. Les mauvais François le mettoient déjà à sac dans leurs discours enragés, et nos ennemis se vantoient que bientôt la ruine totale de cette superbe ville serviroit à jamais d'exemple aux autres. Ces bruits me faisoient facilement croire que vous pensiez à toute autre chose qu'à orner vos maisons de nouvelles peintures. Je suis bien joyeux d'avoir été trompé dans mon jugement, et d'apprendre que rien ne vous peut distraire de vos goûts accoutumés. Je vais faire préparer la toile, et, au premier moment favorable, je commencerai un ouvrage que je vous promets de faire avec toute sorte d'amour et de diligence. Si l'été n'est pas trop incommode, je pourrai bien y mettre la main promptement; mais si j'en suis empêché, ce sera au plus tard l'automne prochain. Pour mon portrait, je ne manquerai pas non plus de vous l'envoyer aussitôt qu'il sera fait.

Toutes les nouvelles que je pourrois vous mander de ce pays-ci, ne sont que tristes, et ne mé-

ritent pas votre attention. Je vous dirai seulement que les Espagnols ont banni l'archevêque Filomarino, et envoyé le duc de Guise prisonnier en Espagne. Le prince de Gallicano est en cette ville sur sa parole; les Espagnols l'obligent de revenir à Naples. Le Duc de Montesarchio, par promesse et par torture, a découvert plusieurs secrets qui compromettent beaucoup de grands. On va mener en Espagne la nouvelle épouse, pour continuer la race des fous. Le pape fait faire l'août et la vendange pour le Duc de Parme, dans le duché de Castro; l'Africain a une flotte en mer, et on le rencontre puissamment armé : Les Italiens mettent Jules au-dessus de César. Je suis, Monsieur, votre très-humble, etc.

POUSSIN.

P. S. J'ai vu ici M. Dufresne, qui est en bonne santé, et se dispose à retourner chez vous.

AU MÊME.

De Rome, le 20 juin 1649.

Monsieur, toutes les fois que vous m'avez honoré de vos lettres, je n'ai pas manqué de vous en accuser la réception dans mes réponses. Si quelques-unes ne m'ont point été rendues, je ne puis deviner d'où cela procède; mais ce que je

sais, c'est que toutes celles que M. Pointel m'écrit me sont rendues fidèlement, et qu'aucune ne se perd.

Il n'est nullement nécessaire que vous me rafraîchissiez la mémoire de ce que je vous ai promis, car j'ai toujours votre contentement en très-particulière recommandation. Aussi je vous assure que j'accepterai avec empressement le sujet que vous me proposez de la Conversion de Saint-Paul, votre patron. Outre que ce sujet est très-beau, je ne saurois rien faire pour personne qui se connoisse si bien que vous aux ouvrages de l'art. Si j'eusse prévu que cette pensée vous viendroit, je ne me serois pas si fort engagé que je l'ai fait, avec des personnes que je place bien loin après vous; mais, avec un peu de temps, j'espère pouvoir vous contenter les uns et les autres.

J'ai fait un de mes portraits, et bientôt je commencerai l'autre; je vous enverrai celui qui réussira le mieux, mais il n'en faudra rien dire, s'il vous plaît, pour ne point causer de jalousie. Je vous remercie de vos nouvelles; je ne peux vous en donner en échange, rien n'étant encore en évidence de ce que ces messieurs-ci ont conçu. On continue de faire des soldats, que l'on envoie à Bologne et à Castro; mais il paroît que ce n'est qu'une feinte. Les Vénitiens disent avoir défait l'armée navale du Turc: amen. Je suis, Monsieur, votre très-humble, etc.

<div style="text-align:right">POUSSIN.</div>

AU MÊME.

De Rome, le 22 août 1649.

Monsieur, j'ai reçu dans leur temps deux de vos lettres, auxquelles je n'ai point répondu, parce qu'elles ne contenoient rien de nouveau; mais, par le dernier ordinaire, vous m'avez honoré d'une troisième lettre, à laquelle je ne veux pas manquer de faire réponse, pour vous confirmer encore une fois l'extrême desir que j'ai de vous servir. Je vais me disposant, autant que je peux, à l'exécution de ce que vous desirez de moi, et je veux en même temps que tout le monde sache que vous pouvez tout sur moi. Pour en donner la preuve dans cette circonstance, je vous dirai que je ferai pour M. Pucques, votre ami, ce que vous me demandez pour lui; et cela à votre seule recommandation, car sans elle il n'y a récompense ni paiement qui me pût faire entreprendre rien de nouveau, me trouvant plus engagé que je ne l'ai jamais été. Le sujet de l'Europe est fort beau, rempli d'épisodes riches et gracieux; mais il y a beaucoup à faire, et la disposition requerra une toile de dix à douze palmes de longueur, et au moins de six de hauteur : il faut surtout que M. Pucques fasse ample provision de patience, et tout ira bien.

Il me déplait infiniment du mal qui vous a assailli; Dieu veuille qu'il se contente de vous avoir visité une fois! C'est un mauvais hôte qu'il faut chasser bien vite, en lui faisant si mauvaise mine qu'il n'y revienne jamais, comme je le souhaite de tout mon cœur.

Je vous remercie de vos nouvelles. On dit ici que le Duc de Parme a été battu dans le Bolognois; nous attendons la prise de Castro. Les Espagnols semblent s'apprêter à faire quelque entreprise soit en Italie, soit en Provence où l'on dit que tout va au plus mal. On dit aussi que les affaires de Bordeaux ne sont pas accommodées: Dieu nous aide! Je suis, Monsieur, votre très-humble, etc.

POUSSIN.

AU MÊME.

De Rome, le 19 septembre 1649.

Monsieur, quoique pour vous bien témoigner combien je vous suis attaché, je devrais user non plus de paroles, mais d'effets, néanmoins j'attends de votre courtoisie que vous recevrez encore celle-ci aussi gracieusement que si elle vous annonçoit l'accomplissement de ce qu'il y a si long-temps que vous attendez de moi. La bonne volonté que j'ai toujours de vous servir, n'a été jusques ici que trop victorieusement combattue par l'im-

possibilité de suffire à de trop nombreux travaux. Mais enfin ceux-ci commencent à me donner quelque relâche, et je vais m'occuper de mon portrait. Que s'il n'étoit fini dans tout le reste de cette année, c'est que l'impossible s'en mêleroit encore, ce que je ne crois pourtant pas. Au surplus, plaignez-moi, je vous prie, de m'être ainsi trouvé engagé plus que je ne l'ai été dans toute ma vie.

Nous savons ici le retour du Roi et de toute la Cour à Paris, et tout ce qui s'est passé dans cette occasion : ceux qui connoissent la bêtise et l'inconstance des peuples, ne s'étonnent nullement de ce qu'ils font. Nous avons une grande quantité de maladies, mais elles ne sont pas contagieuses : il n'y a rien de nouveau que je puisse vous mander. Je suis, Monsieur, votre très-humble, etc.

POUSSIN.

AU MÊME.

De Rome, le 8 octobre 1649.

Monsieur, vos deux lettres du dix et du dix-sept septembre, quoique de teneur bien différente, n'ont point produit en moi de différents effets. Par la première vous me répétez les reproches que vous m'avez faits autrefois, et qui ne

peuvent aucunement me blesser, parce que j'espère, pourvu que je vive, vous ôter tout soupçon de la moindre altération dans l'attachement que je professe pour vous. Ne trouvez point mauvais, cependant, que je fasse aussi part de mes ouvrages à quelques-uns de mes amis : ce qui va tout d'un côté n'est pas bien. Vous dites que la promesse que je vous ai faite n'est point de celles dont on peut attendre les effets avec modération : mais encore faut-il ne vouloir que ce qui se peut faire; on ne peint point à tire-d'aile. Par la lettre que je vous ai écrite le 22 août, vous avez vu de quelle sorte je vous respecte et combien je vous suis dévoué; car nul autre que vous ne m'auroit fait promettre ce que je vous promis pour M. Pucques, au moment où je me trouvois engagé avec plus d'une vingtaine de personnes de qualité. Aussi la réponse qu'il vous a plu de me faire, me témoigne bien ce que vous m'écriviez par la précédente, que les imaginations que vous avez sur mon compte ne vous viennent que par intervalles : si vous vouliez considérer les choses sans passion, elles ne vous reviendroient jamais.

Je vous enverrai les meilleurs gants que je pourrai trouver et le plutôt que je pourrai. J'ai reçu les six pistoles mentionnées dans la lettre de change que vous m'avez envoyée, ainsi que vous le verrez par la quittance que j'en ai faite à M. Géricaut; s'il falloit quelque chose de plus, je vous suis débiteur de trois écus et quelques

jules dont je vous tiendrai compte. Je m'efforcerai de vous envoyer mon portrait à la fin de cette année; mais pour la Vierge, il faut que je fasse deux tableaux avant d'y mettre la main. Cet hiver je travaillerai à la composition du sujet de Saint-Paul, et, comme dit le proverbe italien, avec le temps et la paille se mûriront les nèfles. Je vous remercie infiniment de vos nouvelles : nous verrons si les Italiens seront, dans cette comédie, meilleurs acteurs que les François; cependant c'est à nos dépens et sur notre théâtre que tout se fera. Je demeure à jamais, Monsieur, votre très-humble et très-obéissant serviteur.

POUSSIN.

AU MÊME.

De Rome, le 18 octobre 1649.

Monsieur, j'ai fait ce que j'ai pu la semaine passée pour trouver de bons gants à la Frangipane. Pour cela j'ai employé mes amis, qui se sont intéressés en ma faveur auprès de la Signora Maddalena, femme fameuse pour les parfums; je me suis même adressé à son propre neveu qui est de mes amis. Elle m'en a donné une douzaine de paires, des meilleurs qu'elle sait faire, et m'a également bien traité pour le prix, car ils ne

coûtent que dix-huit écus. Je vous les enverrai par cet ordinaire, et vous les recevrez par le moyen de M. Géricaut, à qui je les ai consignés très-bien conditionnés, et à qui vous en paierez le port de Rome à Paris. Je vous supplie, quand vous les aurez reçus, de m'écrire s'ils vous conviennent; cela me servira, soit pour fuir tout commerce avec ce peuple-ci, soit pour m'assurer qu'il s'y trouve encore de la bonne foi chez quelques particuliers. Pour ce qui est de nos autres affaires, je vous en ai écrit la semaine passée, et il seroit superflu de vous en dire quelque chose maintenant. Nous avons eu, par cet ordinaire, d'assez bonnes nouvelles de la Cour; il sembleroit que vos prophéties se veuillent accomplir. Je demeure à jamais, Monsieur, votre très-humble, etc.

POUSSIN.

AU MÊME.

De Rome, le 22 janvier 1650.

Monsieur, j'aurois maintenant satisfait à la promesse que je vous avois faite de vous envoyer mon portrait, si la volonté que j'en avois n'eût point rencontré d'obstacles. M. l'ambassadeur a tant fait que je n'ai pu faire moins que de lui promettre, pour le commencement de cette année

une Vierge portée par quatre anges. Je l'ai terminée avant hier seulement, ce qui a été cause que j'ai laissé plusieurs ouvrages en arrière. Chose semblable m'est arrivée souvent, c'est pourquoi il ne faut pas s'étonner si quelquefois ce que j'ai promis de faire dans un temps se trouve transporté dans un autre. Je vous supplie de croire que j'ai un déplaisir particulier de vous faire tant attendre, et que le plutôt qu'il me sera possible j'accomplirai ma promesse. Vous m'obligez grandement en remettant à ma commodité les autres choses que vous désirez que je vous fasse, car je me trouve fort embarrassé. J'espère que la première fois que vous me ferez l'honneur de m'écrire, vous me manderez des nouvelles de delà. Je demeure à jamais, Monsieur, votre très-humble, etc.

<div align="right">POUSSIN.</div>

AU MÊME.

<div align="center">De Rome, le 13 mars 1650.</div>

Monsieur, ce seroit avec grand contentement que je ferois réponse à votre dernière, si j'avois quelque bonne nouvelle à vous écrire au sujet des tableaux que je vous ai promis, et particulièrement de mon portrait que je n'ai pas encore pu finir. Je confesse ingénûment que je suis

paresseux à faire cet ouvrage, auquel je prends peu de plaisir et j'ai fort peu d'habitude, car il y a vingt-huit ans que je n'ai fait aucun portrait. Néanmoins il faut le finir, car j'aime bien plus votre satisfaction que la mienne : les autres choses que je vous ai promises se feront à leur temps.

Pour M. De Mauroi et ce qu'il desire que j'observe dans le tableau de la Nativité qu'il veut que je lui fasse, il n'y a nulle difficulté : la résolution qu'il a prise d'attendre me plaît sur toutes choses. A mesure que la vigueur me va diminuant, le travail s'augmente; ce sera le moyen de succomber bientôt sous le faix, si je n'y trouve remède. Je demeure à jamais, Monsieur, votre très-humble serviteur.

POUSSIN.

P. S. J'ai reçu, il y a peu d'heures, la dernière lettre qu'il vous a plu de m'écrire; laquelle étant assez conforme à la précédente, ce peu de réponse vous servira pour toutes les deux. Je vous remercie de vos nouvelles, qui sont un peu contraires à celles qui courent dans le public. Continuez-moi vos bonnes graces, s'il vous plaît.

AU MÊME.

De Rome, le 8 mai 1650.

Monsieur, j'espère bientôt diminuer le nombre des choses que je vous ai promises, celle que vous montrez désirer le plus étant à bon terme. Je me serois bien mis à la finir, mais j'ai préféré attendre que je fusse plus libre; il me reste peu d'ouvrages à faire, avant de terminer le vôtre et de vous l'envoyer. Je confesse que votre patience a été très-grande; aussi ne seriez-vous pas si accompli, si cette vertu-là vous manquoit. Je vous prie de croire que je n'en ai point abusé volontairement, car il est vrai que je n'ai pas été à moi jusqu'à présent. J'honore trop votre mérite, et j'ai trop bon souvenir des choses passées, pour vous donner aucun sujet de me reprendre de négligence ou d'ingratitude.

Je vous remercie des nouvelles que vous m'écrivez; je ne m'en réjouis ni ne m'en fâche, ne sachant pas quels effets doivent produire à l'avenir les choses qui se passent maintenant. Nous n'avons ici rien de plus remarquable que des miracles, qui se font si fréquemment que c'est merveille. La procession de Florence y a apporté un crucifix de bois à qui la barbe est venue, et dont les cheveux croissent tous les jours de plus

de quatre doigts : on dit que le pape le tondra incessamment en grande cérémonie. Je suis, Monsieur, votre très-humble, etc.

<p style="text-align:center">POUSSIN.</p>

P. S. M. Scarron, votre ami, est sur le chantier; je lui baise bien les mains.

AU MÊME.

<p style="text-align:right">De Rome, le 29 mai 1650.</p>

Monsieur, j'ai fini le portrait que vous désirez de moi. Je pouvois vous l'envoyer par cet ordinaire, mais l'importunité d'un de mes amis qui veut en avoir une copie, sera cause de quelque retardement; je vous l'enverrai le plus tôt qu'il me sera possible.

M. Pointel recevra en même temps celui que je lui ai promis; et vous n'en aurez point de jalousie, car, suivant la promesse que je vous ai faite, j'ai choisi pour vous le meilleur et le plus ressemblant; vous en verrrez vous-même la différence. Je prétends que ce portrait doit être une preuve du profond attachement que je vous ai voué, d'autant que pour aucune personne vivante je ne ferois ce que j'ai fait pour vous en cette occasion. Je ne veux pas vous dire la peine que j'ai eue à faire

ce portrait, de peur que vous ne croyiez que je le veuille faire valoir : je serai pleinement récompensé de ce qu'il me coûte de soins, si j'apprends que vous en êtes satisfait. Je pourrai envoyer en même temps à M. l'abbé Scarron son tableau du Ravissement de saint Paul ; vous le verrez, et vous voudrez bien m'en dire votre sentiment.

Les autres choses que je vous ai promises se feront avec le temps. Je vous écris ces deux lignes pour vous prier de croire que si j'ai tardé de satisfaire à votre empressement, je n'oublierai jamais ce que je vous dois, et serai toute ma vie, Monsieur, votre très-humble, etc.

POUSSIN.

AU MÊME.

De Rome, le 19 juin 1650.

Monsieur, ce seroit une grande sottise que d'entreprendre de contenter tout le monde ; mais de tâcher à satisfaire à ses amis, c'est une chose qui sied bien à un honnête homme. J'avois délibéré de vous envoyer mon portrait à l'heure même où je l'eus fini, afin de ne pas vous le faire désirer plus long-temps ; mais un de mes meilleurs amis ayant désiré ardemment en avoir une copie, je n'ai pu honnêtement la lui refuser ; c'est ce qui

fait que je l'ai retenu jusqu'à présent. Je vous l'envoie par cet ordinaire, diligemment encaissé comme de coutume. Je prie M. Cerisiers, mon ami, de vous le faire parvenir à Paris, aussitôt qu'il l'aura reçu à Lyon, et j'espère que vous le recevrez bien conditionné. A votre défaut, j'ai prié M. Pointel de le retirer, et de le garder tout encaissé jusqu'à votre retour à Paris. Dans huitaine il recevra aussi celui que j'ai fait pour lui, et vous pourrez juger de l'un et de l'autre; mais je m'assure de vous avoir tenu la promesse que je vous ai faite, car certainement le vôtre est le meilleur et le plus ressemblant. Je vous supplie, Monsieur, d'accepter gracieusement ce mien portrait tel qu'il est, et aussi de croire que l'original demeurera toujours le plus affectionné de vos serviteurs.

POUSSIN.

AU MÊME.

De Rome, le 3 juillet 1650.

Monsieur, si vous chérissez mes ouvrages, j'ai, de mon côté, à grande gloire que vous les possédiez. Je sens tous les jours les avantages que j'en retire, aussi confesserai-je toujours de vous être grandement obligé. La place que vous voulez donner à mon portrait dans votre maison ajoute

encore beaucoup à mes obligations; il y sera aussi dignement comme fut celui de Virgile dans le musée d'Auguste, et pour ma part, j'en serai aussi glorieux, que s'il étoit chez les Ducs de Toscane, avec ceux de Léonard de Vinci, de Michel-Ange et de Raphaël. Je suis impatient que vous l'ayez reçu, afin de savoir s'il vous aura plu. J'ai mis tout le soin possible pour qu'il fût ressemblant, et cela n'a pas été sans quelque incommodité; ceux qui l'ont vu ici en ont été fort contents.

Je suis très-aise que M. De Chambrai se souvienne de moi, et qu'il veuille me demander quelque chose; je le servirai de tout mon cœur.

Je vous remercie de vos nouvelles, quoiqu'elles ne soient bonnes pour nous ni en Italie, ni en France. Nous avons perdu Piombino et nous perdrons Porto-Longone; et puis ici, à Rome, *guai a noï*. Je suis, Monsieur, votre très-humble, etc.

POUSSIN.

AU MÊME.

De Rome, le 29 août 1650.

Monsieur, il n'y a non plus de proportion entre l'importance réelle de mon portrait et l'estime que vous voulez bien en faire, qu'entre le mérite de

cette œuvre et le prix que vous y mettez : je trouve des excès dans tout cela. Je me promettois bien que vous recevriez mon petit présent avec bienveillance, mais je n'en attendois rien davantage, et ne prétendois pas que vous m'en eussiez de l'obligation. Il suffisoit que vous me donnassiez place dans votre cabinet de peintures, sans vouloir encore remplir ma bourse de pistoles : c'est une espèce de tyrannie, que de me rendre tellement redevable envers vous que jamais je ne me puisse acquitter.

J'ai lu l'Épître Liminaire de M. De Chambrai, laquelle m'a fait un plaisir tout particulier, me remettant comme devant les yeux l'excellence de la vertu de feu Monseigneur, qui ne se peut assez exalter. Je n'aurois jamais pensé qu'il eût inséré le nom de son serviteur, dans cette noble épître et dans le courant du livre, aussi honorablement qu'il a bien voulu le faire : c'est un effet de sa courtoisie naturelle et de l'amitié singulière qu'il me porte. Aussi ai-je abandonné la pensée que j'avois eue de lui envoyer une note sur mon origine; car ce seroit une grande et sotte présomption que de désirer plus que ce qu'il dit de moi : c'est déja trop mille fois. J'espère que vous ne désapprouverez pas ce changement. J'ai cru aussi qu'il étoit plus convenable de ne pas laisser voir le jour aux observations que j'ai commencé à ourdir sur le fait de la peinture; et que ce seroit porter de l'eau à la mer, que d'envoyer à M. De

Chambrai quoi que ce soit qui touchât une matière en laquelle il est si fort expert. Si je vis, cette occupation sera celle de ma vieillesse.

Par l'ordinaire prochain je tâcherai de vous envoyer la description des objets que vous desirez avoir.

Je vous remercie de vos nouvelles; celles d'ici ne valent rien. Je suis à jamais, Monsieur, votre très-humble, etc.

POUSSIN.

AU MÊME.

De Rome, le 24 avril 1651.

Monsieur, j'ai malheureusement égaré la dernière lettre que vous me fîtes l'honneur de m'écrire du Mans, et l'espérance que j'avois de la retrouver m'a empêché d'y répondre plutôt. Quoique j'aie oublié ce qu'elle contenoit en détail, il me souvient cependant que vous m'y témoigniez votre bienveillance accoutumée, et que vous m'assuriez aussi de celle de M. De Chambrai. Toutes ces faveurs surpassent tellement mon peu de mérite, que je ne saurois réellement vous exprimer combien j'en suis touché et reconnoissant. J'espère bien que vous ne doutez pas que je ne sois entièrement vôtre, et que tant que ma tête pourra concevoir quelque chose, que mes yeux

verront clair, et que ma main tremblante pourra opérer, je ne sois toujours prêt à satisfaire de mon mieux à vos demandes. Je dis ceci, parce qu'il me semble que vous m'écriviez que, quand je serois débarrassé, vous vouliez que je vous fisse quelque chose de nouveau.

Enfin vos prophéties sont accomplies : je prie Dieu que ce soit pour toujours, mais je crains le retour. Je suis, Monsieur, votre très-humble, etc.

POUSSIN.

P. S. Je baise très-humblement les mains à MM. vos frères.

AU MÊME.

De Rome, le 3 décembre 1651.

Monsieur, je suis vraiment affligé des deux mots que vous avez placés au bas de la lettre de M. De Chambrai. C'est me dire beaucoup que de me dire que je vous aie en mon souvenir; car certainement je ne devrois pas seulement avoir en mémoire ce que je vous ai promis il y a long-temps, mais je devrois l'avoir fait. Je ne sais si vous avez reçu la dernière lettre que je vous ai écrite, et si vous y avez remarqué ce que je vous promettois touchant la Vierge en grand que vous

désirez que je fasse; je vous le répète par celle-ci, et quoique je sois extrêmement engagé, je m'efforcerai de commencer cet hiver. C'est ainsi que je vous veux témoigner combien je garde précieusement le souvenir de tout ce que je vous dois. Je suis, Monsieur, votre très-humble, etc.

POUSSIN.

P. S. M. Le chevalier Del Pozzo vous baise les mains.

AU MÊME.

De Rome, le 10 novembre 1651.

Monsieur, la lettre qu'il vous a plu de m'écrire le 30 septembre dernier m'a été rendue un peu tard; mais aussitôt que je l'ai reçue, j'ai fait rechercher ce que vous me demandiez. Je vous envoie donc une douzaine de paires de gants de Frangipane, lesquels vous plairont, à ce que j'espère; je vous envoie aussi six paquets de cordes de luth, toutes choisies et approuvées par un bon joueur d'instruments, qui est mon ami; les cordes sont enfermées en une petite boîte de fer-blanc soudée partout et scellée de mon cachet; les gants sont aussi fort bien enveloppés et scellés. J'ai consigné le tout à M. Géricaut, pour envoyer le paquet à Paris, à son père, qui vous le fera tenir où vous serez. Vous paierez le port de delà, s'il

vous plaît, et vous me ferez rembourser le mémoire de dépense que je joins ici.

Les ouvrages que vous m'avez demandés ne s'effacent nullement de ma mémoire, et je vous jure que j'aurois à tout le moins commencé la Vierge que je vous ai promise, si les nouvelles que nous avons trop souvent de la désolation de notre pauvre France, et le refroidissement universel du goût pour les ouvrages de l'art qui en est la suite, ne m'avoient fait supposer que vous penseriez désormais à tout autre chose qu'à de nouvelles peintures, vous qui en avez déja assez. Or maintenant les excuses ne me serviront de rien, puisque je vous vois continuer dans votre premier dessein; et quoique l'incommodité que j'ai eue cette année ait mis mes affaires fort en arrière, il faut que je trouve le temps de vous satisfaire : c'est, Monsieur, ce que je vous promets de faire le plutôt qu'il me sera possible. J'ai recouvré la santé comme auparavant; Dieu me la veuille continuer aussi bonne, et je serai en état de vous servir. Je suis pour toujours, Monsieur, votre très-humble, etc.

<p style="text-align:center">POUSSIN.</p>

P. S. MM. vos frères trouveront ici mes très-humbles baise-mains.

Pour les gants..................................	28 écus	» jules
Pour les cordes de luth à 19 jules le paquet.	5	4
Pour la boîte...................................	»	1
Total............	33 écus	5 jules.

AU MÊME.

De Rome, le 16 février 1653.

Monsieur, le jeune architecte que vous me recommandez m'a apporté votre lettre du 3 janvier. Si je suis capable de le servir, je le ferai de tout mon cœur pour l'amour de vous, et pour celui de M. Renard qui véritablement est honnête homme et amateur de belles choses, mais qui choisit fort mal ceux à qui il voudroit en faire acquérir le talent. Si celui qu'il me recommande réussit à faire des progrès dans l'art qu'il entreprend d'exercer, il me trompera beaucoup.

J'étois en peine de savoir si les gants et les cordes de luth que je vous ai envoyés vous avoient été remis; mais vous m'assurez par votre lettre que vous avez reçu le tout bien conditionné. Je crois que les cordes du luth vous auront semblé un peu chères. Si je les ai payées trois testons le paquet, c'est qu'elles sont toutes de choix. J'ai suivi en cela le conseil d'un ami; ordinairement le paquet ne coûte que deux testons, mais il ne s'en trouve pas le tiers de bonnes : ce que je fais pour vous, je le fais avec plus de soin que si c'était pour moi-même. J'ai parlé à M. Géricaut pour savoir ce qu'il demandoit du cent pour le change; il ne veut rien rabattre de douze, et m'a juré

qu'on lui en payoit jusqu'à quatorze. Il y a environ deux mois que je fis venir un peu d'argent que j'avois à Paris; on me prit douze pour cent, et je ne pus obtenir de remise à meilleur marché; M. Pointel, de son côté, ne peut trouver personne qui ne veuille prendre que dix pour cent. Vous voyez d'après cela ce qu'il vous en coûtera, pour me faire rembourser ici les vingt-trois écus et quatre jules que j'ai dépensés pour vous. Ce sera, du reste, par qui et quand il vous plaira.

J'ai trouvé la pensée de la Vierge que je vous ai promise; il faut maintenant trouver le temps et la commodité de l'exécuter; je ne manquerai pas de vous écrire quand j'y mettrai la main. Je vous souhaite toutes sortes de félicités et suis à jamais, Monsieur, votre très-humble, etc.

POUSSIN.

AU MÊME.

De Rome, le 21 avril 1653.

Monsieur, le sieur Maurice Géricaut vient de me remettre les vingt-trois écus et quatre jules que vous avez payés à son père, à Paris, pour le remboursement de ce que j'avois dépensé pour vous ici. Ce n'a pas été sans quelque difficulté,

parce que vous ne m'avez pas envoyé la lettre de change que son père vous a donnée; aussi par les quittances première et seconde que je lui ai faites, je me suis obligé de lui remettre ou la lettre de change ou l'argent que j'ai reçu de lui. Je vous supplie de me donner le moyen de remplir cette obligation. Pour votre Vierge, la pensée en est trouvée, et j'espère la commencer cet automne, si Dieu m'en fait la grace. Je suis si pressé que je ne peux pas vous écrire plus au long : cependant, je vous supplie de me continuer votre bienveillance, et je suis à jamais, Monsieur, votre très-humble, etc.

<p style="text-align:center">POUSSIN.</p>

AU MÊME.

<p style="text-align:center">De Rome, le 11 mai 1653.</p>

Monsieur, je n'ai rien de nouveau qui m'oblige à vous faire un long discours. Je vous dirai seulement qu'avec votre dernière, j'ai reçu la lettre de change que je vous avois demandée; mais le retard de cette lettre de change a embrouillé un peu nos affaires; car ayant, à son défaut, fait deux quittances au sieur Géricaut, une pour son père et une pour lui, il faut maintenant qu'il fasse revenir la quittance envoyée à son père,

pour me la rendre : mais dans tout cela il n'y a pas grand mal.

Pour ce qui est de votre Vierge, désormais vous n'aurez plus occasion de vous plaindre de mes remises continuelles d'un temps à un autre; j'espère la continuer sur la fin de cette année, et la finir l'année qui vient, avant de m'occuper d'aucune autre chose : la pensée en est arrêtée, ce qui est le principal.

Après avoir bien goûté les livres dont M. De Chambrai m'a favorisé, j'en ai fait présent à M. le Chevalier Del Pozzo, qui les tient pour autant de trésors, et les montre à tous les habiles gens qui le vont visiter. J'en ai agi ainsi à cette fin que ces livres soient vus en bon lieu, et que le nom et la réputation de Messieurs De Chantelou s'étendent partout. Je leur baise les mains et suis à jamais, Monsieur, votre très-humble, etc.

POUSSIN.

AU MÊME.

De Rome, le 27 juin 1655.

Monsieur, il y a huit jours que je fis consigner, au courrier nommé Lépine, la caisse dans laquelle est le tableau de la Vierge que je vous ai fait. Je me suis servi de l'entremise du sieur Gé-

ricaut, afin d'éviter la dépense du port pour lequel on demandoit six pistoles, (vous pourrez remercier Marguin de cette extravagance, quand vous le verrez), tandis qu'il en coûte seulement quarante sols par livre, poids de Lyon. Aujourd'hui j'ai remis au même sieur Géricaut six paquets de bonnes cordes de Luth. Vous aurez soin de faire retirer le tout des mains du sieur Géricaut père, auquel vous payerez ce que son fils a déboursé pour vous en cette ville et ailleurs; à savoir : la façon du canon, huit jules; celle de la caisse, cinq jules; un jules de papier, et trente-neuf jules pour les cordes et le port. Les gants ne se sont pas trouvés bons, et il faut attendre jusqu'à cet automne, comme vous me l'avez marqué par votre dernière lettre.

Quand vous aurez reçu votre tableau et que vous l'aurez bien regardé, vous me ferez l'honneur de m'écrire simplement et franchement ce qui vous en semble. Seulement je vous prie, devant toute chose, de considérer que tout n'est pas donné à un homme seul, et qu'il ne faut point chercher dans mes ouvrages ce qui n'est point de mon talent. Je ne doute nullement que les opinions de ceux qui verront cet ouvrage, ne soient entr'elles fort diverses; parce que les goûts des amateurs de la peinture n'étant pas moins différents que ne le sont les talents des peintres eux-mêmes, il doit se trouver autant de diversité dans les jugements des uns qu'il y en a réellement dans

les travaux des autres. L'histoire nous fait voir que chacun des peintres de l'antiquité a excellé en quelque partie; d'où l'on peut conclure qu'aucun ne les a possédées toutes dans la perfection. Car, pour ne parler ni de Polygnote, ni d'Aglaophon qui ont été si long-temps célèbres pour leur couleur; si l'on en vient à l'époque où la peinture fut le plus florissante, ce qui est, je crois, depuis les temps de Philippe jusqu'à ceux des successeurs d'Alexandre, on y trouve toujours que chaque peintre possède à un haut degré une vertu qui le distingue : Protogène, la diligence et la curiosité; Pamphile et Mélanthe, la raison; Antiphile, la facilité; Théon de Samos, l'imagination; enfin Apelle, le naturel et la grace qui l'ont rendu si célèbre. Une semblable différence se trouvoit dans les œuvres de la sculpture. Calon et Hégésias firent leurs statues plus dures et plus semblables aux Toscanes; Calamide les fit moins rigides, et Miron plus molles encore; dans Polyclète se trouvent la diligence et la beauté plus que dans tous les autres; et cependant, quoique la plupart lui attribuassent la palme, il y en eut qui, pour lui ôter quelque chose, pensèrent que la gravité lui manquoit; et que s'il donnoit à la forme humaine une beauté surnaturelle, il ne pouvoit arriver à représenter la majesté des Dieux, ni même la dignité des vieillards : enfin les parties qui manquoient à Polyclète, on les attribua à Phidias et à Alcamène. La même chose se rencontre dans ceux qui ont été en répu-

tation depuis trois cent cinquante ans; et je crois que qui l'examinera bien trouvera que j'y ai aussi ma part.

Je supplie Madame de Montmort de ne se mettre point en peine de m'écrire, ni surtout de m'envoyer des arrhes : qu'elle ait seulement patience, car j'ai quatre tableaux à finir avant que de mettre la main à la besogne pour elle; néanmoins je ruminerai sur les deux sujets qu'elle m'a proposés. J'ai oublié de vous dire que la Vierge que je vous ai envoyée n'est vernie qu'avec du blanc-d'œuf; vous pouvez la faire revenir avec un autre vernis qui la rendra plus fraîche. Je suis, Monsieur, votre très-humble, etc.

POUSSIN.

P. S. Je baise très-humblement les mains à Madame de Montmort et à MM. vos frères.

AU MÊME.

De Rome, le 29 août 1655.

Monsieur, je ne répéterai point par celle-ci ce que je vous écrivais il y a huit jours, mais je ne vous célerai pourtant pas la joie que j'ai éprouvée en voyant, par les deux vôtres, que la Vierge que je vous ai faite ne vous déplaît pas.

Vous avez fait ce qu'il fallait touchant la dépense des bustes que vous désirez avoir; aussitôt

que les chaleurs seront passées, j'en ferai la recherche. J'ai fait envers M. Foucquet ce que vous m'avez ordonné. Vous me ferez savoir si vous voulez que l'on se serve de l'occasion du retour des bâtiments marchands de Saint-Malo, pour vous porter les bustes en question. Pour ce qui touche la Vierge en grand que Madame De Montmort voudrait que je lui fisse au lieu d'une petite, il me semble qu'en changeant d'avis elle ne choisit pas plus mal, les choses représentées de grandeur naturelle saisissant davantage la vue. Mais de plus, elle trouve chez moi la meilleure rencontre du monde, car j'ai fort avancé une Vierge, que je faisais pour une personne qui est morte, et dont je puis par conséquent disposer. La toile est environ de la grandeur de la vôtre, peut-être un peu plus haute; il y a quatre figures de grandeur naturelle, bien disposées, finies et peintes avec goût, et d'un bon relief. Je vous l'aurais envoyée au lieu de la vôtre, si j'en eusse pu disposer alors. La Vierge est assise sur une chaise, et tient en son giron le petit Jésus; devant eux un Saint Jean assez grand, indique, par son attitude, qu'il les prie de lui donner leur bénédiction, tandis que derrière eux un Saint Joseph debout les regarde : les accessoires se composent d'un rideau, d'une colonne et d'un peu de fond. J'attends de vous une réponse à ce sujet, et je suis de tout mon cœur, Monsieur, votre très-humble, etc.

POUSSIN.

P. S. Je penserai à votre Saint Paul dans un peu de temps.

AU MÊME.

De Rome, le 15 novembre 1655.

Monsieur, je n'ai pu jusqu'à présent rien faire pour vous touchant les bustes ; les empêchements sont grands, et je vous les dirai quand il sera temps. Actuellement je veux savoir seulement si, dans le cas où je n'en pourrois point avoir d'antiques, vous voudriez que je vous fisse faire une douzaine de belles têtes, avec un peu de buste d'une seule pièce ; elles ne seroient pas moins belles que ces vieilles têtes noires toutes rapiécetées, et vous les auriez à bon marché.

Pour ce qui concerne la Vierge en grand dont je pensais pouvoir accommoder Madame De Montmort, il y est arrivé de l'empêchement, et je n'en peux disposer, comme je croyais. J'en reviendrai donc à lui faire une Vierge en Égypte, selon la première pensée qu'elle en a eu : j'ai fait préparer la toile, et je vais m'occuper de l'invention et de la disposition du sujet.

Je vous envoie une douzaine de paires de gants à la Frangipane, et des meilleurs. Je les ai consignés à M. Géricaut, qui vous les fera tenir, et

à qui vous rendrez la valeur de six pistoles d'Espagne, qu'il a déboursées pour cet effet.

Je ne la ferai pas plus longue pour cette fois, vous suppliant de croire qu'il n'y a personne qui soit plus que moi, Monsieur, votre très-humble, etc.

POUSSIN.

P. S. Je vous supplie de vous souvenir de ce dont je vous ai supplié, touchant l'affaire qui est entre les mains de M. le Surintendant Foucquet.

AU MÊME.

De Rome, le 23 décembre 1655.

Monsieur, avant toute autre chose, je vous remercie très-affectueusement de la bonne volonté que vous avez pour moi, et de ce que vous avez la bonté de vous employer auprès de M. le Surintendant Foucquet pour l'affaire que vous savez bien. Mais que cela ne nuise nullement à vos intérêts, qui sont, dans cette circonstance, entièrement séparés des miens. Il n'est besoin pour vous que de témoigner que je suis fondé dans mes demandes; et vous savez mieux que personne que je n'ai rien touché de l'année quarante-trois, laquelle j'employai toute entière aux dessins de la Galerie; et outre cela que je n'ai rien eu de la

maison que le Roi me donna pour ma vie, et dont d'autres que moi jouissent depuis long-temps.

Je suis allé saluer de votre part M. le Chevalier Del Pozzo, qui a eu une grande joie de recevoir de vos nouvelles, et qui vous rend mille baise-mains. Je lui ai fait voir ce que vous m'avez écrit touchant les copies de ses sept Sacrements; sa réponse a été assez froide. Il s'excuse sur ce qu'il ne connaît personne qui les puisse imiter, et même sur ce qu'il n'a pas de lieu commode pour les faire copier : en un mot, il n'en a jamais eu envie, et je sais une personne à laquelle il l'a également refusé. Ce lui seroit cependant un avantage d'avoir la copie des vôtres, tant parce qu'ils sont du double plus grands que les siens, que parce que les compositions en sont plus riches et ont, sans parangon, un plus grand style. Mais peut-être craindroit-il que la comparaison ne diminuât le prix des siens, dont il tient véritablement grand compte : en effet, mes ouvrages ont eu cette bonne fortune, d'être trouvés clairs par ceux qui les savent goûter comme il faut.

Je n'ai pu encore vous servir en ce qui concerne les bustes que vous désirez avoir; je ne pourrai même m'en occuper pendant que M. Foucquet est ici : je vous en écrirai un jour la cause, mais il faut pour cela du papier et du loisir. A l'égard de la Vierge dont je vous avois parlé, elle n'est plus à moi, comme je le croyois.

Je vous ai envoyé des gants de la façon de Julio

Béni, que l'on regarde ici comme les meilleurs, et si les cordes de luth n'ont point réussi, ce n'est point ma faute; je fais toujours le mieux que je peux. Croyez qu'en tout ce qui touche à votre satisfaction, je n'épargne ni mon temps ni mes forces. Je suis, Monsieur, votre très-humble, etc.

POUSSIN.

P. S. Je fais humble révérence à M. et à Madame de Montmort.

AU MÊME.

De Rome, le 26 décembre 1655.

Monsieur, votre lettre du 26 novembre me fut rendue si tard, que je n'ai pu y répondre par l'ordinaire passé; il a fallu mêmement que je prisse la commodité de M. Foucquet pour la lui communiquer. Il avoit reçu, sous la même date, une lettre de M. le Surintendant, son frère, par laquelle celui-ci lui mandoit sur mon affaire à peu près ce qu'il vous a plu de m'en écrire. Vous l'avez mise en bon chemin, et comme les bons commencements permettent une bonne fin, j'espère que tout ira bien. M. Foucquet, qui est en cette ville, me promet de s'y porter en homme zélé, et je m'assure que vous vous y employerez

comme patron et comme ami. J'ai surtout besoin de votre secours, pour rappeler quelquefois ma petite affaire à M. le Surintendant, qui pourrait fort bien l'oublier, au milieu de toutes les grandes dont il est toujours occupé; je vous supplie de prendre ce soin. J'ai remercié M. de Mauroi du bon office qu'il m'a rendu dans cette rencontre; je le servirai, au cas qu'il désire encore de moi ce que j'ai différé par nécessité, mais non oublié.

J'ai grand regret de ce que M. le Chevalier Del Pozzo allègue de mauvaises excuses, pour vous refuser ce que vous désirez de lui, et ce qui lui seroit avantageux : c'est une ingratitude. Heureusement vous pouvez bien vous passer de ses copies.

Pour ce qui concerne les autres choses que vous m'avez demandées, je ferai de mon mieux pour vous satisfaire. Je crains seulement que le temps qu'il vous faudra attendre ne vous dure beaucoup; mais il m'est impossible de faire autrement : vous seriez déjà servi comme vous le désirez, si la chose dépendoit de moi et de mes soins.

Je travaille à la pensée de la Vierge en Égypte de Madame de Montmort, à qui je baise très-humblement les mains.

Je rumine souvent, à mes heures d'élection, la Conversion de Saint Paul.

Je serai trompé si Poilly fait quelque chose de bon de votre Vierge; car il ne connoît pas le

clair-obscur; il est sec et dur dans ce qu'il fait, et *senza garbo*. Je me recommande mille fois à vos bonnes graces, et suis, Monsieur, votre très-humble, etc.

POUSSIN.

P. S. Je baise très-humblement les mains à MM. vos frères.

AU MÊME.

De Rome, le 24 décembre 1657.

Monsieur, j'ai reçu la lettre qu'il vous a plu de m'écrire le 15 novembre, et dans laquelle vous me marquez que vous vous contentez que, pendant l'année où nous allons entrer, je mette la main à la Conversion de Saint Paul, et que vous me laissez le soin de choisir pour ce sujet la grandeur qui me semblera la plus convenable. En conséquence, je n'ai point voulu perdre de temps; et comme je me suis proposé de finir le tableau cette année, par cette raison et conformément à ce que vous m'avez écrit, j'ai tiré sur vous la somme de cinquante pistoles d'Italie, avec le change à quinze pour cent, que vous payerez, s'il vous plaît, aux Sieurs Petit, de qui je l'ai reçue, ainsi qu'il est porté par les lettres de change que je vous envoie. Le change étant fort élevé, je trouve

convenable de vous décharger de la moitié; mais nous accommoderons cela à la fin du paiement.

On dit que le Cygne chante plus doucement lorsqu'il est voisin de sa mort; je tâcherai, à son imitation, de faire mieux que jamais : c'est peut-être le dernier ouvrage que je ferai pour vous.

J'ai regret de ne pouvoir pas vous envoyer présentement votre tableau de la Vierge Égyptienne, et aussitôt que les passages seront libres, je ne manquerai pas de le consigner à M. Géricaut, comme vous me l'avez mandé; il y a long-temps qu'il est tout prêt, comme pourra vous le certifier le bon M. Pointel, qui est parti pour s'en retourner chez vous. Je crois qu'il est maintenant à Toulon, où il fera quelque peu de quarantaine, je ne sais pourquoi, car il y a long-temps que notre ville est, Dieu merci, fort saine, et que tout le monde s'y porte bien.

Notre bon ami, M. le Chevalier Del Pozzo, est décédé, et nous travaillons à son tombeau. M. son frère vous baise les mains, et moi je vous souhaite, ainsi qu'à Madame, de bonnes fêtes et un bon commencement d'année. Je suis à jamais, Monsieur, votre très-humble, etc.

<p style="text-align:center">POUSSIN.</p>

P. S. Je salue Messieurs vos frères, et suis très-humblement leur serviteur.

AU MÊME.

De Rome, le 15 mars 1658.

Monsieur, après avoir reçu votre lettre du 3 février, je vous dois remercier de la ponctualité que vous avez mise à acquitter la somme de cinquante pistoles d'Italie, que j'avois tirée sur vous.

Je ne vous dirai rien de votre opinion sur mes premiers et mes derniers ouvrages; vous avez le jugement trop clair pour vous tromper. Si la main me vouloit obéir, je pourrois, je crois, la conduire mieux que jamais; mais je n'ai que trop l'occasion de dire ce que Thémistocle disoit en soupirant sur la fin de sa vie, que l'homme décline et s'en va lorsqu'il est prêt à bien faire. Je ne perds pas courage pour cela; car tant que la tête se portera bien, quoique la servante soit débile, il faudra que celle-ci observe les meilleures et plus excellentes parties de l'art, qui sont du domaine de l'autre.

J'ai arrêté la disposition de la Conversion de Saint Paul, et je me mettrai à la peindre dans mes moments d'élection.

Incontinent que le commerce sera rétabli, je vous enverrai votre Vierge en Égypte, que je vous ai tant de fois promis de vous envoyer.

J'ai témoigné le déplaisir que vous aviez de la

mort du Chevalier Del Pozzo à M. son frère, qui en a pleuré de tendresse. Il a succédé à l'ordre de chevalerie, lequel est affecté à leur maison : il vous remercie, et vous baise un million de fois les mains. Quant à moi, je serai, Monsieur, tant que je vivrai, votre très-humble, etc.

<div style="text-align:center">POUSSIN.</div>

P. S. Je remercie très-humblement Madame de son souvenir, et lui baise humblement les mains, comme le plus dévoué de ses serviteurs.

<div style="text-align:center">AU MÊME.</div>

<div style="text-align:center">De Rome, le 25 novembre 1658.</div>

Monsieur, les diverses incommodités que j'ai, et qui se vont multipliant avec l'âge, m'empêchent de vous écrire plus souvent que je ne fais. Je vous ai promis de vous donner le détail des objets qui sont au fond du dernier tableau que je vous ai fait; le voici :

On y voit une sorte de procession de Prêtres Égyptiens, qui ont la tête rasée, et sont couronnés de verdure, et vêtus selon l'usage du pays. Les uns ont des tymbales, des flûtes, des trompettes; les autres portent des bâtons à tête d'épervier. Il y en a qui sont sous un porche, et qui s'ache-

minent vers le temple de leur Dieu Sérapis, portant le coffre dans lequel étoient enfermés ses os. Derrière une femme vêtue de jaune, est une sorte de fabrique faite pour la retraite de l'oiseau Ibis, que l'on y voit représenté, et une tour dont le toit est concave, avec un grand vase pour recueillir la rosée. Ce spectacle n'est point un caprice de l'imagination : tout cela est tiré de ce fameux temple de la Fortune, à Palestrine, dont le pavé, composé d'une très-belle mosaïque, représente, au vrai et de bonne main, l'histoire naturelle et morale de l'Égypte et de l'Éthiopie. J'ai mis dans mon tableau toutes ces choses, d'abord pour délecter par leur nouveauté et variété, puis pour montrer que la Vierge, qui y est représentée, était alors en Égypte.

J'ai fait une nouvelle composition pour la Conversion de Saint Paul, parce qu'il m'est venu une autre pensée que la première : je vous demande du temps pour finir cet ouvrage, qui sera pour moi d'un long travail. Je n'écris point à Madame, pour la difficulté qu'y trouve ma main tremblante; je lui en demande pardon, et lui baise les mains, comme je fais à vous, Monsieur, de qui je serai jusques à la fin, le très-humble, etc.

POUSSIN.

P. S. Je baise les mains à MM. vos frères.

AU MÊME.

De Rome, le 2 août 1660.

Monsieur, je n'ai pas eu l'honneur de vous écrire depuis long-temps, parce que je me suis imaginé que, depuis votre guérison, vous étiez retourné à la Cour, pour exercer la charge que l'on vous avoit donnée auprès de la Reine, pendant le temps de ses noces, et qu'il pouvoit y avoir de la difficulté à vous faire tenir mes lettres. Je crois que vous êtes maintenant de retour à Paris, et je souhaite que votre santé continue à y être bonne.

Je vous écris la présente pour vous faire savoir l'état de la mienne. Je ne passe aucun jour sans douleur, et le tremblement de mes membres augmente comme mes ans. L'excès de la chaleur, pendant la saison présente, me bat en ruine; partant, j'ai été contraint d'abandonner tout labeur, et de mettre de côté les couleurs et les pinceaux. Si je vis cet automne, j'espère les reprendre, particulièrement pour vous, qui avez eu la bonté de me continuer votre amitié et vos bonnes graces. Je devrois écrire à Madame, mais le tremblement de ma main m'en empêche, et je lui en demande très-humblement excuse. Je baise les mains à

MM. vos frères, et suis, Monsieur, plus que personne au monde, votre très-humble, etc.

<p style="text-align:center">POUSSIN.</p>

AU MÊME.

<p style="text-align:center">De Rome, le 2 avril 1662.</p>

Monsieur, je vous aurois envoyé par cet ordinaire l'ouvrage que je devrois avoir fait depuis si long-temps; mais un rhume fâcheux est venu contrarier mon dessein, lorsqu'il ne me falloit plus qu'un jour pour finir la tête du Christ, qui est la seule chose demeurée imparfaite. Aussitôt que cette incommodité me donnera un peu de relâche, je terminerai mon tableau, et vous l'enverrai par la meilleure voie qu'il me sera possible de trouver. Je vous écrirai alors plus au long; mais, pour cette fois, vous vous contenterez, s'il vous plaît, de ces deux lignes. Je suis, Monsieur, avec mon affection accoutumée, votre très-humble, etc.

<p style="text-align:center">POUSSIN.</p>

AU MÊME.

De Rome, le 20 novembre 1662.

Monsieur, après vous avoir écrit plusieurs fois depuis le mois de mai passé, sans avoir de vous un mot de réponse, je viens encore vous supplier de me faire savoir de vos nouvelles. Je suis assuré que vous avez reçu le dernier ouvrage que je vous ai fait, lequel est peut-être aussi le dernier que je ferai. Je sais bien que vous n'avez pas grand sujet d'en être satisfait ; mais vous devez considérer que j'y ai employé, avec tout ce qui me reste de forces, la même volonté que j'ai toujours eue de vous bien servir. Souvenez-vous des témoignages d'amitié que vous m'avez donnés pendant si long-temps et dans tant d'occasions, et veuillez me les continuer jusqu'à ma fin, à laquelle je touche du bout de mon doigt : je n'en peux plus. Je suis pour toujours, Monsieur, votre très-humble, etc.

POUSSIN.

P. S. Je baise les mains à Madame et à MM. vos frères.

AU MÊME.

De Rome, le 4 février 1663.

Monsieur, trois de vos lettres que j'ai reçues sous le pli de M. Cerisiers, notre bon ami, m'ont donné une seconde vie. J'avois conçu quelques craintes que vous ne m'en voulussiez un peu pour avoir abusé de votre longue patience, et vous avoir à la fin envoyé une chose indigne d'être regardée par vous. Vous avez dissipé toutes mes craintes, par votre cordialité et douceur ordinaire : je vous en viens remercier par ces lignes, qui vous témoigneront imparfaitement le ressentiment que j'ai de toutes les marques d'affection que je reçois de vous. Je vous supplie de me les continuer jusques au bout : elles sont mon unique consolation au milieu des disgraces qui m'environnent présentement, mon seul refuge contre celles que l'avenir peut me réserver.

Vous mettrez le comble à mes obligations, si vous m'envoyez le livre de M. De Chambrai touchant la peinture ; mais il faut me dire par quelle voie vous voulez me l'envoyer. Je suis, Monsieur, votre très-humble, etc.

POUSSIN.

P. S. J'adresse à Madame l'hommage de ma

vénération, et baise humblement les mains à MM. vos frères.

AU MÊME.

De Rome, le 1ᵉʳ avril 1663.

Monsieur, quand je me représente les obligations que je vous ai, et les graces infinies que j'ai reçues de vous, je n'y trouve aucune correspondance ni proportion avec ce que j'ai pu faire pour les mériter, et cela me conduit souvent à craindre le refroidissement de votre amitié. Vous m'avez délivré de cette crainte par plusieurs de vos lettres, et surtout par votre dernière, qui me témoigne assez clairement la continuation de vos sentiments pour moi : je suis transporté de contentement de ces bonnes nouvelles. Une chose me fâche seulement, et diminue en partie ma joie, c'est d'apprendre que vous avez pris la peine d'employer la faveur de M. Colbert, que vous devez réserver pour les occasions les plus graves, afin de satisfaire à la demande de mon fou de beau-frère, qui s'est imaginé qu'en plaçant au-dessus de sa porte les armes du Roi, il seroit à couvert de tout danger, dans le cas où il arriveroit du désordre en cette Ville, relativement à notre nation. Il ne m'avoit jamais dit une seule parole de ce beau projet, étant sa coutume d'agir

en toutes choses assez témérairement et sans conseil; et ce n'est que depuis peu qu'il m'a avoué qu'il avoit écrit comme pour lui, au sujet de cette sauvegarde, à un sien ami nommé Vinot. Je ne sais comment l'affaire est allée jusques à vous, mais j'en suis entièrement innocent. Je vous supplie d'excuser l'ignorance de ce pauvre garçon : la peur que lui et beaucoup d'autres ont des armes des François est telle, que s'ils venoient à paroître ici près, on trouveroit sans doute beaucoup de morts sans blessures. Je vous remercie du fond de mon cœur, et vous demande encore la durée de votre amitié. Je suis à jamais, Monsieur, votre très-humble, etc.

POUSSIN.

AU MÊME.

De Rome, le 16 novembre 1664.

Monsieur, je vous prie de ne pas vous étonner s'il y a tant de temps que j'ai eu l'honneur de vous donner de mes nouvelles. Quand vous connoîtrez la cause de mon silence, non-seulement vous m'excuserez, mais vous aurez compassion de mes misères. Après avoir, pendant neuf mois, gardé dans son lit ma bonne femme, malade d'une toux et d'une fièvre d'étisie, qui l'ont consumée jusqu'aux os, je viens de la perdre. Quand j'a-

vois le plus besoin de son secours, sa mort me laisse seul, chargé d'années, paralytique, plein d'infirmités de toutes sortes, étranger et sans amis, car en cette Ville il ne s'en trouve point. Voilà l'état auquel je suis réduit : vous pouvez vous imaginer combien il est affligeant. On me prêche la patience, qui est, dit-on, le remède à tous maux ; je la prends, comme une médecine qui ne coûte guère, mais aussi qui ne me guérit de rien.

Me voyant dans un semblable état, lequel ne peut durer long-temps, j'ai voulu me disposer au départ. J'ai fait, pour cet effet, un peu de testament, par lequel je laisse plus de dix mille écus de ce pays à mes pauvres parents qui habitent aux Andelys. Ce sont gens grossiers et ignorants, qui ayant, après ma mort, à recevoir cette somme, auront grand besoin du secours et de l'aide d'une personne honnête et charitable. Dans cette nécessité, je vous viens supplier de leur prêter la main, de les conseiller, et de les prendre sous votre protection, afin qu'ils ne soient pas trompés ou volés. Ils vous en viendront humblement requérir ; et je m'assure, d'après l'expérience que j'ai de votre bonté, que vous ferez volontiers pour eux, ce que vous avez fait pour votre pauvre Poussin pendant l'espace de vingt-cinq ans. J'ai si grande difficulté à écrire, à cause du tremblement de ma main, que je n'écris point présentement à M. De Chambrai, que j'honore comme il le mérite, et que je

prie de tout mon cœur de m'excuser. Il me faut huit jours pour écrire une méchante lettre, peu à peu, deux ou trois lignes à la fois, et le morceau à la bouche : hors de ce temps-là, qui dure fort peu, la débilité de mon estomac est telle, qu'il m'est impossible d'écrire quelque chose qui se puisse lire. Voyez, je vous supplie, Monsieur, en quoi je vous peux servir en cette Ville, et commandez-le à celui qui est de toute son ame, votre très-humble, etc.

POUSSIN.

A M. DE CHAMBRAI.

De Rome, le 7 mars 1665.

Monsieur, il faut à la fin tâcher de se réveiller. Après un si long silence, il faut se faire entendre, pendant que le pouls nous bat encore. J'ai eu tout le loisir de lire et d'examiner votre livre de la *parfaite idée de la Peinture*, qui a servi d'une douce pâture à mon ame affligée; et je me suis réjoui de ce que vous étiez le premier des François qui aviez ouvert les yeux à ceux qui ne voyoient que par les yeux d'autrui, se laissant abuser à une fausse opinion commune. Vous venez d'échauffer et d'amollir une matière rigide et difficile à manier; de sorte que désormais il se pourra trouver quelqu'un qui, en vous prenant

pour guide, s'occupera de nous donner quelque chose au bénéfice de la Peinture.

Après avoir considéré la division que François Junius fait des parties de ce bel art, j'ai osé mettre ici brièvement ce que j'en ai appris. Il est nécessaire premièrement de savoir ce que c'est que cette sorte d'imitation, et de la définir.

Définition. C'est une imitation faite avec lignes et couleurs, sur une superficie plane, de tout ce qui se voit sous le soleil : sa fin est la délectation.

Principes que tout homme capable de raison peut comprendre.

Il ne se donne point de visible sans lumière.

Il ne se donne point de visible sans milieu transparent.

Il ne se donne point de visible sans forme.

Il ne se donne point de visible sans couleur.

Il ne se donne point de visible sans distance.

Il ne se donne point de visible sans instrument.

Choses qui ne s'apprennent point, et qui forment les parties essentielles de la Peinture.

Premièrement, pour ce qui est de la matière, elle doit être noble, et qui n'ait reçu aucune qualité de l'ouvrier : pour donner lieu au Peintre de montrer son esprit et son industrie, il faut la prendre capable de recevoir la plus excellente forme. On doit commencer par la disposition; puis viennent l'ornement, le *décorum*, la beauté, la grace, la vivacité, le costume, la vraisemblance,

et le jugement partout. Ces dernières parties sont du Peintre, et ne se peuvent enseigner. C'est le rameau d'or de Virgile, que nul ne peut trouver ni recueillir, s'il n'est conduit par le Destin. Ces neuf parties contiennent plusieurs choses dignes d'être écrites par de bonnes et savantes mains.

Je vous prie de considérer ce petit échantillon, et de m'en dire votre sentiment sans aucune cérémonie : j'ai l'expérience que vous savez non-seulement moucher la lampe, mais encore y verser de bonne huile. J'en dirois davantage; mais quand je m'échauffe maintenant le devant de la tête par quelque forte attention, je m'en trouve mal. Au surplus, j'ai toujours honte de me voir placé dans votre ouvrage avec des hommes dont le mérite et la valeur sont au-dessus de moi, plus que l'étoile de Saturne n'est au-dessus de notre tête : je dois cela à votre amitié, qui vous fait me voir plus grand de beaucoup que je ne suis. Je vous en remercie, et suis pour toujours, Monsieur, votre très-humble, etc.

POUSSIN.

P. S. Je baise très-humblement les mains à M. De Chantelou votre frère.

A M. DE CHANTELOU,

CONSEILLER ET MAITRE-D'HÔTEL ORDINAIRE DU ROI,

A PARIS.

De Rome, le 28 mars 1665.

Monsieur, le contentement que j'ai reçu de votre dernière lettre, datée du château du Loir, ne se peut exprimer; mais ce contentement a trop peu duré, ayant été détruit par l'impertinence d'un malheureux étourdi de neveu, l'un de ceux au sujet de qui je vous ai importuné, vous priant de les protéger après mon trépas; ce que votre bonté m'a bien voulu accorder et promettre. Je vous supplie de rechef de vous en souvenir, quand il en sera temps. Ce rustique personnage, ignorant et sans cervelle, est venu troubler le repos où je vivois, de sorte que je n'ai pu vous remercier plutôt, me trouvant quasi hors de moi, par le déplaisir qu'il m'a causé. Je vous demande excuse d'avoir tant tardé à confesser de nouveau que vous êtes celui à qui je suis le plus redevable; que vous êtes mon refuge, mon appui, et que je serai tant que je vivrai, le plus reconnoissant et le plus dévoué de vos serviteurs.

POUSSIN.

P. S. Je baise très-humblement les mains à Madame de Chantelou.

N. POUSSIN est mort le dix-neuf novembre de cette même année 1665, âgé de 71 ans, 5 mois.

APPENDICE,

CONTENANT QUELQUES LETTRES

OU FRAGMENTS DE LETTRES

DE N. POUSSIN.

C'EST principalement de l'ouvrage d'André FÉLIBIEN intitulé, *Entretiens sur les vies et les ouvrages des plus excellents Peintres anciens et modernes*, qu'ont été tirés les divers fragments de la correspondance de N. Poussin, que l'on offre dans ce supplément. Secrétaire d'ambassade à Rome en 1647, et depuis cette époque lié intimement avec Poussin et avec les frères de Chantelou, Félibien a eu entre ses mains la collection de lettres que l'on publie aujourd'hui pour la première fois, et il en a extrait de nombreux fragments pour les insérer dans son ouvrage. Mais il cite en même temps plusieurs lettres, qui probablement ne se trouvoient plus dans cette collection, à l'époque où le dernier héritier du nom de Chantelou en fit faire la copie que l'Académie des Beaux-Arts a récemment acquise. Ce sont ces dernières cita-

tions que l'on a rassemblées ici : l'authenticité semble en être suffisamment garantie par celle des premières.

FÉLIBIEN, *Tome II*, page 349 (1).

Le 2 juillet 1643, avant de commencer le Ravissement de saint Paul, que M. de Chantelou lui avoit demandé, pour servir de pendant à un petit tableau de Raphaël (la Vision d'Ézéchiel), Poussin lui écrit :

« Qu'il craignoit que sa main tremblante ne lui
« manquât dans un ouvrage qui devoit accom-
« pagner celui de Raphaël; qu'il avoit de la peine
« à se résoudre à y travailler, s'il ne lui promet-
« toit pas que son tableau ne serviroit que de
« couverture à celui de Raphaël, ou du moins
« qu'il ne les feroit jamais paroître l'un auprès de
« l'autre; croyant que l'affection qu'il avoit pour
« lui étoit asez grande, pour ne pas permettre
« qu'il reçût un affront. »

En envoyant ce tableau à Monsieur de Chantelou, il lui répète encore, dans une lettre du 2 décembre 1643 :

« Qu'il le supplie, pour éviter la calomnie, et
« en même temps la honte qu'il auroit qu'on vît
« son tableau en parangon de celui de Raphaël,
« de le tenir séparé et éloigné de ce qui pourroit

(1) *Entretiens sur les Vies*, etc. Paris, 1688, 2 vol. in-4°.

« le ruiner, et lui faire perdre si peu qu'il a de
« beauté ».

Tome II, page 350.

Comme on le pressoit fortement de retourner en France, pour finir seulement la grande Galerie, il répondit, dans une lettre du 26 juin 1644 :

« Qu'il ne désiroit y retourner qu'aux condi-
« tions de son premier voyage, et non pour ache-
« ver seulement la Galerie, dont il pouvoit bien
« envoyer de Rome les dessins et les modèles;
« qu'il n'iroit jamais à Paris pour y avoir l'emploi
« d'un simple particulier, quand on lui couvriroit
« d'or tous ses ouvrages. »

Tome II, pages 328 et 329.

En envoyant à J. Stella, peintre, son ami, un tableau qui représentoit Renaud et Armide, il lui mande :

« J'ai pris grand soin à le bien faire; je l'ai peint
« de la manière que vous verrez, d'autant que le
« sujet est de soi *mol*; à la différence de celui de
« M. de La Vrillière (1), qui est d'une manière
« plus sévère, comme il étoit raisonnable, consi-
« dérant le sujet qui est héroique ».

(1) Ce tableau, qui représentait F. Camillus renvoyant les enfants des Falisciens, fut fait en 1637; par conséquent la lettre à Stella a été écrite vers 1638.

Parlant, dans la même lettre, de son tableau de la Manne, auquel il travailloit alors, il dit :

« J'ai trouvé une certaine distribution pour le « tableau de M. de Chantelou, et certaines atti-« tudes naturelles, qui font voir dans le peuple « Juif la misère et la faim où il étoit réduit, et aussi « la joie et l'allégresse où il se trouve, l'admira-« tion dont il est touché, le respect et la révérence « qu'il a pour son législateur ; avec un mélange « de femmes, d'enfants et d'hommes d'âges et de « tempéraments différents, choses qui, comme je « le crois, ne déplairont pas à ceux qui les sauront « bien lire ».

Tome II, pages 356 et 357.

En septembre 1649, Poussin écrit au même J. Stella, au sujet d'un tableau représentant Moïse frappant le rocher, qu'il avoit fait pour lui :

« Qu'il a été bien aise d'apprendre qu'il en étoit « content, et aussi d'avoir su ce qu'on en disoit. » Et comme on avoit trouvé à redire sur la profondeur du lit où l'eau coule, il ajoute : « qu'on ne « doit pas s'arrêter à cette difficulté. Qu'il est bien « aise qu'on sache qu'il ne travaille pas au hasard, « et qu'il est en quelque manière assez bien in-« struit de ce qui est permis à un peintre dans « les choses qu'il veut représenter, lesquelles se « peuvent prendre et considérer comme elles « ont été, comme elles sont encore, ou comme

« elles doivent être. Qu'apparemment la dispo-
« sition du lieu où ce miracle se fit, devoit être
« de la sorte qu'il l'a figuré; parce que autrement
« l'eau n'auroit pu être ramassée, ni prise pour s'en
« servir, dans le besoin qu'une si grande quantité de
« peuple en avoit, mais qu'elle se seroit répandue
« de tous côtés. Que si, à la création du monde, la
« terre eût reçu une figure uniforme, et que les eaux
« n'eussent point trouvé des lits et des profondeurs,
« sa superficie en auroit été toute couverte, et par
« conséquent inutile aux animaux. Mais, dès le
« commencement, Dieu disposa toutes choses avec
« ordre et rapport à la fin pour laquelle il per-
« fectionnoit son ouvrage. Ainsi, dans des évé-
« nements aussi considérables que fut celui du
« frappement du rocher, on peut croire qu'il ar-
« rive toujours des choses merveilleuses : de sorte
« que n'étant pas aisé à tout le monde de bien
« juger, on doit être fort retenu, et ne pas dé-
« cider témérairement. »

Tome II, pages 440 et 441.

En 1651, il écrivoit encore au même Stella :
« J'ai fait pour le Chevalier del Pozzo un grand
« paysage, dans lequel j'ai essayé de représenter
« une tempête sur terre, imitant le mieux que j'ai
« pu l'effet d'un vent impétueux, d'un air rempli
« d'obscurité, de pluie, d'éclairs, de foudres qui
« tombent en plusieurs endroits, non sans y faire

« du désordre. Toutes les figures qu'on y voit jouent
« leurs personnages selon le temps qu'il fait : les
« uns fuient au travers de la poussière, et suivent
« le vent qui les emporte; d'autres au contraire
« vont contre le vent, et marchent avec peine,
« mettant leurs mains devant leurs yeux. D'un
« côté, un berger court et abandonne son trou-
« peau, voyant un lion qui, après avoir mis par
« terre certains bouviers, en attaque d'autres dont
« les uns se défendent, et les autres piquent leurs
« bœufs, et tâchent de se sauver. Dans ce désor-
« dre, la poussière s'élève par gros tourbillons;
« un chien, assez éloigné, aboie et se hérisse le
« poil, sans oser approcher : sur le devant du ta-
« bleau, on voit Pyrame mort et étendu par terre,
« et auprès de lui, Thysbé, qui s'abandonne à sa
« douleur ».

Tome II, pages 362 et 363.

Félibien ayant écrit à Poussin vers la fin de l'année 1664, celui-ci lui répondit, au mois de janvier 1665, dans les termes suivants :

« Je n'ai pu répondre plus tôt à la lettre que
« M. le Prieur de Saint-Clémentin, votre frère,
« me rendit quelques jours après son arrivée dans
« cette ville, mes infirmités ordinaires s'étant ac-
« crues par un très-fâcheux rhume qui me dure
« et m'afflige beaucoup. Je vous dois maintenant
« remercier de votre souvenir, et tout ensemble

« du plaisir que vous m'avez fait de n'avoir point
« réveillé le premier désir qui étoit né en M. le
« Prince d'avoir de mes ouvrages : il étoit trop
« tard pour être bien servi. Je suis devenu trop in-
« firme, et la paralysie m'empêche d'opérer. Aussi
« il a quelque temps que j'ai abandonné les pin-
« ceaux, ne pensant plus qu'à me préparer à la
« mort : j'y touche du corps ; c'est fait de moi.

« Nous avons N. (1) qui écrit sur les œuvres des
« peintres modernes, et sur leurs vies. Son style
« est ampoulé, sans sel et sans doctrine ; il traite
« de l'art de la peinture, comme celui qui n'en a
« ni théorie ni pratique. Plusieurs, qui ont osé y
« mettre la main, ont été récompensés par mo-
« querie, comme ils ont mérité, etc. ».

Tome II, page 371.

On avoit toujours cru que Poussin avoit com-
posé quelques ouvrages sur la peinture, et parti-
culièrement un Traité des lumières et des ombres.
Peu de temps avant sa mort, M. de Chantelou
écrivit à ce sujet à Jean Dughet, beau-frère de

(1) On peut choisir ici entre *Passeri* et *Bellori*, tous deux
contemporains de Poussin, et auteurs de *Vies des Peintres,
Sculpteurs et Architectes modernes*. L'ouvrage du premier ne
fut imprimé à Rome qu'en 1772, près de cent ans après la
mort de l'auteur ; l'ouvrage du second y avoit été publié dès
1672, sept ans seulement après la mort de Poussin.

Poussin, et comme lui établi à Rome. Voici la traduction de la réponse de Dughet, datée du 23 janvier 1666 :

« Monsieur, vous m'écrivez que M. Cérisiers
« vous a dit avoir vu un livre fait par M. Pous-
« sin, lequel traite des lumières et des om-
« bres, des couleurs et des proportions : il n'y
« a rien de vrai dans tout cela. Cependant il
« est constant que j'ai entre les mains certains
« manuscrits qui traitent des lumières et des om-
« bres, mais ils ne sont pas de M. Poussin; ce
« sont des passages extraits par moi, d'après
« son ordre, d'un ouvrage original que le Cardi-
« nal Barberini possède dans sa bibliothèque. L'au-
« teur de cet ouvrage est le père *Matteo*, maître
« de perspective du Dominiquin; et il y a bien
« des années que M. Poussin m'en fit copier
« une bonne partie, avant que nous allassions à
« Paris; comme il me fit aussi copier quelques rè-
« gles de perspective de *Vitellione* : voilà ce qui
« a fait croire à beaucoup de personnes que
« M. Poussin en étoit l'auteur. Afin qu'il ne
« vous reste, Monsieur, pas le moindre doute
« sur ce que je vous écris, vous m'obligerez de
« faire savoir à M. de Chambray, que s'il désire
« voir l'ouvrage en question, il suffira que vous
« m'en fassiez la demande, pour que je m'em-
« presse de le lui envoyer par le courrier, à la
« condition qu'il me le renverra après en avoir
« pris connoissance.

« Tous les François sont persuadés que M. Pous-
« sin a laissé des écrits sur la peinture; n'en
« croyez rien, Monsieur. Il est bien vrai que je lui
« ai entendu dire plusieurs fois qu'il avoit le pro-
« jet de composer quelque traité sur cette ma-
« tière; mais, quoique je l'aie souvent pressé de
« s'occuper de ce travail, il l'a toujours remis d'un
« temps à un autre : enfin la mort est survenue,
« et avec elle se sont évanouis tous les projets qu'il
« avait formés ».

On trouve encore deux lettres de Poussin dans deux ouvrages relatifs aux Arts, qui ont été publiés en France, de son vivant, et qui, quoique assez inégaux en mérite, sont aujourd'hui à peu près également oubliés. Le premier est un Dialogue en très-mauvais vers, intitulé *La peinture parlante*, que l'auteur, Hilaire Pader, peintre Toulousain et membre de l'Académie, envoya à Poussin, probablement avant de le faire imprimer. Voici la réponse qu'il en reçut (1):

Rome, le 30 janvier 1654.

« Monsieur, il y a peu de jours que je reçus
« un paquet que vous m'avez envoyé de Monaco.
« On me l'a rendu assez tard, d'autant que pro-
« cédant en toutes mes opérations tout doucement

(1) *La Peinture Parlante, dédiée aux Peintres de l'Académie Royale.* 1657, in-4°, page 63.

« et à l'aise, je suis peu connu du Maître de Poste.
« Après en avoir fait l'ouverture, et avoir lu les
« vers de votre *Peinture parlante*, je me suis trouvé
« obligé envers vous en diverses façons. Je dois
« vous remercier d'abord de la mémoire que vous
« avez eue de moi en divers temps et lieux, où il
« vous a plu de m'écrire des lettres qui ne m'ont
« pas été rendues, car je n'aurois pas manqué d'y
« répondre à l'heure même ; puis encore de l'hon-
« neur que vous m'avez fait d'insérer mon nom dans
« votre ouvrage de poésie, quoique vous m'eus-
« siez obligé davantage de parler de moi moins ma-
« gnifiquement, et selon mon peu de mérite. Je
« regarde cela comme un effet de la bonne volonté
« que vous avez pour moi, et je vous en suis infi-
« niment redevable. Il ne faut pas que vous vous
« incommodiez pour m'envoyer les autres parties
« de votre Poésie ; on juge bien du lion par l'on-
« gle. Je n'ai pas encore fait voir la pièce que vous
« m'avez envoyée ; je la réserve pour quelqu'un
« qui en saura goûter la beauté. Ce n'est pas le gi-
« bier de peintres médiocres : ce seroit semer des
« perles devant les porcs, que de leur présenter
« votre livre pour le lire.

« Au demeurant, je suis bien marri de ne vous
« pouvoir envoyer réciproquement quelque chose
« du mien, comme vous le désirez ; on n'a rien
« gravé de mes ouvrages, ce dont je ne suis pas
« beaucoup fâché. Regardez cependant si je puis
« vous servir en quelque autre chose, et com-

« mandez à celui qui est de tout son cœur, Mon-
« sieur, votre, etc.

« Poussin. »

Le second ouvrage où l'on trouve une lettre de Poussin, est d'Abraham *Bosse*, graveur assez distingué et auteur non moins fécond, qui fut pendant quelque temps professeur de perspective à l'Académie Royale. Après la publication, en 1651, du Traité de Léonard de Vinci, sur la peinture, traduit par M. de Chambray, Bosse, qui était loin de penser que ce Traité *dût être dorénavant la règle de l'art,* comme le dit l'épître dédicatoire adressée à Poussin, écrivit à celui-ci pour savoir la part qu'il avoit prise à l'ouvrage, et le jugement qu'il en portoit. Voici la réponse qu'il reçut de Poussin (1) :

« J'ai eu quelquefois du plaisir, et en même temps
« j'ai tiré du profit des divers jugements que l'on a
« faits de moi, ainsi à la hâte, comme ont accou-
« tumé de faire nos François, qui en cela se trom-
« pent trop souvent. Je vous suis redevable d'en
« avoir jugé favorablement. Si vous me régalez
« de vos derniers ouvrages, j'en ferai la même es-
« time que des autres que j'ai de vous, et que je
« tiens pour très-chers.

(1) *Traité des Pratiques Géométrales et Perspectives, enseignées dans l'Académie Royale de Peinture.* Paris, 1665, in-8°, page 128.

« Pour ce qui concerne le livre de Léonard de
« Vinci, il est vrai que j'ai dessiné les figures hu-
« maines qui sont dans celui qui appartient à
« M. le Chevalier del Pozzo; mais toutes les au-
« tres, soit géométrales ou autrement, sont d'un
« certain *Degli Alberti*, celui-là même qui a tracé
« les plans qui sont au livre de la *Rome Souter-*
« *raine.* Les *Goffi*, (mauvais) paysages qui sont
« derrière les figurines humaines de la copie que
« M. de Chambray a fait imprimer, y ont été
« ajoutés par le Sieur Errard, sans que j'en aie
« rien su.

« Tout ce qu'il y a de bon dans ce livre se
« peut écrire sur une feuille de papier, en grosses
« lettres; et ceux qui croient que j'approuve tout
« ce qui y est, ne me connoissent pas, moi qui
« professe de ne donner jamais le lieu de fran-
« chise aux choses de ma profession que je con-
« nois être mal faites.

« Au demeurant, il n'est pas besoin de vous
« rien écrire touchant les leçons que vous don-
« nez à l'Académie; vous êtes trop bien fondé. »

NOTES ET CORRECTIONS.

CHANTELOU.

Grace aux lettres de N. Poussin, ce nom sera désormais sauvé de l'oubli : peut-être nous saura-t-on gré de rassembler ici, sur ceux qui l'ont porté, quelques traditions que nos biographies ont négligées ou altérées.

Les trois frères De Chantelou, avec lesquels Poussin entretint pendant vingt-cinq ans une correspondance plus ou moins suivie, appartenoient à une famille noble de Picardie. Parents du Secrétaire d'État De Noyers, les deux premiers furent appelés par lui aux fonctions de l'administration, et continuèrent à les exercer après sa retraite; le troisième, M. De Chambray, étoit dans les ordres, et resta, sans titre public, attaché à la personne du Ministre.

Celui des trois frères que Poussin désigne, dans ses lettres, par le titre d'*aîné*, est Jean Fréart, Sieur de Chantelou, Conseiller du Roi et Commissaire Provincial en Champagne, Alsace et Lorraine. Poussin fit pour lui un Saint Jean donnant le Baptême, qu'il lui envoya en 1648.

Le second des Chantelou est Paul Fréart, Sieur de Chantelou, Conseiller et Maître-d'Hôtel ordinaire du Roi, qui fut Secrétaire ou Premier-Commis de De Noyers, pendant que

celui-ci occupa la place de Surintendant des bâtiments. Envoyé à Rome, en 1640, avec son frère De Chambray, pour y recueillir des monuments de l'Art, et y choisir un certain nombre d'artistes que l'on vouloit appeler en France, ses instances achevèrent de déterminer Poussin à remplir les engagements qu'il avoit pris avec le Ministre De Noyers, et il le ramena à Paris, vers la fin de l'année (Voy. page 38 de la Correspondance). Chantelou retourna seul en Italie, au commencement de 1643, pour faire bénir au Pape, et présenter à Notre-Dame-de-Lorette, les deux couronnes de diamants et l'Enfant d'or porté par un Ange d'argent, que Louis XIII et Anne d'Autriche y envoyèrent, en action de grâces de la naissance du Dauphin qui fut depuis Louis XIV. Depuis la retraite, mais avant la mort de M. De Noyers, Chantelou refusa la place d'Intendant des bâtiments, qui lui fut offerte en 1644, page 174, et s'attacha en qualité de Secrétaire à M. le Duc d'Enghien (le grand Condé). Il paroit qu'il ne conserva ce titre qu'environ deux ans, et que, nommé Maître-d'Hôtel ordinaire du Roi en 1647, page 257, il avoit quitté le service du Prince de Condé, plus d'un an avant que les troubles de la Fronde éclatassent : il finit par être Intendant de la Maison, Domaines et Finances de Monsieur, Frère du Roi, et Gouverneur du Château du Loir. Chantelou fut pendant près de vingt-huit ans le correspondant assidu, l'ami dévoué de Poussin, comme celui-ci le lui dit d'une manière si touchante dans la lettre qu'il lui écrit en 1664, page 345, un an avant sa mort : on voit qu'à un attachement profond pour sa personne, il joignoit une véritable passion pour son talent, une passion qui avoit aussi ses accès de jalousie, page 306. Poussin travailla constamment pour lui pendant la plus belle époque de son talent; ce fut encore pour lui qu'il fit son dernier tableau d'histoire, la *Samaritaine*, qu'en 1662 il terminait *de sa main tremblante*, pages 339 et 340. La seconde collection des *Sept-Sacrements*, peinte par Poussin pour M. De Chantelou, après avoir long-temps fait partie du

magnifique Cabinet d'Orléans, a passé en Angleterre avec tous les tableaux qui composoient ce Cabinet, et décore aujourd'hui la Galerie du Marquis de Stafford.

Le troisième des frères de Chantelou est jusqu'ici le seul dont l'histoire littéraire se soit occupée. Il doit cet avantage à ce qu'il a composé plusieurs ouvrages, qui, cependant, prouvent plus de goût pour les Arts que de talent pour écrire. Il se nommoit Roland Fréart De Chantelou, Sieur De Chambray : il étoit ecclésiastique, et, dans le privilége d'un de ses livres, on lui donne les titres de Conseiller et d'Aumônier ordinaire du Roi. L'abbé De Chambray publia à Paris, en 1650, le *Parallèle de l'Architecture Antique avec la Moderne*, qui a eu plusieurs éditions; c'est son meilleur ouvrage. Il y a placé sur le frontispice le portrait de M. De Noyers, son parent et son patron; et dans la Dédicace, adressée à ses deux frères, il a donné, sur le Secrétaire-d'État et sur son administration, des détails qui, malgré l'emphase du style, ne sont pas sans intérêt. Chambray faisoit imprimer en même temps une traduction des quatre Livres d'architecture d'André Palladio, et la dédioit également à ses frères. L'année suivante, 1651, il publia une assez médiocre traduction du Traité de Léonard de Vinci sur la Peinture, et la dédia à Poussin; tandis que Trichet Dufresne, Correcteur de l'imprimerie royale, publioit et dédioit à la Reine Christine le texte de ce même Traité, d'après un manuscrit enrichi de dessins de Poussin que le Commandeur Del Pozzo avoit donné à MM. de Chantelou, pendant leur séjour à Rome. Il est question de ces divers ouvrages, et plus particulièrement du dernier, aux pages 315, 316, 324 et 360 du Recueil des Lettres de Poussin. Enfin Chambray fit imprimer au Mans, en 1662, un Livre intitulé *de la Perfection de la Peinture*, qu'il dédia à Monsieur, frère du Roi. C'est à l'occasion de ce Livre, que Poussin écrivit, le 7 mars 1665, huit mois avant sa mort, une lettre à l'auteur, qui contient quelques idées générales sur la peinture; page

346 et suivantes. L'abbé de Chambray vivoit au Mans, fort retiré, lorsqu'en 1667 Colbert l'appela à Paris, et le chargea d'examiner les projets présentés pour l'achèvement du Louvre. Il s'occupa pendant six mois de ce travail, reçut du Ministre une indemnité de 4000 liv. pour les frais de son voyage, et retourna au Mans, où il mourut en 1676.

DE NOYERS.

François Sublet De Noyers, Baron de Dangu, Ministre et Secrétaire d'État du Département de la Guerre, et en même temps Surintendant des Bâtiments, Arts et Manufactures, prit une part importante à l'Administration du Cardinal de Richelieu, surtout pendant les dernières années de ce célèbre ministère. Il avoit été successivement Trésorier de France à Rouen, Contrôleur-Général des finances sous M. de Champigny, son oncle, qui en étoit alors Surintendant, Intendant des finances, et enfin Intendant des armées. En 1636, à la retraite de M. de Servien, il fut fait Secrétaire d'État au Département de la Guerre; en 1637, Capitaine et Concierge de Fontainebleau; en 1638, à la mort du Président de Fourcy, Surintendant des Bâtiments. Le 10 avril 1643, très-peu de temps après la mort de Richelieu dont il avoit eu toute la confiance, De Noyers, qui s'étoit attaché à la Reine, quitta assez brusquement la Cour, et se retira à sa terre de Dangu. Il croyoit être rappelé sous la Régence; il fut oublié, et garda seulement la place de Surintendant des Bâtiments. Deux ans et demi après sa retraite, le 20 octobre 1645, De Noyers mourut à Dangu : son corps fut transporté à Paris, et enterré dans l'église du Noviciat des Jésuites, qu'il avoit fait bâtir à ses frais, et dont Poussin avoit, en 1642, décoré le maître-autel du tableau représentant un miracle de Saint François Xavier. Il fut remplacé dans le département de la Guerre par Michel Le Tellier, qui, dans la suite, eut pour adjoint, puis pour successeur, son fils le Marquis de Louvois.

Le choix de Richelieu doit faire supposer des talents à De Noyers; la variété de ses occupations prouve son activité. Le Ministre de la Guerre entretenoit six armées et fortifioit nombre de places, tandis que le Surintendant des Bâtiments agrandissoit et embellissoit plusieurs maisons royales; qu'il envoyoit en Italie chercher de bons modèles et d'habiles artistes; qu'il entreprenoit de terminer et de décorer le Louvre; qu'il y plaçoit la Monnoie sous la direction de Varin, qui y fit ses beaux coins et dirigea l'utile refonte de 1638; qu'enfin dans le même palais, il fondoit à grands frais l'Imprimerie Royale, ce magnifique établissement qui, grace aux soins réunis de Sébastien Cramoisy et de Raphaël Trichet Dufresne, déploya dès son origine une telle activité qu'il en sortit, en deux ans, 70 volumes in-folio, grecs, latins, françois et italiens. Les Lettres de Poussin nous offrent une preuve nouvelle qu'au milieu des travaux de l'Administration, et sans doute des intrigues de la Cour, De Noyers avoit conservé un véritable goût pour les Arts et pour les Lettres; qu'il se faisoit un mérite, peut-être même un devoir, d'accueillir, de rechercher, de protéger ceux qui les cultivoient avec quelque éclat. Son administration signale en quelque sorte les commencements de cette noble et féconde alliance entre le pouvoir et les talents, qui a donné au règne suivant une si grande illustration.

DEL POZZO.

Le Commandeur Cassiano Del Pozzo qui fut, à Rome, un des premiers patrons de Poussin, et qui, pendant trente-sept ans, s'y montra constamment son admirateur et son ami, occupe une place honorable dans l'histoire littéraire de l'Italie, et la doit uniquement à son noble caractère, à ses connoissances variées, à son goût vif et constant, à son zèle éclairé et infatigable pour tout ce qui intéressoit l'Histoire, la Littérature et surtout les Arts. Il n'a rien produit, mais il

étoit en relation habituelle avec la plupart des hommes de son temps qui se sont illustrés par leurs productions; et l'intérêt qu'il prenoit à leurs travaux, l'estime qu'il professoit pour leurs talents, les encouragements et les conseils qu'il se plaisoit à leur donner, ont mis son nom dans leur histoire, et par cela seul l'ont préservé de l'oubli. On pourroit, sous quelques rapports, le comparer à notre Peiresc, avec lequel il fut lié; et certes, ce ne seroit pas l'Italie qui auroit à se plaindre d'un pareil rapprochement. Cassiano Del Pozzo, issu d'une famille ancienne et illustre du Piémont, naquit à Turin, et fut élevé à Pise sous les yeux et par les soins de l'Archevêque de cette ville, qui étoit son parent. Sa famille le destinoit à la magistrature, et déjà il étoit entré dans cette carrière, lorsque la vue de Rome et de ses édifices tant anciens que modernes, développa chez lui cette passion pour les monuments de l'Histoire et pour ceux des Arts qui a rempli toute sa vie. Il s'attacha au Cardinal François Barberini, et le suivit dans plusieurs Nonciatures; puis il revint à Rome et n'en sortit plus, se livrant assidûment à ses études favorites, et s'occupant sans relâche à former une très-riche collection d'antiquités de tous les genres et d'ouvrages de l'Art de tous les temps. Le Commandeur Del Pozzo mourut vers la fin de l'année 1657, comme on le voit dans les Lettres de Poussin, page 335, et sa collection passa avec ses livres dans la Maison Albani. C'est de là qu'est venu le Recueil de lettres originales adressées à Del Pozzo par plusieurs artistes, qui a paru à la vente de M. Dufourny, en 1823. Parmi ces lettres, que Bottari avoit déjà publiées en 1754, il s'en trouvoit vingt-quatre de Poussin, qui ont été traduites et insérées par ordre de dates dans la collection que l'on publie aujourd'hui. Nous devons ici rectifier une erreur que le même Bottari a imprimée dans son Recueil, tome Ier, page 280, et que l'on a répétée de confiance dans celui-ci, page 25. Il dit, dans une note, que Carlo Antonio, frère de Cassiano, à qui Poussin écrit, de Paris, une lettre datée du 6 janvier 1641, et dont

il est souvent question dans cette correspondance, étoit Archevêque de Pise : il s'est trompé. Carlo Antonio Del Pozzo, Archevêque de Pise, étoit, non pas frère, mais cousin du Commandeur Cassiano, et beaucoup plus âgé que lui. Il occupa le siége de Pise depuis l'année 1587 jusqu'à l'année 1607 qu'il mourut. Ce fut lui qui prit soin de l'éducation de son jeune parent Cassiano, et qui lui conféra la commanderie qu'il avoit fondée pour sa famille dans l'ordre militaire de Saint-Étienne. Nous voyons, dans une lettre de Poussin, page 337, que le Carlo Antonio que Bottari, trompé par l'identité des prénoms, a pris pour l'Archevêque de Pise, mort depuis cinquante ans, succéda à son frère, en 1657, dans l'ordre de chevalerie, c'est-à-dire dans la commanderie de Saint-Étienne, qui appartenoit à leur Maison. Il en résulte qu'il faut effacer, page 25, le titre de *Mgr.* donné à Carlo Antonio Del Pozzo. Ughelli, dans son *Italia Sacra*, tome III, page 490, établit clairement les faits qui prouvent l'erreur de Bottari, et nous apprend en même temps que le Commandeur Cassiano obtint cette Abbaye de Cavore (*Sancta-Maria de Caburro*) dont il est question dans les Lettres de Poussin, pag. 43, 44, 70, etc. Nous ajouterons ici que les *Sept-Sacrements*, peints par Poussin pour le Commandeur Del Pozzo, ont passé de Rome en Angleterre, où ils se trouvent aujourd'hui dans la Galerie du Duc de Portland. Malheureusement un de ces tableaux a été brûlé.

ITALIE, PAPES.

N. Poussin vint à Rome au commencement de l'année 1624, et y mourut pendant l'automne de l'année 1665; ainsi il y passa près de 42 ans, sauf le temps de son voyage en France, et y vécut sous le Gouvernement de trois Papes, Urbain VIII, Innocent X, et Alexandre VII.

Urbain VII, Maffeo Barberini, d'une famille noble de Florence, fut élu le 19 juillet 1623, n'ayant encore que 55

ans, et mourut le 29 juillet 1644 : c'étoit alors le Pape qui avoit régné le plus long-temps, comme le remarque Poussin, qui parle d'Urbain VIII aux pages 162, 173, 176, 184 et 199. Il éleva à la dignité de Cardinaux, son frère qui vécut dans la retraite, et ses deux neveux Antoine et François Barberini, qui prirent une part importante aux affaires, le premier comme Camerlingue et Surintendant des finances, le second comme Vice-Chancelier. Urbain combla d'honneurs et de richesses les autres membres de sa famille, et le pouvoir des Barberini, affermi par une longue possession, devint absolu dans Rome, et redoutable dans toute l'Italie. Poussin fut spécialement protégé par le Cardinal François, pour lequel il fit plusieurs ouvrages; il en parle aux pages 137 et 191. Un des événements les plus importants du Pontificat d'Urbain VIII, lequel a duré 21 ans, et n'a été pour Rome ni sans éclat ni sans utilité, fut la guerre contre le Duc de Parme, qui éclata en 1642. Les Vénitiens, le Grand-Duc de Toscane et le Duc de Modène conclurent une *ligue* avec le Duc de Parme pour résister à Urbain, ou plutôt à ses neveux : la médiation de la France procura une paix passagère en 1644. Poussin parle de cette guerre, onéreuse aux Romains et par conséquent désapprouvée par eux, aux pages 137, 141, 170, 176 et 194. — Monsignor Mazzarini, dont il est question page 68, est notre Mazarin, depuis Cardinal et premier ministre : il étoit alors Vice-Légat à Avignon. Le Père Mazzarini, page 97, étoit frère du Ministre; de Dominicain il devint Archevêque d'Aix, puis Cardinal, et mourut en 1648. — Le Cardinal de Lyon, page 184, étoit le frère aîné du Cardinal de Richelieu. Il fut d'abord Archevêque d'Aix, puis Archevêque de Lyon, enfin Cardinal en 1629; il est mort en 1653.

Innocent X succéda, le 15 septembre 1644, à Urbain VIII. Il se nommoit Jean-Baptiste Panfili, et appartenoit à une famille noble de Rome : il mourut le 7 janvier 1655, à l'âge de 81 ans, après en avoir régné onze. Porté au Pontificat par l'influence du parti Espagnol, Innocent X se montra toujours

peu affectionné aux François et surtout fort ennemi de Mazarin. Poussin, qui avoit d'abord bien auguré du changement de règne, page 199, revint assez promptement de son erreur, comme on le voit aux pages 225, 229 et 233. Les Barberini avoient puissamment contribué à l'élection du nouveau Pape, mais ils ne tardèrent pas à s'en repentir. Poursuivi judiciairement, le Cardinal Antoine s'échappa de Rome à la fin de 1646, et se refugia en France; son frère l'y suivit bientôt avec le reste de sa famille. Mazarin accueillit généreusement les deux Cardinaux fugitifs, tandis qu'Innocent X lançoit une bulle contre eux et séquestroit leurs biens : par la suite ils se reconcilièrent avec le Pape. Poussin fait allusion à ces événements aux pages 228, 230 et 236. — Le Cardinal-Neveu Panfili, dont il est question aux pages 225 et 236, ayant résigné son chapeau pour épouser secrètement une Princesse de Rossane, fut banni de Rome en 1646.— Les *turbulences* dont Poussin parle à la page 245, et qui lui causèrent tant d'effroi, furent occasionnées par une tentative d'assassinat que le parti Espagnol fit contre la personne de Nicolas Monteiro, chargé des affaires de Portugal. Depuis 1640, les François se regardoient, à Rome et ailleurs, comme les alliés obligés des Portugais : les Espagnols eurent le dessous dans le combat qu'ils avoient provoqué, et le Pape, irrité, ordonna à leur ambassadeur de sortir de Rome.— En 1647, une révolte terrible éclata à Naples : elle avoit pour chef le célèbre Mazaniello. Étouffée au bout de quelques jours, elle éclata de nouveau deux mois après, et se montra beaucoup plus redoutable. Le Duc de Guise, qui étoit venu à Rome pour y demander la dissolution de son mariage avec la Comtesse de Bossu, appelé à Naples comme chef de la nouvelle république, s'y rendit le 15 novembre 1647; mais il ne pouvoit s'y soutenir sans des secours étrangers, et Mazarin ne lui en envoya point. Le 6 avril suivant, ses troupes ayant été battues et mises en fuite par les Espagnols, il fut fait prisonnier et envoyé en Espagne, où il resta jusqu'en 1652, que le Prince de Condé obtint sa

liberté. Poussin parle de ces événemens aux pages 274, 296 et 301. — En 1649, Innocent X renouvela la querelle de son prédécesseur avec le Duc de Parme Farnèse; il envoya une armée pour s'emparer du Duché de Castro, fit raser la ville de ce nom, et prononça la confiscation du Duché. Il est question de cette guerre aux pages 301, 302 et 304. — Le passage, « on va mener en Espagne la nouvelle épouse », page 301, se rapporte au mariage de Philippe IV avec l'Archiduchesse Marie-Anne, fille de l'Empereur et d'une sœur de Philippe : celui qui suit, à la même page, « les Italiens mettent Jules au-dessus de César », semble désigner notre Premier Ministre Jules Mazarin.

ALEXANDRE VII, Fabio Chigi, noble Siennois, succéda à Innocent X le 7 avril 1655, et mourut le 22 mai 1667, âgé de 69 ans, après en avoir régné treize. Sous son Pontificat, le parti françois et le parti espagnol continuèrent à Rome à se disputer la supériorité; mais le crédit du premier y alloit croissant sensiblement, à mesure que la puissance de la maison d'Autriche déclinoit en Europe. Alexandre VII aimoit peut-être encore moins que son prédécesseur les François, et surtout Mazarin, mais il étoit forcé de les ménager davantage. Sous ce Pontificat, les lettres de Poussin deviennent de plus en plus rares, et il n'y parle qu'une seule fois des affaires de Rome et de l'Italie; c'est aux pages 343 et 344. Il y est évidemment question des suites de l'attentat commis par la Garde Corse contre le duc de Créqui, Ambassadeur de France, attentat dont Louis XIV exigea une réparation si éclatante. Il avait eu lieu le 20 août 1662, et le différend entre la France et Rome qui s'ensuivit, ne fût accommodé que le 22 février 1664.

FRANCE.

N. Poussin, amené en France par MM. de Chantelou et de Chambray, quitta Rome vers la fin de 1640. La lettre dans la

quelle il annonce au Commandeur Del Pozzo son arrivée à Paris, page 25, est du 6 janvier 1641; la dernière des lettres qu'il y a écrites, page 114, est du 21 septembre 1642; celle qui suit, page 117, est datée de Rome le 1er janvier 1643 : ainsi son voyage en France dura près de deux ans. Ce sont les deux dernières années du ministère de Richelieu et du règne de Louis XIII. Dans une lettre du 17 janvier 1642, Poussin parle, page 71, *des grandes affaires qui occupoient alors le Gouvernement;* et en effet, dans ce moment, où Louis XIII et son Ministre, l'un et l'autre presque mourants, partoient pour le Roussillon, dont ils devoient achever la conquête dans cette campagne, et pour la Catalogne, qui s'était donnée au Roi, et que les maréchaux de Brezé et de la Mothe défendoient contre les Espagnols, la France avoit encore sur pied quatre autres armées : une en Allemagne, sous le Comte de Guébriant; deux en Picardie et en Champagne, sous le Comte d'Harcourt et le Maréchal de Guiche; enfin une en Italie, sous le Duc de Bouillon. Si l'on ajoute à l'entretien et à la direction de tant de forces militaires, les soins de l'administration intérieure, la conduite des négociations en Allemagne, enfin la surveillance des intrigues de la Cour et des complots avec l'Étranger, on conviendra que Richelieu et De Noyers avoient alors peu de temps à donner à ce que Poussin appelle *les choses curieuses,* page 71. Au milieu de la campagne de 1642, Richelieu, malade à Tarascon, découvrit le traité conclu avec l'Espagne par Monsieur, Gaston, Duc d'Orléans. Cette conspiration porte le nom de Cinq-Mars, parce qu'elle coûta la vie à ce jeune favori : il fut décapité à Lyon le 7 septembre. C'est lui qui, l'année précédente, avoit introduit Poussin chez le Roi, et qu'il appelle, page 25, M. Le Grand, titre que portoit à la cour le Grand Écuyer.

Pendant que Poussin retournoit en Italie, le Cardinal de Richelieu terminait sa carrière (le 4 décembre 1642), et Mazarin entroit au Conseil; à peine étoit-il de retour à Rome, que Louis XIII suivoit au tombeau son célèbre Ministre (le 14

mai 1643). La Régence d'Anne d'Autriche commença, c'est-à-dire le ministère du Cardinal Mazarin, qui se prolongea jusqu'au 9 mars 1661, époque de la mort du successeur de Richelieu. Sous ce ministère, la France continua la guerre, en Allemagne, contre l'Empereur, jusqu'à la paix de Munster, conclue en 1648; en Espagne, en Italie et dans les Pays-Bas, contre la branche Espagnole de la Maison d'Autriche, jusqu'à la paix des Pyrénées, conclue en 1659 : elle fut de plus, pendant près de cinq ans, 1648 à 1653, presque continuellement agitée par des dissensions civiles qui ont reçu les noms de Guerre de Paris et de la Fronde. Les lettres de Poussin contiennent beaucoup de passages qui se rapportent à ces événements : nous choisissons les plus intéressants pour y joindre quelques notes.

FAITS DE GUERRE. Page 154, *Marques signalées d'estime données au Vicomte de Turenne et à M. de Gassion.* Tous deux furent faits Maréchaux de France en 1643 : M. de Gassion, pour avoir contribué au gain de la célèbre bataille de Rocroy, donnée le 10 mai, et ensuite à la prise de Thionville; M. de Turenne, pour s'être distingué, dans le Milanois, par la prise de Trino : il avoit 32 ans, et servoit sous le Prince Thomas de Savoie. — Page 159, *La perte de M. de...... et de son armée.* Le nom resté en blanc, probablement parce que le copiste, qui a estropié presque tous les autres, ne put pas du tout lire celui-là, doit être celui du Maréchal de Guébriant, qui fut blessé à mort au siége de Rotweil, le 19 novembre 1643. Six jours après, l'armée françoise, qui se trouvoit sous les ordres de Rantzaw, fut défaite à Tudelingen, et obligée de se mettre à couvert en-deçà du Rhin. Turenne vola à son secours; il la remit sur pied, lui fit repasser le fleuve, et, réuni au Duc d'Enghien, il alla attaquer et battre Merci à Fribourg, les 3, 5 et 9 août 1644. Poussin, dans sa prévoyance, applique donc ici avec beaucoup de justesse le mot connu de Thémistocle. — Page 192, *Les revers du Maréchal de la Mothe en Catalogne.* Ce Maréchal commandoit une ar-

mée en Catalogne depuis 1641 : il y fut battu par les Espagnols, qui prirent Lérida et firent lever le siége de Tarragone. Comme il étoit l'ami de De Noyers, qui n'avoit pas encore voulu se défaire de sa charge de Secrétaire-d'État, Le Tellier le fit conduire à Pierre-Encise, et le poursuivit avec acharnement de Tribunaux en Tribunaux : justifié par le Parlement de Grenoble, il sortit enfin de prison en 1648. — Page 192, *Gravelines assiégé par notre armée surnommée la Dorée...... Bruit entre les Maréchaux de Gassion et de la Meilleraie.* Cette armée, surnommée la Dorée parce que la plus haute noblesse du royaume s'y trouvoit, étoit commandée par Gaston, Duc d'Orléans. Gravelines fut pris après s'être vaillamment défendu pendant deux mois. La mésintelligence entre Gassion et la Meilleraie, qui avait éclaté dès le commencement du siége, en vint au point, lorsqu'il fut question de prendre possession de la place, que les deux corps de troupes qu'ils commandoient alloient se charger, si Gaston ne leur eût fait défendre d'obéir à leurs chefs. — Pages 246 et 248, *Siége d'Orbitello.* Mazarin, voulant inquiéter le Pape en portant la guerre dans son voisinage, fit assiéger Orbitello, sur la côte de Toscane, qui appartenoit aux Espagnols. Le Prince Thomas commandoit l'armée de terre, le Duc de Brezé celle de mer. Pimentel vint au secours de la place avec la flotte espagnole, et un combat s'engagea le 4 juin 1646 : Brezé y fut tué à 27 ans. Les François s'attribuèrent la victoire, mais leur flotte retourna en Provence, et le Prince Thomas leva le siége d'Orbitello. — Page 251, *M. de la Meilleraie bat la forteresse de Porto-Longone.* L'échec d'Orbitello fut réparé peu de temps après par la prise de Piombino sur la côte de Toscane, et de Porto-Longone dans l'île d'Elbe : ces deux places se rendirent, les 8 et 29 octobre 1646, aux Maréchaux de la Meilleraie et du Plessis. Les Espagnols les reprirent toutes deux en 1650, page 315, mais la seconde leur coûta 47 jours de siége. La conquête de Porto-Longone intéressoit particulièrement Innocent X, parce que Ludovisi, son neveu, avoit le domaine

utile de l'île. — Page 290, *Notre armée navale passa hier à Fiumicino.* Cette armée se contenta de tenir la mer le long des côtes de l'Italie, et ne fit pas sur Naples la tentative que Poussin appeloit de ses vœux. Mazarin désapprouvoit l'entreprise du Duc de Guise, et n'avoit pas voulu la soutenir en temps utile : on étoit d'ailleurs à la fin d'août, et dès le mois d'avril la révolte de Naples avoit perdu toute son importance.

Troubles civils. Dès la première année de la Régence d'Anne d'Autriche, les prétentions de ceux qui se croyoient appelés alors à jouer un rôle, divisèrent la cour en plusieurs partis, et la lutte s'engagea entre eux. Le Duc de Beaufort, surnommé depuis le *Roi des Halles*, qui d'abord s'étoit montré très dévoué à la Reine, fut arrêté le 2 septembre 1643, et conduit à Vincennes où il resta cinq ans; madame de Chevreuse fut enveloppée dans sa disgrace et reléguée à Tours; MM. de Vendôme, chefs du parti que l'on nommoit *les Importants*, furent aussi exilés. C'est à ces *brouilleries* que Poussin fait allusion, aux pages 140, 167 et 173. Les *nouvelles de la Cour ne m'étonnent en aucune manière*, écrit-il à Chantelou qui le tenoit, comme on peut en juger, fort au courant de ce qui s'y passoit; *si nous vivons, nous en entendrons bien d'autres* : il avoit raison. — Pendant plusieurs années la Cour fut à peu près le théâtre unique des agitations; mais en 1648 les factions se recrutèrent au dehors, et le peuple, comme le dit le Cardinal de Retz, entra dans le sanctuaire. Au moment où la France, après tant de sacrifices, concluoit enfin la glorieuse paix de Westphalie, une guerre civile éclatoit dans sa capitale : le tumulte des Barricades eut lieu le 26 août. La Cour, intimidée, crut devoir céder au Parlement, et sa foiblesse enhardit les *Frondeurs* : un accommodement se fit cependant le 8 octobre. Poussin parle de ces événements aux pages 288 et 292. Le passage, *La chute du vilain que vous savez ne me réjouit pas; j'attends ce qui suivra*, peut se rapporter, soit au renvoi du Surintendant des finances Emery, créature de Mazarin, qui disoit franchement que *les Surintendants n'étoient*

faits que pour être maudits, et que l'on fut alors forcé de sacrifier à la haine publique; soit encore, et mieux selon nous, à la rupture ouverte entre la Reine et son Ministre, et le Coadjuteur de Paris, qui précéda de quelques mois l'explosion des Barricades. Retz avoue, dans ses Mémoires, que du 28 mars au 25 août il dépensa plus de 200,000 livres (monnoie actuelle) pour se faire des partisans. Les mœurs et le caractère du Coadjuteur justifient l'épithète par laquelle Poussin le désigne, et l'inquiétude que lui cause sa disgrace. — 1649. La paix ne pouvoit être de longue durée : dès la fin de l'année précédente, les prétentions du Parlement avoient de nouveau poussé à bout la Reine et ses amis. Le 6 janvier, la Cour partit de la capitale et se retira à Saint-Germain. Le Prince de Condé, outré de *l'impertinence de ces Bourgeois,* la suivit; et le lendemain même, avec un assez foible corps de troupes, il commença le blocus de Paris : le 8, il prit Charenton. Son frère, le Prince de Conti, commandoit alors les troupes du Parlement et de la Fronde. La guerre fut courte et presque ridicule; un accommodement la termina le 11 mars. Le Roi rentra dans Paris, le 18 août, avec sa mère, Mazarin et Condé. Tels sont les événements auxquels se rapportent divers passages de la correspondance du Poussin, pages 296 à 301, 304 et 305. Généralement ses lettres donnent lieu de penser que, si son correspondant et lui n'étoient pas tout-à-fait opposés à la Cour, ils avoient du moins, comme presque toute la France, une telle aversion pour le Ministre, qu'ils étoient portés à s'intéresser à ses ennemis : celles du 7 février, du 24 mai et du 19 septembre, sont remarquables sous ce rapport: *le Cyclope,* page 300, est bien certainement Mazarin. — *Les étranges nouvelles d'Angleterre*, page 296, sont celles du procès de Charles 1er : ce Prince fut décapité le 9 février. La phrase qui suit prouve que Poussin prenoit un assez vif intérêt aux affaires politiques; on a déjà pu s'en apercevoir dans plusieurs autres endroits, et surtout à la page 153. — 1650. Le Prince de Condé mettoit un trop haut prix à ses services pour ne pas se faire bientôt des ennemis de

ceux qu'il avoit défendus. Brouillé avec les Frondeurs, il brava Mazarin, se brouilla avec lui, et devint chef d'un troisième parti qu'on nomma les *Petits-Maîtres*. Mazarin le fit arrêter avec le Prince de Conti et le Duc de Longueville, et conduire d'abord à Vincennes, puis au Havre : les Parisiens en firent des feux de joie. Gaston soutint Mazarin; Turenne se joignit aux Espagnols et fut battu avec eux, à Rethel, par le Maréchal du Plessis. Poussin parle de ces changements dans les affaires, ou plutôt dans les rôles, aux pages 307, 308, 310, 311, 315 et 317. Le passage, *Il semble que vos prophéties veuillent s'accomplir*, page 308, indique la chute de Mazarin, que Chantelou regardoit comme devant être la suite de sa rupture avec le Prince de Condé. — 1651. Mazarin, brouillé de nouveau avec Gaston, alla au Havre délivrer les Princes. Il en fut mal reçu, quitta la France et se retira à Cologne. Le Parlement le bannit du royaume à perpétuité; plus tard il mit sa tête à prix. Condé revint à Paris, y fut accueilli avec des transports de joie, et figura à son tour comme chef de la Fronde, tandis que Turenne, abandonnant les Espagnols, vint défendre la Cour. La correspondance de Poussin ne nous offre qu'un passage sur ces événements, page 317 : *Vos prophéties sont accomplies.... mais je crains le retour*. On voit qu'il est question de Mazarin, et la crainte de Poussin étoit très-fondée. — Nous ne pousserons pas plus loin notre sommaire de la Fronde, qui est sans objet du moment qu'il ne doit plus servir d'explication aux lettres de Poussin. Depuis 1650, ces lettres deviennent de plus en plus rares; il n'y en a que deux pour 1651, qu'une seule pour 1652, et dans celle-ci Poussin ne parle que d'une manière générale *de la désolation de la pauvre France, et du refroidissement du goût pour les choses de l'Art qui en est la suite*, page 320. A partir de cette époque, il ne dit plus un mot des affaires politiques. On pourroit croire que les deux correspondants, craignant que leurs lettres ne fussent interceptées, comme il paroît que cela avoit eu lieu précédemment, pages 199 et 301, devinrent plus réservés dans leurs confi-

dences réciproques, à mesure que le drame approchoit de sa fin; ou peut-être que des lettres écrites par Poussin, lorsque la fortune de Mazarin paroissoit encore chancelante, auront été supprimées, à l'époque où une victoire complète sur ses ennemis rendit le Ministre plus puissant et par conséquent plus redoutable qu'il n'avoit jamais été.

ARTISTES, HOMMES DE LETTRES, ETC.

ANGELONI, savant Antiquaire, auteur de plusieurs ouvrages, mort en 1652. Sa proposition fut enfin acceptée, et son livre intitulé : l'*Historia Augusta da Giulio Cesare a Costantino*, parut à Rome en 1641, avec une Dédicace à Louis XIII, et des vers adressés au Cardinal de Richelieu. Angeloni étoit oncle de Bellori, qui a écrit une Vie de Poussin. — BOCCALINI (Trajano), auteur des *Ragguagli di Parnaso*. Après beaucoup d'éloges de la *Torta*, Apollon dit au critique de Guarini, car il n'y en a qu'un : *Che egli si fa conoscere per uno di quegli acerbi detrattori, che accecati dall' invidia, biasimavano le cose inimitabili degli ingegni straordinariamente fecondi*. Centuria Ia, Ragguaglio XXXI. — CACHET de la Confiance, pages 99 et 200. Selon Bellori, le contemporain, l'ami et l'historien de Poussin, ce cachet exprimoit la disposition morale dans laquelle il se trouvoit lorsqu'il entreprit son voyage en France, qu'il comparoit à une navigation incertaine. Il le fit graver à Paris. On y voyoit la figure de la Confiance, les cheveux épars, tenant des deux mains un navire, avec ces mots : *Confidentia N. P.* — CERISIERS. Ce n'est pas le père de Cerisiers, Jésuite, auteur de beaucoup d'ouvrages médiocres. C'étoit, à ce qu'il paroît, un Négociant de Lyon, grand admirateur des talents de Poussin qui fit pour lui plusieurs tableaux, notamment les deux beaux Paysages où l'on porte le corps et où l'on recueille les cendres de Phocion. — CHAPRON, ou plutôt Chaperon (Nicolas), Peintre et surtout Graveur, élève de Vouet. Il fit un long séjour à Rome, et y

grava les Loges du Vatican, connues sous le nom de Bible de Raphaël.— CHARMOIS (Martin De), Conseiller-d'État, amateur des beaux-arts, un des fondateurs de l'Académie royale de Peinture. Ce fut lui qui, en 1648, rédigea avec Le Brun et présenta au Conseil de régence une requête ayant pour objet de soustraire les artistes à la juridiction des Officiers de Maîtrise. Le Conseil y fit droit aussitôt, et des lettres-patentes instituèrent l'Académie. De Charmois en fut le premier Chef; le Brun remplit la première place parmi les douze membres du conseil que l'on nomma *Anciens*. Après quinze ans d'une existence assez précaire et d'une activité souvent interrompue, l'Académie royale reçut, en 1663, une organisation tout-à-fait nouvelle et fut installée au Louvre. De Charmois ne fit point partie du nouveau corps; il étoit mort en 1661. — CHIECO, Peintre napolitain. Nous avons lu ainsi ce nom, qui seroit alors un diminutif de *Francesco*. A. Félibien a lu *Ciccio*, et il avoit le double avantage d'être un contemporain, et d'avoir sous les yeux les lettres originales de Poussin. Ajoutons que F. Solimène, Peintre célèbre, s'appeloit aussi Ciccio, qu'il étoit Napolitain, fils d'un peintre, et né en 1657. — DOMINIQUE (Jean), Peintre de Paysages, élève de Claude Gelée, dit le Lorrain. — DUFRESNE (Trichet), fut le premier Directeur de l'Imprimerie royale. Il étoit renommé par la variété de ses connoissances. Après avoir suivi à Rome la Reine Christine, en qualité de Bibliothécaire, il revint en France, et mourut à Paris en 1661. Poussin a fait pour lui plusieurs tableaux. — ERRARD (Charles), Peintre d'Histoire. L'un des fondateurs de l'Académie en 1648, il en fut le premier Recteur en 1655. On l'envoya à Rome en 1666, pour diriger l'Académie de France qui venoit d'y être établie; il en revint en 1673, y retourna deux ans après avec le même titre de Directeur, et enfin y mourut en 1689, âgé de 83 ans. — FERRARI (Jean-Baptiste), Jésuite, mort en 1655. Moins heureux qu'Angeloni, il n'obtint pas la permission de dédier à Louis XIII son livre intitulé : *Hesperides, sive de malorum*

aureorum culturâ, qui ne parut à Rome qu'en 1646. C'est, sous une forme mythologique assez bizarre, un traité des orangers et de leur culture en Italie. Parmi les nombreuses planches que contient cet ouvrage, il y en a une gravée par C. Bloemaert, d'après Poussin : à la page qui suit (99), l'auteur célèbre les talents de ce grand peintre, que Louis XIII, dit-il, a appelé près de lui, *né Gallico Alexandro suus deesset Apelles*. — Foucquet (Yves). C'étoit le troisième des cinq frères du Surintendant, qui avoit de plus six sœurs. Il étoit Conseiller au Parlement, et mourut fort jeune. Nicolas Foucquet avoit été nommé Surintendant au commencement de 1653; il fut arrêté le 5 septembre 1661. — Fouquières (Jacques), Peintre de Paysages, né à Anvers, élève de Breughel de Velours. Il devoit peindre, dans la galerie du Louvre, des vues des principales villes de France, et par cela seul il se regardoit comme chargé d'en diriger toute la décoration. Ce fut un des plus sots et en même temps un des plus violents adversaires de Poussin. On l'avoit annobli : c'est pour cela, et surtout à cause de sa vanité et de ses grands airs, que Poussin l'appeloit le *Baron*, titre qui lui est resté. — Dughet (Gaspard, ou Guaspre dit Poussin), célèbre Peintre de Paysages, élève et beau-frère de Poussin, qui épousa sa sœur en 1629, naquit à Rome, en 1613, d'une famille originaire de Paris. Il accompagna Poussin dans son voyage en France, et mourut à Rome en 1675 : c'est de lui qu'il est question aux pages 57, 77, 343. Un second Dughet (Jean), également beau-frère et élève de Poussin, s'est fait connaître comme graveur. Poussin, dont il a gravé beaucoup d'ouvrages, parle de lui, page 135; c'est encore lui qui répond à Chantelou, page 357.— Herman van Swanevelt, pages 45 et 51, Peintre de Paysages. Il fut reçu à l'Académie royale en 1651. — Le Maire (Jean), Peintre d'Histoire, né en 1597. Il alla fort jeune en Italie, et passa près de vingt ans à Rome, où il se lia intimement avec Poussin. De retour en France vers 1635, il fut nommé peintre du Roi et logé dans un pavillon des Tuileries. Il mourut en

1659, à Gaillon, où il s'étoit retiré. — Le Maire (François), Peintre de Portraits, né en 1620, reçu à l'Académie en 1656, mort en 1688. Poussin, qui l'employoit à Rome à faire des copies, l'appelle *le petit* Le Maire, pour le distinguer de son vieil ami. — Le Mercier (Jacques), premier Architecte du Roi, mort en 1660. Poussin changea totalement le système de décoration adopté par Le Mercier pour la galerie du Louvre, et il en donne lui-même les raisons aux pages 90 et suivantes. L'architecte, offensé, se ligua avec la plupart des artistes qui travailloient sous ses ordres, pour décrier les projets et les travaux du peintre son successeur. — Le Vau (Louis), page 141, premier Architecte du Roi, mort en 1670, à 58 ans. Il a travaillé aux Tuileries et au Louvre; il a fait aussi les dessins du collége des Quatre-Nations, que Dorbay, son élève, a exécutés. — Ligorio (Pirro), Peintre, Architecte et Antiquaire du 16e siècle, mort en 1583. Les manuscrits dont il est question, pages 68 et 86, forment 30 volumes in-folio. Ils furent achetés 18,000 ducats par le Duc de Savoie, et ils sont encore aujourd'hui dans la Bibliothèque de Turin. On en trouve la description dans le tome II des manuscrits de cette Bibliothèque. — Lumagne (De), riche Banquier de Gênes, amateur de peinture, dont il reste un beau portrait peint par Vandyck. Poussin a fait pour lui plusieurs tableaux, notamment le grand Paysage où l'on voit Diogène brisant sa coupe. — Mauroy (De), Intendant des Finances. Poussin a fait pour lui divers ouvrages, entr'autres la Nativité, dont il est question page 310. — Mellan (Claude), habile Graveur, né à Abbeville en 1601, mort à Paris en 1688. — Mignard (Pierre), Peintre célèbre qui, en 1690, succéda à Le Brun dans la place de premier Peintre du Roi : il est mort en 1695, âgé de 84 ans et demi. Arrivé à Rome en 1636, il y resta plus de vingt ans, s'y maria, et ne revint en France qu'à la fin de 1657. Mignard ne fut reçu à l'Académie de Peinture que lorsqu'il s'y présenta comme premier Peintre : il n'avoit pas voulu y entrer du vivant de Le Brun, *pour n'y pas être le*

second. Il fut un des six premiers membres de l'Académie d'Architecture, fondée en 1671. — MONTMORT (Madame de), pages 327, 328, 333. Elle épousa en 1658 M. de Chantelou, le correspondant et l'ami de Poussin. — NAUDÉ (Gabriel), pages 99 et 106, Médecin et savant Bibliographe, né en 1600, mort en 1653. Conduit à Rome en 1631 par le Cardinal de Bagni, il revint en France en 1642, s'attacha, comme Bibliothécaire, au Cardinal Mazarin, et forma pour lui la belle bibliothèque que, malgré toutes ses instances, le Parlement de Paris fit vendre en 1652, au moment où le Cardinal sortoit de France pour la seconde fois. — NICERON (Jean-François), page 106, Minime, a composé sur l'Optique plusieurs ouvrages estimés de son temps. Après avoir été deux fois envoyé à Rome par son Ordre, il est mort à Aix en 1646, âgé de 33 ans. — NOCRET (Jean), Peintre et Valet de Chambre du Roi, né à Nancy, élève de Du Clerc. Il fut reçu à l'Académie en 1663, et mourut en 1672, étant adjoint à Recteur. — PASSART, d'abord Auditeur, puis Maître des Comptes, page 46. Poussin a fait pour lui plusieurs ouvrages : en 1634, le premier tableau de Camille renvoyant les enfants des Falisciens, plus petit que le second; en 1650, une Femme au Bain; en 1658, un grand Paysage où l'on voit Orion aveuglé par Diane. — POILLY (François de), Graveur célèbre, né à Abbeville en 1622. Il alla à Rome en 1649, et y resta sept ans : il est mort à Paris en 1693. — POINTEL. Ce *bon ami* à qui Poussin envoya aussi, en 1650, son portrait peint par lui, page 312; ce correspondant qu'il nomme si souvent, et à qui il écrivit peut-être autant de lettres qu'à Chantelou, paroît avoir été un riche banquier de Paris. On voit, page 211, que conduit en Italie probablement par le goût des arts, il eut la pensée de s'établir à Rome et d'y faire la banque. Poussin a fait pour lui un grand nombre d'ouvrages capitaux. En relevant seulement ceux que cite Félibien, on trouve : en 1647, le tableau de Rebecca et celui de Moïse, qui excitèrent la jalousie de Chantelou; en 1648 et 1649, le

Paysage de Polyphème, la Vierge aux dix figures, le Jugement de Salomon; en 1651, deux Paysages, l'Orage, et le Temps serein; en 1653, Notre Seigneur et Magdeleine. — Poissant (Thibaut), Sculpteur et Architecte, né à Abbeville en 1605. Il fut nommé, en 1663, Conseiller de l'Académie, et mourut en 1668. Son nom, mal lu ou mal écrit par le copiste des lettres originales, a été changé en *Perlan*, aux pages 41 et 50.— Renard. Ce n'est pas Renard de Saint-André, Peintre et membre de l'Académie, mort en 1667; c'est un particulier, alors fort connu comme *amateur de belles choses*, page 321. Le Roi lui ayant donné, en 1630, un terrain compris aujourd'hui dans celui des Tuileries, il y bâtit une maison entourée d'un très-joli jardin, dont il est question dans les Mémoires du temps. L'enclos de Renard fut payé 60,000 francs par Colbert, lorsqu'en 1668 il donna au jardin des Tuileries sa forme actuelle — Scarron (Paul), né en 1610, mort en 1660. Son nom et ses ouvrages ne sont pas encore oubliés; mais on ne sait pas généralement que, dans sa jeunesse, il avoit cultivé la peinture avec assez de succès, et que c'est à Rome, en 1634, qu'il fit la connoissance de Poussin, et qu'il prit pour ses ouvrages le goût assez remarquable qu'il conserva depuis. — Stella (Jacques), Peintre du Roi, fils et petit-fils de peintre, naquit à Lyon en 1596, et mourut à Paris, aux galeries du Louvre, en 1657. Arrivé à Rome en 1523, il y passa onze ans, et y contracta avec Poussin une liaison intime qui a duré tout le reste de sa vie. Poussin a fait pour Stella un grand nombre d'ouvrages, parmi lesquels on cite Apollon et Daphné, Danaë, Vénus et Énée, Moïse exposé sur les eaux, le Frappement du Rocher, la Naissance de Bacchus. — Testament, page 345. Poussin y donna à ses deux beaux-frères le tiers de son bien, qui montoit à environ 15,000 écus romains; et laissa les deux autres tiers à un neveu à lui, page 349, et à une nièce, qui habitoient les Andelys. — Thou (Jacques-Auguste de), pages 183 et suivantes, Président des Enquêtes au Parlement de Paris, et depuis Ambassadeur

en Hollande. Il étoit frère de l'infortuné de Thou, décapité en 1642 avec Cinq-Mars. — TRICLINIUM, pages 186 et 239. L'étymologie de ce mot en indique la signification. On appeloit ainsi chez les Romains les trois lits réunis que l'on plaçoit autour de trois des côtés d'une table à manger, le quatrième côté restant libre pour le service. Il paroîtroit qu'on appela ensuite *Triclinium Lunaire* ce même lit, ou plutôt système de lits, lorsque, disposé en hémicycle, il entouroit un peu plus de la demi-circonférence d'une table ronde ou ovale. Dans ce cas, l'érudition de Poussin seroit ici un peu en défaut, car la forme du beau Triclinium du Tableau de la Pénitence fait pour Chantelou est rectangulaire. Quant à l'expression de *Sigma*, elle a pu désigner l'un et l'autre Triclinium, puisque c'est le nom d'une lettre grecque dont la forme a été successivement rectangulaire et arrondie. Triclinium a signifié aussi, par extension, la salle où l'on mangeoit. — VARIN (Jean) ou Warin, Peintre, Sculpteur, et surtout très-habile Graveur en médailles, Intendant des Bâtiments et Directeur de la Monnoie. Né à Liége en 1604, il fut reçu à l'Académie en 1665, et mourut en 1672. — VOUET (Simon), dont il est question page 27, fut un des chefs de la faction qui, par ses intrigues, détermina Poussin à quitter la France. Il étoit né à Paris en 1589. Il se rendit en Italie en 1610, passa onze ans à Rome, et revint en France en 1627, avec le titre de premier Peintre du Roi. Il y fut le chef de la première grande École des Beaux-Arts que nous ayons eue. Parmi ses élèves on compte Le Brun, Le Sueur, Bourdon, Mignard, Le Nôtre, Dufresnoy, etc. Vouet, attaqué d'une maladie de langueur qui consuma lentement ses forces, mourut en 1649, et non en 1641, comme le disent beaucoup de biographes, ce qui ne lui auroit guère laissé le temps de former une ligue contre Poussin. — WIBERT (Remy), Peintre. Cet ami de Poussin étoit Champenois et élève de Vouet.

FIN.

www.ingramcontent.com/pod-product-compliance
Lightning Source LLC
Chambersburg PA
CBHW071608220526
45469CB00002B/271